珠海社科学者文库

大湾区视域下的粤剧新变与文化精神

DAWANQU SHIYU XIA DE YUEJU XINBIAN YU WENHUA JINGSHEN

杨毅鸿◎著

中山大学出版社
SUN YAT-SEN UNIVERSITY PRESS
·广州·

版权所有　翻印必究

图书在版编目（CIP）数据

大湾区视域下的粤剧新变与文化精神/杨毅鸿著 . —广州：中山大学出版社，2021.12

（珠海社科学者文库）

ISBN 978-7-306-07385-3

Ⅰ.①大… Ⅱ.①杨… Ⅲ.①粤剧—文化研究 Ⅳ.①J825.65

中国版本图书馆 CIP 数据核字（2021）第 257743 号

出 版 人：	王天琪
策划编辑：	曾育林
责任编辑：	高　洵
封面设计：	林绵华
责任校对：	邱紫妍
责任技编：	靳晓虹
出版发行：	中山大学出版社
电　　话：	编辑部 020-84110771，84110283，84113349，84110779
	发行部 020-84111998，84111981，84111160
地　　址：	广州市新港西路 135 号
邮　　编：	510275　　传　真：020-84036565
网　　址：	http://www.zsup.com.cn　E-mail:zdcbs@mail.sysu.edu.cn
印 刷 者：	佛山市浩文彩色印刷有限公司
规　　格：	787mm×1092mm　1/16　15.25 印张　250 千字
版次印次：	2021 年 12 月第 1 版　2021 年 12 月第 1 次印刷
定　　价：	58.00 元

如发现本书因印装质量影响阅读，请与出版社发行部联系调换

目 录

绪　论 / 1
　　一、选题目的及意义 / 1
　　二、改革开放以来的粤剧研究概况 / 2

上编　粤剧的持续性变革

第一章　粤剧起源的问题 / 24
　　一、明代广东的戏剧活动 / 24
　　二、广东盛行过的几种主要声腔 / 29
　　三、清代本地班的特色及其发展 / 32
　　四、关于"粤剧"的名称 / 37

第二章　粤剧和粤语的结合 / 42
　　一、粤剧演出从"戏棚官话"到粤语 / 42
　　二、粤语取代"戏棚官话"的原因 / 45
　　三、粤剧与粤语结合的作用 / 56

第三章　粤剧音乐的变化 / 61
　　一、20 世纪初粤剧主要的乐器变迁 / 61
　　二、粤剧与广东音乐 / 66
　　三、粤剧对其他音乐的运用 / 70

第四章　粤剧编剧和剧本的革新 / 76
　　一、从"江湖十八本"到"新江湖十八本" / 76
　　二、南海十三郎的戏剧理论 / 79
　　三、唐涤生剧本的特点 / 83

第五章　粤剧舞台表现形式的新变 / 95
　　一、粤剧服装的新变 / 95
　　二、粤剧舞美的发展 / 104
　　三、粤剧武打从"实"到"虚",又从"虚"到"实" / 112

第六章　薛觉先、马师曾的"薛马争雄"／119

第七章　红线女改革引领粤剧跨界二次元／129

下编　粤剧的文化价值

第八章　粤剧中的岭南世俗文化／146
　　一、粤剧的娱乐性／146
　　二、粤剧的商业性／151

第九章　粤剧与广府人的文化性格与精神内涵／154
　　一、岭南的地理环境决定文化特征／154
　　二、粤剧所体现的广府人的文化性格／156

第十章　粤剧是广府民间风俗的载体／162
　　一、民间祭祀与粤剧神功戏／162
　　二、用粤剧展现广东民俗／174
　　三、粤剧行内的一些风俗／179

第十一章　粤剧在海外华人中的文化功能／185
　　一、粤剧在海外的传播状况／185
　　二、粤剧是海外华人的乡情纽带／192
　　三、粤剧强化了海外华人的"中国人"身份认同／196

第十二章　粤剧的美学／200
　　一、从外在美是核心到"内外兼修"／200
　　二、粤剧的和谐美／206

第十三章　粤剧的文化品格之辩／212
　　一、"俗"与"雅"之辩／212
　　二、"旧"与"新"之辩／217

第十四章　粤剧未来的发展／224
　　一、粤剧发展中要注意的几个问题／224
　　二、粤剧的未来离不开大湾区共同发展／228

第十五章　结　语／231

参考文献／234

绪 论

一、选题目的及意义

戏剧是文学、音乐、美术、表演等多种艺术的综合体,而地方戏剧又是地方文化的载体。粤剧是岭南文化的重要组成部分。这个地方戏曲剧种综合性地承载着岭南文化的诸多方面,并将其浓缩起来,构成一个统一的整体,从而体现出岭南文化深层次的内涵和精神。粤剧500年的发展历程使其形成了自己独特的个性,是岭南的传统戏曲艺术精华之一,也是岭南文化的突出代表和重要组成部分,具有深厚的艺术基础和群众基础。

大湾区十分重视传承和保护传统文化,粤剧在当代的发展离不开大湾区文化发展的大环境,离不开广府文化海纳百川、兼容并蓄的特性,更离不开大湾区人民的共同支持。粤剧的发展离不开整个广府文化区域内的往来融合,粤剧作为文化纽带,见证着大湾区文化的血脉相连。同时,粤剧立足于大湾区,其文化影响通过移民辐射到北美洲、北欧、东南亚,以及西欧的英国、大洋洲的澳大利亚和新西兰等国家和地区,遍及世界粤语华人地区,它在全球1.2亿粤语人口的心目中,已经不仅仅是地方戏剧,而是被广府民系所认同的岭南文化的一个象征符号。

作为岭南地区数千年的物质与非物质的文化传承者,粤剧是岭南文化的瑰宝。粤剧还继承了岭南文化的精神内核,带着开放创新的文化态度走向现代化,多方面地体现了传统文化与现代社会文化的碰撞。粤剧在薪火相传中不断开拓,既坚守了岭南文化的优良特质,又对传统文化进行重新阐释并赋予其新的内涵,从而保持着自身的生命力。

粤剧最大的传统就是不断坚持对自身进行变革。粤剧是一门很难下定义的戏曲艺术,因为它从诞生开始,就一直在发生比较明显的变化,

它的演出语言、音乐、剧本,以及服装、道具、布景、灯光等舞美设计一直力求适应每个时代的观众审美。从学习外地戏班、演出外省戏曲,到形成本地戏班、吸收外地声腔的优点来丰富自身,再到近代学习西方戏剧、电影,在音乐上也中西合璧,再到进入21世纪之后尝试与网络二次元文化结合,无论在哪个时代,粤剧创新改革的力度之大都是令人惊叹的,它从来没有停下创新的脚步。这样几百年内都坚持改革自身,是极罕见的。而粤剧不断创新、不断改革的事实,正是广东"得风气之先"的历史文化的表现,反映了大湾区文化开放兼容、与时俱进的精神。

本研究的目的是通过分析粤剧自诞生以来在语言、音乐、剧本、舞台表现形式、思想内容等各个方面持续性的改革新变,指出改革就是粤剧最大的传统,探讨粤剧改革背后广府人深层次的文化性格、美学理念、哲学精神等。这些都属于大湾区地域文化的精神内核。

本研究分上下两编,上编专论粤剧的持续性变革,讨论粤剧从诞生到如今在各个方面发生的变革,包括粤剧的起源发展、粤剧与粤语的结合、粤剧音乐的变化、粤剧编剧和剧本的革新、粤剧舞台表现形式的新变等。下编则讨论这七个问题:粤剧在不同方面的持续改革体现出岭南地域特性中的娱乐性和商业性;粤剧反映出广府人坚韧勇敢、重视传承、兼容开放的文化性格和精神内涵;粤剧与广府的民间风俗密不可分,神功戏与广府民间信仰和大湾区普遍的祖先崇拜有着密切的关系;粤剧在海外华人中主要起着文化纽带和强化海外华人身份认同、文化认同的作用;从美学来看,粤剧经历了从偏向外在形式美到形式美和思想内容美并重的发展历程,体现出中国古典美学中"和而不同"的美学特点;粤剧的主要文化品格是以俗为主,雅俗共赏,不能将其简单归类为"新"或"旧";粤剧最大的文化传统就是不断创新,不断自我进化,所以粤剧的发展方向应该是坚持在市场里存活,坚持走通俗艺术之路,坚持改革,以适应大湾区人民不断发展的文化娱乐需要。

二、改革开放以来的粤剧研究概况

2009年罗丽的《粤剧研究三十年》总结了改革开放以来的粤剧研究概况,重点归纳了21世纪前的研究成果,而对21世纪后国内的研究情况

讲述不多。① 实际上，进入21世纪之后，粤剧研究已经引起国内学者越来越多的关注，研究视角也越来越开阔，并取得了丰硕的成果。下面，我们以国内（包括香港地区）学者对粤剧的研究为分析对象，全面地回顾一下改革开放以来，尤其是进入21世纪之后的粤剧研究，吸取研究经验。这对促进该领域的发展有着重要的意义。

要全面总结改革开放以来的粤剧研究，就有必要先简单回顾一下20世纪60年代之前的粤剧研究情况。事实上，粤剧的理论研究远比粤剧表演滞后。能见到的较早的研究资料有道光年间的《辛壬癸甲录》②和《梦华琐簿》③，以及同治、光绪年间俞洵庆的《荷廊笔记》④。这些文献都介绍了广东戏班的基本情况。20世纪二三十年代始有介绍粤剧的文章相继在沪、穗、港的刊物上出现，如1931年创刊的《伶星》是该时期报道粤班演出最多的专业戏剧刊物，可惜资料多已散佚。易健盦《怎样来改良粤剧？》一文较早地回顾了粤剧的源流历史，提出了粤剧变革的建议。⑤ 20世纪40年代，麦啸霞的《广东戏剧史略》第一次系统地进行粤剧研究，清晰地描述了辛亥革命后广东戏剧的发展脉络，对粤曲小调、粤曲牌子的源流研究较为可信，但也存在不足之处，如考据略显不足，体例像个人回忆录。⑥ 50年代，欧阳予倩的《谈粤剧》针对粤剧的渊源、艺术等谈了许多自己的理解，记录了许多粤剧界口耳相传的资料，但这些资料缺乏考证。⑦ 60年代，冼玉清的《清代六省戏班在广东》讨论了六省戏班在广东的演出情况，以及外江班与本地班的关系。⑧

下面对进入改革开放之后的粤剧研究成果进行分类梳理。

① 参见罗丽《粤剧研究三十年》，载《戏曲研究》2009年第1期。
② 〔清〕杨懋建：《辛壬癸甲录》，见张次溪编纂《清代燕都梨园史料正续编》第一十卷，中国戏剧出版社1988年版。杨懋建，字掌生，广东梅县（今梅州市梅县人），别号蕊珠旧史。
③ 〔清〕杨懋建：《梦华琐簿》，见张次溪编纂《清代燕都梨园史料正续编》第一十三卷，中国戏剧出版社1988年版。
④ 〔清〕俞洵庆：《荷廊笔记》，西湖街富文斋1885年版。
⑤ 参见易健盦《怎样来改良粤剧？》，载《戏剧》1929年第1卷第2期。
⑥ 参见麦啸霞《广东戏剧史略》，见《广东文物》，上海书店1940年版。
⑦ 参见欧阳予倩《谈粤剧》，见《一得余抄》，作家出版社1959年版。
⑧ 参见冼玉清《清代六省戏班在广东》，载《中山大学学报》1963年第3期，第105页。

（一）关于粤剧发展史的综合性研究

粤剧历史最多不过400年，真正发生较大飞跃发展的时间还是在近代。但由于粤剧界口耳相传的材料较多，有文字记载的史料较少，因此引发了研究者对发展脉络史实进行研究。改革开放以来，粤剧发展史的研究成果越来越多，资料日趋翔实。其中，粤剧源流一直是粤剧发展史研究的热点。粤剧是多种外地声腔传入广东，然后逐渐融合，向本土化发展，最后形成的一种地方戏，这在学界已经形成共识。但是学界仍然一直争论粤剧产生的历史年限，主要有明代起源说和清代起源说两大类。

支持明代起源说的如赖伯疆、黄雨青的《粤剧源流初探》和《粤剧的历史从何时算起——关于粤剧源流的探讨》。文章提出，要从明清两代广东戏曲活动的情况、外江班流入广东及其对粤剧的影响、广东本地班与外江班的相互关系三个角度去考察粤剧源流，认为粤剧源于明中叶，有400多年的历史。[1] 何建青《替粤剧算命》也指出，民国时还有老艺人见过佛山有一碑碣刻着"大明万历琼花水涉"，此碑显然靠近琼花会馆，认为"说它发端于清雍正年间，颇为失实"。[2]

支持清代起源说的如黄镜明执笔的《试谈粤剧唱腔音乐的形成和演变》和《广东"外江班"、"本地班"初考》则认为，粤剧的历史年限应从清朝雍正至道光初年算起，至今将近200年。[3] 莫汝城《粤剧声腔的源流和变革》认为，本地班以梆子腔为主是在道、咸之间。[4] 郭秉箴《粤剧古今谈》则认为，本地班的定型是在同、光年间。[5] 区文凤《粤剧的地方

[1] 参见赖伯疆、黄雨青《粤剧源流初探》，见《戏剧艺术资料》第二期，广东省戏剧研究室1979年版，第70页；赖伯疆、黄雨青《粤剧的历史从何时算起——关于粤剧源流的探讨》，载《学术研究》1980年第3期，第107页。

[2] 参见何建青《替粤剧算命》，见《戏剧艺术资料》第六期，广东省戏剧研究室1982年版，第35页。

[3] 参见黄镜明执笔，《粤剧唱腔音乐研究》编写组《试谈粤剧唱腔音乐的形成和演变》，见《戏剧艺术资料》第二期，广东省戏剧研究室1979年版，第97页；黄镜明《广东"外江班"、"本地班"初考》，见《戏剧艺术资料》第十一期，广东省戏剧研究室1986年版，第85页。

[4] 参见莫汝城《粤剧声腔的源流和变革》，见《粤剧研究》第二期，广东省戏剧研究室1986年版，第85页。

[5] 参见郭秉箴《粤剧古今谈》，见《粤剧研究资料选》，广东省戏剧研究室1983年版，第184页。

化初探》认为，粤剧的初步形成应从梆子、二黄于清中叶传入广东开始。①

20世纪八九十年代，其他研究粤剧发展历程的成果主要有梁沛锦的《粤剧研究通论》②、广东省戏剧研究室编的《粤剧研究资料选》③。赖伯疆、黄镜明合著的《粤剧史》④则是专门系统讲述粤剧发展历史的著作。

此外，有些学者对粤剧在过去一些具体时间段的发展做了回顾分析，如王建勋分析了20世纪二三十年代广州粤剧发展的情况，认为这个时期粤剧在变革中丢失了传统艺术。⑤

而进入21世纪后，比较重要的粤剧史研究专著有以下几部。

赖伯疆的《广东戏曲简史》和他著的《粤剧史》一样，记载了许多作者本人的所见所闻以及采访老艺人得来的资料，但资料仍有所不足，如有些资料不够准确或缺乏学术规范。⑥

陈非侬的《粤剧六十年》收录了作者的回忆录和多年来撰写的论文，记载了他从艺60多年来粤剧的发展变化，有许多对粤剧艺术的个人见解。⑦

余勇的《明清时期粤剧的起源、形成和发展》在前人研究的基础上较为全面深入地研究了早期粤剧的发展，特别是他提出粤剧的形成时间是在明代正统到成化年间，并加以诸多史料论证，这一点是其他粤剧研究者较为缺乏的。⑧

黄伟的《广府戏班史》以戏班为研究对象，分析了粤剧史上从明清到中华人民共和国成立前的外江班、本地班、红船班、志士班、省港班

① 参见区文凤《粤剧的地方化过程初探》，载《中华戏曲》1996年第2期，第133页。
② 梁沛锦：《粤剧研究通论》，龙门书局1982年版。
③ 广东省戏剧研究室：《粤剧研究资料选》，广东省戏剧研究室1983年版。
④ 赖伯疆、黄镜明：《粤剧史》，中国戏剧出版社1988年版。
⑤ 参见王建勋《二、三十年代广州粤剧得失谈》，载《南国红豆》1994年第6期，第1页。
⑥ 参见赖伯疆《广东戏曲简史》，广东人民出版社2001年版。
⑦ 参见陈非侬口述，伍荣仲、陈泽蕾主编《粤剧六十年》，香港中文大学出版社2007年版。
⑧ 参见余勇《明清时期粤剧的起源、形成和发展》，中国戏剧出版社2009年版。

等的兴起发展过程。①

广东八和会馆和广州市荔湾区地方志办公室合编的《八方和合——粤剧八和会馆史料系列》汇编了与八和会馆有关的史料，包括发展史简述、与八和会馆有关的一些名人以及海外八和会馆的介绍等。②

关于粤剧的起源问题，曾经发生过一场论战。李日星认为，应以使用广州方言演唱来界定粤剧的起始时间，粤剧起源于同治年间。③赖伯疆之子赖宇翔撰文与李日星商榷，认为李的论点有欠严谨，应以中国戏曲史为参照坐标指导粤剧史的研究。④李日星再次明确反对赖伯疆、余勇等人"琼花会馆的建立是粤剧形成的标志"的观点，再次强调应以使用粤语声腔演出作为界定标准。⑤何梓焜则持论较为客观，他认为，对粤剧起源说不清楚的原因是对粤剧概念的界定不清楚，所以不要纠缠在名词术语上，应强调将其作为过程来研究。⑥

改革开放后对粤剧的综合性研究起步相对较晚，20世纪90年代才出现比较重要的成果。广东人民出版社出版的《粤剧春秋》收录了36篇粤剧研究文章，研究范围广及人才培养、戏班管理等方面。⑦《广东戏曲志·广东卷》介绍了粤剧戏班各方面的内容。⑧香港学者陈守仁著的《香港粤剧导论》则围绕粤剧的风格、禁忌、伴奏、说白、小曲、说唱、板腔等来讨论。⑨

进入21世纪后，出现了一些综合性研究的专著，其中包括对粤剧各

① 参见黄伟《广府戏班史》，中国社会科学出版社2012年版。
② 参见崔颂明、郭英伟、钟紫云《八方和合——粤剧八和会馆史料系列》，广东经济出版社2012年版。
③ 参见李日星《粤剧剧种要素、识别标志与粤剧史的甄别断制》，载《南国红豆》2008年第5期，第13页。
④ 参见赖宇翔《应以更宽广的视角去研究粤剧史——与李日星教授商榷》，载《南国红豆》2009年第1期，第21页。
⑤ 参见李日星《用粤语演唱是粤剧形成的主要标志》，载《南国红豆》2011年第2期，第9页。
⑥ 参见何梓焜《关于粤剧何时有的逻辑思考》，载《南国红豆》2009年第3期，第7页。
⑦ 参见王文全、梁威《粤剧春秋》，广东人民出版社1990年版。
⑧ 参见《中国戏曲志》编委会编《广东戏曲志·广东卷》，中国ISBN中心1993年版。
⑨ 参见陈守仁《香港粤剧导论》，香港中文大学音乐系粤剧研究计划1999年版。

种技艺和艺术特色的论述。陈守仁编的《粤剧音乐的探讨》一书收录了1997年在香港举行的"粤剧音乐国际研讨会"的10篇论文，涵盖粤剧音乐基本理论、板腔研究、伴奏手法、信号分析技术在粤曲研究的应用，以及粤剧和汉剧、秦腔的关系等方面的内容。① 容世诚的《寻觅粤剧声影——从红船到水银灯》一书由12篇文章组成，分析了20世纪20年代到50年代的粤剧特色，有大老倌（对粤剧名伶的称呼）的介绍及赏析，也有粤剧发展历程介绍，比较有特色的是从舞台效果的角度入手讨论了"声光化电"对近代中国戏曲的影响。②

21世纪的粤剧研究更多的是在综合讲述粤剧各方面特色的同时又侧重于粤剧的发展历程研究，如罗雨林主编的《粤剧粤曲艺术在西关》用大量原始材料展示了粤剧、粤曲在广州西关地区的兴起和发展。该书论述较少，基本以材料展示为主，但也从地理、政治、经济、文化、语言环境、群众基础等方面简单探讨了粤剧、粤曲在西关兴起的社会历史条件。③ 黎键的《香港粤剧叙论》介绍了粤剧的历史、组织制度、歌乐腔调等艺术以及从20世纪20年代到90年代香港粤剧的变迁。该书在香港地区的粤剧发展方面资料比较翔实，以叙述为主。④

2000年，冯瑞龙汇编了旅居澳大利亚华人学者黄兆汉的论文，将其结集出版。其中收10篇论文，内容包括对20世纪二三十年代剧本的研究、对一些大老倌的演艺的分析，尤其介绍了澳大利亚粤剧表演的情况。⑤

除此之外，还有一批以资料介绍为主的粤剧知识普及读物，如王馗的《粤剧》综合性地介绍了粤剧的历史，又涉及表演、音乐、文学、粤剧习俗等方面，以述为主，图文并茂。⑥ 类似的还有龚伯洪的《粤剧》⑦、

① 参见陈守仁《粤剧音乐的探讨》，中华书局2001年版。
② 参见容世诚《寻觅粤剧声影——从红船到水银灯》，牛津大学出版社2012年版。
③ 参见罗雨林《粤剧粤曲艺术在西关》，中国戏剧出版社2003年版。
④ 参见黎键《香港粤剧叙论》，三联书店2010年版。
⑤ 参见冯瑞龙编，黄兆汉著《粤剧论文集》，莲峰书舍2000年版。
⑥ 参见王馗《粤剧》，浙江人民出版社2012年版。
⑦ 龚伯洪：《粤剧》，广东人民出版社2004年版。

蔡孝本的《粤剧》①、罗铭恩和罗丽的《南国红豆——广东粤剧》②、阚男男的《广东粤剧、藏戏》③、牛月编著的《粤琼戏话：广东戏曲种类与艺术》④等。

此外，国外一些学者也有粤剧研究的成果。如日本人田仲一成著的《中国祭祀演剧研究》⑤和《中国的宗族演剧》⑥都涉及粤剧史研究的内容。美籍华人梁培炽的《南音与粤讴之研究》研究了岭南曲艺中的南音和粤讴⑦；后又结集《榕荫论稿》，其中有不少对曲艺的研究⑧。旅居加拿大的粤剧音乐家黄滔出版专栏文集《梨园话旧》（第一辑），内容涉及粤剧诸多方面的见闻。⑨篇幅所限，余不一一列举。

（二）关于粤剧台前幕后艺术的研究

粤剧的台前艺术大致上指粤剧音乐、唱腔、表演等方面，而幕后艺术则包括编导、舞美、灯光、服饰等方面。从20世纪70年代末开始，无论台前的演员还是幕后各部门的工作人员，都逐渐进入新老交接的时代。随着演出实践的增加，台前演员的表演技巧逐渐成熟，幕后工作人员对本岗位工作的经验也与日俱增，加上社会的改革变化很大，人们对艺术的理解也日益深刻，因此对具体技艺的研究讨论呈现热火朝天的态势。

台前艺术的研究角度大致有如下几种⑩：

第一，讨论粤曲和粤剧的关系。此二者密不可分、互相渗透，但各有侧重：粤曲侧重于唱腔，突出唱功艺术；粤剧则是多种艺术的综合体，侧重于舞台表演艺术。例如，何梓焜认为二者曲同源、词同类、唱同音，

① 蔡孝本：《粤剧》，中国文联出版公司2008年版。
② 罗铭恩、罗丽：《南国红豆——广东粤剧》，广东教育出版社2009年版。
③ 阚男男：《广东粤剧、藏戏》，吉林出版集团有限责任公司2014年版。
④ 牛月编著：《粤琼戏话：广东戏曲种类与艺术》，现代出版社2010年版。
⑤ [日] 田仲一成：《中国祭祀演剧研究》，日本东京大学东洋文化研究所1981年版。
⑥ [日] 田仲一成：《中国的宗族演剧》，日本东京大学东洋文化研究所1985年版。
⑦ 参见梁培炽《南音与粤讴之研究》，美国旧金山州立大学民族学院亚美研究学系1988年版。
⑧ 参见梁培炽《榕荫论稿》，中国作家出版社1999年版。
⑨ 参见黄滔《梨园话旧》（第一辑），星岛日报1995年版。
⑩ 每一类别的论文数量都相当多，因篇幅所限，无法悉数列举。全书均同。

坚持自己以梆黄为核心的声腔体系，但粤曲以说唱为主。①

第二，研究粤剧的乐器。粤剧中的各种乐器在技法方面都有其独特之处，可以根据剧中人物性格、剧情气氛的需要而变化，起到塑造人物、烘托气氛的作用。同时，中西乐器在为粤剧伴奏时，都具有岭南地方特色。如胡斌分析小提琴在粤剧音乐中的适应性改造，认为粤剧音乐把中国传统音乐意识融入这件西洋乐器，使之具备广东地方音乐色彩的文化特征。② 从类似的角度研究其他乐器技法的成果都相当丰硕。

第三，分析粤剧唱腔。近年来对唱腔艺术的研究多从粤剧革新的角度来讨论，学者多认同要在继承传统的基础上进行粤剧创新，使其既具有传统戏剧的特点，又具有新时代的气息，这样才符合年轻观众的听觉审美。如黄健认为，粤剧唱腔音乐设计要遵照粤剧基本板式结构和落音来创作，而新曲新腔可以用较大的空间、较多的手法来发挥。③

第四，研究表演艺术。这一类的研究分成两种。其一是对著名粤剧大师的表演技艺做专门分析。例如：戴淑茵对任剑辉在《紫钗记》中的唱腔表演特点做了详细的分析④；李时成全面分析罗家宝的虾腔，并提出流派唱腔必有其特色唱腔来体现其个性⑤；何梓焜补充分析罗家宝虾腔前后期发生了较大变化，认为后期的虾腔有更丰富的内涵⑥；潘邦榛分析了罗品超的唱念做打的表演艺术⑦；刘玲玉分析了马师曾的表演特色与艺术

① 参见何梓焜《粤曲要与粤剧彻底分家，难！——兼论粤剧粤曲关系的结局》，载《南国红豆》2011年第5期，第4页。

② 胡斌《小提琴在广东音乐及粤剧演奏中的使用——小提琴"民族化"发展个案分析》，载《星海音乐学院学报》2007年第2期，第69页。

③ 参见黄健《我对粤剧唱腔音乐的认识与创作》，载《南国红豆》2003年第5期，第28页。

④ 参见戴淑茵《任剑辉唱腔艺术：以〈紫钗记〉为例》，载《戏曲研究》2013年第2期，第335页。

⑤ 参见李时成《独树一帜的虾腔艺术》，载《南国红豆》2003年第4期，第16页。

⑥ 参见何梓焜《逆耳忠言——对罗家宝粤剧唱腔的一点认识》，载《南国红豆》2005年第6期，第48页。

⑦ 参见潘邦榛《从罗品超的成就看粤剧的传承与创新》，载《南国红豆》2012年第4期，第23页。

风格①；何梓焜认为桂名扬的表演艺术充分表现出男性的阳刚气质②；等等。其二是对传统舞台表演艺术经验的总结，提出粤剧表演艺术在新时代需要有所创新，以适应现代观众的审美需求。例如：谢彬筹、谢友良主编的《红线女粤剧艺术》收集了红线女对粤剧艺术发表感想的文章、回忆录及会议讲话等，又收集了众多学者、艺人对红线女的研究文章45篇，分别从红线女现象、红腔、艺术成就三个角度进行探讨③；张敏慧的《开锣》把自己三年中对香港粤剧的44篇评论结集，以杂文的笔法对香港粤剧进行评点，既分享大老倌的舞台经验，又关注新生代演员的发展④；苏春梅认为，要创造现代剧的表演程式⑤；梁敏指出，要用表演引发现代观众的审美愉悦⑥。同时，有一批演员总结了自己在具体剧目中的创新表演经验。例如：李嘉宜演绎红线女等前辈扮演过的敫桂英，总结自己遵循程式又结合情节塑造人物、回归自然和重新包装视觉的表演特点⑦；彭庆华回忆自己对《武松大闹狮子楼》的创新编排⑧；等等。

第五，对具体剧目的分析，可分为两类。一类是对传统经典剧目的评析。例如，黄芳分析粤剧折子戏《祥林嫂》独角戏的形式以及在唱腔和戏曲程式上的突破⑨，何花分析了《梦断香销四十年》的情节以及在比

① 参见刘玲玉《大气浑朴，高古淋漓——粤剧大师马师曾艺术风格初探》，载《南国红豆》2013年第2期，第38页。
② 参见何梓焜《表现男子汉的英雄本色——再论桂名扬的粤剧表演艺术》，载《南国红豆》2013年第3期，第30页。
③ 参见谢彬筹、谢友良《红线女粤剧艺术》，中国戏剧出版社2006年版。
④ 参见张敏慧《开锣》，香港中和出版有限公司2014年版。
⑤ 参见苏春梅《粤剧现代戏表演程式的创新途径》，载《南国红豆》2010年第3期，第11页。
⑥ 参见梁敏《粤剧表演与观众的审美愉悦》，载《南国红豆》2012年第6期，第41页。
⑦ 参见李嘉宜《论如何创新经典戏曲人物的舞台呈现——以粤剧〈焚香记〉的敫桂英为例》，载《神州民俗》2015年第238期，第35页。
⑧ 参见彭庆华《我演〈武松大闹狮子楼〉》，载《南国红豆》2003年第5期，第24页。
⑨ 参见黄芳《浅谈粤剧折子戏〈祥林嫂〉中的艺术突破》，载《大众文艺（理论）》2009年第8期，第60页。

较了各种版本之后认为曹秀琴版本很难超越①,等等。另一类是对新编粤剧的评论。例如:梁凤莲认为,《梦惊西游》植根于传统的粤剧和嫁接新式的网络小说,在现代性上给粤剧带来突破性的启动②;易红霞认为,《花月影》是粤剧人不甘在现代社会被边缘化所做出的彰显自己、突出自己的努力③;衣凤翱从戏剧叙事学的角度认为,青春版《红楼梦》找到了青春叙事逻辑这个时尚元素④;潘妍娜认为,《决战天策府》的创新导致剧种特性模糊⑤。

而对粤剧幕后艺术的研究则主要论及以下几个方面:

第一,讨论缺少本地粤剧编导以至聘请外地编导的现状。有学者和粤剧界人士对此提出反对意见,认为这会掩盖粤剧自身的传统特色。例如:蔡孝本认为,粤剧是岭南文化艺术的精髓,反映出地域情结,而那些外请导演,往往是下意识地发挥自己的长处,戏剧呈现出形式大于内容、技法高于思想的特点,这并非改革粤剧的成功之路⑥;秦中英更是直言请外地编剧就是扼杀粤剧⑦。

大部分人的意见则比较客观,认为这不失为一个临时解决问题的方法,但最根本的还是培养本地人才,以及创作不能丢掉"粤味"。如潘邦榛认为可以适当寻找外援,但也承认这不能从根本上解决问题,因为外地作家写的本子还是要让真正的粤剧编剧来改编⑧;又认为,粤剧粤曲创

① 参见何花《泪纵流干墨尚浓——粤剧〈梦断香销四十年〉赏析》,载《南国红豆》2014年第3期,第51页。

② 参见梁凤莲《文化文本的多元解读——小议〈梦惊西游〉艺术融合上的现代性》,载《南国红豆》2004年增刊,第25页。

③ 参见易红霞《传统的消费与创造——以粤剧〈花月影〉的创作与运作为例》,载《戏曲研究》2008年第2期,第58页。

④ 参见衣凤翱《"我本青春":粤剧〈红楼梦〉叙事逻辑分析》,载《南国红豆》2012年第1期,第56页。

⑤ 参见潘妍娜《"跨界"迷思——从新编粤剧〈决战天策府〉谈传统戏曲现代化创新》,载《人民音乐》2017年第7期,第26页。

⑥ 参见蔡孝本《从导演艺术走向看粤剧改革》,载《南国红豆》2004年增刊,第62页。

⑦ 参见梁郁南、罗丽编《"粤剧之本"急需重视——龙年新春粤剧编剧大家谈》,载《南国红豆》2012年第2期,第4页。

⑧ 参见潘邦榛《解决粤剧编剧问题的对策》,载《南国红豆》2005年第2期,第23页。

作不能丢掉运用粤语以及运用富有"粤味"的音乐唱腔这两个艺术特征[1]。

第二，评点编剧人员。通过对近现代著名粤剧编剧的分析，总结其艺术风格和创作经验，以期对后人有所裨益。例如，香港学者戴淑茵的博士论文《1950年代唐涤生粤剧创作研究》，较为全面地分析了编剧唐涤生的创作。[2] 2014年，她对硕士论文加以修订，出版《粤剧〈再世红梅记〉赏析》，其中论及唐涤生的创作风格。[3] 与唐涤生相比，对当今著名编剧梁郁南的评点更多。例如，杨雪英认为，梁郁南的作品不管是古装戏还是现代戏都散发着浓厚的时代气息和显著的岭南特色；齐致翔认为，梁郁南剧作的主旋律就是人性光辉始终不泯，它温暖着人的心灵、昭示着未来的美好，这是梁郁南剧作的人文理念和审美品格。[4]

第三，探讨舞美技术。这方面的研究成果丰富而全面，对粤剧舞台的技术、审美等各方面的研究都做出了贡献。既有对近代粤剧舞美的总结，又有对现代粤剧舞美风格的评点，还有对未来发展的建议。

容世诚回顾了近代粤剧的舞美，讨论了"声光化电"对近代粤剧的影响，认为各种科技为现代都市观众带来了前所未有的视觉官能经验，使观众的注意力开始从演员移向景观，过去中国戏曲"以演员为中心"和"虚拟象征"的传统美学因而产生变化。[5]

2000年，广东舞台美术学术研讨会组织了一批专家召开"梁三根作品与粤剧舞台美术专题研讨会"，对现代著名粤剧舞美大师梁三根的作品展开热烈讨论。与会者们通过研讨，从创作原则上提出了很多有益的意见。例如：余汉东认为，舞美师要在艺术自由与舞美限制之间取得平

[1] 参见潘邦榛《粤剧粤曲创作不要丢掉本体的艺术特征》，载《南国红豆》2008年第5期，第20页。

[2] 参见戴淑茵《1950年代唐涤生粤剧创作研究》，香港中文大学2008年博士学位论文。

[3] 参见戴淑茵《粤剧〈再世红梅记〉赏析》，汇智出版有限公司2014年版。

[4] 参见灼文《寻梦南粤守望剧坛——梁郁南粤剧创作研讨会纪要》，载《南国红豆》2015年第1期，第4页。

[5] 参见容世诚《寻觅粤剧声影——从红船到水银灯》，牛津大学出版社2012年版。

衡①；龚和德认为，粤剧舞美可以向话剧借鉴②；等等。

关于粤剧舞美风格应该走向何处的问题，研究者有不同的意见。这不是是非论争，而恰恰反映出粤剧舞美具备多元发展的可能性。例如：洪本建提倡极简的"一桌二椅"的形式③；而招昌明则主张复杂精美的舞美风格，认为舞台道具可以精工细作、精雕细刻，只要和表演结合，成为戏剧中的有机因素，就能给予观众美的享受④。

第四，讨论灯光技术的运用。研究者把灯光技术提升到艺术层面进行研究，并提出可以吸收其他舞台艺术的经验为己用。例如：卢德文提出，粤剧舞台上朴实、简单的灯光布局才是真正体现了艺术、技术内涵的至高境界⑤；梁兆源认为，粤剧的灯光设计应借鉴别人的成功经验，再根据粤剧舞台艺术特点化而用之⑥。

第五，研究粤剧服饰的特点。这些研究指出了粤剧服装具有程式化的特点，既具有民间色彩，又有所创新。例如，欧丽坚认为，粤剧服装色彩运用大胆灵活，其图案源于民间并经过提炼，程式化很强。⑦

（三）关于粤剧教育的研究

学界对粤剧教育的讨论基本就是对教育经验的总结，大致可分为两个方面。

一方面是探讨广东本地的粤剧教育问题。其中又有两类，其一是介绍教学经验。例如：谢超雯从剧目和身段表演基本功训练两方面介绍了

① 参见余汉东《风格在限制与自由中界定——梁三根与粤剧舞台美术设计的探索》，载《南国红豆》2000年第2、第3期，第6页。

② 参见龚和德《梁三根与粤剧舞台美术》，载《南国红豆》2000年第2、第3期，第10页。

③ 参见洪本建《粤剧舞美设计的创新与多样化》，载《南国红豆》2010年第3期，第60页。

④ 参见招昌明《粤剧舞美制作的作用和创新精神》，载《南国红豆》2010年第3期，第62页。

⑤ 参见卢德文《由舞台灯光的运用引伸到粤剧改革的反思》，载《南国红豆》2006年第4期，第26页。

⑥ 参与梁兆源《粤剧舞台灯光的纵向发展与横向借鉴》，载《南国红豆》2008年第4期，第54页。

⑦ 参见欧丽坚《试论岭南舞蹈服装与粤剧服装的异同》，载《大众文艺》2010年第7期，第25页。

自己的具体教学措施①；杨伟文认为，要了解当前社会对表演艺术人才的需求，就要以专业课程教学为核心，以市场需求为依据，建立新教学大纲，增强师资力量②；郑艳芬指出，要多维度地调动学生的兴趣，在校园形成粤剧氛围，并认为应该为学生量身创作曲目，并挑选优秀的粤剧片段教学生排演③；何国贵建议通过一定的教育手段让青少年感知粤剧，编写统一教材，建立优良的教师队伍；④ 曾志灼介绍了红豆粤剧班的教学经验⑤；张莹、何宇青介绍了南海中学把粤剧渗透到日常教育中的举措，包括编粤韵操、把粤剧融入合唱、把粤剧表演形式融入校园剧，以及把粤剧元素融入诗朗诵等⑥；郑洁娜探讨了在中学音乐教育中运用具有粤剧元素的流行歌曲以传承粤剧文化的可行性和一些实际做法⑦；黄雪萍谈了自己的教学经验，包括创设戏趣情境、练好唱腔、多上舞台、加强教师的戏曲修养、引领学生家长教师齐参与⑧；等等。其二是分析广东地区粤剧教育现状，指出在高校进行粤剧教育传播的一些途径。例如：徐燕琳基于对高校粤剧接受度的调查结果，提出粤剧需要高雅化和低龄化⑨；郭真指出，广东粤剧学校没有系统教材，招生困难，认为粤剧传承在粤剧学校的教育是重视与衰退并存⑩；黄仲武以佛山科学技术学院的小琼花粤剧

① 参见谢超雯《粤剧教学改革点滴》，载《南国红豆》2001年第5期，第40页。

② 参见杨伟文《浅谈如何将粤剧表演班办出特色》，载《神州民俗》（学术版）2010年第132期，第60页。

③ 参见郑艳芬《浅析粤剧进校园的实践理性思辨》，载《神州民俗》（学术版）2011年第156期，第67页。

④ 参见何国贵《春风化雨，润物无声——培育粤剧粤曲爱好者的实践与体会》，载《南国红豆》2014年第3期，第12页。

⑤ 参见曾志灼《红豆生南国，春来发几枝——浅谈举办红豆粤剧班的体会》，载《南国红豆》2014年第5期，第17页。

⑥ 参见张莹、何宇青《将粤剧渗透于校园文化建设》，载《南国红豆》2014年第6期，第29页。

⑦ 参见郑洁娜《将流行音乐中的粤剧元素运用于中学音乐教学——以广东地区粤语歌曲为例》，载《北方音乐》2015年第4期，第129页。

⑧ 参见黄雪萍《趣导入"戏"系中寻"趣"戏趣共生——提高学生学习中国传统戏曲（粤剧）的兴趣》，载《中国民族博览》2015年第7期，第40页。

⑨ 参见徐燕琳《粤剧需要"高雅化"、"低龄化"兼谈粤剧发展与粤剧教育》，载《南国红豆》2010年第5期，第17页。

⑩ 参见郭真《广东粤剧学校的粤剧传承概况》，载《大众文艺》2013年第24期，第231页。

粤曲研习社为例，认为学生粤剧社团为粤剧扎根高校提供了生存空间，只有人员、定位与师资、教材、经费相互配合，才能巩固粤剧在佛山高校的生存空间①。

另一方面是总结香港粤剧的教育经验。香港的学校在政府和各界支持下，把粤剧教育融入日常教育中，甚至直接开设粤剧课程。这是宝贵的成功经验。例如，钱德顺介绍了香港五旬节林汉光中学的课堂实践以及课外编演校园剧的活动②。徐燕琳指出：香港粤剧教育的经验包括通过计划方式组织实施、实现教育的同质化和规模化，以及努力开发其中的多种文化元素，以粤剧串联中文及通识、音乐等教育③；其成功有赖于政府部门、学校、业界、民间团体的通力合作④。黄悦分析粤港澳三地的粤剧教育各有优势和不足，广东办学规模最大，长期以来学生人数最多，师资力量最雄厚，但成果逊于港澳；广东政府大力支持，却造成人们为了利益而学粤剧，成果不多；而港澳都能为真正爱好粤剧的人提供学习机会。⑤戴淑茵介绍了香港活化戏曲历史建筑的经验，并建议"可以从人培育观众，发展一套自年少开始教育的戏曲文化"⑥。

（四）关于粤剧现状与发展的研究

关于粤剧发展的讨论相当多，主要的研究角度有以下五种。

（1）要不要改革。实际上，粤剧需要改革已经成为共识，艺术家红线女也多次提出粤剧必须改革的言论，但这个问题仍然未有定论。

有一种悲观的声音，认为粤剧的生命力已经消亡，只能作为历史证

① 参见黄仲武《粤剧在佛山高校的生存空间》，载《南国红豆》2012年第4期，第29页。

② 参见钱德顺《"戏曲进课堂"的香港模式——以香港五旬节林汉光中学的课堂实践为中心》，载《杭州师范大学学报》（社会科学版）2011年第5期，第96页。

③ 参见徐燕琳《香港粤剧教育何以生机勃勃》，载《南国红豆》2012年第2期，第14页。

④ 参见徐燕琳《岭南戏曲的保护、传承和发展——香港粤剧的实践与经验》，载《中国戏曲学院学报》2012年第11期，第53页。

⑤ 参见黄悦《粤港澳少儿粤剧爱好群体现状研究》，载《南国红豆》2012年第2期，第28页。

⑥ 戴淑茵：《香港粤剧教育的推广》，载《南国红豆》2012年第5期，第63页。

据放进博物馆，改革无用。例如，姚柱林一贯坚持"衰亡论"。他认为，粤剧程式表演是农耕文明里简陋的舞台条件下迫于无奈的表演办法，粤剧唱腔也内涵较浅，这是某一历史时期经济基础的产物，在后工业时代的今天很难被接受。他反对把粤剧推向市场，认为这无异于把不会游泳的人推到水中活活淹死，要避免粤剧自行消亡，只有靠国家把粤剧当作"活文物"养起来。①

另一种激进的意见则认为不但要改革，而且要把粤剧彻底改掉。毛小雨提出了十分激进的观点，他在把诞生于公元 7 世纪的印度梵语剧《璎珞传》移植到粤剧舞台之后提出，戏曲的改革不要在原有的基础上修补，而要建立起一套新的戏曲品种；又认为方言的使用决定了戏曲剧种的地域化色彩特别浓重，而在信息化时代，要寻找一种能适应大多数观众口味的戏曲形式。②但这实际上是主张抹杀粤剧的地域色彩，重建一种新的戏曲形式。

大多数研究者的观点是客观中肯的。他们认为应在继承传统的基础上有所创新。例如：陈超平认为，离开继承传统的创新是背叛，一成不变的保留也是没有意义的③；黄天骥认为，观众觉得好看、能接受就可以改，但要认真研究其岭南特色，把其特质展示出来④。类似观点不一一列举。

（2）改革的方向和原则。如何改革创新是粤剧发展的重点和难点，故讨论非常热烈。大部分学者认同粤剧改革必须以保持粤剧本身特质为前提，这种观点比较客观，也符合粤剧发展的规律。例如，冯丽郎认为，要先认识戏曲的普遍特征与粤剧的表现特色才能去改革。⑤

21 世纪以来，学界对改革的措施提出了不少建议。在当下来看，有

① 参见姚柱林《必须正视粤剧危机》，载《南国红豆》2001 年第 2 期，第 12 页。

② 参见毛小雨《从粤剧制造到粤剧创造——创作粤剧〈璎珞传〉有感》，载《南国红豆》2015 年第 1 期，第 36 页。

③ 参见陈超平《莫把粤剧——戏曲变太监》，载《南国红豆》2005 年第 2 期，第 21 页。

④ 参见刘亚平《粤剧：传统文化在困境中突围》，载《同舟共进》2007 年第 6 期，第 12 页。

⑤ 参见冯丽郎《粤剧只有理论指导才能促进改革》，载《南国红豆》2006 年第 4 期，第 22 页。

一些建议已经付诸实践。例如，陈纪凌提出粤剧可以使用包括互联网在内的多样化媒体作为传播途径。①梁碧莹设想粤剧编剧组由3人组成，分别想故事、选曲、填词；又提出可将网络小说、动漫、游戏题材改编成剧本等，这些在当今粤剧界已经逐渐付诸实践，丰富了剧目内容和传播方式。②

当然，还有些过去提出的新型改革手段还须未来继续努力。例如：林文华建议政府出资排新剧，吸收会员，让粤剧和新式文化产业结合，打造新类型的文化产品③；郑锦燕认为，可以依托科研资源及合作企业，开发粤剧动画④；等等。这些建议虽然目前限于条件还未能实现，但也成为粤剧从业者改革奋斗的方向指引。

（3）通过分析"新都市粤剧"来探讨改革创新的方式。21世纪以来，省、市的一些粤剧团排演了一批新戏，大多在服装、音乐、舞美方面有较大的革新，争取迎合现代都市人的审美情趣，被称为"新都市粤剧"。而所谓"新都市粤剧"，其实还没有明确的定义。孙淇把这个概念解释为，"适应或靠近当今都市观众欣赏口味的剧目和表现形式，它首先要有一种新的脸孔、更具有新招迭出的艺术手法，在继承和发扬传统的同时，敢于革新"⑤。

"新都市粤剧"反映出现代粤剧从业者锐意改革的勇气以及迎合观众口味的不懈追求，也颇见成效，确实能吸引年轻观众走进剧场，这是粤剧走向现代化的重要尝试。童望粤就指出，都市粤剧观众的审美水平在不断提高，"新都市粤剧"应该推出能唤起观赏欲望的好戏来使都市粤剧观众回流，并吸引年轻观众。⑥

① 参见陈纪凌《粤剧不要把年轻人遗忘》，载《南国红豆》2003年第5期，第18页。

② 参见梁碧莹《关于粤剧编剧的现状与一些设想》，载《南国红豆》2010年第1期，第20页。

③ 参见林文华《粤剧的市场化之路》，载《南国红豆》2011年第4期，第8页。

④ 参见郑锦燕《粤剧动画发展空间研究》，载《美术大观》2014年第12期，第126页。

⑤ 孙淇：《"新都市粤剧"值得经营》，载《南国红豆》2002年第4期，第30页。

⑥ 参见童望粤《绕过误区继续探索——新都市粤剧刍议》，载《南国红豆》2003年第1期，第17页。

但"新都市粤剧"的不足也很明显。由于是先锋性的尝试，因此在对传统与创新平衡点的把握上做得还不够完善，对一些表演传统的大胆舍弃也引来争议。如植然批评"新都市粤剧"《花月影》淡化粤剧音乐旋律，舍弃许多表演程式，改革操之过急。① 但总体来说，学界对"新都市粤剧"的态度是宽容而鼓励的。

一些演员对自己的"新都市粤剧"的革新性表演做了小结。例如：曾小敏介绍了自己在《青春作伴》里在戏曲程式化的象征性表演与话剧写实性的表演之间寻找平衡点的经验[2]；李嘉宜以其主演的《决战天策府》为例，认为该剧迎合了当下的娱乐话语，引领出时尚风潮，又能在坚持传统中重视创新[3]。

（4）在某一地区的粤剧发展问题上，一些学者有针对性地提出建议，认为应立足当地文化，走现代化的道路，为粤剧开拓更多传播和发展的途径。例如，廖华提出广西粤剧界应建立理论研究队伍，鼓励大学生创作粤剧纪录片、开发粤剧相关的电视、广播节目。[4] 许燕滨认为，广西粤剧改革要融合本土文化，适应现代审美，还要能与异域文化对话；又认为，要开拓市场，培养年轻观众，加强对外交流，重视多种媒介推广。[5]

（5）体制改革。体制问题一直是制约粤剧发展的重要因素之一，也有一些研究者从这方面入手探讨。例如：广州市原市长黎子流提出改革的主要问题在于创新机制，政府要在文化管理职能上把粤剧放到优先扶持的地位[6]；白庆贤指出，粤剧的改革问题一直未能解决好，最核心、最

① 参见植然《震撼之后是遗憾——我看粤剧〈花月影〉》，载《南国红豆》2002年第6期，第27页。

② 参见曾小敏《相伴成长的"青春"——现代粤剧〈青春作伴〉人物创作心得》，载《上海戏剧》2012年第12期，第24页。

③ 参见李嘉宜《粤剧的创新驱动：现代娱乐话语注入传统——以粤剧〈决战天策府〉为例》，载《南国红豆》2015年第3期，第29页。

④ 参见廖华《关于广西粤剧传承与传播的思考》，载《文艺研究》2013年第6期，第72页。

⑤ 参见许燕滨《广西粤剧的当代创新与突围》，载《南宁职业技术学院学报》2015年第20卷第5期，第97页。

⑥ 参见黎子流《建立粤剧发展的良性循环机制》，载《南国红豆》2001年第1期，第18页。

根本的原因是粤剧自身的体制改革问题没有解决①。

(五) 关于粤剧和文化问题的研究

从文化的角度研究粤剧的学术专著并不多,角度类似的,就笔者所见,仅有李静著的《粤曲:一种文化的生成与记忆》②。该书研究的对象是粤曲,以考察研究粤曲的曲本形态和演唱形态为中心,探析了粤曲在近代生存发展的文化生态,揭示了粤曲的审美特征和艺术精神。然而,粤曲与粤剧虽然关系紧密,但其实是两种不同的艺术样式,粤曲属于曲艺,粤剧属于戏剧。

论文方面,研究粤剧与文化问题的成果并不多,研究角度大致有如下四种。

第一,粤剧与语言文化。研究者通过研究粤剧唱词的语音修辞等语言表现手段,认为粤剧具有相当的文学性和民间性,故为人们所喜闻乐见。例如:刘晓云从语言学的角度研究了粤剧唱词的语音、词语和句式的修辞手段③;潘邦榛指出粤剧要充分发挥粤语方言的作用,适当地运用广州话俗语,使观众产生共鸣,乐于接受④。

第二,粤剧与地域文化。粤剧作为岭南地区土生土长的戏剧样式,体现了岭南地区特有的风貌,符合岭南人的审美情趣。例如:吴世枫认为,粤剧的形式美是在粤语地域孕育产生的,具有浓郁的岭南风韵,其声腔美熏陶了一代代岭南人,由此形成对粤剧的审美爱好和审美心理传统⑤;何梓焜认为,粤剧艺术美的两个重要影响因素是语言和地理环境,方言能使观众产生共鸣,而岭南地理环境是岭南特色的重要内容之一,所以粤剧有鲜明的地域文化特征⑥。

① 参见白庆贤《粤剧改制与市场》,载《神州民俗》2013 年第 206 期,第 80 页。
② 参见李静《粤曲:一种文化的生成与记忆》,广东人民出版社 2014 年版。
③ 参见刘晓云《粤剧唱词修辞研究》,暨南大学 2000 年硕士学位论文。
④ 参见潘邦榛《从"我个老窦又系姓余"说起——谈广州话俗语在粤剧中的运用》,载《南国红豆》2013 年第 2 期,第 13 页。
⑤ 参见吴世枫《从艺术和审美规律谈粤剧的若干问题》,载《岭南文史》2001 年第 1 期,第 9 页。
⑥ 参见何梓焜《各地杨梅不一样的花——试述粤剧生存及繁衍的地理环境》,载《南国红豆》2009 年第 4 期,第 7 页。

第三,粤剧与传统文化。粤剧本身就是传统文化的组成部分,在需要改革创新的大环境下,对传统文化的坚持成为粤剧改革的前提和基础。梁凤莲研究了粤剧与当代文化的关系,提出要催生真正的当代粤剧文化精神,就要加强粤剧传统艺术与现实文化语境的对话及对接。①

第四,粤剧对其他文化的影响。有学者指出,粤剧对其他领域的文化也有深远的影响。例如,周伯军研究了粤剧对佛山石湾陶艺的影响②,颜明霞则分析了粤剧传播对广东佛山剪纸的影响③。

改革开放以后,在这数十年的研究历程中,我们的积累愈加丰厚,我们的视野愈加广阔。在上述研究成果中,有的是实践经验总结,有的是对现象进行理论深化,有的是因学术观点不同而产生的论争,有的是站在前人研究基础上的进一步阐释。从多种角度进行研究而产生的丰硕成果固然令人欣喜,但是也应清醒地意识到,我们仍然需要努力做更多的工作。总体来看,进入21世纪以来,粤剧研究的现状呈现如下三个特点。

第一,以粤剧本体艺术和粤剧史研究为主要研究方向的。粤剧研究专著的内容或是偏于史学角度,以整理文字史料与记录艺人对史实的回忆为主;或是对音乐、表演、唱腔等演艺技法进行研究。从文化相关角度对粤剧进行研究的学术著作相对比较缺乏。

在期刊论文中,粤剧的门类技艺研究和源流发展研究也占多数。仅笔者从中国知网获取的粤剧相关研究论文,其中,技艺研究、粤剧源流和现状发展研究这两类内容占总量的近七成。这是因为大量研究人员本身也是粤剧界台前幕后的从业人员,他们多以粤剧中某具体门类技艺、某个具体方面的实践或理论作为研究对象,因此,在粤剧台前幕后相关技艺探索问题上产生了丰富的研究成果。

第二,溯本追源众说纷纭,发展方向形成共识。在粤剧史研究方面,研究粤剧起源问题的很多,但尚欠缺能被普遍接受的说法,这和历史文

① 参见梁凤莲《莫把粤剧——戏曲变太监》,载《南国红豆》2004年增刊,第21页。

② 参见周伯军《试谈粤剧对佛山石湾陶艺的影响》,载《艺术教育》2007年第1期,第120页。

③ 参见颜明霞《浅析粤剧传播对广东佛山剪纸的影响》,载《装饰》2010年第2期,第110页。

字资料缺乏、论据不足有关。而对粤剧的现状分析及未来发展规划的研究已经相当充分，学界已就粤剧改革的大方向和原则形成比较统一的看法，个别激进或消极的意见可作为一家之言，作为对主流观点的补充。

第三，近年来，粤剧研究也开始深入文化层面，有学者注意到粤剧的一些文化特征以及粤剧对岭南其他文化的影响。但总的来看，从文化角度审视粤剧、研究粤剧与文化之间关系的研究成果仍然较少。

戏剧是多种艺术的综合体，而地方戏剧又是地方文化的载体。粤剧这个地方戏曲剧种，从技艺的层面看，是由演员、器乐、舞台美术、化妆、服装、道具、灯光等艺术部门互相配合共同构成的；从文化层面看，则综合地承载着岭南文化的诸多方面，包括语言文化、音乐文化、美术文化、武术文化等，反映出富有魅力的地域特色，体现出岭南人的群体性格，折射出岭南地区的审美心理和审美习惯。它把诸多方面的文化浓缩、综合起来，构建出一个统一的整体，从而体现出岭南文化深层次的内涵和精神。这应该是今后粤剧研究中一条较新的道路，也是我们应该加强的研究方向。

上 编

粤剧的持续性变革

戏剧是一门集语言、文学、音乐、舞蹈、美术、工艺、服装等艺术于一体的综合性艺术样式。每一门地方剧种都是在不同的地域环境中产生并发展起来的，都能体现它所赖以生存的地域文化特点。而粤剧从诞生开始，就一直在发生变革。这种变革是趋向于地方化的，使粤剧在发展过程中越来越具有广府文化特色，使构成粤剧艺术的每一个元素都深深地打上了岭南本地的烙印。这种对自身持续性的变革也构成了粤剧最大的传统。

第一章 粤剧起源的问题

讨论粤剧文化，总要谈及粤剧起源的问题。粤剧诞生发展的过程十分复杂，很多人下笔就说"传承300年"，或者"粤剧400年"，甚至有说600年、700年的①。"粤剧"这个名称直到清末才出现，但这不妨碍我们从现有的历史资料中分析出粤剧起源诞生的大致脉络。从源头开始，这门地方剧种就一直处于变化当中，从简到繁，从粗到精，从模仿到独立，从别人到自己。

一、明代广东的戏剧活动

粤剧在起源阶段曾受到南戏的重大影响，说粤剧起源于南戏也不为过。而南戏的发展可以追溯到北宋年间。中国戏曲的发展错综复杂，变化极大，但其脉络是有迹可循的。明代祝允明在《猥谈》中说："南戏出于宣和（1119—1125）之后，南渡（1127）之际，谓之温州杂剧。"② 宣

① 陈铁儿认为，"粤剧自宋末传来两广，差不多有六百年历史"（见黄兆汉、曾影靖编《细说粤剧——陈铁儿粤剧论文书信集》，香港光明图书公司1992年版，第24页）。陈非侬则依据佛山祖庙以前有一座建于南宋末年的石戏台，认为粤剧有700年历史（见陈非侬《粤剧六十年》，香港大成杂志社1982年版，第8页）。

② 〔明〕陶珽：《续说郛》卷四十六，新兴书局1963年版。

和是宋徽宗的第六个年号，也是最后一个年号。徐渭《南词叙录》则说："南戏始于宋光宗朝（1190—1195），永嘉人所作《赵贞女》《王魁》二种实首之。……或云，宣和间已滥觞，其盛行则自南渡。号曰永嘉杂剧，又曰鹘伶声嗽。"① 可见南戏起源于北宋末的温州，南宋年间盛于江浙一带。这种戏剧样式本来只是一种粗陋的民间乡野小调，但由于南宋商业发达，经济繁荣，市民的娱乐需求日益增长，南戏因此得以在江南地区流行开来。

南方有南戏，北方有杂剧。宋代的杂剧是一种综合性戏曲，由滑稽表演、歌舞和杂戏组合而成，在北宋国都东京（今河南开封）盛行。北宋灭亡之后，其北方国土被金国占领，在金人演出的戏曲称为"金院本"，其体制、内容、规格大致沿袭宋杂剧。而宋杂剧随着宋室南渡继续在临安（今浙江杭州）盛行。南宋时，北方的金院本和南方的宋杂剧并存，体裁、形式等也大体相同，只是所用曲调有所差别。这时的南戏仍然是难登大雅之堂的乡间娱乐形式，但正因为起点较低，又是新兴事物，足够年轻，反而非常重视吸收其他成熟技艺的长处。

到了元朝，杂剧与南戏继续并存。元杂剧在北方的金院本和说唱诸宫调的基础上发展到巅峰，成为元代最为突出的文化样式。而比起在文学性、舞台艺术性方面都高度成熟的杂剧，南戏起初相对比较落后，但很快也获得长足的发展。它不像杂剧只能一人主唱，又不限于一本四折，其灵活的形式受到作家的关注，不少杂剧作家也开始涉猎南戏创作，南戏的作家群体从下层书会才人逐渐替换成文人雅士，从而提高了南戏的艺术性。到了明朝，虽然以北曲为主的杂剧仍然有所发展，但崇尚南曲的风气已盛，杂剧终于衰微，消失在明代剧坛。而南戏被明人称为"传奇"，逐渐衍生出四大声腔——海盐腔、余姚腔、弋阳腔和昆山腔，在明代达到了极盛。

明代南戏繁荣，戏班林立。戏班之间竞争很大，有不少戏班就到外地演出，拓展市场，很早就有戏班进入广东演出。以外省人为主的戏班被称为"外江班"，以本地人为主的戏班被称为"本地班"。

洪武十五年（1382），番禺县颁布《谕民文》，提及"近来奸徒利用他处人才寡少，诈冒籍贯，或有唱优隶卒之家，及曾经犯罪问革，变易

① 〔明〕徐渭：《南词叙录》，见《续修四库全书》编纂委员会编《续修四库全书》第1758册，上海古籍出版社2002年版，第411页。

姓名，侥幸出身"①。这说的是元末明初时，不少外省艺人定居在广州番禺县②等地并开班演出，但因演戏被视为"贱业"，他们或其后代为了改变自己的社会地位，假冒当地籍贯报考科举，考中的就是"侥幸出身"。而明人魏良辅《南词引证》说："自徽州、江西、福建俱作弋阳腔，永乐间云、贵两省皆作之。"③ 明人徐渭的《南词叙录》说："今唱家称弋阳腔，则出于江西，两京、湖南、闽广用之。"④ 徐渭说的"今"，指明代嘉靖、隆庆年间，而广东艺人在嘉、隆年间已能运用弋阳腔来演唱戏曲，可见戏曲演出之繁盛。

明代广东本地的文人墨客也对当时戏班演出的风貌多有记载。明初被誉为"岭南明诗之始"的广东著名诗人、"南园五先生"之一的孙蕡有代表作《广州歌》，其中写道："闽姬越女颜如花，蛮歌野曲声咿哑。"⑤ "闽姬"指的是来自福建的唱闽语的女艺人，"越女"指百越之地（此处特指珠三角）的女伶人。香山县荔山（今属珠海）人黄佐是明代中期岭南的著名学者，他编修的嘉靖《广东通志》记载了广东各地的戏班演出活动：

广州府："鳌山灯出郡城及三山村，机巧殊甚，至能演戏，箫鼓喧阗。二月，城市多演戏为乐，谚云'正灯二戏'。"

连山："……唯市井军伍，仍狭淫乐。谚云'搬戏难成器，弹弦不是贤'，以其道欲诲淫故也。江浙戏子至，必自谓村野辄谢绝之，近日一切仍是。"

韶州府："迎春妆饰杂剧，观者杂沓。"

① 《钦定大清会典则例》卷70，四库全书本。
② 当时的省城大概是如今西起西门口，东到大东门，南到珠江北岸附近，北到越秀山的区域。其时番禺县、南海县都属广州，县治都设于广州城内，大概广州城西边归南海县，东边属番禺县。番禺县属地十分广阔，与现在的广州市番禺区并不相同，从化亦是明初从番禺析出设县。
③ 〔明〕魏良辅：《南词引证》，钱南扬校注，《戏剧报》1961年第7、第8期合刊。后收入钱南扬《汉上宧文存》，上海文艺出版社1980年版。
④ 〔明〕徐渭：《南词叙录》，见《续修四库全书》编纂委员会编《续修四库全书本》第1758册，上海古籍出版社2002年版，第412页。
⑤ 〔明〕孙蕡：《南园前王先生诗》卷2《广州歌》，中山大学出版社1990年版，第48页。

惠州府:"元夜旧自十三至十六各张灯于淫祠,搬演杂戏,老少嬉游,士人相过……朝拜会于三月二十七日,郡中有新祷告者,皆会众自玄妙观沿街拜至东岳宫,装扮杂戏……春社坊厢于社前后会众社醮,装扮杂戏。"

潮州府:"……好为淫戏女乐。""潮阳……士夫多重女戏。"

雷州府:"……妆鬼扮戏,沿街游乐达曙。"

琼州府:"迎春,府卫官盛服至于东郊迎春馆武弁,各尽办杂剧故事。""上元……装僧道狮鹤鲍老等剧。"①

不仅中国人记载了明代广东人的戏剧活动,明代时期的欧洲正处于大航海时代,其时来华的西方人在他们的文章游记中也记录了广东人的戏剧表演。

16世纪葡萄牙最著名的史学家若昂·德·巴罗斯在《亚洲十年》第三卷中记载:"……宴席中,有各种音乐伴奏,有圆舞曲,还有喜剧、滑稽戏和各种助兴表演……除了弹唱的盲人,任何男人不得入内……至少葡萄牙人在广州和沿海地区看到的都是如此。"②

西班牙人胡安·包蒂斯塔·罗曼于1584年在澳门写下的《中国风物志》手抄稿中记载:"(中国人)酷爱音乐,他们有音乐书,也有音乐技巧,但是这种音乐同我们的音乐大不相同,我们听来很不舒服。"③

英国旅行家彼得·孟迪在其旅行日记中记录了他在中国沿海城市所见到的戏剧表演,提到耶稣会修士在澳门中国居民中讲授教义。在"中国人免费给普通老百姓演戏"这一章中,作者描写了澳门在节日期间中国人表演的戏剧:

(明崇祯十年,1637)11月12日,在西班牙大帆船船长住地前面

① 〔明〕黄佐撰《广东通志》卷"风俗",明嘉靖三十七年(1558)刻本,广东省地方史志办公室1997年版。

② 〔葡〕若昂·德·巴罗斯:《亚洲十年》第三卷,1563年于里斯本第一版收录于(澳门)《文化杂志》编《十六和十七世纪伊比利亚文学视野里的中国景观》,大象出版社2003年版,第67页。

③ 〔西〕胡安·包蒂斯塔·罗曼:《中国风物志》手抄稿,原文来源于《胡安·包蒂斯塔·罗曼的札记》,收录于(澳门)《文化杂志》编《十六和十七世纪伊比利亚文学视野里的中国景观》,大象出版社2003年版,第125页。

(住地是属于耶稣会修士的)非常漂亮的房子搭起了一个平台或戏台,中国男孩在上面演戏。对我们来说,他们的外表动作很好,孩子们也受到宠爱。他们的歌唱得有点像印度歌,都是齐唱,用小鼓和铜制乐器打节拍。演出是在广场对所有普通老百姓举行的,完全免费。看来是有身份的人由于诸如婚礼庆典、生儿育女的祝贺等原因,自费举办这种演出,给普通人免费观看。他们的演出也有成年男人参加。①

明嘉靖三十五年(1566),葡萄牙圣多明各会的神父加斯帕·达·克路士随圣多明各会教士团来中国传教。在广州逗留期间,他对广州居民的生活十分好奇,进行了深入的了解,回国后撰写了《中国志》一书,于1570年2月20日出版。书中描写了春节期间,作者在广州和居民们一道看戏的情景:

他们表演很多戏,演得很出色,惟妙惟肖,演员穿的是很好的服装,安排有条不乱,合乎他们表演的人物需要。演女角的除必须穿妇女的服装外,还涂脂抹粉。听不懂演员对话的人,有时感到厌倦,懂得的人却极有兴致地听。一整晚、两晚,有时三晚,他们忙于一个接一个演出。演出期间必定有一张桌上摆着大量的酒和肉。他们的这些演出有两大缺点。一个是,如果一个人扮演两个角色,非换衣服,那他就当着观众的面前换。另一个是演员在独白时,声音高到几乎在唱。有时他们到商船上去演出,葡萄牙人可以给他们钱。②

这位神父对戏班伴奏乐器的记载很详细。从他的笔下,可以看出当时广州戏班使用的乐器很丰富。他说,广州人在宴会时:

演奏各种乐器,唱歌……他们用来演奏的乐器,是一种像我们有的中提琴,尽管制作不那么好,有调音的针。另一种像吉他,但要小些,

① [英]彼得·孟迪:《1597—1667 彼得·孟迪的游记》(*The Travels of Peter Mundy 1597—1667*),约翰·基特(John Keast)作序言,并做评介和文字处理。雷德鲁斯(Redruth):Dyllanson Truran 1984 年版,第 70 页。
② [葡]加斯帕·达·克路士:《中国志》第 14 章,见[英]C. R. 博克舍编注,何高济译《十六世纪中国南部行纪》,中华书局 1990 年版,第 101 页。

再一种像低音提琴，但较小。他们也用洋琴和三弦琴，有一种风琴，和我们用的相仿。他们用的一种竖琴，有很多丝弦。他们用指甲弹，因此把指甲留长。他们弹出很大的声音，十分和谐。有时他们合奏很多种乐器，四声同奏发出共鸣。①

这样，在诸多的文字资料的佐证下，明代珠三角地区有丰富的戏剧表演活动，确为事实。明初已经有外地戏班在广东演出，甚至定居，成为当时的"新广东人"。南戏的弋阳腔在广东流行，各地戏班也都在广东演出，引起珠三角本地人也学外省声腔，逐渐组成戏班。明代中期，以本地人为主的"本地班"逐渐兴盛。据广州粤剧院余勇先生考证，本地班兴盛到一定程度，就需要建立行会组织以便管理，"广州及佛山的琼花会馆均始建于明代的中晚期，是在本地班林立，以至于有必要建立起自己的行会组织来管理的情况下建立的"②。徐渭《南词叙录》说，"今唱家称弋阳腔，则出江西，两京、湖南、闽广用之"③，可见明代嘉靖年间广东已流行较为高亢激越的弋阳腔。

二、广东盛行过的几种主要声腔

在南戏四大声腔中，弋阳腔被评价为较粗鄙，被视为土音，更多流行于乡间。这种情况一直延续到清代。同治《南海县志》记载："自道光末年，喜唱弋阳腔，谓之班本。其言鄙秽，其音侏僳，几令人掩耳而走。"④ 修县志的是读书人，"几令人掩耳而走"正反映出他们的喜好。

而在广东农村，昆山腔却遭到冷遇。嘉靖《广东通志》记载粤北连山地区曾有"江浙戏子至"，但当地百姓"必自谓村野，辄谢绝之"。虽然通志没有记载这些江浙艺人演出什么声腔剧种，但从记载中老百姓的反应来看，其语言或者演出风格与当地人是有隔阂的。

① 〔葡〕加斯帕·达·克路士：《中国志》第14章，见〔英〕C.R.博克舍编注，何高济译《十六世纪中国南部行纪》，中华书局1990年版，第101页。
② 余勇：《明清时期粤剧的起源、形成和发展》，中国戏剧出版社2009年版，第87页。
③ 〔明〕徐渭：《南词叙录》，见《续修四库全书》编纂委员会编《续修四库全书》第1758册，上海古籍出版社2002年版，第412页。
④ 同治《南海县志》卷二十。

士大夫阶层则普遍更喜爱昆腔，明代顾起元《客座赘语》中记载：

> 弋阳则错用乡语，四方土客喜闻之。海盐多官语，西京人用之。后则又有四平，乃稍变弋阳而令人可通者。今又有昆山，较海盐又为清柔而婉转，一字之长，延至数息，士大夫禀心房之精，靡然徒好，见海盐诸腔……①

昆腔也受到广东士大夫阶层的喜爱。明代天启至崇祯年间，昆腔女艺人张丽人从江南迁至番禺定居，在广州负有盛名，广州士大夫纷纷为之倾倒。她去世时，明末广州著名诗人、画家黎遂球为其撰写了《歌者张丽人墓志铭》，其中记载道：

> 丽人姓张氏，母吴倡也，以能歌转卖入粤……张且二乔名，虽城市乡落，童叟男女，无不艳称之……粤三城多富豪子弟，以三斛珠挑之，复百计买其心，坚不为动……时在新秋，丽人随诸优于村虚（墟），赛神为戏，宿于所谓水二王庙者。②

清代昆腔仍然在广东盛行。清道光年间杨懋建《辛壬癸甲录》记载：

> 盖在道光七、八年间（即1827年、1828年），余尚未入都也，是时粤中名部，曰"绮春"、曰"桂华"。有松林者，已弱冠矣，负冠绝一时名。而珠儿珠女之隶福寿部者，若阿来（双凤小名）、若阿苏（双宝小名），并能以昆山调鸣其伎，不徒颜色照人。元和陈观察厚甫方应抚军成果亭先生聘，主越秀书院讲席。暇则召诸郎弹丝品竹，陶写哀乐，如谢傅蹑屐东山。时双桂新从京师来，声色既迥出辈流，出其余技，复足惊座人，于是时望翕然归之。③

① 〔明〕顾起元：《客座赘语》卷九《戏剧》，中华书局1991年版，第243页。
② 〔明〕黎遂球：《莲香阁集》之《歌者张丽人墓志铭》，清乾隆三十年重刻本。
③ 〔清〕杨懋建：《辛壬癸甲录》，见张次溪编《清代燕都梨园史料正续编》（上册），中国戏剧出版社1988年版，第287～288页。

杨懋建是广东梅县人,清道光辛卯恩科举人,曾任国子监学正。这段材料记录了道光年间广州的一些著名昆曲艺人的情况,应当真实可信。

当时外国人也对广州的昆曲表演情况有所记载。1793 年(乾隆五十八年)12 月 19 日至 23 日,英国马戛尔尼使团从北京回到广州,地方官员款待使团,其中演戏是重要的接待活动:

"仪式后,我们和中国官吏退到一间又大又漂亮的大厅里"。……"一个颇有名气的戏班特意从南京赶来"。(按:演员来自南京,它是昆曲的诞生地,这是在宫廷里演出的一种高雅的剧种,这个剧团路上走了整整一个月才赶到广州)……第二天大清早,勋爵推开窗户:舞台正对着他的卧室,戏已经开演了。演员接到命令,只要使团住着,他们就得连续演下去。(由于戏班不停地演戏,)马戛尔尼十分恼火。他设法免除了戏班的这份差使。演员被辞退。巴罗报告说:"我们的中国陪同对此十分惊讶。他们的结论是英国人不喜欢高雅的戏剧。"[①]

乾隆五十五年(1790),乾隆皇帝八十大寿,征召了以安徽艺人高朗亭为台柱的三庆班入京,这是徽班进京之始。之后又有四喜、启秀、霓翠、和春、春台等安徽戏班相继进京,逐渐演变为四大徽班。四大徽班进京在京剧发展史上具有重大的意义。

然而,根据广州梨园会馆乾隆四十五年(1780)《重修梨园会馆碑记》记载,当时广州就有文秀、上升、保和、萃庆、上明、百福、春台、荣升等一批徽班。[②] 又根据乾隆五十六年(1791)的《梨园会馆上会碑记》,广州徽班有七班,即保庆、胜春、宝名、荣升、裕升、贵和、春台。其中,荣升班是自乾隆四十五年起就在广东发展的老班子,春台班是乾隆五十五年(1790)入京的四大徽班之一。据考证,乾隆四十五年,来粤的外地戏班有 13 班,总人数 349 名。其中徽班八班,占 61.5%,人

[①] [法] 阿兰·佩雷菲特著,王国卿等译:《停滞的帝国——两个世界的撞击》,生活·读书·新知三联书店 1993 年版,第 502~504 页。

[②] 广州外江梨园会馆系列碑记是清代广东外江梨园行会活动的真实记录,广州博物馆现存 13 块碑记,中国艺术研究院图书馆藏有 12 通拓片。

数 238 人，占 68.2%。① 由此可见徽班入粤比入京早了十年，而像春台班这样的著名戏班不但入京演出，也入粤演出。后来粤剧的定型成熟离不开徽班的影响。

清代在广东流行的声腔还有梆子腔。所谓梆子，是一种木制打击乐器。各地梆子的形制略有不同，如河北梆子是长短粗细不同的两根实心硬木棒，南梆子是一个木槌敲击一个空心的木制长方体。但万变不离其宗，其原理就是两块木头敲击发出清脆的撞击声。而梆子腔就是用硬木梆子敲击伴奏演唱的一种声腔，起源于陕西，清代中叶大量向全国各地传播，形成各梆子腔支系，如秦腔（粤剧中的梆子即来自秦腔的梆子）、北路梆子、河南梆子、山东梆子等，其中影响较大的有山西的蒲州梆子（即今蒲剧）。

广州有句俗语："行路唱梆子，上厕写大字。"② 可见，梆子曾经盛行于广州的大街小巷。同治《番禺县志》记载，乾隆年间，"锣鼓三谭姓，其技能合鼓吹二部而一人兼之……金鼓管弦，杂沓并奏，唱皆梆子腔"。这表明最迟在乾隆年间，梆子腔已经传入广东。

至于湖北汉班的影响，欧阳予倩认为，"广东戏和汉戏也是同胞弟兄。汉戏又是和徽调血脉相连的"，"但是直接由汉剧转变为粤剧的迹象很少，而直接受徽班的影响的确很大"③。据余勇先生的分析，在广东的湖南班很多，这些戏班都以汉调自名，其腔调都称"南北路"，因此粤剧就笼统地把"南北路"称为汉调。④

三、清代本地班的特色及其发展

本地班诞生之初，正是外江班全盛之时。早期本地班多唱弋阳腔、秦腔，也吸收各种外地声腔特点，总体来说以学习模仿为主，这也在情理之中。本地班对其他外省声腔的熟习，是后来广府地方剧种出现的

① 冼玉清：《清代六省戏班在广东》，载《中山大学学报》（社会科学版）1963年第3期，第109页。
② 赖伯疆：《广东戏曲简史》，广东人民出版社2001年版，第40页。
③ 欧阳予倩：《谈粤剧》，见《欧阳予倩戏剧论文集》，上海文艺出版社1984年版，第62、第69页。
④ 参见余勇《明清时期粤剧的起源、形成和发展》，中国戏剧出版社2009年版，第106页。

基础。

进入清代以后，本地班逐渐表现出与外江班不同的一些特点。道光年间，杨懋建的《梦华琐簿》中有这样的记载：

> 广州乐部分为二，曰"外江班"，曰"本地班"。外江班皆外来妙选，声色技艺并皆佳妙。宾筵顾曲，倾耳赏心，录酒纠觥，各司其职。舞能垂手，锦每缠头。本地班但工技击，以人为戏，所演故事类多不可究诘。言既无文，事尤不经。又每日爆竹烟火，埃尘涨天。城市比屋，回禄可虞。贤宰官视民如伤，久申厉禁，故仅许赴乡村般演。鸣金吹角，目眩耳聋。然其服饰豪侈，每登场金翠迷离，如七宝楼台，令人不可逼视。虽京师歌楼无其华靡，又其向例，生旦皆不任侑酒。其中不少可儿，然望之俨然如纪渻木鸡，令人意兴索然，有自崖而返之想。间有强致之使来前者，其师辄以不习礼节为辞，靳勿遣。故人亦不强召之。召之亦不易致也。大抵外江班近徽班，本地班近西班。其情形局面判然迥殊。本地班非无美才，但托根非地，屈抑终身，如夷光不遇范大夫，二熏三沐教之歌舞，则亦苎萝山下终老浣纱。虽有东施，并乃无颦可效。不亦惜哉。①

这段文字记录了道光年间广州外江班和本地班的演出情况，信息量很大。第一，外江班的组成人员都是外省人，他们经过精心挑选，声色技艺俱佳，在士大夫的宴会上不仅演戏唱曲能"倾耳赏心"，还能"录酒纠觥"，陪酒应酬。"各司其职"四个字很是耐人寻味，反映出士大夫对艺人的态度，认为戏班艺人的职能不仅是唱戏，还包括侍奉陪酒。而本地班艺人不擅应酬，不肯陪酒助兴，使士大夫觉得他们有如"纪渻木鸡"，感到意兴索然，从文字中也看到本地班艺人多少有不愿摧眉折腰事权贵的意味。

第二，本地班艺人在表演方面工于技击，注重表现武打场面；在剧本方面，"不可究诘""事尤不经"说明所演出的故事情节并不是根据传统剧目或典籍中改编的，而是戏班原创，按照戏班艺人的阅历和经验来推想，本地班的剧本大概是以岭南本地生活为主要题材的；而"言既无文"说明唱词念白并不讲究文采，应该是以比较平民化的民间语言为主；

① 〔清〕杨懋建：《梦华琐簿》，见张次溪编纂《清代燕都梨园史料正续编》（上册），中国戏剧出版社1988年版，第350页。

宣传方面，本地班"每日爆竹烟火，埃尘涨天"，大抵在演出时会点燃烟花爆竹，以炫目的光效和震耳的声响作为宣传手段招徕观众；在音乐方面，"鸣金吹角，目眩耳聋"，这和现在粤剧大锣大鼓的特点是相同的；在服装方面，"服饰豪侈，每登场金翠迷离"，服饰追求华丽夺目，吸引观众；在声腔方面，外江班接近徽班，本地班接近西班，此处的西班指的是梆子腔中的秦腔。

第三，官府对本地班"久申厉禁"，不许他们在城里演出，"仅许赴乡村般演"。表面上的理由是防火，实际上，从记载的文字中就能看出，本地班的演出风格和行事方式与士大夫官僚阶层的观念习惯大相径庭。本地班的演出无论情节、语言还是舞台效果，都更贴近广府地区普通老百姓的生活，为人处世也颇有风骨，不受士大夫喜爱也就能理解了。

从另一条材料也能看出本地班演出的特点。乾嘉时人程含章撰写的《岭南续集》中有一道文告，是官府限制本地班和外江班演出的告示：

> 唱戏本属浮靡，然忠孝廉节及作善降祥、作恶降殃之戏，观之亦足以感发人之善心，儆戒人之恶念。乃粤东之戏，外江班则好唱淫戏，令无知之幼少女神魂飘荡，遂致钻穴踰墙，是教人以淫也。本地班则好唱乱臣反贼之戏，不顾伦常天理，徒逞豪强，终日跌打，百本一律。而愚民无知，反同声叫好，是教人以乱也。着地方官严行禁止，传到各班长，谕令以后止。准唱劝化人之戏，不准唱淫邪叛乱之戏，如有不遵，枷责示众，并遍查坊市肆，将淫词小说及山贼反叛犯上作乱之书连板起出，当众烧毁。如敢匿留售卖，严拿重处。①

这表明，清代中期，本地班所演剧目多为"乱臣反贼之戏"。一方面，这与广东地处封闭偏僻的地理位置以及与反清势力渊源颇深有关；另一方面，"徒逞豪强，终日跌打"也反映出当时本地班的演出确实是注重武打技击场面，武戏相当多。

本地班的声腔在道光年间发生了一些变化，原来本地班演唱的声腔主要是秦腔和弋阳腔，但根据前述材料记载，道光年间"本地班近西班"，大概当时唱腔还更偏重于秦腔，才给人以"近西班"的印象。而到

① 〔清〕程含章：《岭南续集》，道光元年朱桓序刻本，中国科学院图书馆藏本，第49页。

了道光末年，"喜唱弋阳腔，谓之班本……无地无之。"① 出现从"近西班"到"喜唱弋阳腔"的变化，和弋阳腔的特点有很大的关系。明代凌濛初说："弋阳土曲，句调长短，声音高下，可以随心入腔。"② 清代李调元说，弋阳腔"向无曲谱，只沿土俗"③ 这种灵活随心的声腔非常适合与粤语尤其是广州话结合。广州话有九个声调，暗合宫、商、角、徵、羽五声，又保留了入声，说话时声调高低跌宕，音乐性非常强。当时的艺人把广州方言与弋阳腔结合，主观原因肯定是为了吸引观众，而这种用土音唱弋阳腔的唱腔也必定受到广大老百姓的欢迎，否则不会"无地无之"。

咸丰年间，广府戏行发生了一件大事。咸丰四年（1854）七月，佛山本地班艺人李文茂率领一众戏班同行举义，响应太平天国运动。义军的骨干分子主要为戏班的武打演员。他们围攻广州半年未果，沿西江转战广西，建立"大成国"政权，鼎盛时期曾据有广西九府十多个州县。咸丰五年（1855），两广总督叶名琛焚毁琼花会馆，下令禁演本地班戏。李文茂起义在咸丰八年（1858）年失败，禁令却一直保留。至同治年间，禁令才逐渐松弛。

很多广东人善于从禁令中寻找生存空间。禁演期间，本地班艺人纷纷借用外地班的幌子来演出。麦啸霞认为这是近代著名戏曲作家刘华东出的主意：

> 刘华东……遂教粤伶借京班幌子以资掩护，盖刘氏洞晓粤曲，深知粤剧与京剧同源，演唱方式相差匪远，"是""非"既无标准规定，"真""假"自无证据可稽；大可借此取巧以逃避禁例也。粤伶受教，随假借名号冒称京班，戏单戏码合同，俱标明京戏若干本，果然渡过难关。④

后来，本地班终获解禁，可以重新演出。而解禁的缘起，根据麦啸

① 同治《南海县志》，同治十一年（1872）刻本，成文出版社1967年影印版。
② 〔明〕凌濛初：《谭曲杂劄》，附刻于《南音三籁》，见中国戏曲研究院编《中国古典戏曲论著集成》（四），中国戏剧出版社1959年版。
③ 〔清〕李调元：《雨村剧话》，见中国戏曲研究院编《中国古典戏曲论著集成》（八），中国戏剧出版社1959年版。
④ 麦啸霞：《广东戏剧史略》，广东省广州市戏剧改革委员会1955年版，第24页。

霞《广东戏剧史略》所述,非常具有戏剧性:

> 同治七年,海内初定;人心烦乱,官民上下竞相粉饰太平。两广总督瑞麟(按:应为将军,同治九年,瑞麟才升为总督)为母祝寿,巡抚以次诸官,除纷搜珍宝献贺外,又争选戏班,送府助庆。时粤班经多年培养,生气勃然,人才蔚起,冠于客班。名角如武生新华,花旦勾鼻章,小武大和,小生师爷伦,男丑鬼马三等,俱一时之彦。是时应征入府,会串堂戏,以各地戏班云集,无殊竞赛锦标,盖以满座皆是贵宾,敢不落力表演。开场《贺寿》《加官》之后,继续三出头。剧目为《寒宫取笑》《太白和番》和《苏武牧羊》,《太白和番》为新华首本,自饰太白,师爷伦饰唐明皇,鬼马三饰高力士,诸伶声容并茂,唱造俱佳,大得贵宾赞赏,总督太夫人大悦,赏赉有加。及勾鼻章登台,饰杨贵妃,仪态万方,一座倾倒,总督太夫人注视有顷,忽然攒眉叹息,继且涕泪交流,遽起归房。传命罢演,群官咸大惊愕,诸伶相彷徨,正扰攘揣测间,忽内谕传勾鼻章,章大骇,然自念无罪,亦不规避,既入,内复传谕各伶先退,独留章于邸中,众以吉凶难卜,咸惊疑不定,惴惴而归。翌日新华率师爷伦和鬼马三等人入府探问,章出见则已易弁而笄,变作总督府之千金小姐矣。新华等诧且骇,问其故,据谓总督有妹早丧,貌与章同,总督之母见章而忆女,乃收章为螟蛉,使饰闺服为女儿以慰老怀……新华凤有志恢复粤班,至是央求勾鼻章向总督请求解禁,章允之,其后瑞麟果向清廷奏准粤剧复业,章之力也。①

这件事在谢醒伯《清末民初粤剧史话》②、黄君武《八和会馆史》③、赖伯疆《粤剧史》④和刘兴国《八和会馆回忆》⑤中都有记述。光绪年间,八和会馆建成,"继佛山琼花会馆之后,本地班再度建立了自己的同

① 麦啸霞:《广东戏剧史略》,广东省广州市戏剧改革委员会1955年版,第25页。
② 谢醒伯、李少卓口述,彭芳记录整理:《清末民初粤剧史话》,载《粤剧研究》1991年第2期。
③ 黄君武口述,梁元芳整理:《八和会馆馆史》,载《广州文史资料》1990年第35辑。
④ 赖伯疆、黄镜明:《粤剧史》,中国戏剧出版社1988年版。
⑤ 刘兴国:《八和会馆回忆》,载《戏剧研究资料》1982年第6辑,第93页。

业组织,标志着活动中心从佛山转移到广州"①。

勾鼻章(原名何章)扮女装求解禁的故事固然很有"人生如戏,戏如人生"的韵味。实际上,本地班的解禁也有其客观原因,那就是广府大戏的屡禁不止。宣统《南海县志》记载,当初"严禁本地班,不许演唱,不六七年旋复,旧弊之难革如此"②。宣统《高要县志》也记载,"(被禁的本地班)未几皆转托外江班牌,复同歌太平矣"③。本地班禁而不止,官府后来干脆也眯一只眼闭一只眼,不再深究。这也说明本地班的演出是符合广大群众的娱乐需要的。同治年间南海县(今南海区)有位绍兴师爷(幕僚)杜凤治,他在《特调南海县正堂日记》中记载:

> 同治十二年正月十八日,将"普丰年",移入上房演唱。……中堂太太不喜看"贵华外江班"。
> 十八日又请中堂太太去看广东班。
> 我们两县……共送本地戏班,演戏四日。④

从这些日记可以看出,本地班的演出不仅受到普通百姓的欢迎,连官宦人家的女眷也爱看,本地班能堂而皇之进入官员府中演出。

本地班解禁之后,历经磨难、饱受压抑的本地艺人们为了重新占领市场,越来越多地用粤语演出。到辛亥革命时,革命党人为了宣传,成立了一个以鼓吹革命、开发民智为宗旨的改良粤剧团体——"志士班",推行用粤语进行戏剧演出,最终使粤剧使用粤语演出这种形式得以固定下来。

四、关于"粤剧"的名称

现在我们所说的"粤剧",一般是指主要流行于岭南粤语通行地区内的一种地方剧种。而"岭南"指的是五岭以南的广大区域,广义的岭南包括今中国的广东、广西、海南岛,甚至包括越南的红河三角洲。广东

① 《广东戏曲史·广东卷》,中国 ISBN 中心 1993 年版,第 71 页。
② 宣统《南海县志》卷二十六。
③ 宣统《高要县志》卷二十六。
④ 〔清〕杜凤治:《特调南海县正堂日记》,见《羊城寄寓日记·总日记》第 24 册,中山大学图书馆藏本。

方言众多，除了粤语区以外，粤东地区是以潮汕方言为主的闽方言区，粤东北梅州一带是客家方言区。而粤剧流行的地域主要是岭南地域当中的粤语区，包括广东的珠三角、粤西、粤北，以及广西的桂东、桂南和沿海地区。所以，"粤剧"这个名称的覆盖范围，对广东来说过大，对岭南来说又过小，实在是一个不甚准确的名称。但沿用日久，人们也便习以为常。

广府地区的本地戏班，明清多以其班名称呼，特别是到了清代，称"本地班""广东班""广府班""广班""广府大戏""广东梆子""土戏"等，称呼比较杂乱。大抵戏行本是贱业，官府也不会刻意统一名称。

"粤剧"之名最早大概来自国外。广东天然拥有漫长的海岸线，得益于得天独厚的地理环境，明清时成为海外贸易的重要港口之一，与海外的往来越来越频繁，一些广东人逐渐离开家园，在北美及东南亚侨居。本地班艺人也到异国他乡演出，数量庞大的粤籍华侨成为广东传统戏剧传播海外的基础。咸丰二年（1852），一个由123人组成的名为"鸿福堂"的广府戏班在旧金山演出了《六国大封相》等剧目。当时的《上加利福尼亚日报》对此予以报道。其时，外国人不会区分广东内部具体的地方戏种，遇到广府戏班演出，询问来自何处，知道是中国广东，又因广府班艺人说粤语，就把他们演出的戏剧称为"Cantonese Opera"。此处的"Cantonese"可以指"广东方言"，也可以指"广东的"。所以，"Cantonese Opera"可以理解为"粤语剧"，又可以理解为"粤剧"。

现在能看到的出现"粤剧"字样的最早出版物是光绪年间李钟珏的《新加坡风土记》：

> 戏园有男班，有女班。大坡共四五处，小坡一二处，皆演粤剧。间有演闽剧、潮剧者。①

李钟珏是清政府外交官员，于光绪十三年（1887）赴新加坡游历两个月，第二年根据自己的观感写成此书。他提到的"粤剧""闽剧""潮剧"在当时的中国都还没有定名，在国内仍然以"班"相称，有可能是新加坡当地是这样称呼，李钟珏便根据记忆沿用下来，其所谓"粤剧"，

① 〔清〕李钟珏：《新加坡风土记》，新加坡南洋书局有限公司1947年版。

应当指广府戏班。

辛亥革命后,首次出现"粤剧"字样的出版物是1917年出版的徐珂编纂的《清稗类钞·优伶类》,其"生旦演剧被斩"条载:

光绪中叶,方照轩军门曜,威震粤中,有谓其过严者。其镇潮州时,尝观剧。粤剧向多男女杂演者,适某优夫妇饰生旦,同演一淫戏,备极媟狎。方叱下,即于戏台前斩之。[1]

19世纪末,剧坛逐渐兴起把地方声腔归类成剧种的风气,川剧、京剧都在此时定名。昆明乱弹于1912年定名为"滇剧",湖北汉调于1914年定名为"汉剧",黄孝花鼓戏于1926年定名为"楚剧"。而粤剧的定名,据说是大老倌千里驹在1926年提倡的[2],之后戏剧界开始多用"粤剧"的称谓。例如:1929年,易健盦发表《怎样来改良粤剧》;1933年,马师曾发表《我带了一腔变革粤剧的热诚回来》;20世纪30年代末,关德兴组织"粤剧救亡服务团"。1953年2月,广东粤剧团和广州粤剧工作团相继成立,"粤剧"一名才正式取代"广府戏"。不过,民间百姓至今仍然沿习惯称之为"大戏",即"广府大戏"的简称。

综上所述史料,粤剧的起源是一个过程,而不是一个节点。它诞生发展的历程是比较清晰的。我们可以看到,早期的广东戏剧(或者把范围缩小为广府戏剧)从明代到清代中期,本地戏班演唱的声腔众多,可以说是百花齐放,百家争鸣。当时哪怕在本地戏班,也还没有"粤剧"这个概念,也就是说,"我们自己的剧种"这个自我意识还没有真正觉醒。独立于外省戏剧以外的自我意识可能要到清代后期才真正逐渐出现。这种自我意识出现的过程也是本地戏班演出中广府本地特色出现的过程。当本地特色累积到一定程度,量变就发展为质变,无论艺人还是观众都肯定能认识到这种演出和外地戏班的区别,这种区别是剧种独立的坚实基础。

绪论中已经讲到,关于粤剧的起源问题,学界主要有明代起源说和清代起源说两种。主张明代起源说的主要论据是,明代外省戏班进入珠

[1] 徐珂编纂:《清稗类钞·优伶类》,上海商务印书馆1917年版。
[2] 参见李日星《粤剧概念模糊与粤剧史断代分歧》,载《南国红豆》2007年第5期,第22页。

三角地区进行演出活动，带动了本地戏班的出现和发展。而主张清代起源说的则认为，地方戏就应该是用地方方言表演的，因此粤剧的起源应该从使用粤语演出开始算起，这样一来就把粤剧的起源放到晚清阶段。

实际上，对于粤剧的起源，很难以一个准确的时间点去确定。因为如果要确定某个时间点上的某个事件是粤剧起源的标志，就必须先制定出一个标准，在时间轴上寻找到符合这个标准的时间点，认定它是粤剧的源头发生时间。例如：明代起源说的标准可能是"粤剧是由珠三角本地人演出的"，或者"要有一个行会组织，表明本地戏班相当繁盛，对其整体管理已经达到一个高度，出现了粤剧行业的雏形"；清代起源说的标准可能是"粤剧是用粤语演出的"或者"粤剧是一门地方化的剧种"。而从整个粤剧诞生发展的过程来看，这种标准本身就是具有时效性的，该标准放在该时间点及以后的时间去看是正确的，但无法说明该时间点之前的情况。比如，根据从清末起粤剧开始用粤语演出的标准，说清末以后的粤剧才是粤剧，那么，清末以前演出的又是什么呢？

因此，要判断粤剧什么时候开始是"粤剧"，就要为粤剧制定标准，而粤剧一直在变化发展，又为制定标准带来很大的困难。在某个时期内它有相对稳定的一些标准，但是一旦脱离了这个时期，这个标准就未必完全符合实际。不同的起源主张基于不同的标准，当然都有其道理。笔者认为，在对待粤剧起源问题时，可能要更慎重、更客观一些。中国人对传统文化大抵抱着历史悠久就是好、历史越悠久就越好的心态，很容易由于喜爱或其他主观因素而不自觉地对其进行拔高。例如，有人提出粤剧起源于中国民间齐言民歌的兴起，最早可以上溯到先秦《诗经》。①当然，这么说也不错，只是用这个逻辑的话，粤剧以及其他一切中国传统文化还可以起源于更古老的上古民歌"断竹""续竹""飞土逐宍"。这也是没有错的，只是对研究问题意义不大。

麦啸霞认为，"广东戏剧之源流，蒙昧难考者久矣。三十年前（按：即清末民初时期），红船中人已莫能证其渊源，明其世系，故老相传：或云导源于京戏，或谓分流于汉剧，或云来自湖南采茶班，或谓仿自广西桂林班，传说纷纭，莫能论定"②。这是有道理的。明清以降，关于粤剧

① 参见《世界非物质文化遗产——广东粤剧》，见宣讲家网（http://71.cn/2014/0504/765763.shtml）。

② 麦啸霞：《广东戏剧史略》，见《广东文物》，上海书店1940年版。

的文字资料说多也多，说不多也不多。能做文字记录的往往是官僚士大夫，而戏行于他们而言是贱业，文人对其有记录已经不易，遑论详细客观的专门记载。更多关于粤剧的信息往往是通过戏班内部口耳相传流传下来的，但这部分资料又难免粗疏，有诸多错漏。但是，我们还是能够通过这些有限的材料了解到，粤剧是吸取学习了不同的声腔，融入了岭南本土的民歌以及广府地区的说唱艺术而逐渐形成的。正如何国佳在《粤剧历史年限之我见》一文中说的一个不雅而贴切的比喻：

粤剧是个"杂种仔"，有多个"父亲"，是多"精子"的"混合物"：初期的板腔曲调由梆子、二黄、西皮、乱弹、牌子组成；击乐以"岭南八音"的大锣、大鼓、大钹为主；武场是南拳技击；表演则是岭南独有的"排场""程序"等等，这些来自各方面的"精子"，在岭南这个"母体"体内怀胎数百年后，到距今大约140年前的道光年间，才产下这个头戴"广府大戏"桂冠，脚踏南派武打短鞋，身披"江湖十八本"大袍，手打大锣大鼓，口唱戏棚官话"咿吱喔"的粤剧"童子"……①

粤剧是否在道光年间定型有待商榷，但粤剧从诞生以来一直在发展，吸取多方营养，为己所用，这是可以肯定的。到了20世纪20年代之后，其创新变化愈来愈多，历经唐涤生对剧本的改进、薛觉先对戏班管理制度的变革、诸多大老倌在唱腔演技方面的改良推进，以及后来红线女对粤剧发展的大胆创新等。粤剧至今从来没有停下发展的脚步，这是可以肯定的客观事实。粤剧是一个一直在发展变化的地方剧种，这是本书进行讨论的逻辑起点。

① 何国佳：《粤剧历史年限之我见》，载《粤剧研究》1989年第4期，第58页。

第二章　粤剧和粤语的结合

一个地方剧种之所以成为地方剧种，是因为它体现出该地域独有的文化特性。其中，戏曲剧种的语言可以说是该剧种与其他剧种最为显著的差别。粤剧地方化进程中的一个最重要的里程碑就是粤剧使用粤语演出，从此，粤剧给人最直观的印象就是粤剧是唱念粤语的。粤语是广府民系最基本、最典型的文化识别标志，粤语的使用对粤剧的发展起了极大的推动作用。

一、粤剧演出从"戏棚官话"到粤语

粤剧使用粤语演出的历史并不久远，根据《中国戏曲志·广东卷》的说法，广府班到"民国二十年前后，基本上已由'戏棚官话'改唱广州方言"。至于下四府班，"完全改用广州方言则是中华人民共和国成立以后的事"。[①] 这个结论是可信的，因为这个转变的发生距今也就100年左右，还存有不少资料可以佐证，如现在还保留着的不少官话粤剧唱片。在使用粤语演出之前，粤剧使用的语言被称为"戏棚官话"，意即舞台上使用的官话。这种奇特的专门在戏台上才使用的语言是在粤剧发展过程中出现的。

早期各种声腔的戏班逐渐进入广东演出，广东艺人学习外地声腔，就必须学习外地的方言。正如余勇先生分析：

> 粤剧是在吸收多种声腔的基础上，逐渐形成具有岭南地方特色的戏曲艺术，由于梆子、皮黄原用湖广方言，昆曲则用吴中方言，两种方言都同属官话，岭南的艺人必须以官话才能把梆黄、昆曲等学到手，这就

① 参见《中国戏曲志·广东卷》，中国 ISBN 中心 1993 年版。

决定了前期粤剧非操官话不可。①

然而，粤语在宋元时期已经基本定型，今人说的粤语和明人相比，除去一些外来译音词汇和现代事物词汇，几乎已经完全相同。广府人僻处天南，没有语言环境，要跟外地人学习官话实在太难，于是广府艺人决定另寻名师。徐珂《清稗类钞》中说：

> 粤人平日畏习普通语，有志入官，始延官话师以教授之。官话师多桂林产，知粤人拙于言语一科，于是盛称桂语之纯正，且谓尝蒙高宗褒奖，以为全国第一，诏文武官吏必肄桂语，此固齐东野，不值识者一笑。然粤东剧场说白，亦多作桂语，而学桂语者，又不能得其神似，遂皆成优伶之口吻。②

从这条记载中可知，请桂林人来教授官话，是广东人学官话的一个重要渠道。究其原因，与桂林的地理环境有关。岭南地区的北方被越城岭、都庞岭、大庾岭、骑田岭、萌渚岭这五岭隔断陆路，使岭南天然地与其以北地区分隔开来。而桂林地处广西东北部，河网发达，水路纵横，具有天然的水路交通优势。秦始皇二十八年（前219）至三十三年（前214），秦军开凿灵渠，沟通了湖南的湘江水系和广西的漓江水系，使秦始皇顺利统一岭南。五岭最西的越城岭就在灵渠附近，桂林一带的漓江水系与湘江水系接通之后，南北来往从水路出入便能绕过五岭这个巨大的天然屏障。因此，桂东北地区是古时岭南与外界往来的一扇重要门户。即使唐代张九龄开了大庾岭梅关古道，桂林水路在加强岭南与中原地区在政治、经济、文化的交流方面仍然起着非常重要的作用。在这样的地理环境中，桂林与岭南以外的地区往来甚密。因此，在岭南地区，桂林人的官话可算是说得最好的了。

只是桂林人的官话说得好，毕竟是相对广东人而言。广东人请桂林人来教官话，这语言经过转手，还是说得不伦不类，若是读书出仕可能

① 余勇：《明清时期粤剧的起源、形成发展》，中国戏剧出版社2009年版，第244~245页。

② 徐珂编纂：《清稗类钞》第5册之《方言类》"桂语"，中华书局1986年版，第2244页。

未必够用，但是舞台演出已经足够。如果说得太标准，广东的普罗大众反而可能听不懂。陈非侬说：

> 早期的粤剧，唱的是南曲、北曲、弋阳腔、昆山腔，这些都不是广东的腔调，一般广东人听不懂，特别是当时粤剧的对白，说的是中原音韵、中州方言，一般广东人也是听不懂，这对粤剧的传播和深入民间造成障碍。到了明朝末年，最容易和各地方言溶化和结合的弋阳腔，和广东各地的地方方言，溶化和结合，形成了一种广东化的弋阳腔——广腔。广腔的唱白，接近广府方言，广府观众看粤剧时，易于理解和接受，因而大大地促进粤剧的传播和发展。①

对于什么是"广腔"，陈非侬又说：

> 清代的粤剧，特别是所有唱广腔的粤剧，唱曲和道白也是用桂林话，桂林话又叫戏棚官话。戏棚官话是原自桂剧的。这时候的戏棚官话，就是广腔（这点是冼玉清女史明确指出的）。②

这样，桂林官话发挥交流功能时，其语音相对中州官话来说，未必很标准，但是对舞台演出而言，反而有意想不到的好处。对艺人来说，用"戏棚官话"足以让他们学到梆黄等外来声腔；对观众来说，大概就类同于现在的广府人听、说"广普"，"戏棚官话"官（话）中带白（话）的特点让他们听戏时减少了许多隔阂，比标准官话更容易接受。

广府艺人使用"戏棚官话"数百年，其间产生了"江湖十八本"等一批优秀剧目，表演、音乐等都发展得比较成熟。在从使用"戏棚官话"到使用粤语的变化过程中，也出现过"官白同台"的现象。例如，白驹荣在《泣荆花》中饰演梅玉堂，上场"自报家门"的念白：

> 小生梅玉堂（用戏棚官话），恶弟不仁，迫分家产（用广州方言）。

① 陈非侬：《粤剧六十年》，香港中文大学音乐系粤剧研究计划出版，香港中文大学出版社2007年版，第142页。
② 陈非侬：《粤剧六十年》，香港中文大学音乐系粤剧研究计划出版，香港中文大学出版社2007年版，第140页。

粤剧在长时间的发展中，广府戏班在演出时，都在"戏棚官话"中掺杂白话土音，方言的成分越来越多，到清末民初，逐渐改成以广州白话为主演出。20世纪20年代，粤语基本取代"戏棚官话"，成为粤剧的主要使用语言。

二、粤语取代"戏棚官话"的原因

从整个粤剧发展史来看，粤语取代"戏棚官话"是历史的必然。究其原因，大致有三点。

原因之一，辛亥革命的"志士班"推动了粤剧使用粤语演出。

广东是辛亥革命的策源地，当时粤剧在广东、广西和港澳地区，以及海外华侨华人当中已经有很大的影响，又有部分粤剧艺人投身革命。在这样的大环境下，革命党人和粤剧艺人紧密合作，创建了一种演出团体——"志士班"，粤剧行内人称之为"九和班"，以区别于八和会馆管辖的传统戏班。其中有"采南歌""优天影""振天声""现身说法社""移风社"等共30多个剧社。从剧社的名称就能感受到改天革地、移风易俗的热血理想。演出的剧目既有《黄帝战蚩尤》《文天祥殉国》《博浪沙击秦》《袁崇焕督师》《岳飞报国仇》等歌颂历史英雄的戏，又有《与烟无缘》《周大姑放脚》等倡导革除陋习的戏，甚至把清末四大奇案之一的"刺马案"直接搬上舞台，上演《义刺马新贻》。

"志士班"虽然多由非专业人士组成，但他们对粤剧的演出形式进行了大胆的改良：为了更好地向广大人民群众宣传革命，改用广州方言演出，使粤剧更加地方化，产生了强烈的艺术效果，深受观众喜爱。这一方面使粤剧成为反封建的宣传利器，另一方面也促进了观众对白话粤剧的接受。全面使用粤语的粤剧对观众来说是一种新奇的事物，而语言毫无隔阂更有利于观众感受戏中表现的情感、情绪和精神风貌。正如易健鑫在《怎样来改良粤剧？》中所分析，"（观众）见过新的戏，就感觉到旧戏不适用，不新鲜，这种空气促着戏剧本身起了变化"[1]。于是，在"志士班"的影响下，越来越多的广府戏班加大了用粤方言演出的力度。

原因之二，粤语声调丰富，具有很强的音乐性，天然地适于歌词与音乐的紧密结合。

[1] 易健鑫：《怎样来改良粤剧？》，载《戏剧》1929年第2期。

语音是语言的物质外壳。汉语的语音包括声母、韵母、声调三个主要组成部分，这三个部分合起来就构成了汉语的读音，其中，语言的声调和音乐的关系极为密切。现代汉语的共同语——普通话有四个声调加一个轻声读法，我们对它的音乐性的感受不明显。这是因为普通话的声调和古代通用的汉语有相当大的区别。随着时代发展，语音也开始发展，汉语读音向近现代的汉语北方话语音靠拢，声调逐渐减少，入声也逐渐消失。现代普通话是明以后的北方官话发展到现代的产物。1955 年，中国科学院召开现代汉语规范问题学术会议，规定现代汉民族的共同语是"以北京语音为标准音，以北方话为基础方言，以典范的现代白话文著作为语法规范的普通话"。

　　《尚书·尧典》里描述先秦时代诗歌、语言、音乐的关系是这样的："诗言志，歌咏言，声依咏，律和声。"这句话可以理解为，那时候唱出来的歌曲旋律是根据歌词的自然声调而定的。我们不妨想象一下，如果自然声调比较少，像现在普通话只有四声，就根本无法做到。"声依咏"这一点，只有自然声调丰富的语言才能做到。

　　粤方言在唐代日渐成熟，至宋元时定型，大体上和隋唐时的汉语共同语比较接近，保留了大量的唐音，因此，有人说粤方言是唐音的活化石。粤语有九个声调（见表 2－1）。

表 2－1　粤语九个声调与乐音的对照

声调	字音	乐音简谱	例字	古乐音
第一声	阴平	3	诗	角
第二声	阴上	¹2	史	ᵍ商
第三声	阴去	1	试	宫
第四声	阳平	5̣	时	徵
第五声	阳上	⁶1	市	ʸ宫
第六声	阳去	6̣	事	羽
第一声	阴入	3	色	角
第三声	中入	1	锡	宫
第六声	阳入	6̣	食	羽

最后三个入声字的乐音是与前面重复的，那么粤语的自然声调有六个，基本涵盖宫、商、角、徵、羽五音，即西洋记谱乐音的 1（do）、2（re）、3（mi）、5（so）、6（la），只有第二声和第五声增加了一个上行滑音。如果用乐音简谱来记忆六个声调，就是：

简谱　　3　12　1　$\underset{\cdot}{5}$　61　$\underset{\cdot}{6}$

例字　　番　茄　酱　牛　腩　面

也可以升高八度唱成：

$\dot{3}$　$^1\dot{2}$　$\dot{1}$　5　$^6\dot{1}$　6

粤语里面每一个字的每一个读音（有些是多音字）的自然声调，其相对音高都可以与 1（do）、2（re）、3（mi）、5（sol）、6（la）这五音里的其中一个相对应。可见，粤语本身就和音乐天然地结合在一起，或者说，粤语本身就具有趋于音乐化的性质。所以，用粤语来填写歌词，必须遵循字的自然声调与乐音一致的原则，每一个乐音只能填上归属于这个乐音的字，而不能像用普通话写歌词那样，用任意旋律配上任意歌词。这就是真正的"倚声填词"。

当然，每个字自然声调与乐音的对应关系是相对的而不是绝对的。例如，在实际填词实践中，3（mi）乐音能填进去的字，往往也可以填在 2（re）；5（sol）乐音能填进去的字，往往也可以填在 6（la）甚至 7（si）。只有熟练掌握粤语，才能掌握好相对音高和乐音的对应，使之填词后唱起来听感不会违和。并且，表 2–1 中自然声调与乐音音高写法的对应关系也是相对的。由于乐音可以升降调，C 调的 3（mi）等于 D 调的 2（re），也等于 E 调的 1（do），因此粤语字自然声调与乐音的对应关系还要注意其灵活性。

比如，一条 C 调旋律的乐音是 6 $\dot{1}$ 5 6 $\dot{1}$。根据表 2–1，第一个音 6 可以填上第六声的字，所以可以填上"泪"。第二个音 $\dot{1}$ 可以填上第三声或第五声的字，所以可以填上第五声的"似"。第三个音 5 可以填上第四声的字，所以可以填上"帘"。第四个音 6 可以填上第六声的字，所以可以填上"外"。第五个音 $\dot{1}$ 可以填上第三声或者第五声的字，所以可以填

上第五声的"雨"。

保持音高不变,记谱从 C 调变为 E 调,这条旋律的乐音和填上的字就是:

$$\begin{matrix} 3 & 5 & 2 & 3 & 5 \\ 泪 & 似 & 帘 & 外 & 雨 \end{matrix}$$

这是折子戏《山伯临终》的第一句唱词。加上节拍,写成完整简谱,就是:

$$0\ \underline{3\ 5}\ |\ \underline{2\ 3}\ \underline{5\cdot \dot 1}\ |\ \underline{6\ 5}\ \underline{5\ 6}\ |\ \dfrac{4}{4}\ 1\ |$$
泪 似 帘 外 雨, 点 滴 到 天　明。

上面提到,只有自然声调丰富的语言,才能做到"声依咏"。由于声调多,基本上所有乐音都能对应,那么,一句话中各个字的自然声调连在一起,高低起伏,抑扬顿挫,就容易串联成旋律。例如,唐代王维的五绝《相思》:"红豆生南国,春来发几枝。愿君多采撷,此物最相思。"广东有一首粤曲《红豆相思》,里面有一段就是利用这首诗每个字的自然声调,在字和字之间加入装饰音,把自然声调的音高组合成音乐旋律,从而完美地把这首唐诗镶嵌在粤曲中。其中,王维原诗的"撷"字粤语读作 [kit³]①,为第三声,不符合乐音 3,所以填词时改用了同义的"摘"字。

$$1\cdot \underline{3\ 2}\ 3\ 1\)\ |\ \underline{5\cdot 7}\ \underline{2\ 5}\ |\ 1\ -\ -\ -\ |\ 3\cdot \underline{5}\ \underline{1\ 2}\ 3\ |\ \bar{\underline{\tau}} 2\ -\ -\ -\ |$$
　　　红 豆 生 南　国,　　　　春 来 发 几　枝。

$$3\cdot \dot 1\ \underline{6\dot 1}\ \underline{6\ 5}\ |\ 3\ -\ -\ -\ |\ 6\cdot \underline{2}\ \underline{4\ 5}\ 6\ |\ \underline{6\dot 5}\ -\ -\ -\ |\ (\dot 1\cdot \underline{7\ 6}\ \underline{\dot 1\ 7\ 6}\ |$$
　愿 君 多 采　摘,　　　　此 物 最 相　思。

广东境内有三大方言,即粤语、客家话、潮州话。粤语保留唐音;客家话正如客家诗人黄遵宪所说"方音足证中州韵,礼俗仍留三代前",

① 这是粤语的音标。

乃是源于中州语音，许多音韵特征与晚唐五代、宋代的音韵相同；潮州话则保留大量魏晋古音。一般认为，粤语有九个声调（包括三个入声调），客家话是六个声调，而潮州话有八个声调。此三种方言可说是中古时候汉语的活化石。该时期语音的自然声调应该比较丰富，具备了运用语音的自然声调以适应乐曲的旋律乐音的条件。

我们知道，唐宋人作词必须通晓五音六律，在音乐上有一定的造诣，才懂得应用何种腔调能够表达何种感情，才能倚声填词，按照音谱作词。而保留了大量唐代语音的粤语在"倚声填词"方面有着得天独厚的优势。

原因之三，广府民歌一直使用本地方言，广府人通过民歌、说唱艺术的创作实践，积累了丰富的方言创作、演唱经验，广府艺人对使用方言创作演出并不陌生，粤剧吸收了用粤语演唱的民歌和各种说唱曲艺，也吸取了它们的粤语创作经验。

广东民歌的历史相当悠久，"粤俗好歌，凡有吉庆，必唱歌以为欢乐"[1]。商代中晚期到战国时，岭南地区处于百越文化时代，广东亦属百越之地。越人虽然生产力落后，但能歌善舞，只是百越语属于黏着语，与属于孤立语的汉语分属不同系统，故越人民歌鲜少记录其词。现存最早的有文字记录的越歌是西汉刘向《说苑·善说》中记载的一首歌。其时，楚共王封第三个儿子子晳于鄂地，为鄂君。鄂地是现在湖北鄂州市附近，曾是百越部落控制之地。楚国第六任君主熊渠攻取鄂地之后，当地的百越族主动归附，故未被驱逐，得以保留着自己的文化继续生活。鄂君子晳在自己封地的湖上行舟饮宴，听见操桨行舟的越人唱歌。大概他觉得声音悦耳，便留了神，但是因为听不懂越语，就以汉字记音。刘向书中记载的记音汉字为：

滥兮抃草滥予昌枑泽予昌州州𩜁州焉乎秦胥胥缦予乎昭澶秦踰渗惿随河湖。[2]

关于这首《越人歌》原文32个字的解释，有不少学者做过研究，而

[1] 〔清〕屈大均著，李育中、邓光礼等注：《广东新语》，广东人民出版社1991年版，第318页。

[2] 〔汉〕刘向撰，向宗鲁校证：《说苑校证》卷十一《善说》，中华书局1987年版。

断句解读均有所出入，但各家都基本认为"滥"是"夜晚","昭"是"王子"。影响比较大的是著名语言学家郑张尚芳的译文：

滥分抃草滥：夜晚哎，欢乐相会的夜晚。
予昌枑泽、予昌州：我好害羞、我善摇船。
州鍖州焉乎、秦胥胥：摇船渡越、摇船悠悠啊，高兴喜欢！
缦予乎、昭澶秦踰：鄙陋的我啊、王子殿下竟高兴结识。
渗惿随河湖：隐藏心里在不断思恋哪！①

幸好当年子皙请了懂越语的人来将其翻译成汉语，后人才知道这首歌的大意。这位译者的文学功底也很了得，他译出了一首传世名作，末两句更是千古传诵：

今夕何夕兮，搴舟中流。
今日何日兮，得与王子同舟。
蒙羞被好兮，不訾诟耻。
心几烦而不绝兮，得知王子。
山有木兮木有枝，心悦君兮君不知。

另一条较早的越地民歌记载，是明代"南园后五子"之一欧大任所编撰的《百越先贤志》，其中记录了西汉孝惠帝时有个南海人张买，"少善射，知书，拜中大夫。孝惠帝时，侍游苑池，鼓棹能为越讴，时切规讽……"② 后来清初岭南三大家之一屈大均在《广东新语》中也援引道："孝惠时，南海人张买，侍游苑池，鼓棹能为越讴，时切讽谏。"③ 张买是中层谏官，陪伴皇帝在湖上游玩，大概因为他是越人，皇帝让他负责驾船，而张买一边划船一边不忘本职，用唱越地民歌的方式来劝谏皇帝。作为谏官，虽然可随时进谏，但在皇帝游兴正浓时出语讽谏，还是相当

① 郑张尚芳《千古绝唱〈越人歌〉》，载《国学》2007 年第 1 期。
② 〔明〕欧大任撰，刘汉东校注：《百越先贤志校注》，广西人民出版社 1992 年版，第 19 页。
③ 〔清〕屈大均著，李育中、邓光礼等注：《广东新语》，广东人民出版社 1991 年版，第 309 页。

危险的。张买用唱民歌的方式进谏，体现了岭南人敢冒险而又灵活变通的性情。当然，史上记载孝惠帝为人仁厚，这也是张买敢于进谏的一个原因。要让皇帝听得懂，自然不能再用"滥兮抃草滥"一类难懂的方言，张买很可能是用越地民歌的旋律节拍，配上当时西汉的官话。而侍奉皇帝游玩，张买也未必会事先准备好歌谣来唱，更大的可能是即兴创作，这也可见越人的音乐天分。

广东现存较早的一首民谣被记录在广州一座晋墓中出土的一方砖上：

永嘉世，天下灾，但江南，皆康平。
永嘉世，九州空，余吴之，盛且丰。
永嘉世，九州荒，余广州，平且康。①

这首刻于砖上的民歌既反映了西晋"永嘉之乱"后，北方因兵灾战乱，人民流离失所，十室九空，但南方还比较稳定繁荣，康平富庶的情景，因此，魏晋时发生北人南迁高潮。现在闽南、粤东地区诸多家族，如谢氏、蔡氏都是魏晋望族，当时为避战乱从北方南迁而辗转繁衍定居在当地。这首永嘉歌谣以类似《诗经》的重章结构，运用对比的手法，语句简练，通俗易懂，还注意基本押韵，具有相当的文学水平。

《四库全书总目提要》记录清代吴淇在任浔州（今广西桂平）推官时编了一本岭南歌谣集《粤风续九》：

淇为浔州推官时，杂采其土人歌谣，又附猺（瑶）、狼（俍）、獞（僮）歌数种，汇为一编。其云续九者，屈原有《九章》《九歌》，拟以此续之也。前有淇自序。卷首有孙芳桂撰《刘三妹传》，云是始造歌者。其说荒怪，不足信也。②

可惜这本民歌集已经散佚，我们已看不到清初流传民歌的完整的第一手资料。幸好清代王士禛在《池北偶记》中提到《粤风续九》时说"虽侏儒之音，时与乐府子夜读曲相近，因录数篇"③，记录了若干首，兹

① 该晋砖现藏于广州博物馆。
② 《四库全书总目提要》卷二百，集部五十三，中华书局1997年版，第2819页。
③ 《池北偶谈》卷十六《谈艺六》。

录数首如下:

相思曲

妹相思,不作风流待几时?只见风吹花落地,不见风吹花上枝。

蝴蝶思花

思想妹,蝴蝶思想也为花。蝴蝶思花不思草,兄思情妹不思家。

隔水曲

娘在一岸也无远,弟在一岸也无遥。两岸人烟相对出,独隔青龙水一条。

妹同庚

妹娇娥,怜兄一个莫怜多。已娘莫学鲤鱼子,那河又过别条河。

塘 上

嫩鸭行游塘栅上,娇娥尚细不曾知。天旱蜘蛛结夜网,想晴只在暗中丝。

妹相思

妹相思,妹有真心弟也知。蜘蛛结网三江口,水推不断是真丝。

黄菊花

科举秀才取红豆,相思及早办前程。黄菊花开九月九,枝枝叶叶有娘名。

从中可以看到,明清时的岭南方言民歌语言通俗,善用比喻、双关等修辞手法。浔州是广西白话区,"无远"这种说法和现在那一带的粤语也接近。清代乾隆年间,四川人李调元在《粤风续九》的基础上进行进一步的采集收录和整理,编撰了《粤风》,收录了汉语情歌53首、瑶歌21首、俍歌29首、壮歌8首。其中,"俍"指分布于广西左右江溪洞的"僚人",即现在壮族、布依族、侗族、仡佬族等族的前称。《粤风续九》

和《粤风》是清代两部珍贵的岭南民间歌谣总集。而屈大均的《广东新语》成书在《粤风续九》之后、《粤风》之前，也收录了很多民歌。后来，李调元在另一部著作《粤东笔记》中对屈大均所记录的民歌也有所援引。这些文献都反映了明清时期粤地方言民歌的繁荣盛况。

广府说唱是从方言民歌发展出来的一种民间表演艺术，主要有龙舟歌、木鱼歌、南音、粤讴等种类。晚清时，粤剧也把这些艺术形式吸收进来。

1. 龙舟歌

龙舟歌又称"唱龙舟"，或简称"龙舟"。其表演形式为一人或两人自击小锣或小鼓做间歇伴奏吟唱。其声腔短促，高昂跌宕；内容诙谐有趣，可以唱神话故事、民间故事甚至时事新闻；唱词为七言韵文，四句一组，偶句押韵；腔调质朴简单，富有乡土气息。龙舟艺人大多生活贫困，他们穿街过巷，卖唱行乞。龙舟唱词多靠口传心记，少有刻印，但唱词灵活，作品长短随心，便于听众理解接受，故流传很广。这些都为艺人用粤语表演粤剧提供了宝贵的经验。

2. 木鱼歌

木鱼歌是弹词系统的曲种，多用三弦伴奏。木鱼歌多由盲人（男的叫"瞽师"，女的叫"瞽姬"）演唱，故俗称"盲佬歌"。唱词一般是七言韵文，半文半白，内容多为长篇故事，文学性较强。

木鱼歌也多有疍家渔民演唱，又称"摸鱼歌"。康熙二十三年（1684），王士禛祭告南海，在广州写下《广州竹枝》六首，前两首如下：

其　一

潮来濠畔接江波，鱼藻门边净绮罗。
两岸画栏红照水，蜑船争唱木鱼歌。

其　二

海珠石上柳荫浓，队队龙舟出浪中。
一抹斜阳照金碧，齐将孔翠作船篷。[1]

[1] 〔清〕王士禛著，李毓芙、牟通、李茂肃整理：《渔洋精华录集释》（下册）卷十一《广州竹枝六首》，上海古籍出版社1999年版，第1691~1692页。

这两首诗描写了广州城渔民赛龙舟或出渔时，争唱木鱼歌的盛况。有意思的是，木鱼歌又称"沐浴歌"，名称起源不详。若望文生义便猜想是"粤俗好歌"，连沐浴时都在唱民谣，这当然不可信。实际上，无论"木鱼""摸鱼"还是"沐浴"，都可能只是以字记音，如同鄂君子晳用汉字记下《越人歌》"滥兮抃草滥"。而这两个音表达何种含义，已成为木鱼歌研究的热点问题，已有多位学者对此加以考证，此处不赘言。

木鱼歌的代表作有《花笺记》，仿章回小说，共59回，语言以文言文为主，又夹杂不少广州方言，整体风格如岭南民女，清秀通俗。顺治元年（1644）初刊。顺治十五年（1658）起陆续编定了一部元、明、清三代文学作品合集丛书《十大才子书》，其中包括《三国演义》《水浒传》《西厢记》等。该丛书在清代非常流行，而《花笺记》在其中排名第八，全称《第八才子书花笺记》。《花笺记》在1824年被译成英文，1826年被译成俄文，1836年被译成德文，1866年被译成荷兰文，1876年被译成法文，在欧洲和东南亚地区流传，欧洲的大英博物馆、牛津大学图书馆、法国巴黎图书馆、荷兰莱顿大学图书馆、丹麦皇家图书馆都有收藏。这足见其具有很高的文学价值，也可看出明清时广府人把以广州话为代表的广府白话与音乐结合起来的曲艺创作相当成熟。这种创作经验对后来的粤剧创作有很大的影响。

3. 南音

南音又叫"地水南音"，多由瞽师演唱。关于"地水"的含义有这样的说法，旧时瞽师多为算命先生，八卦中，坤为地，坎为水，"地水"就是上坤下坎，正是六十四卦中的"师"卦。

南音是一门很能体现广府文化兼容并蓄精神的曲艺样式。《中国曲艺志·广东卷》记载：

> 乾嘉年间，城市经济的发展，城市人口的不断增加，刺激着娼妓业的兴旺……广州、佛山等地，娼寮妓寨为数颇多。珠江河上更是密布画舫楼船，弦歌阵阵，盛况不减秦淮。在佛山的汾江河上停泊的花艇（紫洞艇），也不下十多艘。当时，珠江河上的娼妓分为广州帮、潮州帮、扬州帮三个帮派，均传习各自地方的曲艺以娱宾待客，彼此自觉不自觉有所交流，互相吸收借鉴。广州帮娼妓在混迹风月场中的骚人墨客的帮助下，在原演唱木鱼歌和龙舟歌的基础上，吸收借鉴了潮州帮演唱的潮曲

和扬州帮演唱的南词来丰富发展自己，于是逐渐锤炼出新的曲艺品种南音。①

也就是说，乾隆时广州的烟花之地的艺人有三个帮派，即广州帮、潮州帮和扬州帮。广州帮唱木鱼歌，潮州帮唱潮曲，扬州帮唱南词。潮曲和南词伴奏丰富，相比之下，木鱼歌显得单调，竞争力不够。于是，在市场竞争的推动下，广州帮艺人把南词、潮曲、木鱼、龙舟融为一体，创造出一种新的曲艺样式——南音。这种把其他文化的长处融入自身而获得发展的做法，在岭南文化的发展过程中并不少见。

南音的代表作有《何惠群叹五更》《客途秋恨》等。关于《客途秋恨》的创作，以往有一个说法：该曲作者是缪莲仙，杭州人。缪莲仙于嘉庆十五年（1810）来粤，周游广东各处，旅居广州时与妓女麦秋娟热恋，后因故分离，别后相思难抑，于是用粤语写下此曲，追忆旧日恋情，情感真挚，哀入骨髓。此曲广为流传，若干年后，居然传到麦秋娟处，麦秋娟方知缪公子如此深情。最后二人终于重逢，于动荡时局中成就了一段佳话。② 20世纪20年代，编剧家黄少拔以该曲为故事线索，改编成粤剧《客途秋恨》，把原曲修改后作为主题曲，仍用南音演唱，由白驹荣主演，使该曲在问世100年后再次流行并家喻户晓。

可见，南音本来就是融南词潮曲之长的曲艺，用粤语演唱。粤剧吸收了南音，促进了南音的传播；反过来，南音也成为粤剧的一个曲牌，可以倚声填词。

4. 粤讴

粤讴产生于清嘉庆年间，相传由冯询、招子庸在南音的基础上发展而成，用粤语方言演唱。道光八年（1828），招子庸出版作品集《粤讴》，其中收录121首粤讴作品。另外，还有光绪年间署名香迷子编撰的《再粤讴》、民国十二年（1923）廖凤舒（署名"珠海梦余生"）的《新粤讴解心》。《新粤讴解心》重印时，武侠小说大师梁羽生作序评论说：

① 中国曲艺志编委会编：《中国曲艺志·广东卷》，中国ISBN中心2008年版，第6页。

② 现代学者梁培炽经过考证，认为作者是叶瑞伯，创作于道光年间。参见《广州市志》卷十六，第117页。

（招子庸的）《粤讴》是师娘（按：指盲眼女艺人）的唱曲，内容写妓女离恨之怨，男女相悦之情，加以俗词俚句，辅以粤语韵律，变调处理而成。形式自由，保留了木鱼、南音的特色，是雅俗共赏的文字，坊间广为传诵。廖凤舒的粤讴，继承了招子庸的形式，而内容则更多样化，不单只谈风月，题材甚为广泛，寓意亦相当深远。①

廖凤舒特别主张用倡导方言的方式来倡导白话文，他写的粤讴作品就大量使用了粤语方言，十分通俗。这一点为粤剧所吸收。同时，粤剧也吸收了粤讴的曲调，以及廖凤舒粤讴作品中针砭时弊、批判现实的精神。

粤剧吸收了这些粤语曲艺的优点，使唱腔更为丰富，曲调更为灵活多变，同时，也使粤剧更贴近生活，进一步促进了粤剧的本地化。

三、粤剧与粤语结合的作用

粤剧和粤语的结合是粤剧发展史上一个里程碑式的变革，主要有四个方面的影响。

第一，对粤语的使用促进了粤剧的地方化。

语言是一套符号系统，它的基本功用是记录、传递信息，它是文化的承载者。方言记录着地方人民的生活习惯、思维特点、社会风俗等，体现了这片地域的居民祖祖辈辈长期生活积累所形成的群体性格，反映了他们的人生观和价值观。因此，方言就是地方文化的载体，而作为符号系统，它又是地方文化最直观的外在体现。

粤剧使用粤语演出，就使粤剧进一步地方化，特别是粤剧剧情本来就"所演故事，类多不可究诘，言既无文，事尤不经"②，多取材于岭南本地的现实生活，表现广府文化特色，若用官话演出，广府本地普罗大众即使听得懂，也必然有隔阂。使用粤语演出，对艺人来说，能够更自如地表演出角色的情感；对观众来说，则更容易入戏，更容易产生共鸣，而共鸣的基础就在于台上台下"同声同气"。表演者和接受者通过共同的

① 梁羽生：《重印〈粤讴解心〉前言》，见《新粤讴解心》，香港天地图书有限公司2011年版，第13页。
② 〔清〕杨懋建：《梦华琐簿》，见张次溪编纂《清代燕都梨园史料正续编》，中国戏剧出版社1988年版，第350页。

语言传递信息，从而更深刻地互相了解、互相理解，这样就保证了这门地方剧种在西方文化大举进入我国社会的时代背景下，仍然能走近观众，焕发出蓬勃的生命力。

第二，粤剧和粤语融合共同构成海外华人的乡情寄托。

粤语又称"广东话""广府话"，本地人称之为"白话"。2009年，粤语被联合国教科文组织定义为一门语言①，认定为是日常生活中主要运用的五种语言之一，仅次于普通话。它是除普通话外，唯一在外国大学有独立研究的中国语言。据不完全统计，使用粤语的人口，广东有6700万，广西有2500万，香港地区有700万，加上海外地区，全球约有1.2亿人使用粤语。美国第一大语言是英语，第二大语言是西班牙语，第三大语言就是粤语。美国旧金山市的部分公交车上还提供粤语报站广播。

清中叶以后，部分广府人出国谋生，其中有商人，也有华工，粤剧于是跟随华人传播到海外。但粤剧走出国门的过程可能没有我们想象的那么光鲜。15世纪中叶开始，西方列强在世界范围内掠夺海外殖民地，18、19世纪中国国力衰弱，大量华工被诱骗掳掠到西方殖民地，其中就不乏广府戏班艺人。根据《华工出国史料汇编》可知，同治年间出洋华工中多有戏班中人：

黄阿芳供：年28，广东电白县（今电白区）人。作戏子的。有香山人陈阿足，带我到外国船上顽耍，近了舱就锁住了，不准上岸。见过西洋官，合同是船上给的……

梁丁供：年28，广东新会县人。在家作戏子，因无事做，有新宁（今台山）人约我可到澳门去唱戏，到澳门带我到安记猪仔馆，见洋官，立合同……

李阿灵供：年28，广东南海县（今南海区）人。在本戏班。有一个亲戚搭我落澳门，带入猪仔馆，关了七日，逼着见西洋官，签合同……②

也有喜爱看戏的戏迷、票友被"卖猪仔"（被诱拐出洋做苦工）：

① 实际上，粤语是汉语的一门方言。
② 陈翰笙主编：《华工出国史料汇编》第一辑，中华书局1984年版，第799、第873、第879页。

麦和泰供：年36，广东新兴县人。我作皮铺生意。同治二年（1863）正月，到省城卖皮，遇见认识的陈阿里，他约我到澳门玩耍，我同他到澳门进戏馆看戏，又同去食饭，我喝醉了，酒醒了，就在猪仔馆内……①

区荣供：年23，广东南海人。同治五年（1866），有人请我到澳门看戏，就带到新合猪仔馆，住了两个礼拜，见西洋官，立合同……

陈阿七供：年26，广东合浦县人，愿做剃头生理。同治六年（1867），在遂溪沙环遇着化州甘村叶六，系金胜彩唱戏武生，诱我教戏，拐我上澳门，进义合猪仔行，拉见洋官。我说不愿去，即要收监，迫我立合同……

这些被诱骗的华工本身是粤剧艺人出身或者是戏迷，他们到了大洋彼岸，为粤剧的传播奠定了基础。此外，出于国家之间的文化交往需要，官方会派遣使团，民间也会组织粤剧戏班到有华人侨居的地方做商业性演出。因此，清末民初以后，粤剧戏班在海外相当兴旺。直至今天，全世界几乎凡是有说粤语的华人的地方，就有粤剧在传播。对大部分海外华侨来说，海外的生活模式相当单调枯燥，粤剧是广府华侨华人为数不多的娱乐形式之一，但是，粤剧又远远超出戏剧娱乐的范畴。粤剧为华侨华人提供了一个"同声同气"的氛围。一方面，台上唱粤语，台下听乡音；另一方面，三五亲人、老友一起看大戏，又为华侨华人聚会提供了契机。唱着熟悉乡音的粤剧，使广府华侨华人的乡情得到寄托，使离乡别井的浓浓愁绪得到排遣，增强了海外广府华侨华人对广府文化的归属感，并以此为纽带，增强了广府民众的凝聚力。

第三，粤剧促进了粤语"标准音"的传播。

在整个岭南粤语区内，各地的口音并不相同，一般来说可分成粤海片、莞宝片、四邑片、罗广片、勾漏片、高阳片、邕浔片、钦廉片、吴化片等若干片区，每个片区的口音各有特点。这里必须说明，粤语不存在"标准音"，也不存在"正宗"。任何认为"我说的口音、我所在的地方的口音是正宗的标准的"的观点都是毫无根据的，每个地区的方言口音都应该是地位平等的，都应该获得足够的尊重。这里所说的"标准音"其实是就粤剧而言的，其使用的是广州地区的方言口音。因为广州城在

① 陈翰笙主编：《华工出国史料汇编》第一辑，中华书局1984年版，第807、第844、第845页。

历史上一直是岭南地区的政治、经济、文化中心，是岭南地区最繁荣的城市，市民有较高的娱乐需要和消费能力，形成了较大的市场需求，于是，戏班及说唱曲艺的艺人云集广州表演。广府戏班在表演中融入越来越多的白话方言，出于市场需要，融入的就是广州口音的白话。后来，粤语完全取代了"戏棚官话"，粤剧使用粤语演出，所用的也就是广州话。

而在粤剧使用粤语演出之后，戏班在岭南粤语区内流动演出，实际上就把广州话口音带到了各处。以往交通不发达、信息不通畅，偏僻地区的人民可能从来没到过广州，也没有听过广州话，戏班的演出让他们接触到广州口音，这就等于把广州口音带到了各处。这样，粤剧戏班的演出提高了广州话的影响力，使广州语音成为实际生活上约定俗成的粤语标准音。时至今日，各个片区的粤语之间仍然有很大区别，它们与广州口音也有很大差异，各地人民在生活上也还是使用当地口音的粤语进行交流沟通。但是，各个城市的电视台、电台在播放粤语节目或者为电视剧进行粤语配音时，仍然使用广州口音的粤语。这也是清末到20世纪上半期粤剧戏班使用粤语进行流动演出对100年后广府文化的影响之一。

第四，粤剧和粤语的结合对后来粤语歌坛的形成产生了重大的影响，使用粤语的粤剧也是粤语流行歌的源头之一。

粤剧自20世纪20年代用粤语代替"戏棚官话"演出之后发展迅速，到了三四十年代，粤剧艺术发生了巨大的变化，到50年代时达到极盛，只看著名编剧唐涤生在1944年一年就写出58个剧本、1950年到1955年五年间写了170个剧本，就知道当时的粤剧市场多么兴旺繁荣。著名的《帝女花》《紫钗记》《再世红梅记》都在20世纪50年代问世上演，这是粤剧的黄金时代。

20世纪50年代的香港还受英国的殖民统治，在"二战"之后开始走上稳定发展的道路。随着经济的发展，大量移民涌入香港。1949年，香港人数激增到250万。人口增长意味着工作竞争大大增加，城市的生活节奏悄然加快，很多年轻一代的香港市民忙于工作，坐下来花几个小时看一场完整粤剧的机会逐渐变少。于是，一种脱胎于粤剧的曲艺——粤曲小调应运而生，在粤剧繁荣的大环境下悄悄兴起。粤剧中有些过门音乐，又有一些常用的小调，旋律优美而篇幅短小，有人就用这些小调音乐填词成歌曲，又或者把粤剧化整为零，从全剧中拈出一段曲，在茶楼卖唱。

广府人有饮早茶的习惯。在茶楼边喝茶边吃点心，"一盅两件"，吃个早餐或者下午茶，还有小曲可听，消费也不高，可随心对歌手打赏。这种小调比折子戏更短，适应忙碌的市民娱乐时间日渐碎片化的需要，于是在民间很快就流行起来。

随着香港越来越国际化，西方流行音乐也涌进香港。到了20世纪60年代，香港粤语电影（粤语长片）开始流行，情节以民间传说、本地市井生活为主，如关德兴主演的"黄飞鸿系列"就接近一百出，电影的主题曲、插曲沿用粤曲的风格，歌词通俗。其时，香港的上层社会人士大都是洋人，高级娱乐场所中充斥的都是英文歌，当时很多年轻人也被西方音乐吸引，粤剧、粤曲这一类传统音乐被视为下层音乐。

1974年，改编自张恨水同名小说的电视剧《啼笑姻缘》在香港无线电视台播出，由顾嘉辉作曲、著名的资深粤剧编剧叶绍德填词的主题曲《啼笑姻缘》，以其优美的小调风格旋律、通俗不失雅致的粤语歌词红遍香江。20世纪70年代，香港很多影视音乐都仍然沿用粤曲风格。例如，佳艺电视的武侠片《广东好汉》《雪山飞狐》，主题曲从旋律到歌词完全就是粤曲小调，但使用了西洋乐器和民族乐器共同伴奏，编曲风格大气磅礴。这一类用西洋音乐包装粤曲的流行音乐被称为"时代曲"。可以说，从20世纪四五十年代开始写粤曲小调到70年代写时代曲的作者，大多出身于粤剧界，或者和粤剧有各种关联。例如，许冠杰被视为香港现代流行歌鼻祖，他在20世纪七八十年代的一批代表作，如《梨涡浅笑》《印象》等的词作者都是黎彼得。黎彼得是粤剧名伶靓次伯的侄子，受其叔父的影响很深，擅长把粤剧曲词风格的典雅文言融入流行音乐当中，如《梨涡浅笑》的"梨涡浅笑，似把君邀，绮梦轻泛浪潮，春宵犹未觉晓"。再往后，七八十年代的一批新音乐人的作品逐渐脱离粤曲和时代曲的框架，发展为现代流行歌曲。70年代流行把欧美歌曲填上粤语词，80年代流行把日本歌曲填上粤语词，其按曲填粤语词的创作经验，实则也可以追溯到粤剧创作。可以说，最早的粤语流行音乐就是从粤剧中直接衍生并发展出来的，经历了从纯粹的粤曲到用西洋乐器包装粤曲的时代曲，再到现代流行音乐的变化过程。

第三章　粤剧音乐的变化

地方戏曲最能体现当地地域特色的是剧种的语言，而地方戏曲的音乐，就是地方方言在情感、音调和节奏方面的进一步延伸、深化。粤剧音乐以板腔体为主，曲牌体为辅，把唱腔板式和曲牌连接起来，灵活多变，不拘一格。粤剧音乐十分丰富，根据目前的应用情况，大致可分成梆子、二黄、歌谣、牌子、小曲杂曲、广东音乐、锣鼓七大体系。每个体系都有自己的特点，融合起来则丰富多彩。

一、20 世纪初粤剧主要的乐器变迁

乐器是用各种方法奏出音色音律的器具，中国古代的本土乐器，按照古代汉语的习惯，大多用一个字来命名，如琴、瑟、筝、筑、铙、笛、箫、竽、笙等。琵琶、扬琴、箜篌、唢呐等用两个字或以上命名的乐器，则大多是从国外传进来的。粤剧使用的乐器经历了长期的变化，才演变成现代的粤剧伴奏乐队中使用的乐器。其变化主要有以下两个方面。

第一，从"硬弓组合"到"软弓组合"。

所谓"硬弓组合"，指的是二弦、三弦、提琴、月琴、横箫，是早期广府戏班所用的乐器，号称"五架头"。

早期粤剧使用的领奏乐器是二弦。二弦是一种擦奏弦鸣乐器，结构和二胡相仿，但体积较小，主要流行于河南、山东一带，大概在清代开始流行。二弦丝线粗硬，故音色粗犷豪壮、刚猛激越，"硬弓组合"也是因二弦而得名。它是清代的粤剧乐队里音响最强的高音乐器，也作为头架（首席乐器）带领着乐队演奏的快慢强弱，十分重要。对于三弦，则不能望文生义地认为它跟二弦类似。三弦其实是一种弹拨乐器，起源于秦朝，十分古老。北方的三弦形制略大，称"大三弦"，用拨片演奏；南方的三弦较小巧，称"小三弦"，戴假指甲弹奏。三弦的音色较为干涩，

音量大。提琴是古代拉弦乐器，胡琴的一种，明代开始用来伴奏昆腔戏曲，后随外江班传入广东。月琴是中国传统的弹拨乐器，起源于汉代，在中国各地方戏曲中很常见，是京剧、评剧、豫剧、楚剧、锡剧、桂剧和台湾歌仔戏等戏曲的伴奏乐器。再加上横箫，以上就是早期广府戏班使用的一套主要乐器。

"硬弓组合"传入广东大约是在明代万历年间。当时艺人在城乡表演的戏曲，都是户外搭建戏台，又往往是在红白喜事或者节日神诞之时演出，加上缺乏音响设备，所以无论演唱者还是伴奏者，都必须把音量尽量放大。选择音色具有穿透力的乐器，能使声音传得更远。这套"五架头"声音洪亮，风格欢快，穿透力十足，适应市场需要，被组合在一起。二弦和提琴是拉弦乐器，适合演奏连贯流畅的旋律；三弦、月琴是弹拨乐器，适合轮指滚奏，发出的声音颗粒性极强。而二弦与提琴、三弦与月琴的音区又各不相同，所以即使是没有和声的齐奏，几种乐器也能构建出立体的音乐空间。

这里要特别说明的是，中国民族乐队的配器方式和现代西方乐队是完全不同的。西方乐队配器基于西方音乐的和声学，侧重于每种乐器音色特性的和谐性，即分声部演奏，组合在一起必须和谐悦耳、融为一体。但是，中国民族乐器往往强调每种乐器音色的差异性，配器时侧重于不同音色的组合，突出每种乐器的个性，这正符合中国"君子和而不同"的哲学思想。

1840年，在今广州越秀区吉祥路地段，广州第一个戏院——庆春园建成。这是一个园林式茶园，兼演广府大戏。该园内曾有探花李文田的对联，云："东山丝竹，南海衣冠。"后来，怡园、锦园、庆丰、听春诸园相继落成，城市戏院越来越多，戏班得以在专门化的室内剧场演出。这彻底改变了人们看戏的方式。以往人们只有在神诞、重大喜庆节日才能在户外公共场所看戏。当时的大戏还是用"戏棚官话"演出，用"硬弓组合"伴奏也可适应"戏棚官话"音调的高亢嘹亮。但随着戏院的兴起，观众能在专门剧场观看演出。表演场所的改变，以及粤语作为演出语言逐渐代替"戏棚官话"，使观众的听感也发生了改变，他们更喜欢音色柔和的乐器。因此，高亢激扬的"硬弓组合"逐渐失去市场。到20世纪二三十年代，"硬弓组合"逐渐被"软弓组合"取代。

"软弓组合"包括高胡、扬琴、秦琴、洞箫、椰胡。"高胡"是高音二胡的简称，一般作为乐队的头架。20世纪20年代，广东音乐作曲家、演奏家吕文成把传统二胡的丝弦改为钢丝弦，把定弦调得比二胡高四度

或五度。高胡音色清脆，低音圆、高音亮，也产生了很多新的演奏技巧。例如：滑音指法能表现出一种温婉灵动的气质；高胡加花指法更适合为演唱者的唱腔润色，使之更为婉转动听，也更凸显了粤剧的灵动特色。①扬琴本称"洋琴"，因明末由波斯经海路传入而得名。扬琴在粤剧音乐中是次于高胡的主奏乐器之一，演奏者的演奏动作幅度较大，其琴竹起落的快慢、轻重、强弱都能给其他乐师以提示，所以也成为乐队的"二架"。吕文成改制高胡之后，又对扬琴进行改革，把其高音区的铜弦换成钢弦，扩大琴箱，从而扩大了扬琴的音域和音量，使其音色更明亮清丽。由于扬琴音域跨五个八度，非常宽广，它能为乐队几乎所有乐器衬底加花。于是，乐队演奏时，拉弦乐器和弹拨乐器可以轮番起奏，扬琴却一直伴奏，串联起各种乐器。秦琴结构类似月琴，而共鸣箱较小，音色明亮柔和，担任节奏或和声乐器。洞箫音色圆润轻柔、典雅幽静。椰胡的共鸣箱用椰壳制作，音色浑厚醇美，负责中音区的衬托装饰。大约到了20世纪30年代，"软弓组合"基本定型。这标志着一个新型的乐器组合的崛起。其整体效果是音色柔和，风格轻灵活泼，悠扬动听，更适合在室内剧场演奏，也更适合为粤语子喉（女高音）、平喉（男女中音）伴奏。

第二，从民族乐器到西洋乐器。

广东因其面临南海的地理环境，凭借着漫长的海岸线，在与西方文化的交流方面可谓"得风气之先"。明清以来，中外文化在广府地区有了更多交流整合，到了20世纪20年代初，在外来文化的影响下，广东音乐开始吸收部分西洋乐器，如小提琴、大提琴、萨克斯风、夏威夷吉他等。然后，粤剧在吸收广东音乐时，也开始引进西洋乐器。关于广东音乐最初为何会用上西洋乐器，有这样一个说法：

> 据何浪萍说，大约在20世纪20年代末或30年代初的一年，吕文成、何大傻、何浪萍、（程）岳威等人，赴上海演出时观看了一部美国电影，该片描写爵士鼓童星卡拉曲爬成长的过程，他那神奇而精彩的表演博得观众雷鸣般的掌声。当时何大傻大受启发：我们演奏广东音乐太死板，能否试用西洋乐器来演奏广东音？试奏的第一首曲是《饿马摇铃》，意想

① 参见咸铿《高胡在粤剧音乐中的主要指法和重要性》，载《戏剧之家》2017年第7期。

不到观众的反应格外强烈。①

20世纪三四十年代，吕文成、何大傻、尹自重、何浪萍被称为广东音乐界的"四大天王"。吕文成被称为"二胡王"，何大傻被誉作"吉他圣手"，尹自重专精小提琴，何浪萍精通萨克斯管等多种乐器。另外，还有爵士鼓手程岳威。可以说，这批音乐先锋引领了音乐界的潮流，令广府民族音乐与西洋音乐碰撞出灿烂夺目的火花。

尹自重是著名的小提琴演奏家，他为了扩大广东音乐乐器的音域，他改造了自己擅长的小提琴。本来小提琴的定弦是 g d^1 a^1 e^2，因为高胡两根弦的定弦是 g^1 d^2，他便把小提琴的定弦改为 f c^1 g^1 d^2。这样，小提琴就可以模拟高胡来演奏了。这样的定弦富有广东弦乐风味，不少广东音乐的传统乐器都按照这个风格定弦。（见表3-1、图3-1）

表3-1　小提琴与几种传统乐器的定弦

乐器名称	定弦
小提琴	f c^1 g^1 d^2
高胡	g^1 d^2
椰胡	g d^1
小三弦	c^1 g^1 c^2
琵琶	G c d g

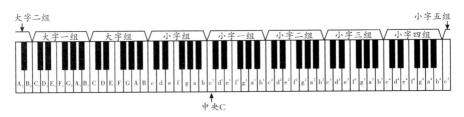

图3-1　标准88键钢琴键盘（供参考定弦）

小提琴经过重新定弦，也能在粤剧乐队中担任头架，演奏主旋律了。当然，乐手还要注意，在演奏广东音乐或者粤剧音乐时，B（7，si）的音

① 参见卢庆文《广东音乐的乐器，你认识几种?》，见搜狐网（http://www.sohu.com/a/374129461_526351）。

高要稍微低一点，F（4，fa）的音高要稍微高一点，因为高胡就是这样。

何大傻弹吉他可谓出神入化。一天，他突发奇想，想把吉他融入广东音乐中，于是参照小三弦，把木质的夏威夷吉他改造成一种合金三线吉他，又改变定弦，使之适合弹奏，并探索出一套较完美的演奏技法。何浪萍则把萨克斯风直接引入乐队中。到20世纪40年代，"四大天王"在广州的"大东亚""丽丽""温拿""百乐门"等音乐茶座使用这些西洋乐器演奏广东音乐。当时，香港有个高升茶楼，专门设立歌坛，使用当时算是高科技的"麦克风"扩音设备，这是当年香港的红牌歌坛之一。茶楼老板经常邀请乐坛名家，如吕文成、何与年、尹自重、林浩然、何少霞、邱鹤俦及红伶张月儿、徐柳仙、熊飞影、小燕飞等登台演出。为了让观众耳目一新，吕文成还邀请程岳威来打爵士鼓、何大傻弹吉他、何浪萍吹萨克斯风，自己则打木琴，阵容十分豪华。这样的演出，把西洋乐器洋为粤用，使观众对西洋乐器融入广东音乐和粤剧乐队更加认可。时至今日，小提琴、萨克斯风、电子琴等西洋乐器都成了粤剧乐队不可或缺的一分子（如图3-2所示）。有些老人家开粤剧私伙局，也用上吉他。90年代，在广州人民公园（旧称"中央公园"）还经常能看到有老伯用古典吉他演奏广东音乐和一些粤剧曲牌，其指法和西洋吉他指法不完全一致，但十分娴熟。这些都反映了粤剧音乐、广东音乐当中洋为粤用、中西合璧的精神。

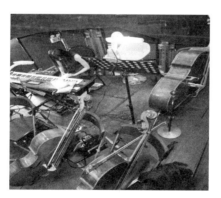

图3-2　广东粤剧院《还金记》演出前的乐池一角①

（粤剧乐队中使用小提琴、大提琴和电子琴）

① 本书图片由广东粤剧院及广州粤剧院提供。

用一种音色、音域范围都与传统民族乐器不一样的乐器来演奏具有浓郁地方风情的音乐，这确实是一种创新。在粤剧乐队中使用小提琴等西洋乐器来演奏具有广府风情的音乐，为粤剧唱腔伴奏，可见乐器本身只是一种会发声的器具，它既可以服从西方音乐体系的要求，也可以服从广府音乐体系的要求。比乐器更重要的是使用乐器的那个人。所谓"洋为粤用"，是有主次之分的，"粤"才是核心，西洋乐器的运用是对粤味的丰富和发展，被改造过的小提琴、三线吉他，甚至没有改造的萨克斯风、爵士鼓等的加入不会改变传统音乐的性质。如果说改变定弦、改变材质是对西洋乐器形式的改造，那么，形式改造背后，是把传统音乐的理念精神融入被改造的乐器当中。就如武侠小说中，高手摘叶飞花都能变成武器，当他出手的时候，在他心中，手里拿着的并不是花叶，而是利器。演奏乐器也一样，乐手心里存有粤剧音乐的理念，他把这个理念融入乐器，赋予乐器一种精神特性，使它体现出来的是广府文化的特色，也使乐器的发声可以令演奏者和观众或听众产生共鸣，而这种共鸣正是立足于相同的审美心理基础之上。

二、粤剧与广东音乐

粤剧吸收西洋乐器的过程，其实也就是粤剧吸收广东音乐的过程。广东音乐是产生于广府地区的器乐品种，2006年就被列入第一批国家非物质文化遗产，比粤剧还早3年。而粤剧与广东音乐本就是一对美丽的孪生姐妹，它们同根同源，在成长中互相扶持、互相促进。它们孕育、发展的过程，就是一个博采众长，不断吸收优秀声腔音乐，经过地方化加工，使之融为一体的过程。

从明代起，弋阳腔、昆山腔等外江班陆续进入广府地区演出，带来了新鲜的音乐形式，可谓"南腔北调一锅粥"①。各地的音乐都在广府地区广泛地流行传播，这些外省音乐为粤剧音乐和广东音乐的形成提供了充足的养分，著名古曲《汉宫秋月》、昆曲《平沙落雁》和江南小曲《凤凰台》等都曾被改编为广东音乐。另外，古曲《大八板》被番禺沙湾的何博众改编为《雨打芭蕉》《饿马摇铃》，古曲《三宝佛》之二的《三汲浪》则被严老烈通过密指加花改编成《旱天雷》。因此，粤剧和广东音

① 广府地区流行的俗语。

第三章
粤剧音乐的变化

乐的根源都是外来音乐,但是两者又有着不尽相同的发展道路。本地班要运用外来音乐来演出戏剧,演员的唱和演是主要的,音乐是次要的,是辅助演员表演的。而纯音乐的演出,主要有以下四种方式。一是民间器乐演奏组织"八音会"的演出。所谓"八音",即鼓、锣、钹、弦、笙、箫、笛、管,其演出与民间各种庙会节日、喜庆丧葬风俗密切相关。这类演出在19世纪中后期已经十分盛行。二是民间音乐爱好者自娱的私伙局,三五知己,带上自己擅长的乐器,合奏一曲,闲适自乐。三是民间艺人在街头或者在茶楼卖艺。四是戏班的过场音乐。

这四种形式的纯音乐演奏,基本上都是小曲,结构短小单一,但旋律跳跃、活泼。特别是在戏班过场时,如果锣鼓收歇,音乐安静,气氛便一下子冷清下来,往往会使观众看戏的热情中断,从而影响后面的观演。于是,逐渐有戏班在过场时继续演奏一些小曲小调,作为过场音乐,烘托气氛,使观众保持热情和期待,避免静场。同时,这四种演出方式大多是在户外或者比较开阔的区域进行,需选用雄壮响亮、激越高亢的乐器,因此,上面提及的"硬弓组合"便成为广东音乐早期的主要乐器。广东音乐经过漫长时间的发展,到20世纪20年代基本定型。上述的乐坛"四大天王"——吕文成、何大傻、尹自重、何浪萍改革乐器,并以西洋乐器演奏广东音乐,创作了一批丰富多彩的优秀作品。与此同时,粤剧又把这些广东音乐作品吸收到戏曲中,或作过场音乐,或填词演唱,把广东音乐纳入粤剧音乐的体系。

粤剧吸收广东音乐,番禺沙湾何氏家族起了重要的作用,做出了杰出的贡献。何氏远祖何栗为北宋徽宗政和五年(1115)状元,靖康之变时,他与徽、钦二帝及群臣被掳至金营,不屈绝食而死,事迹被载入《宋史》。其兄弟二人,何棠为徽宗宣和年间进士、何榘为南宋高宗时进士,三兄弟有"三贤"之称,今沙湾何氏大宗祠有牌匾"三凤流芳"以资纪念(如图3-3所示)。

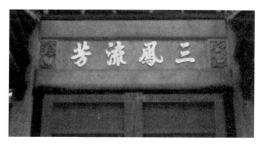

图3-3 番禺沙湾何氏大宗祠"三凤流芳"牌匾

"三贤"的后裔何人鉴在南宋理宗绍定六年（1233）来到番禺沙湾，购地定居，成为沙湾古镇的名门望族。由于何家富甲一方，很多何氏族人热衷于看戏、学戏和唱戏，当年男扮女装被两广总督瑞麟之母收为"义女"，利用关系游说粤剧解禁的著名男旦勾鼻章就是沙湾何氏族人。厚积薄发之下，何家在19世纪末到20世纪初涌现了一批音乐家，其中，何柳堂（1874—1933）、何与年（1880—1962）、何少霞（1894—1942）合称"何氏三杰"。沙湾古镇的"三稔厅"是一个著名的私伙局聚会点。19世纪二三十年代，"何氏三杰"和"四大天王"[1]，以及被称为"南音圣手"的陈鉴、粤剧编剧大师南海十三郎等，经常在"三稔厅"聚会交流，此厅遂成为广东音乐与粤剧的一个"圣地"，如今还常有音乐爱好者前去游览瞻仰（如图3-4、图3-5所示）。

图3-4 番禺沙湾"三稔厅"

（该厅由沙湾何氏所建，本想用作祠堂，建成后空置，因庭中有棵三稔树而得名）

图3-5 "三稔厅"大门

[1] 何大傻是三水何氏，何浪萍是大沥何氏，与沙湾何氏同姓不同宗。

何与年是何博众之孙，代表作有《寒潭印月》《走马看花》《上苑啼莺》等30余首作品。他对舞台演戏研究颇深，十分看重广东音乐与粤剧的融合，通过音乐手段解决了粤剧的静场问题。广东音乐的发展基础之一本来就是戏班的过场小曲，经过何与年的发展，又把众多广东音乐的作品融入粤剧，使之成为粤剧不可分割的部分，由此奠定了广东音乐在粤剧中的地位。

何柳堂是何博众之孙、何与年的堂哥，文武兼备，20岁考中广州府的武秀才。广东音乐名曲《赛龙夺锦》《雨打芭蕉》《饿马摇铃》是何柳堂从何博众家传秘谱中整理、再创作，用琵琶演奏，并在广播电台推出的。

何少霞是何与年、何柳堂的族侄，代表作有《春光好》《桃李争春》《将军试马》《夜沉沉》《白头吟》《游子悲秋》《一代艺人》等十多首乐曲。他文学功底深厚，还为《游子悲秋》与《一代艺人》两首曲子填上唱词，使之成为粤曲。

值得一提的是，这一众广东音乐作品，也有前后期的变化。早期严老烈、何柳堂的作品以弹弦乐器演奏为主。后来经过吕文成、尹自重等人改制乐器，后期的作品以拉弦乐器演奏为主，充分发挥了高胡的特性，技法丰富。拉弦乐器被引入粤剧之后，能够更灵活地根据表演者的唱腔，衬托出角色的情绪，烘托气氛。

广东音乐的许多曲子都是刻画岭南风土人情、地方风物的，如《赛龙夺锦》《雨打芭蕉》《旱天雷》《平湖秋月》《彩云追月》等，其活泼、轻灵、明快的风格很能体现广府人民乐观积极、胸襟博大、不拘一格的群体性格。当粤剧吸纳融合了这些曲子之后，善于表现岭南景物的广东音乐的风格强化了粤剧的广府气质，进一步推动了粤剧的地方化。同时，几乎所有的广东音乐都可以填词演唱，填词之后又在客观上推动了广东音乐的传播。比如，不熟悉粤剧的广府年轻人可能不知道《赛龙夺锦》的曲名，但是一唱起"蛇矛丈八枪，横挑马上将"（《夜战马超》），就会恍然大悟。同样，不知道《禅院钟声》曲名的，一唱起"为爱为情恨似病，对花对月怀前程"，也必然顿时明白。倚声填词，又能以词推曲，这就是广东音乐与粤剧结合的双赢效果。

除了广东音乐以外，19世纪末20世纪初，粤剧还吸收了木鱼歌、龙舟歌、粤讴、南音等民间歌谣，而这些歌谣的吸收是一个渐进的过程，

是伴随着粤剧的粤语化而发生的。同时，吸收的过程大概是从零散到全面，吸收进粤剧之后，就将这些歌谣夹杂在原有的梆黄里一起使用。对木鱼、龙舟、南音一般是取其曲调，填词吟唱，也有整曲照搬的现象，如南音名曲较多，有些作品，如《客途秋恨》就被粤剧直接使用，粤讴《夜吊秋喜》也整首被搬到粤剧中。只是时至今日，龙舟和粤讴已经用得很少，粤讴仅剩下一些特别婉转动听的唱腔，一些20世纪50年代成名的粤剧红伶已经分不出木鱼和龙舟的句格分别。[①]

20世纪初，受到西方文明的冲击，我国文化艺术领域也受到很大的影响。这对恪守传统的人来说，可能是一个文化危机，而对惯于开拓创新的广东人来说，却无疑是一个吸收先进文明、发展自身的机会。广东音乐是那个时代的本土流行音乐，它符合当时的广府本地听众的精神状态、审美标准，是具有时代性的。而粤剧作为当时广府人民的主要娱乐方式之一，也和广东音乐一样具有时代性。在粤剧把广东音乐吸收进来，使之成为粤剧音乐体系的一部分之后，两者的时代性便相得益彰。并且，粤剧与广东音乐本就是同根同源，发展历程也一直彼此相伴，彼此有着千丝万缕的关系，它们的本土性也如出一辙，而这种本土性的本质正是岭南地域的开放性和包容性，以及敢于随时代变化的勇气。

三、粤剧对其他音乐的运用

粤剧的包容性不仅表现在对传统曲艺的吸收，还表现在对其他一些音乐的运用上，正如欧阳予倩所说："（粤剧）几乎没有哪一种曲调拿不进去，真是包括古今中外，信手拈来，任意裁剪，运用之灵活自由，不是个中人很难想象。"[②]

首先，粤剧主动接纳流行音乐。

粤剧接纳流行音乐最主要的表现是直接使用流行歌曲的旋律来填词演唱。20世纪20年代以后，粤剧演出的重心主要在广州、香港、澳门这

① 香港粤剧老艺人新金山贞说，他在20世纪50年代末、60年代初和某知名红伶同台演出，某红伶却分不出木鱼和龙舟的唱法句格。转引自（香港）区文凤《木鱼、龙舟、粤讴、南音等广东名歌被吸收入粤剧音乐的历史研究》，载《南国红豆》1995年第S1期。

② 欧阳予倩：《试谈粤剧》，见广东省戏剧研究室编《粤剧研究资料选》，广东省戏剧研究室1983年版，第104页。

些城市，主要观众是市民阶层。西方文化成为城市主流文化已经是不争的事实，观众的审美趣味逐渐"洋化"。为了迎合城市观众的审美需求，粤剧也开始吸收流行音乐。例如，薛觉先的觉先声剧团首演的《璇宫艳史》改编自美国同名电影，讲述西方帝国女王与亚露弗伯爵的爱情婚姻故事，这是20世纪三四十年代觉先声剧团的常演剧目，其中"夜宴璇宫"一出，后世经常作为折子戏演出。"夜宴璇宫"中女王与伯爵两人的唱段使用曲牌，以《啊！苏珊娜》开篇：

> 旦：人哋密报你轻佻品性，
> 只识得玩女人。
> 行为若野马不管一切，
> 係花都搞搞震。

又以《哪个不多情》作结：

> 旦：感君痴心一片，情意叠绵绵。
> 深宫不爱孤寂，唯盼凤鸾。
> 生：微臣蒙奉献，爱心似金坚。
> 旦：王今宵花月并祝新良缘。
> 生：有幸结鸳鸯，快乐似天仙。
> 合：甜蜜人相依，两心终莫变。

《啊！苏珊娜》是美国乡村民谣，曲风轻快，诙谐幽默；《哪个不多情》是民国歌后姚莉演唱的流行歌曲。20世纪20年代到40年代粤剧使用较多的流行音乐还有《何日君再来》《明月千里寄相思》《天涯歌女》《四季歌》《夜上海》《哪个不多情》《友谊地久天长》等。其中，《友谊地久天长》本是苏格兰民歌，后被用作美国电影《魂断蓝桥》的主题曲，40年代《魂断蓝桥》热映，该歌曲十分流行。

这样，使用流行歌曲填词成为粤剧一个常见的现象，香港上演的粤剧尤其明显。20世纪五六十年代以后香港仍然沿袭了20年代以来的这个"新传统"。

而粤剧粤语长片中使用流行歌旋律填词的也很多，如1960年梁醒波

主演的粤剧电影《代代扭纹柴》中就有大量用流行歌曲填词的唱段。其中，名伶任剑辉的一个唱段，调寄英文歌 *London bridge is falling down*：

> 佢生得高贵又美好，
> 眉又靓，额够高，
> 一张粉脸艳带骚，
> 大方兼周到！

20世纪80年代之后，内地粤剧重新勃兴，一些谐趣风格的粤曲也使用流行歌的旋律填词，由粤剧或粤曲艺人演唱。如卢海潮、胡雪仪的《夫妻下海》，讲述夫妻二人打麻将沉迷赌博自食恶果，其曲牌连续使用多首香港流行歌，包括调寄张国荣的《Monica》：

> 我两个晚晚搏杀不顾一切，
> 嗰啲牌友统统俾我扫低，
> 好侥幸多钱多到我笑，
> 钱财随用去不要计！
> …………
> 光鲜兼巴闭，你我够晒威，
> 仲要去搏杀，只盼望再去赢多几底！①

严格来说，这些小曲属于粤曲范畴。而在正式的粤剧演出中，也能发现流行音乐的影子。特别是进入21世纪之后，新编粤剧对流行歌曲的使用更明显。例如，广东粤剧院的《风云2003》中用了《顺流逆流》，广州粤剧院2014年首演的原创粤剧《鹅潭映月》中用了《弯弯的月亮》，2015年首演的《胡贵妃》中用了《卷珠帘》，等等。

其次，粤剧和粤曲也吸收了其他地方的民歌。

粤曲与粤剧同源不同流，简而言之，粤剧侧重于戏剧表演艺术，粤曲则突出唱腔艺术。当时香港流行粤语长片，包括粤剧粤语长片在内，多由粤剧名伶演出，很多粤剧艺人跨界去拍这种电影。为了突显名伶的

① 时隔多年，这张专辑在市面上已经找不到了，这些歌词是笔者凭儿时回忆记下的。

身价，编剧也往往编写小曲融入长片中，由这些粤剧名伶演唱，带动了一股时代粤曲风潮。当时名伶梁醒波、新马师曾等人演唱的一批谐趣小曲就多有使用流行音乐旋律填词。

例如，粤剧花旦郑碧影和电影演员郑君绵合唱的《才子佳人》，调寄《康定情歌》：

旦：拧柳腰好似苏菲亚罗兰，又似惹火宝烈吉妲。
　　佛见到都会起大痰，花靓仔想到心烂。
　　嫩坑，中坑，都有限，
　　No money 一概斩缆！
生：我系大阔佬派架恤佛兰，袋美金起码一万。
　　玩女人好似加利格兰，心郁郁想锡一啖。
旦：喂，慢慢！先生！摩登百万！
　　饮杯先兼吔餐饭。

前文提到的粤剧电影《代代扭纹柴》中还有个唱段用了维吾尔族民歌《达坂城的姑娘》的旋律填词，由花旦罗艳卿演唱：

你若系见脚软，手骨见太倦，
我共你揼骨够手段。
松骨多经验，朝朝早训练，
学会揼骨够壮健。
若见目眩额刺，口干兼夹脑乱，
我共你先抹下面。
若你发烧发热，一边出火拨扇，
包保你即刻应验。

到20世纪90年代，香港粤剧还继承了这个传统，继续使用少数民族歌曲填词。如《孝庄皇后之情谏》使用了著名的蒙古族民歌《敖包相会》，内容是多尔衮和孝庄皇后在草原上驰骋游乐：

孝庄：蒙古初会，在马鞍两牵手。

> 多尔衮：驰驱中惊艳，幸与仙姬初邂逅。
> 孝庄：绿野飞奔，呼风掣电，如男儿昂然披甲胄。
> 多尔衮：为爱心中鲜花美玉，扬鞭紧追笑伴左右。
> 孝庄：敖包中相会，尚记带娇羞。
> 多尔衮：敖包中相会，蜜语情深亲翠袖。
> 孝庄：绿鬓依偎心相印，浓情同誓不割断。
> 多尔衮：定了终身，双双约誓，情深依依永在左右。

曲词内容既符合人物身份，又与原曲风格统一和谐，词从曲顺，用广府民乐乐器为蒙古民歌配器也毫不违和，充分展现了粤剧兼容并蓄的特性。

最后，进入21世纪以来，粤剧也重视新曲创作和编曲交响化。其实，新曲的旋律也是应用传统五声音阶来创作的，所谓的交响化主要表现在配器上。例如，2006年12月24、25日，广州友谊剧院演出了《花月影》粤剧交响音乐会。这部作品分为四个乐章，采用交响乐与粤剧演唱、表演相结合的方式。总导演陈薪伊，作曲董为杰，领衔倪惠英、黎骏声，指挥张国勇，主胡黄健，由广州粤剧团和广州交响乐团联袂演出。《花月影》里大量使用新曲，用交响乐伴奏，让人感受到传统和现代的融合。

2015年，新编粤剧《决战天策府》于广东粤剧院首演，当中的诸多唱段由广东粤剧院乐队头架戚铿作曲、优秀青年音乐家陈挥之配器。戚铿作为乐队的资深头架，熟谙粤剧音乐，他创作的旋律沿袭粤剧传统，韵味十足。陈挥之的配器则很有特色，他运用了西方音乐的和声学，以管弦乐与民族乐器演奏，把粤味旋律用交响乐包装，整体风格偏向流行。陈挥之曾自述他为《决战天策府》配器的心得：

> （粤剧的）管弦乐化，同电影配乐的管弦乐写法比较类似，然后以民乐作为整体音色的调节或者担纲主角，因为是战争背景题材，配器上可以比较重，譬如重型打击乐运用比较多，铜管的运用也比较重。[①]

① 这是陈挥之接受笔者采访时的自述。

值得一提的是，即使是传统曲牌，在陈挥之手上也能编排出交响味，《决战天策府》中有一个片段，四个角色商议军情，争论不休，填词曲牌使用了传统的《烟腾腾》《十字清》《俺六国》和《新腔流水》。本来和声是西洋音乐的表现手段，粤剧没有声部之分，陈挥之把这个唱段编成四声部，每个演员唱自己的声部，内容是表达自己的意见。四人既有轮唱，又有合唱，争论最激烈时，四声部齐出，把气氛烘托到高潮。该剧多次上演，每演出到此节，都赢得观众阵阵掌声。

　　同是陈挥之配器的广东粤剧院新编粤剧《白蛇传·情》《梦·红船》《还金记》和广东粤剧院、广州粤剧院联合出品的《谯国夫人》，也都有明显的交响化特征。交响化在京剧中已经很普遍，现代京剧已经能纯熟地应用分奏、和声、复调等手法，还先后出现钢琴伴唱、革命交响乐、京胡套曲、京胡组曲、交响京剧、京剧交响诗剧、交响京剧电视剧等一系列京剧音乐交响化的艺术形式。其中，钢琴伴唱《红灯记》、交响乐《沙家浜》把京剧交响化推向极致。[①] 但交响化在粤剧中当时尚未普及，还属于新鲜事物，对于如何把交响乐和粤剧更好地融合在一起，粤剧界还在摸着石头过河，陈挥之的配器实践为两者的融合提供了宝贵的经验。

　　综上所述，粤剧在音乐方面的变化大抵可以分成三个阶段：20世纪20年代到40年代是"只要风格广府化，什么乐器也不怕"，50年代到90年代是"只要风格广府化，什么旋律也不怕"，21世纪以后是"广府化加交响化，古今中外都不怕"。粤剧音乐发生的这些变化——使用西洋乐器，吸收广东音乐、流行音乐甚至少数民族歌曲，都是对粤剧艺术的丰富和发展，归根到底都是为了适应观众需求，因为不同时代的观众有不同的口味，要满足观众的需求，就必须调整自身，不断进步。

[①] 参见王洁《传统京剧交响化的实践与探索》，载《河南科技学院学报》（自然科学版）2009年第3期。

第四章　粤剧编剧和剧本的革新

剧本是戏剧创作的文本基础，是编导和演出的依据。中国古代戏曲艺术在宋元时期成熟，元杂剧和明清传奇的众多优秀剧本是中国宝贵的文学遗产。明代各路外省戏班入粤演出，各种地方戏的剧本也随之进入广府地区，成为广府戏班最早的演出底本，之后逐渐演变，发展成为承载着粤剧舞台艺术的文本载体。而剧本的变化，不但是文字底本的创新，也是编剧从理念到实践的革新。

一、从"江湖十八本"到"新江湖十八本"

广府戏班所谓"江湖十八本"，是清代广府的一批优秀剧目，以数目字为剧名首字。这个说法最早见于清代乾隆年间，当时并不单指某个特定的剧种，而是对各个剧种优秀传统剧目的泛称。成书于乾隆三十五年（1770）的《石榴记·凡例》载："牌名虽多，今人解唱者，不过俗所谓'江湖十八本'与摘锦诸杂剧也。"[①] 刊刻于乾隆六十年（1795）的《扬州画舫录》中也屡次提及"江湖十八本"，如："二面钱云从，江湖十八本，无出不习，今之二面，皆宗钱派，无能出其右者。""老旦张廷元、小丑熊如山，精于江湖十八本，后为教师，老班人多礼貌之。"[②] 可见，至晚在乾隆年间，"江湖十八本"的说法已经在戏曲界通行，各个行当的艺人凡是能精于"江湖十八本"的就名声斐然，以此推论，当时的"江湖十八本"应当是流行并且有相当难度的整本大戏，是衡量戏班艺术水准的标尺。

事实上，很难考证这些古籍记载中所指的"江湖十八本"是指哪些

[①] 黄振：《石榴记》，见蔡毅编著《中国古典戏曲序跋汇编》（第三册），齐鲁书社1989年版，第1929页。

[②] 李斗：《扬州画舫录》，中华书局1960年版，第123～125页。

剧本，因为很多地方剧种都有一个"××本"的说法。弋阳腔有"高腔十八本"，秦腔有"江湖二十四大本"，山东梆子、莱芜梆子、河南梆子、江苏梆子等有"新（老）江湖十八本"，南阳梆子有"老（中、小）十八本"，绍兴乱弹有"老十八本""小十八出"。此外，还有"乱弹十八本"、"前（后）十八本"、"三十六本头"（或称"按院"）、"十大台"、"十大记"、"六大记"、"四大本"、"五袍"、"四柱"等各种名目的称呼。随着各路剧种戏班入粤，这些剧本和关于剧本的说法也随之传入。有学者考证了陕西的汉调二黄、湖北的山二黄、湖南的祁剧、云南的滇剧的数目字剧本统称，与粤剧做对比（见表4-1）[①]：

表4-1　几种地方戏剧的"十大本"

汉调二黄	山二黄	祁剧	滇剧	粤剧
一捧雪	一捧雪	一捧雪	一捧雪	一捧雪
二度梅	二度梅	二度梅	二度梅	二度梅
三上轿	三奏本	三天香	三疑计	三官堂
四进士	四进士	四国齐	四进士	四进士
五福堂	五月图	五岳图	五花洞	五登科
六月雪	六月雪	六月雪	六月雪	六月雪
七人贤	七人贤	七剑书	七星剑	七贤眷
八义图	八义图	八义图	八件衣	八美图
九莲灯	九更天	九莲灯	九人头	九更天
十道本	十道本	十美图	十美图	十奏严嵩

从表4-1可见，粤剧的"××本"的这种说法以及剧目排列方式都和外省剧种十分相近，粤剧的"江湖十八本"最早应该是来自其他剧种。

至于"江湖十八本"是哪18个剧本，历来众说纷纭。麦啸霞的《广东戏剧史略》列举为《一捧雪》《二度梅》《三官堂》《四进士》《五登科》《六月雪》《七贤眷》《八美图》《九史大》《十奏严嵩》《十二金牌》

① 参见黄伟《粤剧"江湖十八本"考源》，载《西南民族大学学报》（人文社科版）2006年第12期，第206页。

《十三岁童子封王》《十八路诸侯》，其中缺了十一、十四、十五、十六、十七。麦啸霞自述这是他童年时听老伶官师傅谈及的，但是"岁月非昔，间有不复能省记矣"①。而陈非侬在《粤剧六十年》中举出的"江湖十八本"和麦啸霞基本一致，只是"十五"标为《十五贯》。对粤剧"江湖十八本"的来源和缺失的几本是什么剧目，有学者不断考证，此处不赘言。大抵戏剧发展初期，确实有几部戏是该剧种的经典，甚为流行，有些剧种便有"八大本""十大本"的说法。后来流行剧目越来越多，便以"十八"为虚数。中国古代以数字"九"为尊，九的倍数也常被作为极言其多的虚数，如"十八般武艺""十八般兵器""三十六路反王""七十二路烟尘""七十二般变化""九九八十一难"等。于是，不足十八者自行补足，不止十八者亦沿用作约数。同时，各剧种互相交流借鉴，有些剧目便也类同。这个现象可能在清代以前已经存在，只是清人才用文字记载下来。这个称呼通行于清代，到民国时慢慢被人遗忘，所以民间老艺人凭记忆叙述的"十八本"便有所遗漏。

早期外江班把"江湖十八本"带入广府地区。而本地班在此基础上，以外江班本、提纲戏为蓝本，自行重新编排出"新江湖十八本""大排场十八本"等传统剧目，大约在19世纪开始演出。

"新江湖十八本"是《再重光》（已散失）、《双国缘》（已散失）、《动天庭》（已散失）、《青石岭》（已散失）、《赠帕缘》（已散失）、《困幽州》（已散失）、《七国齐》（已散失）、《侠双花》（已散失）、《九龙山》（已散失）、《逆天伦》（已散失）、《闹扬州》（已散失）、《双结缘》、《和为贵》、《雪仲冤》、《龙虎斗》、《西河会》、《金叶菊》、《黄花山》。据《粤剧大辞典》记录，散失的11部戏在1840年前后有演出。②

"大排场十八本"是《寒宫取笑》、《三娘教子》、《三下南唐》（《刘金定斩四门》）、《四郎探母》、《五郎救弟》、《六郎罪子》（《辕门斩子》）、《沙陀国》（含《石鬼仔出世》《沙陀国搬兵》《王彦章撑渡》）、《酒楼戏凤》、《打洞结拜》、《打雁寻父》、《平贵别窑》、《仁贵回窑》、《李忠卖武》、《高平取级》、《高望进表》、《醉斩郑恩》、《辨才释妖》、

① 参见麦啸霞《广东戏剧史略》，见《广东文物》，上海书店1990年影印版，第811页。

② 参见《粤剧大辞典》编纂委员会编《粤剧大辞典》，广州出版社2008年版，第62页。

《金莲戏叔》(《大闹狮子楼》)。同治年间，粤剧开禁之后，广府戏班盛行"首本戏"，即伶人最擅长的经典剧。这"大排场十八本"讲究排场，场面精彩，演出有一定的难度，戏班艺人有能擅长一两出的，即可成名角。

清代本地班演的这些戏，无论是"江湖十八本""新江湖十八本"，还是"大排场十八本"，很多故事都来源于明清传奇，有其历史渊源。广府戏班艺人在自己演出实践经验的基础上，对外江班带来的"十八本"剧本进行改动，以适应本地观众。其时，本地班主要演出场所是乡村，演出条件比较简陋，戏台（戏棚）大小不一，因此，剧本对实际演出情形不可能做出固定而严格的安排。另外，这批"十八本"是戏班中人编写，他们本来就生活在民间市井，对本地老百姓的审美需求十分了解。观众主要来自下层，因此，曲词念白较为通俗；下层人民喜好猎奇，所以故事相当曲折，情节峰回路转；乡间请戏班演戏多半是有红白喜庆、岁时节诞，场面须得热闹，所以便多武戏。而剧本多为集体创作，创作者文化水平普遍不高，因此剧本也显得比较简单、相对粗疏。这个时代，一个戏演出的成功，更多是靠演员的演出经验，包括基本功、对各种排场程式的熟习以及应对各种突发情况的机智。从"十八本"到"新十八本"，再到为艺人提供了首本戏的"大排场十八本"，正是广府戏班把外来戏曲本地化的过程。

二、南海十三郎的戏剧理论

说到粤剧编剧，就一定绕不开南海十三郎和唐涤生。这两位编剧在粤剧史上的地位，就如李白、杜甫在诗歌史上的地位一般。他们用自己独特而不可复制的魅力，在一种艺术样式的发展过程中，发放着永远不会磨灭的光辉。

南海十三郎（1909—1984），原名江誉镠，自称江誉球，又名江枫，广东南海县（今南海区）朗边乡人，因排行十三，故后来用笔名"南海十三郎"。其祖父是岭南的大商人，人称"江百万"。其父江孔殷是康有为的学生，曾参加公车上书，在1904年中国最后一届科举考试中中二甲进士，选馆任庶吉士，入翰林。由于古代多由翰林修史，广府乡人也不管江孔殷并未修过史书，就把他称为"江太史"，以示尊崇。江太史与同盟会来往甚密，支持孙中山革命，曾冒死收敛安葬黄花岗七十二烈士，响应武昌起义，支持广东独立。20世纪20年代，孙中山和宋庆龄曾到广

州河南同德里"太史第"造访,廖仲恺与何香凝也常到"太史第"做客,廖承志被江太史认作义子,蒋介石也曾对江太史执弟子礼,19路军总司令蔡廷锴是江太史的好友,19路军第78师师长区寿年(蔡廷锴的外甥)甚至一度长住在江家。南海十三郎就在这样一个衣食无忧、生活富足,且对广东军政界具有很大影响力的家庭长大,养成了放荡不羁、恃才傲物、我行我素的性格。他不善与人交际,给人很难相处的感觉。

南海十三郎文才出众,对粤剧创作表现出极高的天赋。粤剧泰斗薛觉先欣赏他的才情,带他入行。据说,薛觉先曾对他说:"我唱的是大仁大义的戏。"南海十三郎马上回应:"我写的是有情有义的词。"两人一拍即合,南海十三郎写剧本又快又好,令薛觉先的剧团演出场场爆满。他一生创作了超过100部粤剧、电影剧本。他的创作理念与他的性格思想有着密切的关系。

抗日战争期间,江家举家支持抗日,南海十三郎的兄弟、子侄们有的去延安,有的上前线,有的在敌后斗争中牺牲。这使南海十三郎抗日救亡的立场十分坚定,他的《李香君》《桃花扇》《梁红玉》《郑成功》《南宋忠烈传》,以及讲岳飞抗金的《莫负少年头》等一批粤剧作品,歌颂国难当头精忠报国的历史英雄。他又因到军营劳军时看见同行编了衣着暴露的艳舞而大动肝火,认为这是媚俗,只会扰乱军心。

对于南海十三郎的戏剧理论,他的族侄江沛扬分析:

南海十三郎有他自己一套戏剧理论。抗战时在韶关,极力主张戏剧要追上时代,宣传抗日,不要老是儿女私情。日本投降后在香港,仍大编捐躯杀敌、卫国保家的粤剧。他认为戏剧不单娱人,亦应言教,对当时香港流行的媚俗电影,认为有伤风化,败坏人心。1950年以后,他曾多次接受采访和发表文章论粤剧,如1960年与白雪仙一席谈,谈到粤剧是否应向话剧学习,南海十三郎认为粤剧注重唱工与舞蹈,话剧注重台词和演技,强调粤剧话剧化是不适宜的。又如1962年香港新晚报发表南海十三郎《粤剧仍有前途》一文,对粤剧的发展提出四点意见:

1. 不要离弃历史精华,反古趋今,却把历史适应现实社会需要的写出来。

2. 形式统一,粤剧固有的舞蹈形式,应要保存,可参加改良民族舞蹈,却不可加插西洋舞蹈,弄得不中不西。

3. 词曲雅洁，对词曲的选用，不可过于俚俗，即是诙谐歌曲，亦须庄谐兼备，有意义的幽默讽刺，始合观众口胃，无理取闹的曲词是不受观众欢迎的。

4. 剧情合理。许多人认为粤剧桥段不妨传奇性一点，却不知道传奇事实许多不合理，只重曲折奇巧，失却真实性，历史反映现实，无须故弄玄虚，令观众失望。①

在江家这样的家庭成长，南海十三郎身上有着浓重的传统文人的气质。国难当头，他矢志报国，自觉承担起教化社会的责任，儒家思想在他身上表现得非常明显。他认为"戏剧不单娱人，亦应言教"，可见他的文艺理念实际上有荀子的"文以明道"、曹丕的"文以载道"、韩愈的"文以贯道"，以及明代杨继盛"铁肩担道义，辣手著文章"的担当。

徐渭在《南词叙录》中说，"夫曲本取于感发人心，歌之使奴、童、妇、女皆喻，乃为得体"②。他写杂剧《四声猿》，就是要"以惊魂断魄之声，呼起睡乡酒国之汉"③。汤显祖则进而指出：

（戏曲）使天下之人无故而喜，无故而悲。或语或嘿，或鼓或疲，或端冕而听，或侧弁而咍，或窥观而笑，或市涌而排，乃至贵倨弛傲，贫啬争施。瞽者欲玩，聋者欲听，哑者欲叹，跛者欲起。无情者可使有情，无声者可使有声。寂可使喧，喧可使寂，饥可使饱，醉可使醒，行可以留，卧可以兴。鄙者欲艳，顽者欲灵。可以合君臣之节，可以浃父子之恩，可以增长幼之睦，可以动夫妇之欢，可以发宾友之仪，可以释怨毒之结，可以已愁愤之疾，可以浑庸鄙之好。然则斯道也，孝子以事其亲，敬长而娱死；仁人以此奉其尊，享帝而事鬼；老者以此终，少者以此长。外户可以不闭，嗜欲可以少营。人有此声，家有此道，疫疠不作，天下

① 江沛扬：《粤剧编剧南海十三郎》，载《南国红豆》2004年第6期，第38页。

② 〔明〕徐渭：《南词叙录》，见《续修四库全书》编纂委员会编《续修四库全书》第1758册，上海古籍出版社2002年版。

③ 〔明〕李廷谟：《叙四声猿》，见蔡毅编著《中国古典戏曲序跋》（一）卷七"丁编·明代杂剧"，齐鲁书社1989年版，第23页。

和平。岂非以人情之大窦,为名教之至乐也哉!①

南海十三郎对戏曲功用的理念显然亦上承于此。而他后半生的悲惨命运,也体现了孟子"富贵不能淫,威武不能屈,贫贱不能移"的倔强。李白的性格、杜甫的思想在南海十三郎身上统一起来,体现出中国最后一代旧式文人的铮铮风骨。

当时的社会风气和人们的审美都已经发生了巨变,南海十三郎则保持着自己的性格和创作习惯,主要表现在三个方面。

第一,面对西方文化大量进入中国的现实,他反对在粤剧中加入西方元素。从江沛扬老先生的记述来看,南海十三郎认为粤剧注重唱工与舞蹈,话剧则注重台词和演技,因此不提倡粤剧话剧化;又认为不能加插西洋舞蹈,弄得不中不西。从后来粤剧改革的诸多实践来看,粤剧加入其他文化的优秀表现形式其实是改革的一个重要渠道。兼容并蓄是粤剧乃至整个岭南文化的特性,只是要把握好度,中西合璧是表面,洋为粤用是实质,粤剧自身的核心特质不能丢弃,其他文化的元素作为辅助,丰富了粤剧的表现手段。

第二,对于作者与观众的关系,他坚持以作者为中心。中国古代文学有"诗言志""诗缘情"的传统,文学创作既可以表达作者的抱负和志向(这强调了文学的政治教化功能),也可以抒发作者个人的思想感情(这强调了文学的抒情功能)。而无论是"诗言志"还是"诗缘情",都是以作者为中心,单纯从作者自身角度去考虑的。这是因为士大夫阶层的创作无须刻意寻找读者等接受者。中国古代知识分子的文学创作大部分是写给自己看的,他们着重的是抒发自己心中所想,追求个人情感的表达和宣泄,至于抒发出来以后有没有人看,则多半不在考虑范围之中。所以,不少著名诗人,如陶渊明、杜甫在世时名声不显,去世后其作品才受推崇。南海十三郎继承了这一传统,他的心理、性格都是不折不扣的士大夫做派。他希望粤剧能有益于社会教化,能改变社会的某些风气,对人民有激励的作用,这是他的志向。他把自己对国家、民族的责任感寄托在粤剧当中,所以他很少考虑"观众喜不喜欢看"的问题。反映在作品中,就是他的作品里充满了救国热情,充满了以天下为己任的责任

① 〔明〕汤显祖:《宜黄县戏神清源师庙记》,见〔明〕汤显祖著,徐朔方笺校《汤显祖诗文集》第34卷,上海古籍出版社1982年版,第1127页。

感，充满了"先忧后乐"的家国情怀。

第三，对于编剧与导演的关系，他坚持以编剧为中心。自宋代以来，剧作家对戏剧演出有绝对话语权，因为剧作家的文化素质普遍比普通戏班艺人高，社会身份地位也比艺人高，特别是明清的戏曲家，如康海、屠隆、李开先、汤显祖、沈璟、魏良辅等人都是官员。外江班把外省戏曲带到广东之后，广府戏班开始尝试编戏，早期往往是大老倌亲自出马，按照自己的演出经验，与乐师编曲写词，由文书人员抄写编定。后来出现了"开戏师爷"，专门撰写剧本，那一般也是戏班中文墨最好、心思最灵巧之人，受到艺人的敬重。但是，随着西方现代电影工业的发展，电影传到了中国，"导演"这个职业也在中国的娱乐圈出现。在电影行业里，导演是组织者和领导者，负责组织剧组里所有台前幕后的演职人员，因此，电影的质量往往决定于导演的素质，电影的风格就是导演的性格和艺术喜好的外延。在电影迅猛发展的新时代里，编剧是剧组的成员之一，是从属于导演的，导演有权随时改动剧本。南海十三郎对这种情况非常不满，坚持不肯让导演改动剧本，最后只能无奈地被电影戏剧界彻底孤立。

当南海十三郎发现自己写的戏没人看的时候，他表现出如同鲍照"自古圣贤尽贫贱，何况我辈孤且直"的高洁，如同李白"安能摧眉折腰事权贵，使我不得开心颜"的骄傲。把南海十三郎放在已经时移世易的新时代背景里看，这无疑是一个令人同情的悲剧；但就他个人而言，在最穷困潦倒时还坚持理念，不受嗟来食，不与俗同流，这又是值得敬重的。

三、唐涤生剧本的特点

唐涤生是香山县唐家（今珠海唐家湾）人，1917年6月18日生于黑龙江，后回乡读中学，曾就读于上海美术专科学校。抗日战争爆发后，唐涤生于1938年到香港。他的堂姐唐雪卿是20世纪30年代的电影明星和粤剧名伶，又是薛觉先的夫人，唐涤生便加入薛觉先的觉先声剧团，为著名编剧冯志芬抄剧本。当时，南海十三郎也是觉先声剧团的编剧，有传闻说南海十三郎度曲填词极快，负责抄剧本的文书往往跟不上他的速度，南海十三郎因此经常发脾气。有一天，南海十三郎发现新来的年轻文书抄写很快，他刚唱出上句，这年轻人便能接上下句，令南海十三

郎大为欣赏，这个年轻人就是唐涤生。不久唐涤生就转为编剧，写了第一个粤剧剧本《江城解语花》，1938年10月1日由白驹荣和谭玉兰首演。唐涤生的第一任夫人是薛觉先的十妹薛觉清，但不到三年便离异。1942年，他与擅长舞蹈的上海京剧名伶郑孟霞结婚。精通京剧的郑孟霞对唐涤生编剧启迪良多。后来，任剑辉、白雪仙成立仙凤鸣剧团，邀请唐涤生为驻团编剧，唐涤生为任白写了一系列著名剧目，包括《牡丹亭惊梦》《蝶影红梨记》《帝女花》《紫钗记》《九天玄女》《再世红梅记》等。1959年9月14日晚，仙凤鸣剧团在香港利舞台首演《再世红梅记》，演到第四场《脱阱救裴》时，唐涤生突发脑出血，翌日凌晨不治去世，年仅42岁。

从1938年《江城解语花》开始，到1959年去世，唐涤生的创作生涯大约只有20年，只占他人生的一半时间。但是，他在短短20年间一共创作了449个剧本[1]。仅1943年就写了44出，1944年写了58出，1950—1959年九年间创作了218多出，而1950年写了47出，1951年写了41出，十分高产。而在他创作生涯的最后五年（即1955—1959年），他创作的69出粤剧中，大部分都是改编自古代的元杂剧或明清传奇。虽然数量上比之前减少了很多，但经过多年积淀，艺术高度成熟，其艺术水平较早前更高。

唐涤生自小接受新式教育，既熟悉中国古典戏曲，又了解西方电影、话剧的编剧技巧，善于运用现代戏剧的创作手法。他的粤剧剧本体现出以下五个特点。

第一，在表现手法方面，借鉴西方电影、话剧的理论，重视戏剧冲突。

西方的文艺评论家十分重视戏剧冲突。例如，黑格尔把"各种目的和性格的冲突"看作戏剧的"中心问题"；法国戏剧理论家布伦退尔在《戏剧的规律》中，则明确把冲突作为戏剧艺术的本质特征。唐涤生善于运用现代戏剧表现矛盾冲突的理论，使结构显得精悍集中，戏剧冲突鲜明。例如，为人熟知的粤剧作品《帝女花》，其原作是晚清浙江剧作家黄燮清的《帝女花》。但黄本《帝女花》共二十出，结构松散，枝蔓太多。唐涤生依照黄本的情节线索，进行大幅改动，改定为六场：《树盟》《香

[1] 参见阮紫莹编《唐涤生粤剧作品年表》，见陈守仁《唐涤生创作传奇》附录3，汇智出版有限公司2016年版，第205~231页。

劫》《乞尸》《庵遇》《上表》《香夭》。情节注意前后呼应，如第一场《树盟》长平公主与周世显在含樟树订盟，与第六场《香夭》两人在含樟树下殉国呼应。人物矛盾冲突集中而多层次，长平与世显从互相讥讽到相爱，世显苦苦追寻而长平隐世，相见后长平误会世显变节，最后双双殉国。旁枝矛盾包括周钟欲降清而长平不愿降、清帝劝降而长平世显诈降等。

　　该剧有三条鲜明的线索。人物动作行为线索是长平与世显的互讽—相爱—误会—伴降—殉国。人物性格发展线索是长平从天之骄女的无忧无虑—经历国破家亡的伤心失落—与世显伴降换取皇弟自由并双双殉国的成熟。主题表达线索围绕"降"与"不降"发展：国破崇祯不降—周钟欲降长平不降—长平误会世显已降—二人诈降—宁死不降。三条线索融合在一起，作者通过剧本结构不断给人物施加压力，把人物逼向越来越困难的境地，迫使人物做出艰难的选择，从而在这个过程中表现人物的真实本性。这是现代戏剧常用的编剧技巧。

　　唐涤生对《紫钗记》所做的改编也是类似的方法。汤显祖的《紫钗记》改编自唐传奇《霍小玉传》，全本五十三出，其长处在于曲词优美，文学性强，情节安排其实平平。《柳浪馆批评玉茗堂紫钗记》中就说："一部《紫钗》，都无关目，实实填词，呆呆度曲，有何波澜，有何趣味？"[①] 其折子数目太多也不符合现代观众的观演习惯。唐涤生保留主线，删去了很多与主线无关的旁枝末叶，把情节集中起来，改定为八出，使结构更严谨。例如，唐本一场《吞钗拒婚》就浓缩了汤本近二十出的内容。又如，原著并未交代黄衫客的来龙去脉，人物身份模糊不清。汤本中黄衫客在酒馆听歌女说起霍小玉的故事，他与霍小玉没有直接的联系。唐本改编为黄衫客在寺庙听到霍小玉哭诉自己被抛弃的事情并加以安慰，使两个人物发生直接联系。后来，黄衫客鼓励霍小玉主动追求幸福，力争自己爱人的权利，最后才表明其王爷的身份。这样就使矛盾冲突显得集中而紧凑。

　　第二，唐涤生致力于通过人的复杂性、立体性来塑造角色，使人物有血有肉，更为真实。

[①]〔明〕汤显祖：《柳浪馆批评玉茗堂紫钗记二卷》第三十一册《柳浪馆批评玉茗堂紫钗记卷上》总评一。北京图书馆藏柳浪馆刊本，见《古本戏曲丛刊》编辑委员会编《古本戏曲丛刊初集》，国家图书馆出版社2016年版。

例如，《紫钗记》中的卢太尉，汤显祖写奸臣卢太尉逼婚是为了收服人才为己所用，唐涤生写的卢太尉，沿袭汤本的奸臣形象，但其逼婚却是因为卢小姐爱上李益，第一出《街灯拾翠》中，卢小姐初见李益，便对卢太尉说，"从今后我眼中无伴侣，心中只有他"。宠爱小女儿是卢太尉后来种种行径的出发点。对李益与霍小玉来说，卢太尉当然是反派；但对卢小姐来说，他却是努力争取女儿幸福的慈父。这样，卢太尉的形象就变得立体丰满、真实可信。又如，《六月雪》改编自关汉卿代表作《窦娥冤》。《窦娥冤》中的张驴儿想霸占窦娥而下毒，又诬陷窦娥杀人，是个不折不扣的地痞。他对窦娥只有色欲，所以教唆贪官处死窦娥。而在唐涤生版的《六月雪》中，张驴儿却对窦娥一往情深，痴情一片，对其母说若娶不到窦娥死不瞑目，甚至三番四次为窦娥辩护，这就增加了反角人物的复杂性。

第三，在题材内容方面，取材广泛，古今中外都敢于运用。

唐涤生写剧本在选材方面有着极大的自由度。例如，从古典戏曲取材的有《帝女花》（原清代黄燮清《帝女花》）、《蝶影红梨记》（原元代张寿卿《红梨记》）、《再世红梅记》（原明代周朝俊《红梅记》）、《紫钗记》（原明代汤显祖《紫钗记》）、《双仙拜月亭》（原南戏《拜月亭》）、《狮吼记》（原明代汪廷讷《狮吼记》）等，从广府说唱曲艺取材的有《金叶菊》（原为木鱼歌）、《梁天来》（原为南音）、《新客途秋恨》（原为南音）等，从小说取材的有《红楼梦》（原曹雪芹《红楼梦》）、《金瓶梅》（原兰陵笑笑生《金瓶梅》）、《程大嫂》（原鲁迅《祝福》）等，从民间故事取材的有《唐伯虎点秋香》《王老虎抢亲》《梁山伯与祝英台》《洛神》《白蛇传》等，从历史事实取材的有《忽必烈大帝》《董小宛》等，从电影取材的有《生死鸳鸯》等。此外，古装剧固然很多，现代剧也有《一楼风雪夜归人》《富士山之恋》《花都绮梦》等。唐涤生这些剧本虽然有原型，但是他只是取其人物角色和主要情节，从来不拘泥于原作，注意故事的逻辑性，情节发展符合人物性格，这样即使偏离原作，也合情合理。

第四，创作理念方面，唐涤生重视粤剧的平民性、世俗性和商业性。关于这点，有以下三个表现。

首先，唐涤生十分重视剧本中的爱情线索。关汉卿的《窦娥冤》是元杂剧四大悲剧之一，它主要突出善与恶的冲突，窦娥的丈夫并未出场，

第四章 粤剧编剧和剧本的革新

第一折就由蔡婆婆自述孩儿"害弱症死了，媳妇儿守寡"，更没有表现窦娥与其丈夫的感情。唐涤生的《六月雪》却浓墨重彩地写窦娥与蔡昌宗的爱情。为了使剧情紧凑，甚至把关本中窦娥的父亲窦天章都略去，把原属窦天章的一些戏份给了蔡昌宗，写蔡昌宗高中新科状元，任陕西道台返家亲审此案，这样减戏加戏的目的就是使男女主角有更多直接联系，善恶冲突的线索与窦蔡爱情线索就和谐统一起来。又如，黄燮清的《帝女花》把明朝公主与驸马的悲剧归结为天上的散花天女与金童下凡历劫，虽然剧中安排二人在人间结为夫妻，但作者突出的是改朝换代天崩地裂的历史沧桑感，又因身在清朝不能太多感慨，而用神仙故事消解了人世的生死兴亡。而唐涤生的《帝女花》则删去前世神仙故事，只把情节安排在人间，以长平、世显的爱情为主线，突出在国破家亡的大环境中的一段爱情，最后殉国的情节把爱情上升到爱国，但也只是点到为止。众仙童仙女最后合唱：

> 谪仙再返到上苍，拜揖共舞瑞云上，
> 奏钧天震动四方，玉女金童返霄汉。
> 天灯照，双星傍，朗月引路到仙乡，
> 鸟争鸣，妙舞飞翔，双双仙侣共泛银河浪。

其主旨还是突出长平、世显作为"玉女金童"成双成对的身份，歌颂他们真挚的感情，用天庭上幸福的爱情生活反衬人间的这个爱情悲剧。这种突出个人情感，歌颂爱情的安排，正符合市民观众憧憬幸福的朴素愿望。

其次，唐涤生善于用现代人的价值取向改造古典剧本，使之符合现代观众的审美心理。例如，《再世红梅记》改编自明代周朝俊的传奇《红梅记》。《红梅记》讲书生裴禹游西湖时，权相贾似道的侍妾李慧娘顾盼裴生，贾似道妒而杀之。另有总兵之女卢昭容与裴生互生好感，贾似道欲强纳卢昭容为妾。裴生装成卢家女婿到贾府拒亲，被贾似道拘于密室。慧娘鬼魂得与裴生幽会，救裴生脱险。后贾似道身死，裴生中探花，与昭容完婚。周本中的裴生先与慧娘相识，后与卢昭容定情，又在太尉府与慧娘云雨，最后又与卢昭容完婚，一男与二女的爱情线索交叉在一起，在古代是风流韵事，在现代人看来却很难接受。唐本《再世红梅记》安

排成慧娘与卢昭容相貌非常相似，由同一个演员扮演，裴生脱险后去见卢昭容，卢昭容刚好相思魂断，慧娘便借尸还魂，与裴生完婚。

《脱阱救裴》一节，慧娘和裴生有这样的对话：

（慧娘白）哼，谁信你，慧娘虽是泉间之鬼，亦是阳世游魂，纵使不能稽阅泉间姻缘册，我都倒也颇知道人世嘅情爱事㗎。（接唱）绣谷有玉女情窦已为汝初开，休向慧娘说，弦断情还在，沧桑劫后应怕混醋海，你向昭容惊风采，是怜还是爱，愿店内，爱色或爱才，你接花意欲呆，心中可有妾在。

（裴禹接唱）总因桥畔侣，难企待，是错爱苦思也可哀，又不敢攀上月台，但对那桥畔爱，未变改，盼望了枝有并蒂花开，失梅用桃代，对慧娘是爱才，对昭容是借材。（白）唉，有道是镜花不可攀，退而求其次，我之爱昭容者，无非因为昭容似你咯。

（慧娘白）裴郎……裴郎……真亏你咯……

在《蕉窗魂合》中，裴生也明白唱道："若不是桃僵李代一般貌相同，则怕我宠柳娇花两头难照应。"这实际上是借裴生之口向观众解释为何要安排"借尸还魂"的桥段。唐涤生把两段爱情合而为一，解释为裴生其实专情于慧娘，解决了一男二女的道德问题。

再次，唐涤生也很重视粤剧的娱乐功能，往往在剧中加入轻松幽默的桥段。在唐涤生本中，《唐伯虎点秋香》《狮吼记》等喜剧固然有诙谐的情节，甚至连悲剧也有搞笑的桥段。

在《六月雪》的开场《初遇结缘》①中，窦娥得知在外读书赶考从没见过面的丈夫即将归来，忸怩不安，害羞答答：

（白）蔡家相公今日返来？哎呀！点解夫人唔话给我知嘅呢？额……不如待我去问一问夫人。系了，噉羞嘅事情，又点问得出口呢？（介）想唔问个心又急，哎呀，不如借言借语……

窦娥说话间，蔡婆婆已经出场，听见窦娥的话，故意问道："窦娥，

① 笔者看的是广州粤剧团黎骏声、吴非凡演出的版本，记忆犹新，与唐涤生剧本基本一致。

乜嘢借言借语？"窦娥扶蔡婆婆坐下，掩饰说：

婆婆，我唔系讲乜嘢借言借语，我系话檐前嗰只鹦鹉多言多语就真！佢成日都叫住："相公返来了！相公返来了！"我笑佢无端叫喊！相公又几时返来呢？

蔡婆婆不禁失笑，故意打趣说：

哦？乜嗰只鹦鹉真系会叫"相公返来"？窦娥啊，可能你听错嗟，阿昌离家嘅时候，仲未有呢只鹦鹉，点会把"相公"二字反复呢喃啊？

窦娥被戳穿心事，又羞又急，其样子令人忍俊不禁。她终于见到丈夫，紧张得扫地把扫帚拿反了，蔡昌宗不知道这就是自己妻子，忍不住偷笑，出言提醒：

姑娘啊，你咁样扫法，系扫天抑或扫地啊？

演到此处，便有观众忍不住笑出声。这种笑是会心的笑，是藏在对窦娥真情流露的欣赏赞美当中的。《六月雪》是悲剧，但是通过穿插喜剧性的情节，一来能够有效地深化人物的思想性格。二来能够用先出现的"喜"衬托后来出现的"悲"，强化悲剧情绪。这两点也是莎士比亚常用的悲剧的写法。三来，这也符合广府观众的娱乐需要。看大戏是平民的娱乐方式，是享受生活的方式，本地老百姓看戏通常不会深入思考中心思想、文化内涵，只重视看戏时的愉悦体验。他们认为平时工作已经够辛苦了，看戏娱乐是为了放松自己，从头哭到尾的悲剧对大多数广府民众来说太沉重了。因此，在悲剧中插入轻松幽默的情节，缓解悲的情绪，使观众放松心情，也是为了吸引观众买票看戏，是适应市场的商业行为。

第五，音乐方面，重视使用小曲、宾白。

粤剧向来以板腔体为主，以曲牌体为辅，而唐涤生创新性地在剧中使用很多小曲。经过他的使用，很多小曲成为著名的唱段，为人所熟知，如《帝女花·香夭》的《妆台秋思》：

（旦）落花满天蔽月光，借一杯附荐凤台上。帝女花带泪上香，愿丧生回谢爹娘，偷偷看，偷偷望，佢带泪带泪暗悲伤。我半带惊惶，怕驸马惜鸾凤配，不甘殉爱伴我临泉壤。

而《紫钗记》之《剑合钗圆》，用的是古曲《浔阳夜月》（即《春江花月夜》）：

（生）雾月夜抱泣落红，险些破碎了灯钗梦。唤魂句，频频唤句卿须记取再重逢。叹病染芳躯不禁摇动，重似望夫山半觳带病容。千般话犹在未语中，心惊燕好皆变空。（白）小玉妻！（旦）处处仙音飘飘送，暗惊夜台露冻。仇共怨待向阴司控。听风吹翠竹，昏灯照影印帘栊。

板腔体是粤剧的骨架，小曲是肉身。唐涤生这样大量运用广东音乐和小曲，用传统梆黄配合上新曲，令剧本更典雅、更悦耳，最重要的是更能吸引观众。

此外，唐涤生也十分重视宾白在戏剧中的地位。明徐渭《南词叙录》："唱为主，白为宾，故曰宾白。"而唐涤生的戏中，人物宾白所占比重很大，而且往往具有重要的作用。

一种作用是交代故事发生的背景，并开启下面的情节。例如，《帝女花》第一场《树盟》中，长平与昭仁两位公主的对话：

（昭仁白）拜见王姐。
（长平微笑白）昭仁二妹，我地姐妹之间应叙伦常，少行宫礼吶。
（昭仁天真介口古）王姐，礼部选来一个你唔啱，两个又唔啱，王姐你独赏孤芳，恐怕终难寻偶。
（长平笑介口古）唉二妹，我本无求偶之心，怎奈父王佢催妆有意，我话其实都系多余既啷，正是千军容易得，一婿最难求。（半羞介白）内侍臣，与哀家传。
（侍臣台口传旨介白）遵旨。哎，宫主有命，周世显朝见。

这段二人对话采用宾白的形式，用来交代背景，对下面将要发生的情节起到预示或者推动的功能。这也是传统戏曲常用的手法。

另一种作用则是作为人物重要的表情达意的方式。这样的宾白本身就是重要的情节。如《树盟》中：

（世显上前跪介白）臣太仆左都尉之子周世显叩见宫主，愿宫主千千岁。

（长平望也不望冷然口古）平身。（介）周世显，语云男儿膝下有黄金，你奈何折腰求凤侣，敢问士有百行，以何为首？

（世显口古）宫主，所谓新入宫廷，当行宫礼，宫主是天下女子仪范，奈何出一语把天下男儿污辱。敢问女有四德，到底以边一样占先头呀？

（长平重一才慢的的震怒依然不望冷笑口古）周世显，擅辞令者，都只合游说于列国，倘若以辞令求偶于凤台，未见其诚，益增其丑咋。

（世显绝不相让介口古）宫主，言语发自心声，辞令寄于学问，我虽无经天纬地之才，却有怜香惜玉意，可惜人不以真诚待我，我又何必以诚信相投呢？

（周钟在旁怨世显傲慢介）

（长平重一才慢的的回头见世显，惊其才貌，徐徐回笑白）哎呀……哦……酒来……

这是长平与世显第一次见面，长平摆出公主架子嘲讽世显，世显不甘示弱反讽，二人唇枪舌剑交锋。俗语说，"不是冤家不聚头"，要聚头就得先成冤家，这是典型的言情套路，互相嘲讽是为了衬托后面的互相倾心，因此，这是重要的情节。事实上，整个第一场《树盟》大部分都是宾白，只有少数几个唱段，如果把唱段都去掉，只看宾白，完全不影响情节的推动。唐涤生这种安排加强了宾白的作用，使宾白真正成了"千斤白"。

粤剧在 20 世纪五六十年代发展到顶峰。图 4-1 是当时香港粤剧电影数量统计数据。

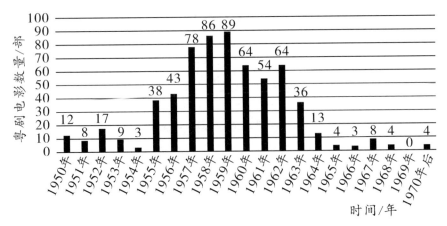

图 4-1　20 世纪五六十年代粤剧电影出品数量

资料来源：（香港）康乐及文化事务署香港电影资料馆官方网站（https://www.lcsd.gov.hk/CE/CulturalServiceHKFAzh_CN/webhkfahong-kong-film-search.html）。

唐涤生去世的那年（1959年），香港出品了89部粤剧电影，达到了史上的巅峰。唐涤生去世之后，香港粤剧电影产量一直下滑，1969年甚至一部都没有，20世纪70年代之后总共也只推出了四部粤剧电影——《三笑姻缘》（1975）、《帝女花》（1976）、《紫钗记》（1977）、李香君（1990）。唐涤生的幸运在于他活在一个粤剧发展处于上升期的时代，他可以把自己所有的才华都奉献给粤剧，在剧本编写上有所创新。这些创新对后来的编剧具有启发意义。1986年，香港十大中文金曲音乐会把香港华语乐坛最高荣誉大奖"金针奖"颁发给唐涤生，证明他在粤剧领域的地位在他去世几十年后还是没有人可以代替的。

从图4-1也可以看出，唐涤生去世之后，粤剧就开始由盛转衰，无论他编写的粤剧曾经多么成功，也无法逆转粤剧衰落的势头。后来的粤剧受到唐涤生最明显的影响是小曲口白用得多了，文言化、典雅化了，但这只是对外在形式的学习，内在的一些唐氏特色，如上述的重视矛盾冲突、人物性格立体化、题材广泛、注重商业性和平民性等，要完整地继承下来并不容易。幸而仍然有一批优秀的编剧，如陈冠卿、莫汝城、陈子静、秦中英、刘汉鼎、潘邦榛、梁郁南等老师支撑着粤剧的传承，使这个古老又年轻的剧种一直有所发展，但是始终很难重现20世纪五六十年代的辉煌。

可喜的是，进入21世纪以来，内地的粤剧在题材选择方面越发广泛

起来。粤剧一向是古装戏较多，20世纪30—50年代有过一些时装戏，但古装戏始终是主流，后来也出现了一些红色经典粤剧，如《沙家浜》等。20世纪八九十年代，有新的粤剧现代戏被推上舞台，如深圳粤剧团1983年的《风雪夜归人》、1996年的《情系中英街》等。而进入21世纪之后的近十几年来，现代戏明显增多，如2001年深圳粤剧团的《驼哥的旗》，2007年广州红豆粤剧团的《刑场上的婚礼》，2008年广州粤剧团的《三家巷》，2011年佛山粤剧院的《小凤仙》、广州红豆粤剧团的《孙中山与宋庆龄》、广东粤剧青年团的《青春作伴》，2012年广州粤剧团的《碉楼》，2013年广东粤剧院的《风云2003》，广东粤剧院2014年的《梦红船》和2016年的《还金记》，广西梧州粤剧团2019年的《风雨骑楼》《抉择》和《北上》等。在这批现代戏中，革命戏占了大多数，讲述革命年代的人事。而广东粤剧院的《风云2003》则以2003年广东抗击"非典"疫情为背景，用粤剧的形式去重新展现那场没有硝烟的战争。其中，"关山"这个角色是以著名的钟南山医生为原形，人物造型、化妆都与钟南山高度相似。这让经历了那一场疫情的广东人非常有共鸣。尾场时，全体演员在舞台上一同高呼台词："我们都是医生！"把全场观众的情绪推向高潮，令观众感动流泪。

而古装戏在内容方面也出现了新变。广东粤剧院的《决战天策府》讲述了在唐代天宝年间安史之乱的背景下，唐朝军队在"天策府"中上演的一系列江湖恩怨、家国情仇。其人物、背景的所有设定均来源于网络游戏《剑侠情缘网络版三》（简称《剑网三》）。该剧严格按照游戏中的历史背景、场面环境、人物的设定，演出全新的情节。从舞台布景到人物的服饰造型，都高度还原游戏中的设计，甚至舞台武打套路也参照游戏中的武功招式来编排。这样，对游戏玩家来说，就是把游戏内容搬上了戏曲舞台，使其产生极大的新鲜感；对普通粤剧观众来说，就是一场古装粤剧，也一样能看懂、能理解。而背景人设来源于网络游戏这种改革理念，无疑也是题材内容改革的一个新的方向。

与南海十三郎不同，唐涤生是站在时代前面领导潮流的人，他重视市场，重视观众感受，重视票房，重视粤剧的商业性。在那个粤剧依然活在市场里的年代，他对粤剧剧本的革新就是建立在市场这个基础上的。先有市场，然后有艺术，反过来，艺术又有助于扩大市场。也许在南海十三郎看来，唐涤生就是他不屑去做的那种屈服于世俗的人。然而，想

活得清高而又活得很好，就必须先有经济基础，而要打好经济基础，又必须融入世俗。找到市场与艺术的平衡点，也许路会更好走一些。

人们都说南海十三郎是天才，唐涤生是鬼才。然而，一个疯了，一个英年早逝。对于这样的人物，我们无法用简单的成功或失败去衡量，也无法用幸与不幸去评定。在粤剧编剧这个职业上，南海十三郎和唐涤生这两个相差仅 8 岁的人，在那个动荡不安的乱世中，前者站在上一个时代终结的边缘，眺望下一个时代而坚决不迈过去；后者迈过去了，发出夺目的光芒之后却突然陨落，留下一些记忆的光辉，让我们后人感受其余温。

第五章　粤剧舞台表现形式的新变

粤剧是多种艺术的综合体，粤剧表演带给观众视听双重感受，在戏剧舞台上，演员的唱腔、伴奏的音乐给予观众听觉上的享受，而粤剧的服装、布景、道具等各种舞台实物器具则给观众带来视觉上的冲击。在粤剧的发展历程中，服装、布景等舞台表现形式也一直发生着变化，充分体现出广府人不拘一格的创新意识和兼容并蓄的开放精神。

一、粤剧服装的新变

我国的传统戏曲服装历史悠久，制作工艺高超，是民族艺术宝库中的精华之一。传统的粤剧服饰和其他剧种的一样，具有以下三个特点。

首先是程式性，这是粤剧戏服最突出的特性。这里说的"程式"有两个方面的表现。一个方面的表现是，戏台服装不分朝代，只按照角色身份区分类型。通常来说，粤剧戏服有五大类，即靠、蟒、官衣、披和褶子。实际上，它可细分成几十种，几乎每一种角色类型都有自己对应的服饰打扮，如皇帝穿黄蟒，武将穿大靠，书生穿海青（京剧叫"褶子"，粤剧叫"海青"）。演员一上场，观众就能凭借其服饰判断出人物身份。有些特定的角色也有特定的服饰，如包公通常穿黑蟒，武松穿黑边打衣、戴莲子帽。此外，还有林冲、关羽、张飞、孙悟空、猪八戒等，都有自己独特的穿着；有些服装还提示了观众对角色的褒贬情感，如演贪官的丑角多用圆翅乌纱帽。因此，戏服一般是各个戏都通用的。另一个方面的表现是，戏服除了各个戏通用，它又是表演程式的组成部分，即特定的穿着打扮不但表明角色身份，而且表明角色在戏中所处的某种特定状态，如头缠带子、腰系飞裙表示正在患病，头戴风帽、身披斗篷表示正风尘仆仆地赶路。

造成粤剧服装通用的最早原因是经济问题，戏班挣钱不多，艺人们

自己出钱做几套自己精擅行当的服装，就能到处演出。而且戏班流动性大，携带的"行头"不可能太多。据老艺人回忆，早期一些小型的广府戏班难以做到每种角色类型都有对应服装，没办法就只能乱穿，于是会出现上午穿件褶子演个书生，下午还是穿这件褶子却演太监的情况。但是只要有条件，戏班还是会按照角色类型置办戏服。这种程式规范，实际上使戏服具有了符号的功能，它代表的不仅仅是服装的本身，而且通过服装传达更多约定俗成的信息。这是演员与观众之间无言的默契，让演员一出场，观众就能把握角色的身份、状态，为后面的情节发展做好心理铺垫。因此，戏行有句俗语叫"宁穿破，莫穿错"。

其次是夸张性。粤剧戏服素有衣饰华丽的传统，这在古籍中已有记载。杨懋建《梦华琐簿》就说，道光年间的广府戏班在演出时，"服饰豪侈，每登台金翠迷离，如七宝鸿台，令人不可逼视，虽京师歌楼，无其华靡"①。戏服的造型比现实生活中的衣服夸张许多，衣身特别宽大，袖子长得几乎拖地，鞋底垫得很高，色彩鲜艳夺目等。这是由于演戏的空间通常十分广阔，为了让远处的观众也能看到艺人的表演，就把服装做得更加夸张。因为这个原因，演员化妆也要夸张，于是衍生出脸谱，让观众在远处也能辨认出黑脸的是包拯、红脸的是关公。

再次是实用性。戏服必须便于舞台实际演出，不会妨碍演员做动作，特别是武场，演员动作比较大，戏服必须做得既牢固，又方便演出。

粤剧服装多姿多彩，不是一朝一夕就能突变出来的，而是戏班艺人在长期的演出实践中发展而来的，历经了以下几次重大的演变。

第一次大规模的演变是粤剧戏服与广绣的结合。广绣是中国四大名绣②之一粤绣的其中一个流派（另一个是潮绣），是广州、佛山、南海、番禺、顺德、东莞、宝安、香山、台山等地的刺绣，也就是指以广州为中心的珠江三角洲民间刺绣工艺。广绣以平金绣法为主，其特点是远看非常醒目，近看又十分精致，这是因为广绣多用金线绣出轮廓，大量使用繁复的装饰花纹，吸取了西方油画的美术风格，增加绣线种类，用色明快，对比强烈，追求华丽。广东粤剧院的退休高级美术师潘福麟曾撰文介绍广绣戏服：

① 〔清〕杨懋建：《梦华琐簿》，见张次溪编纂《清代燕都梨园史料正续编》，中国戏剧出版社1988年版，第350页。

② 指苏绣、湘绣、蜀绣和粤绣。

第五章
粤剧舞台表现形式的新变

广绣戏服生产自有一套规程，工序也比较繁复。先是设计戏装、选料、开尺寸、分割、分发刺绣，然后缝合。如女大靠、要缝合一百多块件料。乱浆、裁剪、车缝，车缝时需交替使用缝纫机、浆糊、烫斗、手缝针及钉纽。

广绣戏服的用料特别广泛，丝绸、麻布、棉花等多至数十个品种。如制作男大靠，材料及工序更繁杂，单讲靠肚虎头，先用棉花绣成虎头纹样的缎子，垫成浮雕式的虎头形状。虎牙、虎眼、虎鼻也要逼真，制作男大靠的角带（团形，围着官袍的箩圈），用茅竹弯曲成圆圈形，然后用刺绣好图案的缎料包缝。又如戏帽盔头的装饰，是用翠鸟（又称钓鱼郎）的羽毛贴制。天然羽毛永不褪色，人工制品无法媲美。①

早期广府戏班较为粗陋，不受士大夫阶层喜爱，戏服多沿用外江班形制，承昆曲汉剧之遗规，式样简单，图案采用传统的彩色丝绣。两百年之后，粤剧戏服才与广绣结合在一起。清代广州有名的刺绣作坊在状元坊。随着广府戏班的发展，到清代中期，戏班纷纷去状元坊订做刺绣戏服，状元坊便多了不少专门制作戏服的店，从此状元坊戏服名声大噪。道光年间杨懋建所记载的"金翠迷离，如七宝鸿台"确实就是广绣的特色。

粤剧服装第二次发生影响较大的变化是清末到民初学习其他剧种的戏服特色。当时京剧南下广东，粤剧艺人吸取学习了京剧的化妆、服装经验。如"黑鬼衣"来自京剧的"打衣"，像《芦花荡》的张飞、《狮子楼》的武松，都是穿"黑鬼衣"；又如大靠的背旗，原为长方形，后来才参照京剧背旗样式改为三角形。② 京剧《霸王别姬》中，梅兰芳设计了一套鱼鳞甲，取"虞"与"鱼"同音，这在当时很新颖。粤剧则学习了这个谐音关系，为粤剧的虞姬设计了鱼形的裙摆。

第三次重大变化发生在20世纪20年代到60年代。辛亥革命时"志士班"演出了不少带有爱国思想的时装戏，同时受到西方话剧、电影等

① 潘福麟：《状元坊广绣戏服——谈粤剧服装艺术（二）》，载《南国红豆》1998年第3期，第38页。

② 参见潘福麟《石湾公仔与清代戏服——谈粤剧服装艺术（一）》，载《南国红豆》1998年第2期，第29页；潘福麟《"宁穿破，不穿错"——谈粤剧服装艺术（三）》，载《南国红豆》1998年第4期，第34页。

的影响，现代时装正式登上粤剧舞台，客观上推动了粤剧现代化。

当时的时装剧内容主要有两类。一类是社会重大事件。1898 年，孙中山先生在伦敦公使馆被囚，此事轰动一时。1916 年，民鸣剧社上演了粤剧白话剧《孙中山伦敦蒙难记》。据说，孙中山先生曾表示并不反对该剧上演，之后该剧便被改编为粤剧，在海外华人区上演。1983 年，美籍华人陈依范在纽约街头捡到一包东西，打开一看全是粤剧艺人在西方演出的照片。陈依范将这些照片整理之后，在 1987 年带回中国，并在广州举办"梨园在西方"巡回照片展览，轰动粤剧界。这批照片中便有粤剧《孙中山伦敦蒙难记》的舞台剧照。此外，还有国共第一次合作时成立的工人剧社在 20 世纪 20 年代演出的《蔡松坡云南起义》（演蔡锷组织护国军反袁）、《温生才刺孚琦》（演同盟会会员温生才刺杀清廷广州将军孚琦）、《安重根刺伊藤侯》（演朝鲜志士安重根在哈尔滨刺杀日本首相伊藤博文）等。这些剧都是穿着当时民众在生活中常见的现代服饰来演出的。另一类是改编外国作品，如由外国电影改编的《璇宫艳》《白金龙》等、由世界名著改编的《茶花女》《黑奴吁天录》《罗密欧与朱丽叶》等。这些剧都是穿着西方现代时装演出。还有日本曾改编意大利歌剧《蝴蝶夫人》，薛觉先、马师曾和红线女的真善美剧团则把日本版改编成粤剧，穿着日本和服演出，大受欢迎，成就从"薛马争雄"到"薛马合作"的佳话。

这个时期还曾出现艺人穿短袖甚至无袖旗袍演粤剧的情况（如图 5-1 所示）。当时虽然已经进入民国时代，但是民间的封建意识还相当浓重，艺人穿无袖衣服登台，一方面受到欢迎，另一方面也承受很大的压力。不过，对正经演出的粤剧团来说，这倒并非为了博取眼球。当时的室内剧场通风条件不好，盛夏时节演出数小时，演员又热又累，出汗太多容易虚脱。因此，有戏班花旦出演古装剧时就穿着短袖旗袍，头上的头饰也十分简单。

第五章
粤剧舞台表现形式的新变

图 5-1　穿短袖旗袍的花旦

20世纪五六十年代，胶片装大行其道。不过，实际上，胶片装早就有了，20年代时已经有一些戏服使用胶片或者铜托小镜点缀，当舞台灯光照射在戏服上时，戏服十分耀眼，艺人便成为观众的焦点。随着西方电影的流行，粤剧受到的冲击越来越大，作为本土的娱乐行业，粤剧必然要争取市场，于是，一场舞台大改革就发生了，在服装方面，粤剧胶片装迅速走红（如图5-2、图5-3所示）。

图 5-2　用塑料片和塑料珠制作的头冠

99

中华人民共和国成立前,中国的塑料工业基本空白,只有上海、重庆、武汉、广州等城市有小型的塑料制品厂,也只能生产一些简单的日用品。粤剧艺人要制作胶片装,就必须提早一年下订单到英、法、德等欧洲国家。厂家生产出胶片之后,用船运的方式运输到香港,香港的戏服作坊再组装制作。服装师傅把胶片钉在戏服上,有的分散疏落,叫"疏片";有的大幅连缀成图案,甚至整件都钉满,叫"密片"(如图5-4所示)。从欧洲到香港运费实在太高昂,当时能定做胶片装的都是大老倌。经济能力稍差的,就得等服装师傅做完了定做的戏服,用剩下的材料做。

图5-3　镶了胶片的斜领海青　　　图5-4　华丽的胶片海青

胶片装自然能起到增强舞台效果的作用。尤其是在户外演出时,舞台通常没有专用灯光,演员穿上胶片装,就算舞台光线较弱,也能反射出耀眼的光芒,在室内剧场里更是熠熠生辉、夺人眼球。不过,胶片装的艺术性往往很难保证,做得精致的,图案美观,确实能营造出美感,如钉在官衣"补子"上,能突出"补子"的图形,增强其艺术效果;做得庸俗的,则满身乱闪,使人眼花缭乱,反而影响观众对戏剧本身的观赏。

科技水平的提高对粤剧舞台效果也有影响,特别是电气化时代的来临,为粤剧舞台提供了各种灯光。逐渐有人不满足于舞台上安装的灯光,而生出奇想:能不能让演员本身就发光?基于这样的想法,比胶片装更

进一步的电灯装就产生了。潘福麟曾经记述：

> 据老艺人回忆：在当年的粤剧舞台，有人在戏服上缠满电线电泡，重量增加，演员走动不得，坐着唱戏，角色成为"活动衣架"。曾经有人演出《白蛇传》，坐椅上有电灯，一坐下来，电光亮出自己的艺名。①

这种可算是想加强舞台效果但过犹不及的反面例子了。不过，也有演出比较成功的，把电线电灯泡安装在戏服内，电线连到脚上，鞋底安装了一块裸露的金属片。舞台上特定位置也安装了通了电的金属片，演到某个情节时，演员走到舞台的特定位置，一脚踩上去，金属片相连，电线通电，瞬间全身灯泡大亮，这一下出其不意，观众目眩神迷，必定惊呼连连。

只是无论演出成功还是失败，无论这种演出受到好评说吸引观众，还是受到批判说离经叛道，我们都必须佩服当年缠满电线登台的粤剧艺人，他们是用生命来表演。那个年代的科技产品质量不好，安全问题堪忧，艺人身上出了汗之后，就极易漏电。他们是冒着生命危险在做一些舞台效果的新尝试，他们的想法其实也很单纯：尝试了未必成功，不尝试肯定不会成功。电灯泡装留给后人的是争议，但是对粤剧艺人来说，如果时光能倒流回去，他们多半还是会再做这样的先锋性试验。理由很简单，因为当时的粤剧活在市场里，票房是所有戏剧界台前幕后人员的生活保证，在激烈的市场竞争中，生存就是所有发展进步的根本动力，比一时的成败更重要、更可贵的是开拓创新的勇气。

前面提到粤剧服装有各戏通用的程式性，但是这样也不利于角色的个性化。追捧某个戏班或剧团的戏迷很容易看出这出戏某个角色的衣服是另一出戏某个角色的，天下书生一个装束，容易给人千篇一律的厌烦感。所以，随着粤剧的发展和经济的发展，专戏专用的戏服，也越来越普遍。如任剑辉、芳艳芬《梁祝恨史》的《化蝶》一场中，梁山伯、祝英台两个角色的戏服袖子上带有如同蝴蝶一样的大翅膀，梁山伯的服装以大量金线绣出蝴蝶花纹，祝英台的服装则用大量银线装饰，既体现了人物的身份，又突出了蝴蝶的动物特征（如图5-5所示）。

① 潘福麟《状元坊广绣戏服——谈粤剧服装艺术（二）》，载《南国红豆》1998年第3期，第39页。

图5-5 任剑辉、芳艳芬《梁祝恨史》剧照

近年来，戏服专戏专用比较典型的有广东粤剧院的《决战天策府》。该剧根据电脑网络游戏《剑侠情缘网络版三》（简称《剑网三》）改编，服装方面要还原游戏中的服装设计，因此，服装设计师比照该网络游戏的人物图片，高精度地制作出戏服。例如，图5-6是游戏中的服装，图5-7是粤剧服装师根据游戏图片制作出来的成品，图5-8是广东粤剧院文武生彭庆华登台演出的剧照。图5-9是游戏中的另一套服装，图5-10是彭庆华的演出照。这些服装基本还原了游戏中的设计，并且照顾到舞台实际应用，十分牢固，演员可以穿着它做各种武打动作。这出戏的其他人物，如黄春强饰演的唐傲骨、朱红星饰演的谷之岚，他们的服饰充分还原游戏造型又适应了舞台演出（如图5-11至图5-14所示）。

图5-6 剑网三的天策门派"破军"套装　　图5-7 广东粤剧院制作的"破军"套装

图 5-8 《决战天策府》彭庆华演出时的剧照

图 5-9 游戏服装

图 5-10 彭庆华演出照

图 5-11 游戏中唐傲骨造型

图 5-12 黄春强饰演唐傲骨

图 5-13 游戏中的谷之岚

图 5-14 朱红星饰演谷之岚

这种戏服设计没有遵照传统戏服的程式性,但是遵从了其所改编的原作。这种做法其实是继承了粤剧在 20 世纪 40 年代到 60 年代大量改编电影、名著时大胆、前卫的创新精神,从吸引年轻观众、引起年轻人关注这个角度来看无疑是成功的。

二、粤剧舞美的发展

舞美指的是舞台美术,但是这里说的"美术"的含义是广义的,包括服装、布景、灯光、化妆、道具等,是舞台设计的综合体。舞美的设计要根据剧本内容和演出实际,运用多种艺术手段,创造出剧中的环境,渲染舞台气氛。粤剧舞台的布景、道具为观众创造了一个戏剧背景空间,能给予观众情景代入感,使观众更容易对艺人的表演产生共鸣。与其他的地方传统戏曲一样,粤剧的布景有以下两个最大的特征。

第一个特征是舞台布景的从属性,它从属于演员的表演。在一出戏里,演员唱念做打的表演肯定占主要地位,而舞台布景占次要地位,所有的布景、道具都是为表演服务的,这也是舞台布景的功能。因此,不像其他场合的绘画、雕塑等造型工艺那样是自由的创作,舞台布景创作注定要以剧本主题为先,以演员表演为先,这是戴着枷锁跳舞,被诸多因素,如舞台条件、戏班经济条件、演员素质条件甚至人事关系条件(领导、赞助商等的指示)所限制。

第二个特征是虚拟性。一方面,从现实来说,传统戏曲布景道具的虚拟性是与古代演员表演条件密切联系的。早期戏曲多与神诞节日相关,戏班在祠堂、庙宇外搭台,或者在乡村戏台演出,场地一般较小。中原戏曲文化发达的地区倒是不乏设计精巧的乡村戏台,但广府地区戏曲发展较晚,戏台也普遍比较简陋。呈 T 形的伸出形戏台尚能做些变化,大部分方形戏台很难做复杂的舞美设计。因此,一桌两椅成为常用配置,尽量留给演员最大的表演空间。于是,所有的剧中环境只能靠表演来补足,跋山涉水也只能绕桌过椅,让观众用自己的精神空间营造剧中的空间。另一方面,中国古典诗歌的美学特点之一就是虚实相生,诗要写得意蕴悠远、境界开阔,就不能字字落到实处,须得有虚有实,如"蝉噪林愈静,鸟鸣山更幽",王维只实写鸣噪之蝉、啼叫之鸟,通过这两个"实"的意象,让读者自行想象实后之虚,树林如何安静、深山如何清幽的意境,都是在想象中完善的。中国传统戏曲也有同样的美学特征:挥

鞭便是策马，提桨就在划船；虚空开门推门扇，平地扶栏上高楼。又有所谓"三五步行遍天下，六七人百万雄兵"，舞台虚拟化达到一个奇妙的境界。

早期粤剧布景并不是专戏专做，而是做好一些背景图，在不同的戏中，大致差不多就拿出来用。这种叫"值班布景"，只能大概说明情节发生的地点在野外、在大厅、在房间等。戏班曾经用过屏风来做"值班布景"，特点是比较小，方便携带。这种布景方式是受到西方戏剧的影响而出现的。同治十一年（1872）《申报》上发表的《西人新建戏院》一文说道，"台上又置画屏风数架，以作台后之障。是以演戏时，或宜房屋、或宜街市、原野，皆用绳索牵曳屏风间架而成，景式如绘"[①]。后来粤剧演出进入室内剧场，登上了镜框式舞台，舞台顶有了拉吊设备，到了20世纪20年代，屏风式背景已经基本转成大幕式背景，只是这时的大幕仍然是简单的"值班布景"。随着社会经济的发展，观众的娱乐需要增加，戏班之间的竞争越趋激烈，舞台设计师便着力于改变"值班布景"，设计出更多精美的舞台布置。

20世纪20年代到70年代这半个世纪是粤剧最鼎盛的时期，受到话剧、电影的冲击，粤剧舞台布景向实景化发展，实景还与剧情紧密结合，像《柳毅传书》《搜书院》《关汉卿》等剧都是成熟的写实舞美之作。这是中国戏剧艺术学习和吸收西方戏剧文化的结果。

进入21世纪以后，粤剧舞台实景化的发展有了更大的突破。如2002年12月广州粤剧团参加第八届广东省艺术节的一台粤剧《花月影》，可谓"一石激起千层浪"，其改革力度之大，在当时引起了很大的反响。舞美设计利用科技手段，把舞台实景与幻景巧妙结合，在有限的舞台上创造出奇幻多变的视觉效果，把富有岭南风情的清雅秀美展现出来，如江中的红船、岸边的望江亭、堤上的芦荻、夸张硕大的圆月，特别是把岭南的水文化融入其中，无论是江水还是荷花池等，其设计都具有强烈的立体感，能够迅速把观众拉入情节氛围中。

唐涤生的遗作《再世红梅记》于2014年在香港文化中心演出，舞台运用了非常巨大的实景石山，而且运用科技手段，可以遥控出场而无须人力推动。此外，其他亭台楼阁等布景都非常逼真，对烘托气氛的灯光

① 转引自龚和德《漫谈粤剧舞台美术》，载《广东艺术》2000年第4期，第8页。

的运用也可圈可点。例如，第四折《脱阱救裴》中舞台右边是书生裴禹在书房内读书，灯光明亮；左边停放棺材，女鬼李慧娘即将要从棺材里出来，用蓝色灯光照映，营造出幽暗可怖的氛围。灯光把舞台的左右侧分隔成两个视觉效果，仿如用现代电脑的双屏观看电影。而光明与幽暗的对比、静谧与恐怖的对比，又给观众带来强烈的视觉冲击和心理冲击。

不满足于背幕的巨大国画和油画，需要山，就造山；需要水，就造水；需要房子，就造房子；需要树林，就造树林。前景搭配后景来造出景深立体感，这种手法在 21 世纪以来的省市级粤剧团的戏中已经不算罕见。然而，这些设计基本上都是针对静物，近年来，舞美设计者开始做出动态布景的尝试。

2014 年 5 月，广东粤剧院的《梦红船》在广东粤剧艺术中心首演。该剧讲述 20 世纪 30 年代一个粤剧戏班在到处演出谋生时先后遇到恶霸、军阀，更被日寇强征红船，最后全戏班的艺人与日寇拼杀，引爆红船与敌人同归于尽。由于剧中戏班以红船为家，以红船为舞台，因此几乎每一场的背景都是红船。这就给舞美设计带来了难题，因为这容易造成视觉上的单调乏味。不过，广东粤剧中心在建造舞台时，有一个先进的"台中台"的设计，即舞台中央有一个能旋转的圆形升降台。《梦红船》的舞美设计就基于此，在该平台上制作了十分精美的实体红船船舱布景，每一场的红船都会旋转到不同的角度，让观众在不同的场次看到船舱布景的正面、侧面和背面，加以背景大幕布画幅的衬托，就能营造出船开到不同地点的效果，十分赏心悦目（如图 5 - 15 所示）。

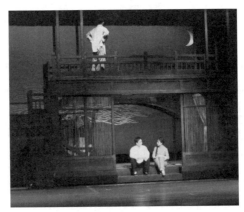

图 5 - 15　《梦红船》舞台船舱布景

2016年6月底,广东粤剧院新编现代粤剧《还金记》在广东粤剧艺术中心首演,之后陆续演出多场。红军长征路上遇到的种种险恶环境要在舞台上如实重现是不可能的,因此,《还金记》采取实景化布景与虚拟表演相结合的形式,用巨大背幕的抽象画来表现气氛的肃杀,又用小部分的石山、平台,以前景的芦荻、树枝等掩映,较好地把各种不同的自然环境表现出来。其中一场戏运用了动态布景,该场叙述国民党军队在树林中追逐男主角,女配角赶来营救。背景是树林,男主角拼命跑,一群士兵追赶男主角,女配角又追逐士兵们。所有演员都要扮演高速飞奔,然而舞台空间有限,不可能像影视剧那样真的飞跑,戏曲原本固有的演员跑个圆场就瞬时千里的虚拟表演似乎又不足以表现那种紧迫感,于是设计者运用了逆向思维,人跑的时候感觉树会向后动,那么树的运动就可以衬托出人在跑。于是,舞台上出现了一批由工作人员躲在背后控制的树木道具,看似混乱,实则有序地穿插在演员的走动当中,还能造出追逐飞奔时林中树木掩映的视效,男主角、女配角与一群士兵在会动的树林中打起了游击战,既是实景,又是虚景,既有实跑,又有虚拟表演,整场戏在动态布景中虚实相生,确实是巧妙的设计(如图5-16所示)。

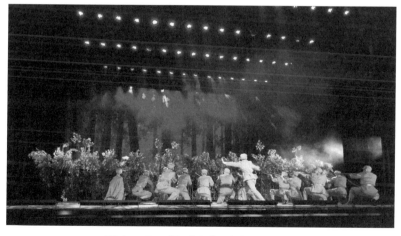

图5-16 《还金记》动态树木道具

粤剧的舞美设计师早就注意到,舞美是为表演服务的,实景化的布景如果过于写实,与具有写意性、虚拟性的粤剧表演艺术便不能和谐统一。所以,在继续往实景化发展的同时,他们又用各种手段改进舞台布

景,增强其写意性。如 20 世纪 90 年代梁耀安、倪惠英主演的《睿王与庄妃》第一场,随着旁白"呜呼上苍!呜呼万民!大清国崇德八年八月九日亥时,宽温仁圣皇帝皇太极驾崩啦!",帷幕缓缓上升,舞台上没有任何宫廷装饰,一片深邃的漆黑之中只放了一把金色的龙椅,阴森神秘的灯光照在龙椅上,表现出皇太极驾崩,各方势力谋取帝位的险恶形势。这个布景营造出冷酷肃杀而又令人压抑的氛围,作为第一场的布景,在极简中预示后面复杂的人物关系、凶险的政治斗争。其实,这种表现手法在影视作品中早有使用。早在 1983 年香港亚洲电视台拍摄的刘雪华主演的电视剧《少女慈禧》,其片头曲视频中有一个镜头就用了类似的布景:在一片漆黑中有一张龙椅,阴冷昏暗的光线照在龙椅上,慈禧满脸憧憬地走上去坐下。粤剧舞台这种运用"空黑"的极简式布景多少也有对影视艺术的借鉴。

舞台上运用剪影的舞美设计,也能营造出虚实相生的艺术效果。例如,广东粤剧院 2014 年首演的《白蛇传·情》中,许仙与白素贞洞房一节,便用了剪影的手法,把洞房亲热的情景表现出来,既大胆奔放,又含蓄蕴藉,十分符合粤剧来自市井民间的特性(如图 5-17 所示)。

图 5-17 《白蛇传·情》中的洞房剪影

无独有偶,《决战天策府》中也运用了剪影的手法。在少林寺场景中,要表现少林武僧日常练功的情景,在大片绿色调的山林写意国画巨幕前,灯光从背幕后面打出,少林武僧们摆出练武的姿势,成为一个剪

影群像（如图 5-18 所示）。然后，头顶的柱状灯光把剪影逐个照亮，被照亮的就打几招少林拳法，最后变成群体练武场面（如图 5-19 所示）。这样从虚到实的构思，也体现了舞台的写意性。

图 5-18 《决战天策府》中的少林寺武僧剪影

图 5-19 《决战天策府》中的少林寺武僧群像

同时，由于《决战天策府》改编自网络游戏，其舞台布景追求还原游戏场景，但是，即使是实景化的舞台，也很难完全复原游戏里的 3D 场景。舞美设计师便利用剪影，巧妙地把游戏里复杂的建筑物用写意的方式表现出来（如图 5-20、图 5-21 所示）。

图 5-20　《剑网三》游戏中的天策府正门

图 5-21　《决战天策府》舞台上的天策府正门

一些科技手段的运用也使舞台设计产生更多灵活的变化。例如，前面提到 2014 年香港上演的《再世红梅记》，作为舞台背景的假山是遥控换景，不需要人力，十分方便。佛山粤剧团号称"动漫真人秀"的《蝴

蝶公主》对灯光和色彩的运用也很有特点。全剧开始时用 Flash 动画开场，在漫天飞舞的彩蝶中出现一个个剧中人的动漫造型，全剧用大量动漫式的大色块光景表现一种缥缈迷离的意境。《决战天策府》也用了前幕动画投影，通过后面演员的表演与前幕动画发生互动的方式营造出"裸眼 3D"的视觉效果。

　　此外，影视拍摄的吊威亚（吊钢丝）技术也被应用到粤剧舞台上，使角色能飞天遁地，扩大了表演空间。例如，《白蛇传·情》演到白素贞盗取仙草，与两仙童大战，为了更好地表现这场妖、仙之战，舞台上设计了一个高台，等于在空中多了一个平面，把镜框式舞台分成了上下两层。下层表示在地上，上层表示在半空，得益于吊威亚的方式，白素贞得以在平地与云端自由飞翔。另外，《决战天策府》也使用了吊威亚技术，让剧中人物得以展现武侠影视作品中的轻功飞纵，正反派人物在半空中的决战扣人心弦（如图 5-22 所示）。

图 5-22　《决战天策府》中的吊威亚轻功大战

　　有意思的是，有年轻观众看完这两出粤剧后评论说，能不能把钢丝像电影那样做得让观众看不到，这样更能增加真实感。然而，舞台艺术毕竟不是影视艺术，不能通过后期制作把不需要的部分去掉。舞台艺术的其中一个魅力就在于能让观众看到机关布置，看到台前幕后工作人员

的努力。如吊威亚，观众们能很清楚地看到舞台侧面有七八位彪形大汉合力拉动钢丝，把演员吊到特定高度，又平行拉动到特定位置，再放到特定降落点。其间，演员还需按照音乐锣鼓表演相应动作。吊威亚有很高的危险性。由于台上没有重来一次的机会，所有动作必须一次到位，演员是很容易受伤的，因此台前与幕后的默契配合和共同努力是演出成功的保证，而引导观众欣赏，也是当今剧团的一个重要责任。

粤剧舞美设计经历了从虚到实，又从实到追求虚实相生的过程。比起其他剧种，粤剧的舞美设计创新力度是最大的，中西结合，又借鉴其他艺术形式的长处。今后，一方面要继续深化跨文化的交流，另一方面也要更深刻地理解中国文化传统文化，这样才能继续对粤剧舞美做进一步的改进。

三、粤剧武打从"实"到"虚"，又从"虚"到"实"

武术是中国的传统技击术。在冷兵器时代，武术作为暴力杀伐之术，在国防和个人的安全防卫方面具有非常重要的现实作用。武术进入表演范畴是从攻防演练发展而来的。武术在发展过程中，其中有一类逐渐走上了套路化、表演化的路子。戏剧艺术表演中有"唱""念""做""打"，其中的"打"就是融合了武术套路的表演。早期的粤剧表演中有所谓的"打真军"（用真武器打）、"打紫标"（把预先吞下去的红药水催吐出来演成吐血）、"睡钉床"、"胸口碎大石"等。这些确实需要武功高手才能表演，不是普通艺人能做到的，还可能会给演员造成不可逆的身体伤害。严格来说，这属于"卖武"。而戏剧中武术表演成熟的标志是从实到虚，它绝不是民间街头卖武式的为演武而演武，而是为情节服务，是塑造人物形象的重要手段。

这里所谓的"虚"，指的是为适应舞台表演而对戏剧中的武术元素进行变形处理，它与真实武术有很大的距离，但是具有出色的舞台效果。这种"虚"主要有两个方面的体现。

一个方面是粤剧武术的虚假性。这个虚假是相对于真实武术而言的。例如，粤剧舞台常用三种方法：第一种是"打空"，即演员甲并不真实触碰到演员乙，演员乙在快要被打到时做出被打中的反应；第二种是"轻触快收"，即演员甲放松拳头轻轻接触演员乙，随即握紧拳头，并用手臂力量快速收回拳头，这样，演员乙实际上只会感觉到被轻碰了一下，不会受到真正的伤害，但在观众看来，就像用力打；第三种是"二次发

力",即演员甲的拳、掌、腿快速贴上演员乙,再用推力把演员乙推出。①

另一个方面是粤剧武术的夸张性。粤剧中的武术技巧深受岭南武术的影响,与北方剧种的武功有很大的区别,所以一般统称为"南派武功"。粤剧的"南派武功"内容十分丰富,有徒手搏击、器械对打,还有翻腾跌扑的高台功夫,讲究在方寸之地做出各种小巧腾挪的技巧动作,是粤剧表演艺术的重要组成部分。真实的武术追求伤敌效果,讲究攻其不备,要以最小的身体动作达到最大的伤害效果。但粤剧中的武术是表演艺术,它最重要的特性是审美性,表现为动作幅度增大,身体起伏变化较大,击打对方还要吐气发声,每个动作都要做得十分清晰。被击打的演员也要把伤害反应做得格外夸张,被打飞出去还空中转体360度等。这种"打"与"被打"显然是夸张失实的,但是观众会拍掌叫好,因为这符合观众对戏剧表演的期待。

粤剧中出色的南派武功运用是有传统的。例如,传统粤剧《武十回》中有《醉打金刚》的排场,叙述武松在清禅寺带发修行,当了行者。一日喝醉后,他遇到表弟。表弟哭诉其妻到清禅寺进香,被武松师兄静玄和尚垂涎美色,强抢入寺。武松路见不平,带醉闯山门,醉中把寺门口的四大金刚塑像当成真人,把它们全数毁坏,然后入寺与静玄开打。这个排场展现的是武松的醉拳功夫。旧时戏班艺人演此折时,就表演南拳,每打一个金刚为一个段落,拳脚招式各不相同,这是仿《刘金定斩四门》的排场变化而来。后与静玄的开打,用的是另一个武技排场《打和尚》。《打和尚》是一个有名的排场,小武演的头陀与二花面演的花和尚及五军虎(武打群角演员)对打,以南派徒手搏击武技为主,借助舞台桌椅道具,表演各种高难度的技巧动作。最后,头陀运用以南拳为基础的南派手桥对打,杀死花和尚与一众小和尚。该排场展现了演员的武功技击的真实水平,粤剧凡有和尚对打情节,必然套用该排场。②

粤剧南派武功还会在兄弟剧种的基础上改变动作编排。例如,京剧

① 这3种粤剧舞台打击方法参见朱红星《粤剧南派武打艺术与民间搏击武术的区别》,载《神州民俗》2013年第209期,第62页。另外,2014—2016年广东粤剧院国家一级演员彭庆华在其主讲的巡回讲座《粤剧与咏春》中也多次提及,并在讲座上亲自示范。

② 参见《粤剧大辞典》编纂委员会编《粤剧大辞典》,广州出版社2008年版,第384页。

及其他地方剧种中都有《武松打店》这个折子戏,演的是武松被发配充军,由两个解差押解,到十字坡客店投宿。老板娘孙二娘误以为武松是奸人,乘黑偷袭想杀他。在黑暗中展开了一场混战,直到店老板张青出场,才发现是一场误会。传统粤剧折子戏《武松打店》在其他剧种的基础上,增加了两名解差相互对打,以及"打真军"等具有南派技击特色的武打,并将之相对固定下来,形成规范的表演套路。该粤剧折子戏的表演难度极大,要求演员武功高强,表演技艺娴熟,还要求五军虎也要有较高武功做配合,还需经过长时间练习后才能演出,因此现在已经很少剧团能按照传统规范演出。[①]

随着武侠影视的发展,观众对武打场面的要求也日益提高。拳拳到肉的搏击、高来高去的轻功、变幻的招式、神奇的内力,各种影视作品的武打场面给予观众新鲜的感官刺激。粤剧人也在思考如何对粤剧"开打"进行创新。2003年,广东粤剧院青年演员彭庆华和一群青年演职人员自编自导自演,排出了一出新型的武打粤剧《刺客》。该剧讲述东周时期,燕赵相争,一对好友各为其主,上演了一场刺杀与反刺杀的决战。这出戏的创新之处在于其新颖的武打动作安排,主演彭庆华和刘建科在舞台上"打真军",动作设计模仿影视风格。同时,还使用了电脑编排音乐音效,以古琴、箫和鼓为主乐声,将古典乐器与现代合成乐相结合,营造出武侠电影的氛围。两大高手在舞台上"真打",符合了观众从影视艺术形成的审美标准,观众自然大为受用。该剧在2004年参加金狮奖第四届全国小品比赛,获得表演奖与导演奖。该剧在广州的高校中巡回演出时,也得到年轻观众的一致好评。

彭庆华是广东粤剧院的文武生,国家一级演员,出身于咏春拳世家。其祖父彭鸿秋先生是广州武术界一代宗师,也是全世界咏春门中现存的辈分最高的咏春大师,曾奠定咏春拳在广州武术界的地位。彭庆华自小跟随祖父学习咏春拳技法。后来,他在粤剧表演中创新性地加入更多特色鲜明的咏春拳武术招式,致力于咏春与粤剧的进一步融合,以发展粤剧艺术,并开拓粤剧市场。咏春拳与粤剧有着非常密切的关系,从诞生开始就和粤剧结合。咏春拳的传承如图5-23所示。

① 参见《粤剧大辞典》编纂委员会编《粤剧大辞典》,广州出版社2008年版,第394页。

第五章
粤剧舞台表现形式的新变

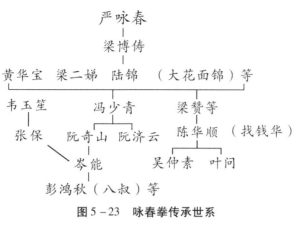

图 5-23　咏春拳传承世系

（资料来源：广东粤剧院彭庆华提供）

　　咏春拳的创始人严咏春是位清代的江湖女子，她嫁给佛山商人梁博俦，把这门拳法也传给了丈夫。梁博俦热爱广府大戏，家中蓄养戏班，为了增强戏班表演效果，他又把咏春拳教授给戏班艺人。因此，早期的一批咏春大师如黄华宝、梁二娣等都是红船中人，故早期咏春拳的传播和戏班艺人到处演出也不无关系。对粤剧来说，更重要的是，咏春拳锻炼了演员的拳术、刀枪靶子、高台功夫等舞台武打表演技巧，使粤剧舞台南派武功成为粤剧艺术的特色要素之一。这样，岭南武术文化和粤剧文化结合起来，具有很高的审美价值和文化价值，同时，也带有鲜明的岭南文化特质。

　　彭庆华在他主演的《武松大闹狮子楼》《刺客》《梦红船》《决战天策府》等一系列戏剧中，有意识地对传统南派武打戏做了重大突破，融入了更多的咏春元素。例如，《大闹狮子楼》中武松与西门庆站在倒放的桌子的桌脚上对打，原是20世纪90年代时小武卢启光根据少林梅花桩功夫创造出来的排场。彭庆华在此基础上，从咏春武术演化出二人的高台梅花桩对打。另外，《梦红船》演的是民国粤剧戏班所遭遇的种种磨难，里面插入了一段戏班艺人练习木人桩的情节，把咏春打木人桩与舞蹈融合，在激动人心的鼓点中，武舞结合，令人热血沸腾（如图5-24所示)[①]。最后一场演的是

　　① 严格地说，这段打木人桩的武舞对戏剧情节并无推动作用，更似是为表演而表演，因此，从戏剧连贯性考虑，导演并不同意加入。但该片段又确实十分精彩，大受观众欢迎。故该剧上演多次，不是每次都会演出该片段。这也是现代戏剧行业中导演中心与传统戏曲的编剧中心这对矛盾的体现。当年的南海十三郎就是不同意导演更改编剧构思的典型人物。

戏班中人用咏春武术大战日寇而全部壮烈牺牲的情节。在这场戏里，观众欣赏到咏春拳、八斩刀（如图5-25所示）、六点半棍（如图5-26所示）等咏春门派的武术。这些武术技法与舞蹈、音乐结合，保留技击风格，注重舞台审美，形成以武为舞、似舞仍武的独特艺术魅力，深受观众欢迎。

图5-24　《梦红船》打木人桩群体演出

图5-25　《梦红船》朱红星饰演角色用八斩刀与日寇对敌

第五章 粤剧舞台表现形式的新变

图5-26 《梦红船》彭庆华饰演的角色用六点半棍与日寇对敌

在改编自网络游戏的《决战天策府》中，彭庆华延续了《大闹狮子楼》《刺客》《梦红船》的动作编排风格并再次有所发展，以南派武功为基础，既编出如《刺客》一样的比较真实的对打套路，又用了高度抽象化的传统武戏"打脱手"（京剧叫"打出手"），还结合吊威亚技术，表演了"轻功"，在半空中边飞翔边对打，运用了不少平时只在武侠影视中才会出现的武打动作，还演出了该网络游戏中的一个武功招式，隔着一段距离，伸手就把敌人凌空吸过来。该游戏的玩家自然明白这个招式的出处，没玩过这款网络游戏的年轻观众也能从武侠小说中找到相应的武功，如金庸《天龙八部》中，萧峰有一门"擒龙功"的功夫就与在这个粤剧舞台上表演的招数如出一辙。因此，该剧的武打动作既以真实武功为基础，有较为真实的招式套路，也有传统的虚拟性很强的编排，还有来自游戏或小说虚构的武功，使武打场面虚实相生，激发年轻观众的欣赏兴趣，也符合年轻观众对武戏的现代审美标准。

可见，粤剧武术也经历了从"实"到"虚"，又在现代从"虚"到"实"的变化。不过，现代所回归的"实"并不是完全按照真实技击术在舞台上真打，而是同时兼顾真实性与艺术性，是一种符合现代审美的"艺术真实"。

无论服装还是舞美，抑或是武打设计，这些方面发生新变的根本目的就是招徕观众，吸引消费。这是让传统戏剧回归市场、延续生命力的

一种行之有效的做法。粤剧人吸收了西方戏剧在表现方式上的长处，融合了本土文化的特色，在各个时代，按照观众不断变化的视觉审美要求来创新求变。多种元素的融合也是现代艺术的潮流，粤剧有很强的兼容性，也有很强的可塑性。当然，这些都需要经济条件做保障。但是，在条件允许的情况下，服装、道具都尽量专戏专做，以体现每一部戏、每一个人物的个性。

从广大观众的反应来看，无论老戏迷还是较少接触传统戏剧的年轻人，都表现出对表现形式创新的喜爱。而一批新的年轻戏迷在逐渐形成，更是可喜的局面。当然也有一些反对的声音，基本是对创新的"度"提出担心或异议，这对变革者也是一种有益的提醒。总体来说，由这些形式上的新变可见，粤剧并不是粤语俗语中所谓的"古老石山"，这个地方剧种仍然具有蓬勃的生命力。不拘泥于一种形式，不固执于一个时代，粤剧仍然年轻。

第六章　薛觉先、马师曾的"薛马争雄"

前面几章已经谈了不少粤剧的创新发展，严格来说，这一章的内容与前面几章是有重复交叉的。但是，如同谈京剧没办法绕过梅兰芳，谈粤剧问题，也没有办法绕过薛觉先、马师曾。在粤剧发展的历程中，有很多因素必然或偶然地拨动着粤剧发展的方向，或者有意无意地给予粤剧发展一个推力。这些推力有正向的，也有反向的；有把粤剧推到正轨的，也有推上歪路的。许许多多不同的力形成一个合力，推动着粤剧飞速向前。而在薛觉先、马师曾之间所发生的"薛马争雄"的艺术竞赛，就是其中一股明显带动粤剧在发展道路上加速的作用力，他们造成的影响，至今犹存。因此，如果不提到这两位殿堂级的大老倌，粤剧的过去就不完整，粤剧的现在与未来也不完整。

"薛马争雄"指的是20世纪30年代初到40年代，薛觉先的觉先声剧团以广州为基地（广州沦陷后转到香港），大力进行粤剧改革；而马师曾的太平剧团以香港太平戏院为演出中心，也在实践着自己的改革主张。两人在长达十年的时间里，在粤剧艺术方面展开激烈的竞争，一边探索，一边革新，既是对手，又是朋友，成就了粤剧史上的一段佳话。

薛觉先（1904—1956），原名薛作梅，广东顺德龙江镇十三坊人，他在十兄弟中排行第五，故又称"薛五哥"，粤语中用手拿东西叫"揸"，而把手张开是五个手指头，所以他又被称为"薛老揸"，尊称"揸爷"。不过，"老揸"的称呼世俗味浓厚，只有关系密切的朋友才会这么叫。薛觉先的父亲薛恩甫是清末秀才，薛觉先自幼由父亲教导，古典文化基础扎实。他的母亲喜好粤剧，薛觉先小时常跟随母亲看粤剧。他兄弟姐妹十人，二姐薛觉芳、三姐薛觉非和九弟薛觉明三人也先后做了粤剧演员。薛觉先的夫人唐雪卿是民国第一任内阁总理唐绍仪的侄孙女，也是唐涤生的堂姐，又是阮玲玉的同学兼好友。后来薛觉先的十妹薛觉清也成了

唐涤生的第一任夫人。薛觉先技艺全面、戏路宽广，最初学的是丑行，后来以文武生行当出名，还擅长反串旦角，很受观众欢迎，被冠以"万能泰斗"的称号。① 又因与梅兰芳私交甚笃，因而被作为一南一北两个地方剧种的代表人物，合称为"南薛北梅"。

薛觉先 15 岁辍学，18 岁拜三姐夫新少华为师学戏。1922 年，由新少华介绍加入寰球乐戏班跟随名伶朱次伯。朱次伯在广州长寿路被暗杀身亡，成为当时一桩迷案，薛觉先便转到其他戏班。21 岁时，薛觉先受到"花旦王"千里驹重用，终于成名，却又受到黑社会势力威胁，于是去上海创立电影公司。25 岁时，薛觉先创立觉先声剧团。有感于粤剧界由于秩序混乱和制度落后，已与现代影视娱乐行业拉开差距，薛觉先决心致力于粤剧改革。他阐述自己做粤剧改革的原因是戏剧具有教育社会的作用，他希望借助戏剧来"移风易俗"：

> 国家强盛之道，不在坚甲利兵，而在教育普及，人类进化之机，不贵物质进步，而贵风俗文明，此中外哲者所公认也。戏剧虽云小道，实能移风易俗，为社会教育之利器，功莫大焉。②

为此，他说自己"觉先不敏，幼研乐歌，即欲改革戏剧，破除陋习"。改革的途径之一是"灌输剧员之学识，修养剧员之人格，提高剧员之地位，以兴起国人注重戏剧教育之观念"；途径之二是"融会南北戏剧之精华，综合中西音乐而制曲"，以及"欲合南北戏剧为一家，尤欲综中西剧为全体，截长补短，去粕存精"。③ 这一段话可以说是薛觉先的粤剧改革纲领。

薛觉先对粤剧的改革主要是针对制度层面和艺术层面，其粤剧制度

① 20 世纪二三十年代，觉先声剧团经常出外演出，人员班底不固定。作为挑大梁的台柱，薛觉先只能充当许多行当的替补，因此，经常出现他一人演许多行当角色的现象。

② 薛觉先：《南游旨趣》，转引自《南国红豆》2015 年第 1 期，第 1 页。文章最早刊登在 1903 年出版的《觉先集·自序》，1936 年重新刊载，题目改为《南游旨趣》。

③ 薛觉先：《南游旨趣》，转引自《南国红豆》2015 年第 1 期，第 1 页。文章最早刊登在 1903 年出版的《觉先集·自序》，1936 年重新刊载，题目改为《南游旨趣》。

层面的改革主要体现在以下三个方面。

第一，取消师约制。在传统的师约制下，师傅在哪个戏班，徒弟必须跟着在该戏班演戏，师傅与徒弟之间有很强的人身依附关系，也限制了很多年轻粤剧演员的发展。薛觉先取消了师约制，给演员以充分的人身自由，从此，粤剧演员可以自由地选择戏班工作，就如影视演员可以自由选择电影公司一样。这也等于把传统戏班变成现代化的娱乐企业。而且，艺人的可流动性是打通当时粤剧界与电影界壁垒的基础之一，从此，粤剧演员既可以在舞台上演粤剧，又可以拍电影，甚至两者结合拍粤剧电影。

第二，废弃提纲戏，杜绝"爆肚"，要求排演忠于剧本。早期戏班演出没有正规的剧本，只会写一个简单的提纲（又叫"幕表"）贴在后台，上面写着这出戏的场次，角色出场顺序，大概情节等，具体的唱词、念白等表演由演员根据自己的演出经验临时现场发挥，称为"爆肚"。有些经验丰富的演员基本功非常扎实，能记住几百部戏的演出顺序、程式、唱词和固定排场，演到同类型的戏就往里面套，因此也能正常演出。觉先声剧团先后请冯志芬、南海十三郎、唐涤生等编剧大师坐镇，提高了剧本的文学性和规范性，特别是唐涤生吸收了西方话剧和电影的剧本写法，不仅规范了唱词，而且把与唱词相匹配的表演动作也加以规范，演员必须严格按照剧本演出（当然，后来导演有权改剧本，但是不影响演员忠于剧本）。

第三，保证粤剧演出时的良好秩序。粤剧早期多在乡村演出，与神诞节日风俗密切相关，在这种重大日子，民间往往有大规模的盛会，市集繁荣，小贩云集。城市剧场投入使用之后，这种习俗也一直沿袭，各路小贩在剧场叫卖，如卖香烟、糖果零食甚至当时时髦的汽水。各种叫卖声一定程度上会对观众造成干扰。薛觉先演出时，禁止小贩叫卖，严禁随意出入剧场，既给观众观演创造了更好的观剧环境，又对演员的表演表示尊重。

薛觉先在艺术层面的改革则主要有以下四个方面。

第一，借鉴京剧、江浙小曲和当时流行曲，创造出一种新的唱法，吐字清楚，节奏分明，唱得干净利落，绝不拖泥带水，这种唱腔称为"薛腔"。20世纪30年代，薛、马、桂、白四位的唱腔名动一时。其中，"薛腔"的影响可算是最为深远，粤剧界盛传"无腔不薛"，初学戏者多

学薛腔唱《胡不归》。

第二，他在剧团的伴奏乐队中，以"软弓组合"为基础，加入了小提琴、小号、萨克斯风、吉他、京剧锣鼓，组成中西合璧的粤剧乐队，大力推动西洋乐器融入粤剧中。

第三，学习京剧艺术，把京剧的武功、身段、舞美融入粤剧表演中，把"北派武功"搬到粤剧中来，丰富了粤剧的武打场面；又吸收话剧、电影的长处，在美术、灯光、布景、服饰、化妆、道具等方面都做出了很大的改进。

第四，率先制作有声粤剧电影。1933年，薛觉先在上海拍了粤剧电影《白金龙》，在内地开创了有声粤剧电影的先河。[①]《白金龙》在香港上映获得空前成功，也被认为是香港第一部有声粤语电影。同时，该剧也是第一部在粤、港、沪三地卖座的粤语有声电影。可惜电影底片于1935年6月在香港天一北帝街制片厂大火中被焚毁。《白金龙》的成功，促使粤剧电影潮流的形成。20世纪60年代粤剧电影发展到鼎盛巅峰，薛觉先功不可没。

薛觉先的戏剧改革高潮就是"薛马争雄"。正如古代小说中描写"既生瑜，何生亮"，现代武侠小说中描写"月圆之夜，紫禁之巅"，人需要一个相匹配的伴侣，也需要一个相匹配的对手。因为一个好对手能够让你激发全部潜能，全身心投入地发展自我，提升自我，在竞争中获得最大的进步。幸运的是，薛觉先遇到了他命中的对手马师曾。

马师曾（1900—1964），字伯鲁，号景参，祖籍广东顺德容桂，从小学四书五经，文学功底扎实。马师曾自小对戏剧很有兴趣，参加过"文明戏"的演出。17岁时，他开始学戏，并登上粤剧舞台。但由于是半路出家，粤剧基础薄弱，刚开始时，他在舞台上闹过不少笑话。这反而促使他勤学苦练，刻苦钻研，终于演艺大进。1931年，马师曾赴美演出，历时两年，在国外游历期间接触到了西方戏剧新的理论与新的表现形式，抱着一腔改革粤剧的热诚回国。他在《伶星杂志两周年纪念专刊》上撰文说，"粤剧需要变革，诚为不可掩讳之事"，"余以为，谈变革粤剧者，固不能徒唱高调，期济于事，一方固须效他方之长，一方仍须保存粤剧

① 粤剧电影的主要产地是香港，20世纪30年代以前的电影还处于默片时代，在默片时代共有四部粤剧电影，分别是《庄子试妻》《左慈戏曹》《客途秋恨》《呆佬拜寿》。

之精华,从而发扬之,斯始有效也"。①

"效他方之长"与"保存粤剧之精华"是马师曾改革粤剧的总纲。具体来说,他对改革的设想主要有以下六个方面。②

第一,注重音乐,不重锣鼓。摒弃传统戏曲的急管繁弦,根据剧情选配适合的音乐。

第二,减少分幕。一出戏的分幕最多八至十幕。

第三,注重表演技巧。只要演得好,即使剧本平凡,成绩仍然可观;若是演不好,即使剧本上佳,演出也会失败。

第四,净化舞台。硬景不妨多用,道具服装均须与时代统一,禁止非演职人员登上舞台。

第五,重视舞台灯光效果。"舞台配光,亦甚重要。台灯之位置,固不宜固定,而灯泡尤不可露观众眼。灯光之色泽,亦宜视剧情如何,而临时转换。"

第六,精简旧式排场。"图案式表演,不合用于时装戏。"

为了实践这六个方面的改革构想,马师曾在1933年农历大年初一晚上演新式粤剧《龙城飞将》,这部粤剧在很多方面都与传统粤剧不同:不用锣鼓,只用音乐,全部改为对白加歌唱的话剧;去除虚拟化表演程式,力求与现实一样的真实;念白没有半官话半粤语的"南北腔";服饰化妆力求与时代统一,绝不出现盔甲与旗袍同现的情形;舞台上不出现打杂搬运人员,乐队也放在场角,用布景遮盖;灯光布景按照剧情要与时代符合,布景注重立体化;又把灯安装在观众看不到的地方,令观众只见光不见灯;每一场闭幕时由乐师出来演奏,调节现场气氛。

可惜,《龙城飞将》在演出当晚惨遭滑铁卢。全场观众都不认可这部从来没见过的新式粤剧,他们不满看不到棚面乐师,不满看不到传统排场,不满听不到锣鼓,认为看这样的粤剧还不如去看白话戏(话剧),不少人还没看完就跑去退票。马师曾的第一次粤剧改革惨遭失败。

马师曾当时心里一定很不好受,充满失望,可能还有愤懑和不甘。他也许会想:明明我用的是最新式的戏剧表现方式,为何你们守着你们的传统,不喜欢看?客观地说,马师曾改革的方向大多是符合粤剧发展潮流的,有些措施如灯光设计等也符合舞美现代化的趋势。但是,先锋

① 引自赖伯疆《粤剧艺术大师马师曾》,中国戏剧出版社2000年版,第85页。
② 参考自黄伟《广府戏班史》,中国社会科学出版社2012年版,第269页。

性试验的失败往往是由于超越了时代。每个时代都有自己的审美要求和标准，一种艺术如果超出所在时代的理解，就不会受到欢迎，其艺术水平的高低在当时也无从谈起。

这部由于改革得太过大刀阔斧而不为1933年的观众所接受的粤剧并没有影像留下，后人只能从文字记载中想象当时演出的情形。马师曾在那个难过的晚上一定不会想到，在70年后，有一出新编粤剧《花月影》上演；之后再过10年，有一出新编粤剧《决战天策府》上演。这两部粤剧改革的创新点其实和《龙城飞将》颇为相似——当然在表现形式上后出者成熟得多。其创作理念和马师曾的改革设想也有许多相通之处，甚至同样在上演之后遭遇了很大的争议：能接受并喜欢的观众表示很喜欢，认为改革得好；不能接受的观众认为改革得过了头，质疑这是不是粤剧——这和1933年看《龙城飞将》的观众的反应也基本一致。

幸而马师曾的性格相当坚韧，受到质疑之后，他没有畏缩，而是继续保持创新的勇气。他的太平剧团在当时是新派粤剧的重要根据地，当时有报纸称："其戏剧以新派剧为宗旨，超尘脱俗，一反从前陈腐粤剧之旧作，其舞台置景等，具以美化配置，剧场纯用中西音乐，与从前之锣鼓剧相反。"①

戏曲理论家齐如山在《国剧艺术汇考》中说："广东旧戏从前名曰粤剧，乃完全由梆子腔衍来，盛行于广东、广西两省，我在民国十九年以前，很看过几次，还完全保存着梆子形式，话白亦系中州韵，自然夹杂了许多本地土音，但大体未改，广东人管此叫做舞台官话，我们还能懂六七成。自从摩登的戏出来，这种旧戏就慢慢地不见了。"② 从齐如山这番记述可知，他在1931年前看到的粤剧还是以梆子腔为主，唱的语言以戏棚官话为主、夹杂着粤语方言，但是后来粤剧发生比较大的改变，令时人觉得"摩登"也就是向现代化方向改革，"摩登戏"逐渐就取代了"旧戏"。当时薛觉先的觉先声剧团与马师曾的太平剧团以广州、香港为根据地，展开商业与艺术的双重竞争，两位艺术家在商业大环境下，不约而同地走上了粤剧改革的前线，引领了粤剧界的一轮改革风潮。"薛马争雄"促进了粤剧在多方面发生变革。

编剧方面，马师曾由于文化水平较高，能自己编剧，也专设"编剧

① 《香港工商日报》1933年1月19日，第11页。
② 齐如山：《国剧艺术汇考》，辽宁教育出版社1998年版，第30～31页。

部",聘请过麦啸霞、冯显洲、黄金台等著名编剧;但薛觉先在竞争中也不落下风,把编剧酬金提高了三倍,还给予演出分成。先后招聘冯志芬、南海十三郎、唐涤生等大师,促使剧本从"提纲本"发展到完整的规范剧本,并要求演员必须严格按照剧本演出。如同马师曾设想的,粤剧编剧向话剧学习,把粤剧分场编得更紧凑,一出戏的场次不超过十场,一晚上两个半小时的演出就是五至十场。直到进入21世纪,粤剧剧本仍然沿用这种体制。同时,剧本的题材得到很大的扩展,从前的剧本除了较为完整的"江湖十八本",就是戏班"开戏师爷"编的戏,这些剧本内容千篇一律,人物类型化、平面化。麦啸霞记述这些戏"凡书生必落难,凡小姐必多情,凡公子必花心,凡君主必昏庸好色,凡贵妃必奸险弄权,凡和尚必淫,凡盗首必侠,凡仆必忠义,凡官必贪赃,凡太师必奸,凡后母必毒"[1]。薛觉先与马师曾看到其中弊病,都提倡编戏须得从现实中来,反映现实生活,人物要有血有肉,观众才会产生共鸣。因此,当时觉先声剧团与太平剧团都上演了不少全新编演的故事,内容摒弃了帝王将相、才子佳人等,都是反映现实生活的内容。这也是薛觉先把"戏剧虽云小道,实能移风易俗,为社会教育之利器"理念付诸实践的结果。薛马二人在抗日战争期间都上演了一批宣传爱国思想的粤剧,香港报刊称赞马师曾说:

 名伶马师曾,自卢沟桥事变迄今,推动义演,筹款捐金,购债及响应其他种种救亡工作,不遗余力,伤兵难民受惠匪浅。且所编导各戏剧,均灌输国家概念,能令观众振奋,配合战时宣传,而收唤起民众之效,厥功甚伟。[2]

 这批粤剧激励了抗日军民的斗志,也激发了民众抗日救亡的热情。另外,他们也编演了不少时装戏,如薛觉先的《白金龙》《璇宫艳史》等都备受好评,连田汉也评论说:"我很佩服薛觉先演的《璇宫艳史》,真是大胆得很,穿外国的服装,把外国的表情和广东戏的调子结合得那样好,这是很不容易的。"[3]

[1] 麦啸霞:《广东戏剧史略》,广州市戏曲改革委员会1955年版,第49页。
[2] 《香港华字日报》1940年5月25日,第7页。
[3] 引自赖伯疆《薛觉先艺苑春秋》,上海文艺出版社1993年版,第225页。

音乐方面，薛觉先率先把小提琴引入粤剧，还聘请小提琴大师尹自重来担任剧团乐师，促使多种西洋乐器融入粤剧乐队，从这时开始，粤剧棚面开始分成"中乐部"和"西乐部"，使得粤剧富有时代感。刚开始时，观众不习惯新乐器，还对其表示过抵制。随着西方电影、音乐在中国流行起来，西洋乐器才逐渐被接受，为各大戏班所使用。20世纪30年代后期，粤剧中西合璧的乐队中有各种乐器超过40种，远超当时的昆曲和京剧。此外，薛觉先与马师曾都力求唱出个人风格，研究改进唱腔，创造出特色鲜明的"薛腔"和"马腔"，为后人所模仿学习。

表演方面，薛马二人都重视向京剧学习，引进京剧的表演方式。京剧、昆曲表演艺术家俞振飞评论薛觉先说："他无论手眼身法步，特别是那样凝重、大方、高雅的工架，明眼人一看就清楚来之于京剧和昆曲。"①又说："粤剧本身的表演艺术本来也很丰富，但是经过薛觉先吸收京剧、昆曲的奶汁之后，在原有基础上提高了一步。"② 不过，过于重视京剧做功，就无可避免地冷落了像南派武功等的粤剧本土元素，这是当时粤剧改革者们没有看到的短处，倒是可以为后来者提供参考借鉴。另外，薛马二人都熟悉电影摄制，他们把电影表演艺术中生活化、真实化而又追求细腻的演技融入粤剧表演中，增强了舞台演出的艺术效果。

在舞美方面，薛马二人促进了戏服与广绣的结合。薛觉先又提倡重视每部戏中的历史时代和人物身份，并据此制作布景道具。又因为薛马二人都办过电影公司，也都拍粤剧电影，所以他们对实景化布景十分看重，都在舞台上使用与话剧、电影相似的布景。马师曾甚至直接拿自己电影公司的布景到舞台上用。二人在改革中，也吸收了随着电影艺术流传到中国的片场灯光技巧，如电闪雷鸣等天气变化之类，在粤剧舞台上大大增强了戏剧效果，也使实景化布景得以推广开去，为其他剧团所学习并应用。

实际上，前面几个章节所论及的从20世纪20年代到50年代的粤剧改革，几乎都是在薛觉先与马师曾的推动下进行的。他们的改革深入粤剧的体制、管理、编剧、音乐、表演、舞美等方面，几乎就是从外到内对粤剧进行多层次的重新塑造。马师曾推动并完成了男女合班的变革，

① 引自赖伯疆《薛觉先艺苑春秋》，上海文艺出版社1993年版，140页。
② 俞振飞：《怀念"君子之交"薛觉先》，载《南国红豆》1996年第6期，第16页。

从此，男女演员一起演戏成为新的传统延续至今。粤剧在薛马二人的手上正式完成了从乡村广场艺术向城市剧场艺术的蜕变。薛觉先大力发展粤剧改革的出发点，如他自己所述，是为了"移风易俗"，这其实和南海十三郎要写"有情有义"的粤剧，欲以粤剧教化社会的目的是一致的。但是，薛觉先在新时代中显得更为灵活，懂得变通，商业化倾向比较突出。薛觉先与马师曾的"薛马争雄"是良性竞争，是一场双赢的艺术竞赛，许多粤剧的重大改革就是在这场友谊赛中完成的，他们的改革经验至今仍然值得我们认真学习和思考。

1956年10月30日，广东省戏剧界代表大会召开，薛觉先当选为中国戏剧家协会广州分会理事。当天晚上，他在广州海珠戏院主演粤剧《花染状元红》。演到中途，薛觉先突然站立不稳，幸亏花旦小木兰扶住他。大家以为薛觉先腿部有毛病，给他涂了一些药，劝他不要再演。薛觉先一直说"不怕不怕"，坚持继续演戏。小木兰只好在台上时刻留意他的状态，看到他站不住就赶紧扶着。这时观众也发现了这个状况，一边看剧一边叮嘱其他演员扶好他。薛觉先全场表演的唱腔、表情全无异常，观众报以热烈的掌声。演出结束后，薛觉先坚持要谢幕，大家没办法，只好让他坐在藤椅上向观众谢幕。谢幕结束后，才送去医院急救，被诊断为脑出血，第二天因抢救无效，与世长辞。[①]

三年后，出身于觉先声剧团的唐涤生在剧场观看自己的新剧《再世红梅记》时，同样因为脑出血送院，第二天辞世。这两位都对粤剧改革做出巨大贡献的巨匠，一个在舞台上，一个在舞台下，以同样的病因先后离去，正应了一句俗语"将军难免阵前亡"，实在令人扼腕痛惜。

长达十年的"薛马争雄"，是粤剧界的一大盛事。这个局面的出现，包含着很多的偶然性，例如，两位惊才绝艳的艺术天才须得生活在同一时代；须得拥有各自的天时、地利、人和等条件而能够成名，组成各自的演出班底；在那个社会秩序并不安稳的时代锐意改革，又须得有能够施展抱负的空间。其中有太多的变数，只要有一个条件没有满足，二人的竞争就不会出现。但是，"薛马争雄"又必然会发生，因为粤剧的变革从本地戏班诞生开始就从来没有停止过，从明代中期开始，历经400年，点点滴滴不断发生的创新终将迎来一次爆发性的质变。粤剧的革新有如

[①] 该详情据小木兰口述，见程敏珊《粤剧界纪念宗师薛觉先》，载《南国红豆》2015年第1期，第31页。

绳锯木断、水滴石穿，虽然缓慢，但是遇上了几个重要的契机：从清代中后期开始，西方文化大量进入广东是文化契机；辛亥革命推翻了清政府是政治契机；从一口通商到资产阶级革命推动了广东地区商业的迅猛发展是经济契机。这种种因素为粤剧的发展注入了强大的催化剂，极大地推动了民众思想的变革和娱乐需要的增长，从而影响粤剧，使之发生巨大的变化，即使不是薛马二人，也会有其他艺术家应运而生，成为粤剧潮流的引领者。

垄断是商人赚钱的不二法宝，对卖家群体有利；商业良性竞争则是令社会发展的推动力，对买家群体有利。戏剧既是娱乐形式，又是艺术形式。薛觉先与马师曾既是商人，又是艺术家。粤剧既是他们手中赖以谋生的商品，又是他们贯注心血的艺术成果。他们在市场需求下改革，也在艺术追求下改革。"薛马争雄"从艺术角度来看，是在商业竞争外衣下进行的艺术革新运动；从市场角度来看，就是利用艺术创新，换取戏班演职人员生存资源并提高生活质量的商业活动。粤剧从它诞生的时候开始，就是商业性和艺术性并存的。

斯人已经陨落，他们的剧作却光照菊坛，他们的名字也将永远镌刻在粤剧历史上。薛觉先与马师曾长达十年的"薛马争雄"，为粤剧发展做出了极大贡献，一直影响到 21 世纪，为后来的粤剧改革者提供了理论基础与精神鼓励。

第七章　红线女改革引领粤剧跨界二次元

红线女（1924—2013），原名邝健廉，祖籍广东开平，中国当代著名粤剧表演艺术家，开创了中国粤剧史上花旦行当中影响最大的红派艺术，被尊称为"女姐"。同时，红线女还是一位粤剧改革家。

1924年12月27日，红线女出生在一个粤剧世家。她的堂伯父是同治时的著名武生邝新华。邝新华是清末粤剧艺人的代表人物，与勾鼻章极力推动粤剧的开禁，重建粤剧行会八和会馆。他也是粤剧革新先驱，借鉴京剧表演艺术，吸收京剧唱腔精华，自创"恋檀腔"，又率先灌录粤剧唱片，提高粤剧的影响力，被行内奉为泰山北斗，尊称为"华公"。红线女的外祖父声架南（谭杰南）因醉心学戏而被逐出家族，后来与演武生的弟弟公爷创在新加坡的戏班谋生，成为闻名东南亚的正印小武。声架南有一女一子，儿子靓少佳12岁就随父登台，19岁就回国进入被称为"省港第一班"的"人寿年"班，舞台生涯长达63年，被称为"不倒红伶"。

靓少佳和母亲到新加坡投奔父亲时，姐姐谭银留在广州，被一个药材店少东纳为侍妾，因此在家中的地位十分低微。她生了三个女儿，红线女是她的小女儿，她自小听母亲唱粤曲排遣忧郁，表现出演唱方面的天赋。但是，父亲十分顽固，不允许她学戏。一直逆来顺受的母亲为了女儿爆发出惊人的倔强，坚持到底，不惜带着女儿回了娘家。红线女回到外公家，舅舅靓少佳正是当红小武，舅母何芙莲是舅舅一手调教的花旦，每天舅舅教舅母身段动作，红线女就认真旁听学习。何芙莲是红线女的启蒙老师，师徒关系很好，红线女不叫何芙莲舅母，直接叫她"莲姊"，红线女最初的基本功都是何芙莲训练出来的。当时舅舅已经是胜寿年班的班主和主事，除了担纲演出，还要调教和管理全班人马，事务繁忙，但他还是不忘抽空提点外甥女。他有时把一些传统剧本给她，让她

抄写。这不仅使红线女有了很好的积累，还养成了她熟记剧本的习惯。在这个粤剧文化氛围甚浓的家庭里，红线女如鱼得水，迅速成长起来。①她父亲本来反对她演戏，但是当她真的投身粤剧舞台，便叫她把师傅取的艺名小燕红改为邝红棉，寓意做人要像红棉那样正直，这令红线女十分感动。

红线女的粤剧改革比较突出的有两个方面。

第一个方面就是她对个人演艺的不断创新变革，最终形成了红派表演艺术。

红线女的演艺生涯有一个很突出的特点，就是博采众家，师法各家所长。1938年到1949年是红线女从艺的第一个阶段，也是她演艺生涯的初期。这时的红线女十分勤奋好学，向许多成名的大老倌学习。她自述：

> 当我在舞台上扮演有名有姓的角色之后，我不但认真看同行前辈的演出，还积极地学习他们的演艺功夫和职业道德。我向靓少凤学习他讲究用气发声的功法和行腔吐字的技巧，我向马师曾学习他深入体验角色和独特地创造舞台形象的本领，我向白玉堂学习他在舞台上照应对手和默契交流的功夫。②

这段时间里，红线女开始接触灌录唱片和拍摄粤剧电影。电影的表演手段为红线女的舞台表演带来很大的启发，她从电影拍摄中学到了将细腻地表现人物内心和粤剧表演程式相结合的方法。她还注意学习京剧、昆曲等其他地方戏曲的演唱技巧，特意请了京剧老师教戏。同时，她对西方文化也非常感兴趣，专门请了外语老师学英语，这为她日后学习西方戏剧文化打下了基础；她还专门去跟歌唱老师学习西方音乐的美声唱法，提高自己的歌唱技巧。

1949年到1955年是红线女艺术生涯的第二个阶段，也是她演艺的成熟期。熟能生巧，熟也让人求变。当很多表演技巧都熟极而流的时候，

① 《佛山日报》记者唐燕：《一个粤剧世家的家族旧事》，载《佛山日报》2018年3月25日，第A05版（http://epaper.fsonline.com.cn/fsrb/html/2018-03/25/content_5_1.htm）。

② 红线女：《回顾我的艺术生涯》，见谢彬筹、谢友良主编《红线女粤剧艺术》，中国戏剧出版社2006年版，第4~5页。

有进取心的人自然会要求变化,以获得更大的进步。红线女在这种追求革新的心态下,组织了真善美剧团,这是她粤剧改革的第一个高峰。所谓"真善美",就是"要演真实反映社会和人生,激励人们向善向上,并且有较高审美价值的戏"①。当时真善美剧团排演一些新编剧目,其中包括改编自欧洲同名歌剧的《蝴蝶夫人》。事实上,红线女就是深感粤剧必须改革,所以才改编该剧目;又因为排演需要,所以才组织了真善美剧团。可以说,这个剧团就是红线女试验性地实践她的改革理念的一个阵地。她说:

> 一九五二年我看到一个关于描写蝴蝶夫人——一位善良的日本妇女的爱情故事,很想搬到粤剧舞台演出。但是我不了解日本妇女的生活,便特意到东京、京都、大阪、横滨、奈良、箱根、富士山等地,向日本同行学习,同时还搜集了一些有关日本人的家庭生活以及日本舞台演出的服装、道具、化妆等方面的资料,前后将近有两个月的时间。通过访问学习,我深深感到要塑造好蝴蝶夫人这个艺术形象,不仅要熟悉日本妇女生活,还要借鉴日本的表演艺术传统,吸收进代戏剧编导排练制度的长处。而这些都是粤剧旧戏班中难以做到的。可是艺术可贵之处,就在于真善美,我感到旧戏班不改革不行,于是我便自己拿钱出来组织了一个"真善美"剧团。②

根据她解释的"真善美"的含义,她的改革理念与薛觉先、马师曾基本一致,与那个年代的粤剧改革潮流方向也基本一致,那就是表演方面吸收外国戏剧的表演经验,设法融入粤剧里面;剧本方面拓展题材,用粤剧反映普通民众的现实生活,表现普通民众的思想感情。真善美剧团也请到了马师曾与薛觉先的加盟,可见她受这两位前辈大老倌影响甚深。三位有相同理想的名伶同台演出,用红线女的话来说就是"珠联璧

① 红线女:《回顾我的艺术生涯》,见谢彬筹、谢友良主编《红线女粤剧艺术》,中国戏剧出版社2006年版,第7页。

② 红线女:《粤剧"真善美"剧团组织始末》,载《人民戏剧》1981年第2期,第54页。

合、满台生辉"①，成为当时粤剧界的盛事。

但是，红线女和薛觉先、马师曾还是有所区别的。薛觉先与马师曾除了是粤剧艺人，还是粤剧戏班的管理者，有商人的身份。"薛马争雄"除了艺术竞争，还有商业竞争。薛觉先对旧戏班管理制度的改革本质上是发展现代化的商业管理。而红线女对于管理戏班实际事务，不是不擅长，而是不喜为之。这是纯粹的艺术家的性格。在香港这个国际化的商业大都市中，一切行业的一切事务都是围绕现实的金钱问题来进行的，戏剧带有商业性本来无可厚非，但有时过度强调商业操作，就容易忽视作品的艺术水平，香港电影就出过不少纯粹追求感官刺激的商业"烂片"。红线女对这种现状感到厌烦，她说，"我在主持真善美剧团的日子里，繁重的艺术策划和事务操持，排练演出耗费的浩大经济开支，都压得我身心疲惫，加之对当时香港电影在完全商业操作之下产生的粗制滥造、不顾艺术质量的作风，我也产生了厌烦的情绪"②，因此，她终于在1955年选择回到广州，在广东粤剧团工作。

1955年到1965年是红线女革新粤剧的第二个高峰。她演出了被誉为粤剧改革的里程碑的《搜书院》，还有《关汉卿》《昭君出塞》《蔡文姬》《李香君》等古装戏，以及《山乡风云》《珠江风雷》等现代戏。她说："在这些剧目的创作和演出中，我坚持在继承粤剧优秀传统的基础上革新创造，从未因为'人言可畏'而退缩不前。"③ 经过多年的打磨，红线女汲取了多方面的艺术营养，终于形成具有强烈个人风格的独特唱腔，被戏迷称为"红腔"，成为广府地区家喻户晓的一门女声唱腔艺术。

"红腔"遵循粤剧唱腔的规律，又加以大胆的创新，按照歌唱的内容、情感，从刻画人物性格出发，生出多种变化。一首曲之中，讲究整体唱腔布局，对曲式的选择、节奏的处理等都进行精心的设计，根据每首曲的实际情况决定何处增加过渡音和装饰音，何处又须简化过渡音而突出主干音，用清晰的吐字发音准确地表现出音乐的主次。一首曲常见

① 红线女：《回顾我的艺术生涯》，见谢彬筹、谢友良主编《红线女粤剧艺术》，中国戏剧出版社2006年版，第7页。

② 红线女：《回顾我的艺术生涯》，见谢彬筹、谢友良主编《红线女粤剧艺术》，中国戏剧出版社2006年版，第7页。

③ 红线女：《回顾我的艺术生涯》，见谢彬筹、谢友良主编《红线女粤剧艺术》，中国戏剧出版社2006年版，第9页。

的布局框架为：开头是传统唱腔，中间变化丰富，结尾又回归传统唱腔。这样听起来新旧结合，在传统的基础上进行了精致而大胆的改变。

而红派表演艺术除了唱腔有很大的新变，动作表演也有明显的创新。红派很少使用整套传统的舞台表演程式，而是善于把传统程式拆分开来，按照剧情所表现的人物特征重新组合。这样的变化建立在传统表演的基础上，但又演出了全新的模样，能更准确地表现不同时代、不同性格、不同情感情绪的人物形象。红派表演艺术是红线女粤剧改革在个人演艺上的一个重要艺术成果。

红线女的粤剧改革的第二个方面就是一直大力提倡整个粤剧界的革新，对新时代下的粤剧表演创新身体力行，引领了一个粤剧改革的新高潮。

她在2000年说过一番话：

> 我们粤剧在一百多年前，在舞台上唱的、讲的是官话，唱的牌子是昆曲，是弋阳腔、高腔。我们粤剧是在不断革新，前人做了不少改革，克服了很多困难，现在是用广州方言全部占领了舞台。我们又不是唱昆曲，又不是唱官话，又不是唱汉调，又不是唱弋阳腔，而是唱地道的广州方言。这就是前辈粤剧艺术家的改革、创新，取得了这么大的成绩，粤剧已经成为广东的一个大剧种。……粤剧的形成，是我们前几代的粤剧工作者，特别是演员、音乐员和编剧，曾经敢冒天下之大不韪，顶住一部分观众的指责，而进行改革的艺术实践，把唱昆曲，唱弋阳腔，唱汉调的旧的"大戏"推到新的阶段，使之逐步形成广东粤剧艺术。①

在这番话里，红线女强调了粤剧发展史上无数粤剧前辈对粤剧改革做过的贡献，肯定了粤剧之所以能够取得今天的成绩，正是无数改革的成果。而面对21世纪后的粤剧改革，红线女也提出了自己的看法：

> 我们现在既然享有这种难得的改革成果，亦应该有勇气去学习前辈们为社会服务的思想意识。……如果艺术不改革，它不适应这个时代，我们要走向新的世纪，是没法谈，也谈不上的。只有随着社会变革，和

① 红线女：《粤剧要在创新改革中走向进步——在第三届羊城国际粤剧节理论研讨会开幕式上的讲话》，见谢彬筹、谢友良主编《红线女粤剧艺术》，中国戏剧出版社2006年版，第42~43页。

根据观众的要求,去考虑并且尝试创造新的剧目,更好地为观众服务,而后才谈得上赶上时代。①

这段话既是红线女对自己演艺生涯中的改革经验的总结,也是在新世纪来临之际给萎靡衰落的粤剧打下的一支强心针,更是新时代下粤剧改革的总纲。

此时,经历五六十年代粤剧辉煌时代的观众已经进入了中老年,粤剧观众普遍呈现出"一高两低"的特征,即年龄高,收入低,学历低。粤剧观众面临着流失、断层的情况,吸引更多年轻观众成为当务之急。于是,红线女开始致力于开拓年轻人市场。她把目光投到了动画片上,尝试将粤剧与动画片结合起来。2000年12月,红线女第一次提出制作粤剧动画电影《刁蛮公主憨驸马》的构想。《刁蛮公主憨驸马》是红线女早期演出的首本戏,讲述的是破敌有功的三关大元帅孟飞雄在与凤霞公主的成婚之夜被刁蛮任性的公主拒于门外,还强求皇帝命孟飞雄出家,经历众人调解,刁蛮公主终于被憨驸马折服,以大团圆收场。该剧宣扬了"一团和气好夫妻"的家庭观念,节奏明快,剧情有趣,语言诙谐,风格幽默,很适合改编为动画片。红线女后来也解释说:"我认为推广粤剧,让孩子们知道粤剧,观看粤剧,就是我的工作。可是我年纪大了,形象也不行了,不能到处登台演出。想来想去,我就决定拍动画片,尝试用这种方式传播粤剧艺术。"②

然而,有构想还得有实践。在这之前没有人尝试过把粤剧和动画片结合起来,没有人知道实际应该怎么操作。红线女便认真观看并揣摩迪士尼动画片,想学习迪士尼先进的动画制作经验。她最爱看的是《狮子王》与《花木兰》,尤其是《狮子王》。她曾讲述自己观看《狮子王》的体会:

《狮子王》的动画片的开场,千方百计地调动了一切动画特技美术手段,使画面十分丰富多彩、美丽悦目;天上飞的和地下走的飞禽走兽,

① 红线女:《粤剧要在创新改革中走向进步——在第三届羊城国际粤剧节理论研讨会开幕式上的讲话》,见谢彬筹、谢友良主编《红线女粤剧艺术》,中国戏剧出版社2006年版,第43~44页。

② 转引自岭南《红线女"九艺节"上话粤剧》,载《南国红豆》2010年第4期,第12页。

第七章
红线女改革引领粤剧跨界二次元

成千上万,但构图新颖有序,并且让人感到它们是正在自由飞翔行走,轻松愉快地在前进着,好像各自在追求着一种神圣的目标。……狮子王在这种心情舒畅的气氛中出现了。这个狮子王是我看过的动画片中的一个最可爱的人格化的兽类,创作者给予它特定的位置和个性。……狮子王的一言一动,都表现出创作者的意图。当然这正是制作的成功之处。我特别喜欢他们绘制图像的思想和艺术技巧的功力……[①]

从字里行间我们能感受到红线女看到精彩动画片时的能学习到别人长处的喜悦之情。她很喜欢《狮子王》这部动画片,因此,红线女在2001年6月到美国纽约出差时,特意去百老汇观看舞台歌剧《狮子王》,观看结果却令她感到失望,因为舞台无法呈现动画片的镜头效果。不过,尽管歌剧改编动画片效果不佳,对于时刻惦记着粤剧改革的红线女来说,也是一种收获、一种启发。她说:

我在想:把一些舞台作品改为动画艺术,工作可能会好做一些。它只须动用画笔、色彩、电脑、特技等去制作,完全可以表现动人的丰富多彩的画面——从天空到地下、从山岩到深海等,制作者可以尽情发挥创作的潜力和想象力。动画画面的包容力很大,倘若把《狮子王》的动画片开场后出现的各种画面,移到舞台上去再现,事实说明很难达到编剧者的创作意图,也很难收到美妙的艺术效果。……看了这场舞台歌剧,使我深受教益,在如何对待创作和移植改编剧本这个问题上,比以前获得了一些新的认识。这点收获在我来说,应该是宝贵的。[②]

广东省政府也十分支持红线女的提议,投入600多万元作为该片的制作资金。经过四年的制作,2004年,卡通粤剧电影《刁蛮公主憨驸马》在广州上映,时年76岁的红线女亲自担任剧本改编、导演、艺术总监并配唱。电影一方面保留了粤剧的传统音乐和唱腔,一方面把剧情改编得更简洁紧凑,吸引了不少年轻观众捧场,并一举获得了第10届中国电影

[①] 红线女:《看戏感言》,见谢彬筹、谢友良主编《红线女粤剧艺术》,中国戏剧出版社2006年版,第31~32页。
[②] 红线女:《看戏感言》,见谢彬筹、谢友良主编《红线女粤剧艺术》,中国戏剧出版社2006年版,第32页。

华表奖优秀美术片奖。

《刁蛮公主憨驸马》是粤剧史上第一部动画电影粤剧，也是世界动画片史上第一部粤剧电影动画片，还是世界电影史上第一部粤剧动画电影。该动画粤剧的每一个环节都倾注着红线女的心血。对人物形象设计，红线女提出了自己的想法和创意。虽然红线女负责的是粤剧部分的导演工作，但她仍坚持与动画导演探讨商量，并和设计人员反复交流，修改至满意为止。同时，红线女亲自配唱，录音时对着动画形象唱粤剧，如果感觉不对就要重新录音，反复尝试，花费了大量的时间和精力。

该片的优点在于发挥了电影技术、音响效果等方面的优势；观众看到的画面比舞台粤剧更加多姿多彩，一些大场景画面用写实的笔法来处理，充分发挥了动画技术的优势，显得气势宏大，达到了舞台无法实现的艺术效果；比起舞台粤剧节奏较慢、人物动作幅度小的特点，卡通角色造型更擅于运用幽默、夸张、变形的手法来表现人物的表情和语言，刻画人物的性格，让年轻观众更容易接受；加入了如同丫鬟一样身份的动物角色，使该剧带上了童话色彩；人物妆容不用传统形式，服装也不是传统的戏服，而采用卡通化处理，使用日本动画的人物风格，比传统的舞台粤剧更为时尚；将剧本里的人物关系改得比较简单，又压缩整部戏的长度（原来舞台粤剧是三个多小时，动画电影只有一百多分钟），使之更符合现代人的欣赏习惯。

但是，该剧的不足之处也同样明显。该电影停留在二维动画的阶段，也就是人物在一个平面内活动，未能立体生动地表现出人物的神态动作。同时，限于当时的动画制作技术与设计因素，人物表情显得呆板、不够生动，动作也显得略为僵硬，很难表现粤剧的做手、转身等表现功架身段的表演程式。尤其是在念白、演唱时，舞台粤剧的演员会做出相应的表情配合，但是动画中很难设计出能配合得恰到好处的表情，这会影响人物情绪的表达，所以观看影片时总感觉视觉上的动画人物和听觉上的粤剧唱腔未能很好地融合在一起。另外，制作费用过于高昂，当时的二维动画制作是以秒计费的，国家投资 600 万元才制作出来，这种方式很难普及推广。

但是，粤剧动画电影《刁蛮公主憨驸马》最突出的意义不在于它的视觉效果多么华丽夺目、吸引眼球，也不在于听觉上欣赏红线女的"红腔"演唱艺术，而在于它通过探索和实践指明了粤剧能吸引年轻观众的

第七章
红线女改革引领粤剧跨界二次元

发展新方向,那就是和二次元文化结合。红线女用这部动画粤剧电影,为如何让粤剧吸引年轻观众做了一次先锋性试验。虽然当时中国还没有"二次元"的说法,但是红线女用她的努力给后来的改革者表明了粤剧与动漫卡通跨界是具有可行性的。

所谓"二次元",是相对于真实可触碰的三维世界而言的,指的是书本、画纸、电脑、网络这些载体中可接触又不可碰的世界,也就是动漫、游戏、小说等所构筑的世界。漫画起源于意大利而于16世纪传到日本,动画起源于19世纪上半叶的英国,兴盛于美国。目前已经在全球范围内发展出一种以动画(animation)、漫画(comic)、游戏(game)、小说(novel)为主体的ACGN文化。自从互联网普及以来,网络推动了动漫、游戏、小说等内容的传播,随着"80后""90后"进入社会,二次元文化已经依靠网络传播成为主流文化的一部分,也是年轻人爱好的重要组成部分。粤剧与二次元跨界,是指粤剧从网络小说、动漫、游戏中选择题材,如人物设定、背景设定、主题思想等,还可以从中借鉴或吸收其表现形式,把舞台艺术和二次元文化结合在一起,产生与以往的粤剧面貌差异较大的创新型粤剧。

红线女这部动画粤剧电影在粤剧界引起了一股与二次元文化跨界的浪潮。这十多年来,粤剧和二次元跨界有两种形式,一种是以卡通为表现手法,包括把以往粤剧的经典剧目改编成卡通,或者把以往粤剧的表现手法和卡通结合在一起去展现新的题材。这是《刁蛮公主憨驸马》带来的最直接的影响。

2006年5月,广东电视台珠江频道《粤韵风华》栏目播出了动画粤剧小品《笑话系列》。这个系列都是一些15分钟左右的短剧,内容是我国的寓言笑话和成语故事。当时国内的动画制作水平已经大大提高,采用了三维立体动画技术,在一个立体空间里表现人物的动作,这样更有利于表现粤剧的表演程式。但是,即使近年来科技飞速发展,三维动画制作的费用仍然居高不下,一分钟的制作费就要上万元,15分钟一集的费用就要十五六万元,即使是电视台也无法长期承受。在这种情况下,广东电视台为了减少成本,以曾经播出过的粤剧小品作为蓝本,省去剧本、音乐等创作费,又将其推向市场,与制作公司以各种市场化方式合作。①

① 参见谢衍良《新概念:电视动画融粤剧》,载《视听》2008年第8期,第54页。

值得一提的是,这个系列动画的制作运用了美国好莱坞光学动作捕捉系统①,请专业的粤剧演员真人在演播室中表演该粤剧,然后把光学动作捕捉系统记录下的动作数据录入电脑,调整成为动画角色的动作,再把该人物形象与另行制作的3D背景融合,最后加入音乐、唱腔等音效元素,使视听高度融合统一。这样,在制作过程中几乎能运用上所有电影镜头的表现手法,镜头的处理更加灵活,大大提高了三维动画粤剧的人物形象和唱腔的融合度。同时,三维空间中人物可以有丰富的造型,还能做出和现实一样的光影效果,比二维动画更能贴切地塑造人物性格,表现人物的思想感情,从而增强了艺术性和娱乐性。该系列片的导演和制作人员都是年轻人,他们充分发挥年轻人的想象力,把电影中需要吊臂等多种大型设备才能拍摄的镜头,如360度旋转的场景等,运用到粤剧中;有些镜头,如从人物脸部特写逐渐拉远到鸟瞰大全景,在今天也需要用无人机拍摄才能做到,而当时在电脑设计里已经可以运用了。

电视具有比电影更得天独厚的优势,就是可以长期播出,高频率地出现在电视观众面前。国内很多广告就是靠高频率反复重播一句广告语来达到给观众"洗脑"的效果。然而,可惜的是,这个系列动画播出以后,该栏目的收视率反而下降了。这说明动画的表现方式并不符合老年观众的欣赏习惯,许多老人家还是觉得动画片是儿童看的,不属于成年人欣赏的范畴。但是,从另一个角度来看,这也反映了粤剧动画在年轻人中的市场还不大,新生事物要被广泛接受还需要时间,也需要更多资源去推广。

而粤剧和二次元跨界的另一种形式是对二次元文化的内容进行改编,把它搬上粤剧舞台。这种方法其实并不稀奇,就是沿着20世纪30到60年代粤剧改编西方话剧、电影等的方向走下来的,每个年代的粤剧都在改编那个年代的年轻人感兴趣的题材。事实上,对粤剧来说,本来就没有什么不能搬上舞台的。

2004年,由广东粤剧院一团、广州粤剧团、广州红豆粤剧团联合演出了《梦惊西游》一剧,该剧改编自网络小说《悟空传》。这部小说以现代人的思维,保留《西游记》的取经故事,而赋予了唐僧师徒新的丰富复杂的人物形象。每个人物形象都有内在的性格矛盾,不能轻易用正邪

① 美国好莱坞《黑客帝国》《绿巨人》《海底总动员》等影片都是用这个系统。

二元标准来划分。而唐僧所发的"我要这天,再遮不住我眼,要这地,再埋不了我心,要这众生,都明白我意,要那诸佛,都烟消云散"的誓愿,正反映了刚踏入21世纪的年轻人面对新时代产生的怀疑和迷茫。他们渴望冲破规则的束缚,消解权威的合法性,追求自由,追求自身价值的实现。这部小说是最早引发广大网民阅读高潮的网络小说,是中国网络文学的先驱,被称为"中国网文鼻祖"。该小说在2000年发表于新浪网,在2001年正式出版,后来更被改编为漫画、网络游戏和电影。粤剧《梦惊西游》就是粤剧与网络文化跨界融合的先锋性试验。

广州市文艺创作研究所及其辖下的南之风工作室创新性地把在年轻人中引起巨大反响的网络小说《悟空传》改编成粤剧《梦惊西游》,有许多新颖之处。首先是制度方面,从几个不同的粤剧团抽调演员组成剧组,改变了过去以戏班团体为单位演出的模式,是改革管理体制方面的大胆尝试。其次,演员全部起用年轻人,他们对剧中角色有着更强烈的共鸣,因此表现出极大的排演热情。再次,从剧本来看,正如导演余汉东所说,"粤剧界的年轻人,打造年轻的粤剧,让粤剧更年轻"。剧本按照网络小说的思路,用现代理念诠释古典小说中的人物,着重突出其内在的性格矛盾、心理特征和情感体验,并且在《悟空传》的基础上,加强了对女主角紫霞仙子的形象塑造,把小说中两个人物合而为一,使小说中相对薄弱的形象在舞台上变得更为丰满。最后,在舞台实际演出中多一些自然化、生活化的动作,少一些传统的口鼓、韵白、身段、功架,融入了许多舞台表现手法,如电影化、音乐交响化。这是创新点,当然也是受到争议之处。

近年来反响比较大、受到广大年轻人热捧的粤剧,是由广东粤剧院排演的《决战天策府》。该剧改编自网络游戏《剑侠情缘网络版三》(简称《剑网三》)。该网络游戏在年轻人群体中具有很高的知名度,在全国有1.3亿注册人次,其中大约有3000万付费用户。该剧利用游戏的人物和背景设定,对剧情进行重新编排创作,以唐代安史之乱为背景,展现出一个融合了家国情怀、江湖恩仇的故事。虽然剧情整体框架仍然显得略为粗糙,人物性格刻画也显得稍平面化,还有进一步塑造的空间,但是从2013年到2018年这五年中,其票房获得了巨大的成功。该剧在北京、上海、南宁、佛山、珠海、广州等地公演超过40场,拥有20.5万名现场观众、超过500万名忠实网络观众,微博相关话题阅读量接近9000

万,荣获 2015 年度"中国传统戏曲票房""中国新创传统戏曲票房"双料冠军。它吸引年轻人的主要创新点有:在视觉上,人物、背景设定取材自网络游戏,化妆、服装、道具、布景等都尽量还原游戏场面,并且采用了吊钢丝绳表现武侠轻功的方式,以及运用了裸眼 3D 投影技术;在听觉上,在传统粤曲民乐的基础上引入西方交响乐的编曲方式,还创作了一系列为年轻人度身制作的新曲,又使用了 5.1 声道环绕立体声技术等,令年轻观众耳目一新。这些创新点在前面几节均有论及,此处不再赘言。

粤剧和动漫游戏、网络小说等二次元文化发生跨界,为日渐衰微的粤剧注入了活力,从实际成效来看,确实已经起到吸引年轻人走进剧场看戏的作用,这是可喜的变化。然而,这种跨界改编即使在 21 世纪也充满了争议。很多人对将年轻人喜爱的内容改编成粤剧来吸引年轻观众走进剧场的做法有意见,不少人认为以前的粤剧才是粤剧,改编后虽然好看,但谈不上是粤剧。任何改革都一定不是一下子就能做到尽善尽美的,在粤剧跨界现象的背后仍然要注意以下四个问题。

第一,坚持粤剧的艺术特征不能改变。这个艺术特征有两个方面。一个艺术特征是粤剧作为中国戏曲的一种,所具有的中国戏曲共有的艺术特征,也就是综合性、虚拟性和程式性。综合性是指戏曲是一门融汇综合了众多艺术门类的表演艺术,当中包括音乐、舞蹈、武术、杂技、化妆、服装、美术等;虚拟性是运用表演手段灵活处理舞台时间、空间,大者如"三五步行遍天下,六七人百万雄兵",小者如斟茶倒酒、穿针引线;程式性是指对某些生活化的动作进行了规范化、舞蹈化,在舞台表演中重复使用,最终成了一些相对固定的表演动作,如开门、关门、上楼、上船等。而另一个艺术特征则是粤剧作为地方戏的地方特色,也就是广府文化的特色。例如,使用粤语方言演出,使用包括广东音乐在内的曲牌,保留南音、木鱼、龙舟等广东传统曲艺,使用南派武功表演武打动作等。这些共同构成了粤剧独一无二的本质上的艺术特征。可以说,有了这些特征,粤剧才是粤剧。

所以,粤剧固然可以融入很多其他文化的表现手法,如乐器可以在民乐队的基础上加入西洋乐器,布景可以借鉴话剧采用实景化立体布景,表演可以根据具体需要减少旧程式或者创造新程式等,但无论怎么变化,它本身固有的艺术特征都不能改变。

第二，要保持开明通达、包容开放的心态。一方面，创作者、表演者要认识到粤剧具有极大的兼容并蓄、海纳百川的可能性，因此，他们可以积极走近时代潮流，了解年轻人的需要，改革创新，尽最大可能去改进剧本、丰富舞台视听效果、提高舞台表现力，使之更符合现代年轻人的审美。另一方面，更重要的是，外界也要用发展的眼光看待粤剧。粤剧从来不是一成不变的，也从来没有完全固定的表演模式。如果说薛觉先改进的半圆形扎头才是粤剧标准，难道在他之前使用其他扎头方式的就不是粤剧？同理，如果说20世纪五六十年代表演的才是粤剧，难道20世纪二三四十年代表演的就不是粤剧？每个时代的观众都有自己的审美需求，每个时代的粤剧也都是为了适应当时的审美需求而进行改革的。

粤剧与动漫游戏发生跨界，如《决战天策府》，观众乍看之下觉得服装和过去不一样，兵器造型和过去不一样，音乐也少了一些熟悉的曲牌，还有动漫cosplay①式的角色亮相，诸如此类。于是，有观众批评这不是粤剧。实际上，该剧全剧音乐既有使用五声调式作曲的新曲，又有传统曲牌，如《烟腾腾》《俺六国》等；既有相对真实的南派武功打斗，又有传统的虚拟化武打程式，如戏曲独有的"打出手"表演；既有还原游戏场景的立体布景，又有戏曲唱做念打的功夫。如果用僵化的思维去看，就会片面、狭隘地只看到和过去不一样之处；如果用开放通达的眼光去审视，便能看到新旧表现方式的融合正是体现了万事万物都在不断变化流动的规律。这样，就会对那些正在进行创新变革探索的粤剧剧目少一点苛求和批评，多一点包容和鼓励。

第三，粤剧创作者和表演者要认清自我定位，真正重新回到市场，在市场中求存。粤剧市场已经十分式微，要让这门剧种存活发展，目前的当务之急是重新打入市场，吸引年轻观众。粤剧本来就是一种娱乐方式，粤剧人的任务本来就是要娱乐观众，为观众服务，满足他们的文化娱乐需求。习近平总书记在党的十九大报告中指出，我国社会主要矛盾已经转化为人民日益增长的美好生活需要和不平衡不充分的发展之间的矛盾。观众的娱乐需要就是"美好生活需要"的组成部分，而粤剧要存活下去并充分发展，就要吸引年轻观众。粤剧人要认清粤剧作为戏剧的

① "costume play"的简写，指利用服装、饰品、道具和化妆来扮演动漫作品、游戏中和古代人物的角色，狭义的解释是模仿、装扮虚拟世界的角色，也被称为"角色扮演"。

娱乐特性，有两重含义。其一，注重包装。观众看一个剧，首先看的是音乐、唱腔、服装、化妆、布景、道具、灯光、音响等声色光效，然后才分析人物性格、情节逻辑，最后关注全剧表现的中心思想。对一部戏剧来说，在审美的顺序上，内在的思想性固然居核心地位，但是外在的包装一定占有吸引眼球的先行位置。其二，无论剧目是喜剧还是悲剧，都是为了满足群众文化娱乐生活的需要。因此，粤剧演员应该对自己有清晰的定位："我不是一个艺术家，我是一个演员。"要放下"艺术家"的架子和优越感，承担起"演员"娱乐大众的责任。作为演员，开拓戏路是理所应当的。这一方面是对自己演技的磨炼，另一方面也是市场需要。带着清晰的定位认知，以专业演员认真负责的态度，去演绎动漫游戏或者网络小说里的人物角色，就一定能把人物演活，既能收获掌声，也能收获票房，还能吸引年轻人进剧场。通俗地说，演员需要吃饭，这口饭是观众给的。打破国家养活的模式，走进市场、占据市场，自己养自己，这才是戏剧重新获得蓬勃生命力的活路。

第四，粤剧改革者要目光远大，具有战略布局的意识。粤剧与动漫游戏的跨界经过了十多年的摸索，才有《决战天策府》在票房上取得的空前成功。其实这只是一个开始。粤剧重新打开市场、培养年轻观众的过程可以分几步走。

第一步要充分了解年轻人的喜好，把年轻人吸引进剧场——不管他原来爱不爱看粤剧，尽可能采取丰富的创新手段，先让他走进剧场，对粤剧有一定的了解。在这一步，不妨多迎合年轻人的审美需要，例如，把演出节奏改得明快流畅，演绎年轻人感兴趣的题材，编写年轻人爱听的音乐。这个步骤的改革要注意"度"，例如，假定在音乐方面年轻人与传统曲牌的疏离度是100，那么可以首先通过音乐的创新（如加大流行乐、交响乐的编曲比例）把这个疏离度缩小到30，使音乐风格更符合年轻人审美。第二步，当年轻人被一些十分有创意的剧目吸引进剧场，他们逐渐接触到更多粤剧的身段唱腔、梆黄曲牌之后，会有一批喜欢上传统表演形式的年轻观众留下来。这时可以排演一些新剧目，提高传统表演形式的比例，把疏离度又回调到80，试探观众的反应。第三步，继续坚持以市场为主，以观众为主，视第二步的成效来决定相应的具体的调整对策。

在这个过程中，一定要加强和年轻观众的互动，多听取、采纳他们

的意见。例如，2014年12月5日晚《决战天策府》首次试演了上半场，相当多年轻观众热情洋溢地通过微信、微博等各种渠道给剧组反馈观后感，并提出了许多宝贵建议。到2015年1月24日全剧首演时，剧组吸取了观众很多有益的意见，对全剧进行全新的编排，使年轻观众对它更为喜爱。之后每一次排演，剧组都会注意不同程度地采纳观众的反馈意见，改进自身，满足观众的需要，这样才有后来票房的巨大成功。

所以，无论管理者还是观众，都不要因为在第一步所发生的和传统相去甚远的创新打破了原有的审美惯性而对其进行尖锐苛刻的批评。现在我们所做的探索，无论是卡通粤剧还是改编网游，都还只是在第一步，每一出新戏都是一个尝试，都是一枚棋子，不要以一着棋论成败。我们可以通过这些跨界戏去布一个很大的局，通过创新去招徕年轻观众，在创新的同时展现各种传统戏剧技艺，培养他们的消费习惯和欣赏习惯。

粤剧作为一种文化产品、娱乐产品，不只属于老一代的观众，也属于年轻人，属于我们的子孙万代。我们所做的所有改革尝试，都是为了以后不会只能在博物馆中看到死去的粤剧，而是希望能一直买票进剧场戏台，看到活生生的粤剧。所以，不要只顾及我们这一代和上一代的欣赏习惯和已得利益，要多想想下一代，他们才是未来粤剧表演和欣赏的主力。这也是我们在进行粤剧与二次元跨界时要明确的观念。

下 编

粤剧的文化价值

足够强大的地方文化会产生一种巨大的力量，把渗透进来的外来异质同化，最终使之变成自己不可分割的一部分。粤剧是一门一直在发生变革的剧种。它脱胎于外来剧种，但是不断地进行着扬弃与吸纳，使自身不断向地方化、现代化发展。20世纪初粤剧使用粤语代替"戏棚官话"，这标志着粤剧基本完成地方化进程。2006年5月20日，粤剧被列为国家级非物质文化遗产；2009年9月30日，粤剧获得联合国教科文组织的肯定，被列为人类非物质文化遗产。粤剧具有多个方面的文化价值，下面分章节讨论。

第八章　粤剧中的岭南世俗文化

岭南文化是一种世俗文化，岭南文化精神的内核是世俗性，人们重实利、重实惠，追求舒适、快乐、美好的个人生活，追求个人利益，希望实现人生价值。这种世俗精神渗透到广大民众日常生活的方方面面，引导着人们的价值取向和行为目标。而粤剧就体现了岭南地区的这种世俗文化特征，主要集中在娱乐性和商业性两个方面。

一、粤剧的娱乐性

粤剧在珠三角本土诞生并发展，深深打上岭南文化的烙印，岭南的世俗文化在粤剧中有着集中的体现。在岭南文化的世俗性影响下，粤剧的第一性是娱乐性。

探究粤剧的娱乐性，要从中国戏剧谈起。关于中国戏剧的起源，向来说法不一，影响比较大的一种说法认为戏剧的起源可以上溯到原始歌舞。上古时代的原始歌舞是和"巫"的带有原始信仰性质的祭祀仪式结合在一起的，最早只是单纯的仪式动作，后来，这种祭祀歌舞动作逐渐演化，带有娱神的性质，即取悦神灵，以使神灵与巫师沟通，从而听取巫师的请求，庇佑部落大众。有的祭祀活动已经具有扮演的性质，据

第八章
粤剧中的岭南世俗文化

《周礼·夏官司马·方相氏》记载:"方相氏,掌蒙熊皮。黄金四目,玄朱衣裳,执戈扬盾,帅百隶而时傩,以索室驱疫。"① 这是战国时楚国的驱鬼逐疫的仪式,巫师"掌蒙熊皮",扮演成力量惊人的巨熊,以驱逐恶鬼和厉疾,这就包含了扮演的戏剧因素。王逸《楚辞章句》的《九歌章句第二》序中云:"昔楚国南郢之邑,沅湘之间,其俗信鬼而好祀。其祠必作乐鼓舞以乐诸神。"② 这正如王国维说的,"是古代之巫,实以歌舞为职,以乐神人者也"③,"灵之为职,或偃蹇以象神,或婆娑以乐神,盖后世戏剧之萌芽,已有存焉者矣"④。

再后来,一些祭祀礼仪中的歌舞活动除了娱神,也带上了娱人的性质。《吕氏春秋·古乐》记载:"昔葛天氏之乐,三人操牛尾,投足而歌八阕。"⑤ 这是农耕时期古人在劳动之余载歌载舞的场景。苏轼也曾记载:"今蜡谓之祭,盖有尸也。猫虎之尸,谁当为之?置鹿与女,谁当为之?非倡优而谁?葛带榛杖,以丧老物,黄冠草笠,以尊野服,皆戏之道也。"⑥ 苏轼记载的是民间岁末的"蜡祭"仪式,"尸"指代替神灵受祭的人,由巫觋装扮成神灵,接受百姓的祭祀。这虽然是祭神的仪式,但是在岁末即将过新年之际,共同参加蜡祭,对辛勤劳动了一年的百姓来说是一种休息和娱乐,对神灵的祭祀成为一种既娱神又娱人的大型群众性娱乐活动。

"扮演"这种行为又逐渐从祭神仪式中分离出来,演变成专门娱人的活动。西周末年已经出现了"优人",分为两类,表演歌舞的叫"倡优",表演滑稽逗笑的叫"俳优"。汉代史游《急就篇》中说:"倡优俳笑观倚庭。"颜师古注释说:"倡,乐人也;优,戏人也;俳,谓优之褒衺者也;

① 〔清〕阮元:《十三经注疏》上册,中华书局1980年版,第851页。
② 〔汉〕王逸撰,黄灵庚点校:《楚辞章句》,上海古籍出版社2017年版,第42页。
③ 王国维:《宋元戏曲考》,见《王国维戏曲论文集》,中国戏剧出版社1957年版,第4页。
④ 王国维:《宋元戏曲考》,见《王国维戏曲论文集》,中国戏剧出版社1957年版,第6页。
⑤ 〔战国〕吕不韦著,高诱注:《吕氏春秋》,上海古籍出版社1991年版,第43页。
⑥ 〔宋〕苏轼:《祭祀·八蜡三代之戏礼》,见《苏东坡全集》卷一百二,《志林》第五十七条,见《文津阁四库全书》第三七〇册,商务印书馆2005年版。

笑，谓动作云为，皆可笑也。"① 最早的优人是被上层社会达官贵人蓄养的，没有人身自由，大多有生理缺陷。王国维认为："古之优人，其始皆以侏儒为之。"② 优人做出滑稽动作以博主人一笑，这种笑是带有居高临下的嘲笑性质的，主人在嘲笑当中获取快感，此即"汉之俳优，亦用以乐人"③，而五胡十六国之后的参军戏也"专以调谑为主"④，到唐代"滑稽戏则殊进步"⑤。李商隐的《骄儿诗》中有"截得青筼筜，骑走恣唐突。忽复学参军，按声唤苍鹘"的诗句，记述了其孩子看戏之后，仿照戏中的人物进行表演的场景。这是儿童玩耍，自娱自乐，也充分说明了参军戏在唐代的流传之广、影响之大。

宋金时期，城市商业经济繁荣，出现了专门的娱乐场所"勾栏瓦舍"。日本学者田仲一成认为："作为戏剧构成要素的歌、科（动作）、白（对话）、舞、故事等，各自早在戏剧形成之前，就形成了的，当它们在城市娱乐场所被整合后，遂形成了新的艺术形式——戏剧。这里完全不见以农村祭祀作为戏剧母体的观点，而是以城市的娱乐场所作为戏剧的母体。"⑥ 吴自牧《梦粱录》卷一九"瓦舍"条记载："杭州绍兴间驻跸于此，殿岩杨和王因军士多西北人，是以城内创立瓦舍，招集妓乐，以为军卒暇日娱戏之地。"⑦ 而瓦舍里演的杂剧"大抵全以故事，务在滑稽"⑧。可见，宋金时期的杂剧表演是以娱乐为主，用幽默诙谐的表演引人发笑。王国维把"宋金以前杂剧院本"称为"古剧"，他分析说：

① 〔汉〕史游著，颜师古注：《急就篇》，见《四部丛刊续编》经部，商务印书馆 1934 年版，第 43 页。

② 王国维：《宋元戏曲史》，上海古籍出版社 1998 年版，第 4 页。

③ 王国维：《宋元戏曲考》，见《王国维戏曲论文集》，中国戏剧出版社 1957 年版，第 7 页。

④ 王国维：《宋元戏曲考》，见《王国维戏曲论文集》，中国戏剧出版社 1957 年版，第 9 页。

⑤ 王国维：《宋元戏曲考》，见《王国维戏曲论文集》，中国戏剧出版社 1957 年版，第 13 页。

⑥ 〔日〕田仲一成著，江巨荣译：《中国演剧史》，见胡忌主编《戏史辨》，中国戏剧出版社 1999 年版，第 175 页。

⑦ 〔宋〕孟元老等：《东京梦华录（外四种）》，上海古典文学出版社 1956 年版，第 298 页。

⑧ 俞为民、孙蓉蓉主编：《历代曲话汇编——新编中国古典戏曲论著集成 唐宋元编》，黄山书社 2006 年版，第 126 页。

> 古剧者，非尽纯正之剧，而兼有竞技游戏在其中……盖古人杂剧，非瓦舍所演，则于宴集用之。瓦舍所演者，技艺甚多，不止杂剧一种；而宴集时，所以娱耳目者，杂剧之外，亦尚有种种技艺。①

也就是说，当时的杂剧在表演剧情以外，还有各种各样的表演技艺，丰富多彩。后来，这些更类似卖艺的技艺表演被融入戏剧当中，成为戏剧的表现手段之一，增强了戏剧的观赏性和娱乐性。李渔也强调了戏剧娱乐的重要性，他说：

> 插科打诨，填词之末技也。然欲雅、俗同欢，智、愚共赏，则当全在此处留神。文字佳，情节佳，而科诨不佳，非特俗人怕看，即雅人韵士，亦有瞌睡之时。作传奇者，全要善驱睡魔……科诨非特科诨，乃看戏人之参汤也。养精益神，使人不倦，全在于此，可作小道观乎？②

而戏剧不但可以娱乐别人，还可以自娱。古代很多戏曲家创作戏曲的最初动机就是自娱自乐，大多数戏曲家的社会地位比较低，他们借戏曲创作来发泄情绪，自我慰藉，从中获得精神的满足。王骥德曾记载："吾友王澹翁，好为传奇。余尝谓澹翁：若毋更诗为，第月染指一传奇，便足持自愉快，无异南面王乐。"③认为创作传奇的快感堪比称王。李渔说自己创作戏曲的心境更为详尽："予生忧患之中，处落魄之境，自幼至长，自长至老，总无一刻舒眉。惟于制曲填词之顷，非但郁藉舒愠为之解，且尝僭作两间最乐之人，觉富贵荣华，其受用不过如此……"④这正如有学者指出："在中国，'载道'之说固然是高居正统的艺术主张，但我们实际考察历史之后，却不难发现，在中国艺术信仰里根深蒂固的其

① 王国维：《宋元戏曲考》，见中国戏曲研究院编《王国维戏曲论文集》，中国戏剧出版社 1957 年版，第 52 页。

② 〔清〕李渔：《闲情偶寄》，见中国戏曲研究院编《中国古典戏曲论著集成》（七），中国戏剧出版社 1959 年版，第 61 页。

③ 〔明〕王骥德：《曲律》，见中国戏曲研究院编《中国古典戏曲论著集成》（四），中国戏剧出版社 1959 年版，第 181 页。

④ 〔清〕李渔：《闲情偶寄》，见中国戏曲研究院编《中国古典戏曲论著集成》（七），中国戏剧出版社 1959 年版，第 53～54 页。

实是那种自娱、娱人的趣味感,亦即游戏精神。"①

粤剧源自外来的戏曲声腔,外江班与广府班在超过 300 年的时间里,主要的演出场地是在广东农村,开始时与广东本地的神诞节日紧密联系,每到诞日,就请戏班到农村搭戏棚或者在简陋的舞台上演出。1922 年的粤剧杂志《戏剧世界》刊登了一首板眼《乡下佬买戏》,生动地反映了乡下人到广州城订戏班的过程:

嚟到黄沙先去公所嚟格价,唔啱入去宏信揾着亚瓜(宏信公司的老板名邓瓜)。今年戏行真正好价,信得过千七银喇正有揸拿。之现在得八班之嘛唔啱做女班呀。讲到嗰啲女班经已做到怕,有文冇武而且有啲重老过我阿妈……②

上文提到的"公所"指吉庆公所,类似于订戏的中介机构,戏班班主把拿手好戏写在"水牌"上,挂在吉庆公所里,广州周边农村村民都可以来此买戏娱神。表面上是娱神,实际上,由于广东人重现实、重商的性格,广东人对鬼神的信仰也更多被看作一种交易,即人为鬼神提供香火和娱乐,鬼神为人提供庇护和保佑。因而,在祭拜神灵的时候,广东人并不对鬼神有从低向高的膜拜感和崇高感,而是按照商业习惯,潜意识里把自己放到和神灵平等的地位。戏班在神诞节日的演出,是一种交易手段。由于对戏剧表演没有崇高感,神诞娱神演出演变为庙会墟期,普通村民也会一家大小出来赶庙会、赶墟日,把看戏当作消闲休息的娱乐。更多的时候,台上的演员演得好不好并不重要,重要的是有娱乐的气氛。而戏班为了在下次神诞再次被当地村民聘请,也会使出浑身本事,在戏剧表演中展现更多的技艺取悦观众。对广大民众来说,是否会再次聘请这个戏班来演戏,决定条件不是神灵看得高兴不高兴,而是自己看得高兴不高兴。正如上面这首板眼提到的,农村观众嫌弃"有文冇武而且有啲(演员)重老过我阿妈",说明他们看戏不仅喜欢看像武戏那样的热闹戏,还想要欣赏年轻貌美的女演员。这种对"声"与"色"的要求,都是出于娱乐的需要。因此,粤剧

① 李洁非:《古典戏曲的游戏本质和意识》,载《戏剧文学》1998 年第 12 期,第 26 页。

② 钟哲平:《后红船时代,粤剧进入"娱乐圈"》(http://www.xijucn.comhtmlyue/20150313/66771.html)。

的民俗性是从属于其娱乐性的。

进入20世纪二三十年代，粤剧戏班的主要演出场所从农村转移到广州、香港、澳门等城市，"省港大班"的演出脱去了娱神的外衣，进入了一个全新的时代，光明正大地把粤剧发展成为娱乐事业。粤剧界与当时刚形成的电影界一起，形成了广东的"娱乐圈"，不少粤剧演员也是电影演员，粤剧导演也是电影导演，很多电影从业人员也和粤剧界有着千丝万缕的关系。粤剧界也会"造星"，捧红某些艺人，从而使粤剧演员成为天王巨星，如薛觉先、马师曾、红线女、任剑辉、白雪仙、芳艳芬等。城市观众的文化素质相对较高，对艺术性的要求也较高，但并不是每个观众都是艺术批评家，绝大多数的观众仍然是抱着休闲娱乐的心态去看戏的。

这里说的"娱乐"，就不只是看像古代参军戏那种"调谑为主""务在滑稽"的喜剧，看悲剧也是一种娱乐，就像看电影、电视剧，有些观众就是喜欢看一些让自己揪心不已、哭个不停的悲剧，但是其本质仍然是在这个过程中获得精神满足。戏剧其实就是创造出一个特定的可看可听的场景，把观众的生活和生存环境放进去，让观众抽离自身本体，从第三者的角度对自己进行一次再体验，从而对自己进行再认识、再欣赏。因此，无论看戏时被牵动的是喜还是哀、是甜还是苦，对观众来说，都是他们对自己生命的一次重新经历，而共鸣就是这样产生的。观众在情感共鸣中获得精神上的巨大满足感而身心愉悦，这也是一种娱乐。而粤剧本就是这样的一种公众娱乐形式。

二、粤剧的商业性

伴随着粤剧的娱乐性，与之密不可分的是粤剧的商业性。

对粤剧戏班来说，演戏的直接目的就是赚取商业收入。粤剧的娱乐性是手段，而商业性是目的。粤剧的娱乐性直接关系到粤剧戏班的存亡。在演艺市场里，有人买票看戏，戏班才有收入，戏班上下台前幕后都靠着演戏的收入生存下去以及追求更高的生活质量。剧作家可以因为纯粹发泄情绪、表达自我而写一个剧本，把它当作案头文学对待，可以只追求其文学性。但是，戏班演出首先考虑的是要满足戏班人员的生存需求。因为求生存是第一性，所以满足观众的娱乐需求就是第一性。在商业动机之下，娱乐性是吸引广大观众的手段，如果不能吸引观众来看戏，光

谈思想性、艺术性，就是虚无缥缈的理想主义。在观众进场看戏、演员生存下去并生活得好的基础上，再去谈思想性、艺术性，才是立足现实。

其实戏剧的商业性质古已有之，古代的优人脱离了贵族蓄养之后，就要依靠卖艺为生，宋金时的瓦舍就是一个卖艺的场所，相当于城市的大型娱乐中心，融饮食、购物、娱乐于一体。《东京梦华录》记载北宋都城汴京有瓦舍近十座，《武林旧事》记录南宋行在临安有瓦舍23座。实际上肯定不止该数目。瓦舍中设置勾栏，是面向市民的商业演出场所，内设戏台、后台、观众席等，一年四季不分天气都有商业演出。收费方式分两种，一种是先购门票再进去欣赏演出，另一种是免费入场但表演前会有人向现场观众讨赏钱。勾栏还会在外面张挂海报，写明演员名字和演出节目。当时，这种瓦舍的商业演出捧红了大批艺人。

明末清初的戏剧家李渔更直言他自己的戏剧创作动机就是赚钱养家："渔无半亩之田，而有数十口之家，砚田笔耒，止靠一人，一人徂东则东向以待，一人徂西则西向以待，今来至北，则皆北面待哺矣。"① 又说："纵使砚田多恶岁，还须载笔照常耕。"② 李渔把小说、戏剧等创作比喻成农业耕作，商业作品的销售和家庭剧团的演出是他主要的经济收入来源，故称"砚田"。他对自己的商业化行为非常自豪，他说，"砚田食力常倍民，何事终朝只患贫"③，又说，"水足砚田堪食力，门开书肆绝穿窬"④，勇于表达自己在商业创作中的喜与忧。

戏班从形成的时候开始，就具有商业性。外江班进入广东进行外省声腔演出，本来就是商业行为，表演是戏班讨生活谋生的方式。外江班的繁荣带动了本地班的产生，本地戏班同样以演戏谋生。戏班以表演的方式娱乐观众，观众给予报酬。商业行为在中原、江南文化圈这种儒学根基深厚的地区会被鄙视，因为这违反了儒家思想把道德规范而不是把金钱财富放在首位的价值观念。"士、农、工、商"，商人地位最为低下。但是，广东

① 〔清〕李渔：《复柯岸初掌科》，见《李渔全集》卷一，浙江古籍出版社1991年版，第204页。

② 〔清〕李渔：《奇穷歌为中表姜次生作》，见《李渔全集》卷二，浙江古籍出版社1991年版，第41页。

③ 〔清〕李渔：《家累》，见《李渔全集》卷一，浙江古籍出版社1991年版，第96页。

④ 〔清〕李渔：《癸卯元日》，见《李渔全集》卷一，浙江古籍出版社1991年版，第301页。

商业发达,汉代起即为中国海上丝绸之路的起始港,唐代已有大量外商聚集广州,唐代中原城市实行宵禁,而广州居然敢顶风开夜市,酒肆营业到大半夜。明代中后期,西方商人就以澳门为据点进入珠三角地区进行贸易。清代将近一个世纪的一口通商使广州成为中国对外的贸易中心,亚洲、欧洲、美洲的主要国家和地区都曾经和广州十三行发生过直接的贸易关系,广州拥有通往世界各个主要港口的环球贸易航线。

在这种发达的商业大环境下,虽然商人的地位比起官员仍然不高,但是民间老百姓对商业十分宽容,市民阶层几乎都是商业的得益者。戏班以演戏谋生存发展的方式得到广大人民群众的认可,只要戏演得好看,群众就愿意花钱去看;而戏班为了把戏演得让观众觉得好看,又会按照观众的喜好去演,在"娱人"和"生存"的基础上发展粤剧艺术。前文已经提及,"薛马争雄"既是艺术竞赛,又是商业竞争,只是双方都恪守商业道德,使这场长达十年的商战成为双赢的良性竞争,既壮大了戏班,造就了一批巨星艺术家,又推动了戏班管理制度的改革,使旧式传统戏班向现代化剧团企业转型。

粤剧与诗歌、国画、书法等文艺形式的最大不同点在于,写诗、画画、写书法都可以脱离商业,创作出纯粹的文艺作品,追求不染纤尘的纯粹的艺术性;而粤剧从诞生开始就具有娱乐性和商业性。理解了粤剧的娱乐性和商业性,才能更好地理解粤剧是一种世俗文化,它从市场中来,只能到市场中去。粤剧演出既要娱乐观众,又要养活台前幕后众多演职人员,它必须在这个基础上去谈艺术。如果脱离了娱乐性和商业性的世俗特性,粤剧便犹如离水之鱼、无根之萍,必将死去。

第九章　粤剧与广府人的文化性格与精神内涵

如果将广府人的精神文化比作一顶皇冠，粤剧就是皇冠上最璀璨的一颗明珠。一种民族文化、一种地域文化在艺术表达、审美表达、精神宣泄方面，完美而高级的表达形式必然有这个民族、这个地域的剧种，因为地方剧种能够体现出当地人的思想情绪、思维模式、行为习惯、价值理念等。而粤剧便体现了广府人的文化性格与精神内涵。

一、岭南的地理环境决定文化特征

每种地域文化都是在一定的地理环境中诞生并发展出来的，打上了该地域的烙印，具有不可替代的独特性。因此，要考察一个地域文化的特点，先要了解该地域的地理环境。要考察粤剧中体现的广府人的文化性格，就要先了解岭南的地理环境对岭南文化的决定作用。

岭南又称"岭外""岭表"。以中原为立足点向南方看，岭南在五岭以外的地区，故称"岭外"。五岭是越城岭、都庞岭、萌渚岭、骑田岭和大庾岭，这五座山岭属于南岭山脉，是一道无比巨大的天然屏障，把岭南地区和南岭以北的地区分隔开来。广义的岭南包括中国的广东、海南、广西的大部分，以及越南的红河三角洲；而狭义的岭南仅指广东，这自然是因为广东在后来的历史发展中，无论政治、经济还是文化都相对突出，遂成为岭南的代表性地区。

广东境内主要的水系是珠江水系和韩江水系。其中，珠江流量居全国第二，长度居全国第三。珠江原指广州到入海口 96 千米长的一段水道，因为它流经著名的海珠石而得名，后来逐渐成为西江、东江、北江以及珠江三角洲上各条河流的总称。珠江水系共有大小河流774 条，总长36000 多千米。珠江水系在出海口处冲积出一片三角洲平原，称为"珠江三角洲"。后来，这片土地上孕育出了广府文化。

第九章
粤剧与广府人的文化性格与精神内涵

广东北边被五岭隔绝南北，南边又濒临大海。根据2018年的测量，广东共有海岸线4114千米，是全国海岸线最长的省份，目前已开发使用的仅1414千米，约占总长度的35%。广东的陆地面积是17.98万平方千米，而海域面积将近42万平方千米，是陆地面积的两倍多。香港、澳门本来是珠江三角洲外的岛屿，离内地甚远，后因三角洲平原越来越大，现在已经成为近邻。

于是，整个岭南地区的地理环境特点就是北边是山岭，南边是大海，总体上形成了一个与外界相对隔绝的地理空间。这样封闭的地理空间有利于地域文化的独立发展。岭南文化的发展本来就远远落后于中原，如果在岭南文化发展初期，先进的中原文化能轻易地大量进入该地区，落后的岭南文化必将被彻底同化。也因为有五岭、大海的阻隔，周边文化对岭南的影响比较小，岭南文化因此得以保持独立发展的态势。尽管唐代张九龄开梅关古道打通大庾岭，广西也凭借灵渠连通长江水系，但实际上，岭南的地理封闭性一直到清末都存在。梁启超分析广东的地位时说："朝廷以羁縻视之，而广东亦若自外于中国，故国史上观察广东，则鸡肋而已。"①历代中央朝廷都是把岭南作为一个地域封闭的百越土著聚居地看待，因此对此地实行羁縻笼络的政策。地理的封闭性造成文化的独立性，文化的独立性又使广东人多少有排外的心理，梁启超说的"中国"指的是中原文化圈，"自外于中国"是在心理上把自己和中原人以及中原文化阻隔开来，构筑起心灵上的"五岭"。有个非常真实的笑话说，广东人认为广东以外的所有地方都是"北方"。②这除了反映广东地处南疆的地理位置外，也反映了广东人"自外于中国"的潜意识，而这种潜意识作为群体认知，归根到底就是地理环境特点造成的。

广府人在这样的地理环境、文化环境下形成独特的个性。珠三角这个与外界相对隔绝的空间拥有漫长的海岸线，这是得天独厚的自然条件，也是广府人打破地理环境限制突围而出的重要方向。广东人，尤其是珠三角广府地区的人民从石器时代起就聚居在海边，造船技术先进，驾船技术高超，与海外多有往来，先秦时代已经产生原始的商品贸易，经由徐闻、合浦两个港口，用本地陶器、葛布与东南亚的土著交换犀角、象

① 梁启超：《世界史上广东之位置》，见《饮冰室合集》第七册，上海中华书局1932年版。

② 这实际上不是笑话，是到现在还存在的真实情况。

牙。自汉代起，广州就是海上丝绸之路的起始点，商业与商品观念发展很快。而相对应的是珠三角农业虽然有所发展，广东地区和中原一样都成了农耕社会，但是中原文化中"重本抑末"的思想在广东并不严重，海岸线给广东人带来了农业以外的更多的生产可能性和产业发展的机会，商业意识刻在了广东人的精神里。从商业意识而来的追求平等、敢于冒险又灵活通变的精神，也成为广东人传统精神的一部分，而且代代相传，世世加强。

二、粤剧所体现的广府人的文化性格

特定的地理环境孕育出当地人特定的群体性格特征。封闭隔绝的空间有利于广府人在文化形成期较少受到干扰，形成自己的文化性格，这种文化性格一旦定型，其精神内核便不易改变；而漫长的海岸线又保证了广府人在文化发展期能打开胸襟，开眼看世界，与海外交流频繁，得风气之先，在大陆文化的基础上进一步发展出强大的开放包容、兼容并蓄的海洋文化，在农业文明的基础上兼容了海洋文明。粤剧作为广府地区文化艺术的最高形式，体现出广府人独特的群体性格，主要有三点。

第一，粤剧中体现出广府人面对困难的勇敢无畏，以及敢于承受风险的冒险精神。

这种精神来源于岭南的原生文化，也就是岭南的原始文化。这种文化从岭南最早的原始人"马坝人"（距今12.9万年）开始在这片大地上产生发展，到商代为止，与外界几乎完全隔绝地独立发展了12万年多。这种文化确实十分落后，后来被先进的中原文化同化了，时至今日，在岭南人的生活表面上几乎已经看不出来。然而，商代距今才3000年，而广府地区的原始文化存在的时间足足是商代距今的42倍。在这漫长的岁月中，原始的岭南人攀高山、下大海、穿丛林、越瘴气，他们遇山开山，入林砍林，养成了坚韧不拔、崇尚勇猛、敢于冒险、骁勇好斗的性格。这是在特定的地理环境下形成的特定群体性格，即使后来被中原文化同化，但由于地理环境没有太大的变化，这种群体性格便依然能稳定地传承下来。

事实上，粤剧的创新变革依靠的就是粤剧人的冒险精神，创新一定会有失败，保守谨慎、没有胆量的人会选择放弃。所谓创新，就是做前人没做过的事情，没有人知道会不会成功，其实质是花费时间和精力换

取一个成功的可能性，对未知世界进行探索。从本质上讲，冒险精神和创新意识都意味着对旧事物的否定和对新事物的追求。为了追求真理和希望，需要打破陈规陋习和条条框框，进行适度的冒险是必不可少的，冒险精神就成了推动创新行为发展的源动力。粤剧从诞生开始，就没有停止过因时而变，没有停止过冲破原有的观念，冲破制约发展的框框。四五百年中，一代又一代粤剧人充分发挥自己创新发展的智慧，敢于冒险，不怕失败，在失败中吸取经验，换个方向继续进行变革。这种精神的根源就是岭南原始文化中土生土长、天生天养的锐意进取、大胆冒险的精神。

第二，粤剧中体现了广府人极其重视本土文化传承的思维特点。

上文提到历代王朝的中央政府都把岭南地区看作一个未开化的南蛮之地，把这里作为一个百越土著聚居地来看待。官府对岭南地区的管理，除了广州这样的政治中心，对大部分地区的土著部落采取绥靖政策。再加上封闭的地理环境的影响，广府人自成一个群体。这个群体的文化反映在多方面，最突出的方面是逐渐形成了当地的同一种母语——粤语。

从商代中后期到战国晚期，百越文化是岭南这片土地的主流文化。此时黄河上游的秦国、晋国建立起重农文明，黄河下游的齐国农商并重、国富民强，长江流域的楚、吴、越都曾建立起辉煌的先进文明。岭南人所谓的"北方"出现了许多学派，各家各派提倡自己的思想学说，是为"百家争鸣"，而百越人仍然处于史前状态，精神文化一片空白，不过百越人已经形成比较稳定的语言。百越语是一种黏着语，与北方语语系不同。现代粤语中约有20%残留的百越语[1]，粤语口语中大多数有音无字的词汇都是百越语的遗留部分，在汉语传入岭南之后，其中又有部分百越词汇借用了同音汉字来表示，如"呢度"（这里）、"嗰度"（那里）等。粤剧吸收了不少使用粤语演唱的地方民歌，如木鱼、龙舟、南音等，后来更直接运用粤语表演，这本身就是对百越文化的继承。

广府大戏用"戏棚官话"演出了数百年，一直到与粤语结合起来，才有了飞跃，其发展可以说是突飞猛进，从此，粤剧与粤语紧密交织不能分割。粤语作为广府人的母语，对广府人来说，其意义远远超出对话交流的工具，它是广府文化的重要载体之一，也是广府人地域情怀的一

[1] 参见李敬忠《粤语中的百越语成分问题》，载《学术论坛》1991年第5期。

个重要寄托。粤剧与粤语的结合也是这种地方戏剧经过几百年发展之后广府人为它选择的一条发展之路。粤剧与粤语结合之后，它们的生命也开始重合。在来自外省和海外的外来文化的强烈冲击之下，当今的广府人面临着本土文化传承的困境，粤语传承的境况更是不容乐观。但无论怎样，只要使用粤语演唱念白的粤剧存在，只要粤剧的悠扬乐韵还飘扬在广府大地上，粤语就绝不会消亡。从这个意义来说，粤剧是在用生命来推动粤语的传承。

第三，粤剧体现了广府人性格中多元兼容、包容开放的内在精神，这是最重要的一点。有以下几个方面的表现。

首先，粤剧继承了汉文化。汉文化作为古代世界最先进的文化之一，是岭南地区文化影响最大的一种文化。除了政治和经济，语言、文字、文学、戏剧等文化也随着四次北人南迁大潮（分别是秦朝、三国两晋南北朝、两宋、明末），从中原文化圈、江南文化圈迁徙到岭南，在珠三角广府地区广泛传播。

粤剧使用的语言属于汉文化。早期广府大戏使用的"戏棚官话"，属于官话系统；后来使用的粤语虽然是地方方言，保留了一部分百越古语，但归根到底，其本质是中国汉语的地方分支。唐代中原汉语传入广东，与原有的百越语融合，经过唐代的发展，在宋代定型成粤语。所以粤语保留了大部分隋唐时代的语音系统，明清的粤语语音和现代已经没有太大分别。粤语方言中传承了大量古代汉语的文言词汇，如"畀"（给）、"几时"、"几多"、"无他"、"抑或"、"适值"、"皆因"、"卒之"等，这些都是日常常用词汇，也都会出现在粤剧唱念的台词上。

不少粤剧剧本语言的文学性很高，这种文学性也传承自中国古典文学。如唐涤生《紫钗记》中的"携书剑，滞京华。路有招贤黄榜挂，飘零空负盖世才华。老儒生，满腹牢骚话。科科落第居人下，处处长赊酒饭茶。问何日文章有价？混龙蛇，难分真与假。一俟秋闱经试罢，观灯闹酒度韶华，愿不负十年窗下"此段文字风格清丽，即使当成案头文学，与古代众多抒发怀才不遇之情的文学作品相比也并不逊色。《南唐残梦》所唱"秋老吴江枫叶丹，一片降幡遮望眼。紫岭钟山，虎踞龙蟠，在我手中毁于一旦。回首血泪染青衫，浮生梦烟已尽散。往事只生哀，冷雨复斜阳，泪眼忍看南飞雁。塞雁莫高飞去，请将我心魂带返。无限江山，别时容易见时难"，十分贴合李后主的身份和心理活动特征，而文字风格

悲凉，写出了国破家亡之后的凄凉和悔恨，情真意切。

此外，粤剧对中国古代文学作品的改编方式，也体现出广府人通达、务实的性格特点。

粤剧本就来源于中国古典戏曲，起源于弋阳腔、昆山腔等南戏声腔，又糅合了北方各路梆子，在发展过程中使用官话演唱也有几百年历史，粤剧中的大量题材内容也是来自中国古典文学。例如，《紫钗记》《牡丹亭之游园惊梦》《帝女花》《六月雪》都改编自古代戏剧，《红楼梦》《金瓶梅》等都改编自著名古典小说。这些古代文学作品原作从时间看，有明代的，也有清代的；从体裁看，有戏曲，也有小说。这反映出粤剧剧本取材广泛、不拘一格的特点。

而广府人生性务实低调，感情表达上和北方文学的激昂慷慨、江南文学的含蓄雅致都有所区别。在粤剧中则表现为常常刻意地消解过分激烈的情绪表达，形成一种适度的平淡和谐的情感特征。例如，陈冠卿《梦断香消四十年》中经典的《再进沈园》唱道：

谅我北定中原心未死，未能化蝶伴妹泉台。此身行作稽山上，壮心仍在北地楼台。酬妹义，待来生，为有封侯事在。有诗情，和将略，未许轻付尘埃，凭高酹酒，此兴悠哉。两鬓虽秋，豪情未改，愿明朝北定中原平四海，当向泉台告捷慰妹哀。

陆游原诗《沈园二首》为：

其 一

城上斜阳画角哀，沈园非复旧池台。
伤心桥下春波绿，曾是惊鸿照影来。

其 二

梦断香消四十年，沈园柳老不吹绵。
此身行作稽山土，犹吊遗踪一泫然。

陆游原作抒发对发妻的缱绻之情，表达了深入骨髓的思念与伤感。

而陈冠卿所写的唱词,在表达坚贞不渝的爱情之外,融入了"王师北定中原日,家祭无忘告乃翁"与"僵卧孤村不自哀,尚思为国戍轮台"的豪放诗意,把家国之悲与儿女之情结合在一起。这样一来,原作中强烈的悲哀凄怨、入骨相思就被冲淡,悲怆中见慷慨,苦情中有豪情,既使观众感受到陆游这位爱国诗人的立体化形象,又使感情表达显得和谐蕴藉。

其次,粤剧受到海外文化的重大影响。得益于漫长的海岸线,外国商船从汉代起就到广东进行贸易,到明代时西方宗教开始以澳门为根据地向广东传教。清代广州一口通商 85 年,广东人既大量接触西方文化,也向内陆地区传播西方物质文明和精神文明。广东成为西方文化和中原文化之间的桥梁,中西文化的碰撞交流渗透到社会生活的每个角落。

在题材内容上,粤剧改编了大量西方戏剧和电影。例如:薛觉先的代表作《白金龙》改编自美国电影《郡主与侍者》,另一代表作《璇宫艳史》改编自美国同名电影;唐涤生执导的《花都绮梦》改编自西方歌剧《波希米亚人》;等等。

在表现形式上,在城市剧场里演出的粤剧大量借鉴西方话剧和电影,舞台布景实景化处理,布景道具追求制作仿真,甚至直接使用电影道具,还有人曾把火车头搬上粤剧舞台。实景化趋势一直发展到现在,讲究近景实、远景虚,完全符合人类眼睛聚焦的视觉效果。

同时,前文也提到不少粤剧剧本的创作运用了西方戏剧理论,音乐上还用上了西方流行歌曲来填词演唱,如《魂断蓝桥》的主题曲《友谊地久天长》,甚至在粤曲唱词中还出现英文以表现时尚感,还产生了英文粤剧。英语粤剧最早于 1947 年在香港出现,是当时的香港"华仁戏剧社"为在港外籍人士介绍和认识中国传统剧艺所编演的。近年来也有剧团在海外推广中国戏曲文化时演出英文粤剧,如新加坡的"敦煌剧坊"从 2000 年起在世界各地演出 2000 多场,其演出内容除了传统粤剧外,还有不少英文粤剧,先后到过马来西亚、澳大利亚、英国、法国、罗马尼亚、美国、加拿大、巴西、日本、中国、埃及等 20 多个国家和地区,演出剧目近百个。[①]

实际上,粤剧中包含着原生文化、百越文化、汉文化、海外文化四

① 参见符超军《粤剧竟有英文版?新加坡这个剧团逆天了》,见南方+(static.nfapp.southcn.com/content/201609/12/c130945.html)。

种文化的要素。这四种文化要素也正是构成岭南文化的四个要素，这是岭南地域独有的文化构成方式。粤剧作为岭南文化最高级的艺术表现形式之一，也正体现了广府人性格中多元兼容、包容开放的精神内涵。它融合古、今、中、外的文化，既跨越了时间，又跨越了空间。这一方面得益于岭南的地理环境造就的历史文化传统，另一方面也得益于广东人在这样的历史文化传统中形成的天马行空的想象力和创造力，以及不畏艰险、敢于进取的冒险精神。

第十章 粤剧是广府民间风俗的载体

戏剧起源于上古的原始宗教祭祀仪式，戏曲在传统民俗文化的土壤中生成，与民间广大群众的民风民俗密不可分。而粤剧和广府地区的民间风俗也有着密切的关系，比较明显的表现有三个方面：其一是粤剧神功戏的演出是民间祭祀的组成部分，其二是粤剧中也多有取材于本地民俗文化的内容，其三是粤剧戏班本身也存在着很多禁忌习俗。

一、民间祭祀与粤剧神功戏

粤剧和广府地区民间风俗的密切关系，首先就在于每逢神诞，民间会请戏班演出作为庆祝活动，粤剧成为祭神拜祖的重要手段。这是带有祭祀色彩的演出。尤其是广府地区盛行"北帝崇拜""天后崇拜"等民俗信仰，人们为了酬谢这些神灵，便请戏班上演神功戏。神功戏是每年戏班都会演出的内容，因此，在粤剧发展的道路上，民间信仰起了非常重要的作用。

西方戏剧产生于古希腊祭祀酒神的歌舞表演，表演时，人们载歌载舞，歌颂酒神，后来逐渐扩展到歌颂其他神灵的伟大功绩。到中世纪时，戏剧都在教堂或者广场演出，表演的都是宗教内容，表现上帝和圣徒的伟大事迹。这种戏剧的演出带着庄严肃穆的宗教气氛，其本质是对神灵崇高感的再现。于是，观众观看时也满怀着崇敬之情，以至于后来虽然戏剧脱离了宗教，但西方观众观看话剧、歌剧时仍然把它视为高雅艺术，崇敬之情得以保留。

而前一节已经提到，中国戏剧的源头也产生于原始宗教信仰的祭祀歌舞。从这一点来说，东西方戏剧的源头有相通之处。但是，中国戏剧在发展过程中加入了"娱人"的功能，其本质是一种娱乐手段。在广府地区，由于商业氛围浓厚，商业意识凸显，虽然祈福酬神的表面行为与

外地一样，但是精神世界里，人们却把"娱神"看作和神灵交易的手段，"娱神"和"娱人"是并行不悖的。

神功戏，泛指一切因神诞、庙宇开光、鬼节打醮、太平清醮及传统节日而上演的所有戏曲，是人、神共享的戏剧表演。不只粤剧有神功戏，潮剧、福佬戏也有。所谓"神功"有两重含义：一是为神灵做功德，日常拜祭神灵的活动也属于神功活动；二是感谢神灵庇护的功劳，神功戏是一连串的酬神祈福的活动之一，也是神功活动的重头戏。简单的两个字就包含了付出和收获两个意义。神功戏通常在专门为节庆而建的大戏棚内演出，以敬神为主，但也是人随神娱，成为民俗中的盛会。

广州早期的音乐歌舞活动与宗教民俗已经有联系，《广州府志》记述唐宋两代时，广州城北的将军庙"岁为神会作鱼龙百戏，共相赌戏，箫鼓管弦之声达昼夜"①。明嘉靖《广东通志》记载："广州南濠杨宅……屡演戏以娱鬼。昨夜演戏既出，不如法，此乃拙戏子也，盖求善演者再演，乃曰，此戏善矣……"②又记载："上元作灯市，采松竹结棚，通街缀华灯……其鳌山则用彩褚为人物故事，运机能动，有绝妙逼真者……箫鼓喧闹，士女嬉游达曙。……十月，傩数十人衣红服，持锣鼓，迎神前驱，辄入人家，谓之逐疫。或祷于里社，以禳火灾。"③还记载了广东各地的一些民俗活动：

韶州：迎春妆饰杂剧，观者杂遝。元宵设彩灯。日则饰人为鬼，为判官形，持刀枪，鸣锣鼓，入人家跳舞。

廉州府：惟钦州八月中秋假名祭报，装扮鬼像于岭头跳舞，谓之跳岭。

雷州府：立春，先期盛装前代男女故事以迎土牛。元宵，民于土地祠巧装花灯或山灯最盛。④

① 转引自赖伯疆、黄镜明《粤剧史》，中国戏剧出版社1988年版，第3页。
② 〔明〕黄佐：《广东通志·丙丁杂记》，见中国戏剧家协会广东分会、广东省文化局戏曲研究室编《广东戏曲史料汇编》（第一辑），1963年版，第27页。
③ 〔明〕黄佐：《广东通志》（上）卷二十《民物志一》"风俗"，明嘉靖三十七年（1558）刻本，广东省地方史志办公室1997年版，第501页。
④ 〔明〕黄佐：《广东通志》（上）卷二十《民物志一》"风俗"，明嘉靖三十七年（1558）刻本，广东省地方史志办公室1997年版，第505、第514、第516页。

这些都说明明代嘉靖年间之前，广东民间的宗教民俗活动中已经存在用以娱神娱鬼的歌舞戏曲表演。进入清代，这种活动更为兴盛。如乾隆《佛山忠义乡志》记载："三月三日，北帝神诞，乡人士赴灵应祠肃拜。各坊结彩演剧，曰重三会。鼓吹数十部，喧腾十余里。神昼夜游历，无晷刻宁，虽隘巷卑室，亦攀登以入……四日在村尾会真堂更衣，仍列仪仗迎接回銮。"① 乾隆《顺德县志》载有："元夕，结彩张灯，管弦金鼓喧阗，游者达曙……十月傩，数十人绛衣鸣钲挝鼓迎神……"② 清道光二十五年，《南海县志》载："各街赛神演戏。"③ 这些都记录了珠三角地区民间神灵祭祀时戏曲演出的盛况。

在各种广府祭祀风俗当中，地方特色比较突出的民间信仰是水神崇拜。随着古代中国经济重心的南移，中原文化大量进入岭南，而岭南发达的水文化以及商业发展带来的功利思想，促使水神信仰成为一种为沿海水上运输保驾护航的民间信仰。广府民俗的形成与先民的生活方式有着密切的关系。由于水文化丰富，因此在这片区域形成了对各种水上神灵进行祭祀的文化，如祭祀洪圣大王（即南海海神）。广东全省有超过500座洪圣庙，其中最负盛名的是广州的南海神庙。香港的洪圣古庙也超过30座，如鸭脷洲建于清乾隆年间的洪圣古庙。深圳博物馆还存有香港葵涌洪圣宫的铁钟，上铸有"嘉庆二十一年"字样。

妈祖是中国东南沿海地区的海神信仰，拜祭妈祖也是大湾区的一个重要风俗。据不完全统计，珠三角内地城市有将近40座妈祖庙。其中，广州南沙天后宫是东南亚最大的妈祖庙，被称为"天下天后第一宫"。而香港地区有50多座妈祖庙，其中，历史最悠久的是建于宋代的西贡北佛堂天后庙，距今700多年。澳门的妈阁庙是澳门三大禅院之一，始建于明代弘治元年（1488），距今500多年。2003年，澳门路环岛新建成的天后宫占地7000平方米，规模也相当宏大。

同时，龙母也是重要的水神祭祀对象，龙母祭祀盛行于珠江的分支——西江流域。据考证，龙母是母系氏族社会时生活在西江流域的百

① 〔清〕陈炎宗：《佛山忠义乡志》卷六《乡俗志》，佛山志局，清乾隆十七年（1752）刻本。
② 谢彬筹：《顺德粤剧》，人民出版社2005年版，第6页。
③ 〔清〕郑梦玉等修，〔清〕梁绍献等纂：《南海县志》卷三《舆地略》之"前事沿革表"，成文出版社1967年版，第101页。

越族部落首领。民间传说这位女首领在西江洪灾中领导抗洪,不幸牺牲,故被百姓尊为西江女神。龙母信仰在岭南地区有着广泛的群众基础,西江沿江地区均建有龙母庙。最著名的是肇庆市德庆县龙母庙,广州、中山、顺德等地也都有龙母庙和拜祭龙母的习俗。香港的龙母庙是坪洲岛上最大的寺庙,同样有龙母诞"摸龙床"的传统祭祀风俗。

洪圣大王的原型是地方官员,妈祖和龙母的原型是沿海地区的百姓,都是因其功德而被神化。而另一位从北方引进的水神,即北方真武玄天上帝,简称"北帝",其祭祀也在珠三角盛行。有些乡镇甚至每条村都有北帝神位供奉,仅番禺地区的北帝庙就曾多达 90 间。大湾区著名的北帝庙有始建于北宋的佛山祖庙和广州仁威庙,以及建于明代的番禺沙湾玉虚宫等。澳门氹仔岛有建于道光年间的北帝庙,香港湾仔建于同治年间的北帝庙里供奉的北帝像甚至有 400 多年历史,著名的香港长洲太平清醮也属于拜祭北帝的仪式。

在广府地区的历史上,北帝祭祀是非常突出的祭拜民俗的典型,每年北帝诞日,都会有大规模的庙会活动。广东最著名的北帝庙是佛山祖庙,明代《庆真堂重修记》记载:"一乡众庙之始,名之曰祖堂。自前元以来,三月三日,恭遇帝诞,本庙奉醮宴贺。其为会首者,不惟本乡善士,抑有四远之君子,咸相与竭力,以赞其成。是日也,会中执事者,动以千计,皆散销金旗花,供具酒食,笙歌喧阗,车马杂遝,看者骈肩累迹,里巷壅塞,无有争竞。"① 屈大均在《广东新语》里写道:"吾粤多真武宫,以南海佛山镇之祠为大,称曰祖庙。……其精玄武者也,或即汉高之所始祠者也。……或曰,真武亦称上帝,……故今越人多祀上帝。"② 清乾隆、道光年间修纂的《佛山忠义乡志》都有大量关于神诞庙会的记录,如北帝诞庙会、天后神诞庙会、龙母神诞庙会、普君神诞庙会等,其中,祖庙北帝诞庙会最早存在且最重要、最隆重。屈大均《广东新语》记载:"佛山有真武庙,岁三月上巳,举镇数十万人,竞为醮

① 汪宗准:《佛山忠义乡志》第八卷《祠祀志·官祀》"灵应祠"条,佛山修志局 1926 年版。该文亦刻于现佛山祖庙三门内石碑上,为明代正德八年(1513)所立。

② 〔清〕屈大均:《广东新语》卷六《神语》"真武"条,中华书局 1997 年版,第 200 页。

会。"① 而在佛山祖庙的庙会上，祭祀北帝、演戏酬神是其主要内容。

佛山北帝庙始建于北宋元丰年间，清顺治十五年（1658）增建华封台作祭神、演戏之用，康熙二十三年（1684）改名"万福台"。每年三月初三的北帝诞是明清时期佛山地区最盛大、最有排场、最热闹的贺诞活动。华丽的粤剧戏台"万福台"正对着对面的佛山祖庙"灵应祠"，面对北帝铜像。这也是神功戏表演的惯例，在庙宇外空地的戏台演出，戏台正对庙宇殿门，正对神像，如没有固定戏台，就搭出戏棚，以供神灵观赏。地方志记载祖庙庙会神功戏的场景："时为三月上巳佳辰……锦衣倭帽，争牵百子之泡车，灯厂歌棚，共演鱼龙之曼戏，莫不仰神威之显赫而报太平之乐事者也。"② 按照广府地区的戏剧发展史来看，从明代到清代中期，神功戏演出以外江班为主；清代中后期则以本地班为主；到清末民初，珠三角的神功戏基本就是粤剧，而且在当时的粤剧演出中，神功戏演出占了很大的比例。

除了佛山祖庙庙会，其他庙宇的神诞庙会也有神功戏。例如，广州黄埔的南海神庙祭祀南海海神祝融，用火神镇大海也是来自中国五行相克的传统哲学——五行学说。南海神庙又称"波罗庙"，南海神诞又称"波罗诞"，神庙外就是海上丝绸之路起点的港口码头，有牌坊上书"海不扬波"。此处香火极盛，人们在此向海神祈祷大海风平浪静，目的是扩大海外贸易，发展广东商业。波罗诞历史悠久，南宋诗人刘克庄《即事》描述其盛况："香火万家市，烟花二月时。居人空巷出，去赛海神祠。""东庙小儿队，南风大贾舟。不知今广市，何似古扬州。"③

清代崔弼《波罗外纪》卷二记载：

波罗庙每岁二月初旬，远近环集如市。楼船、花艇，小舟、大舸，连泊十余里。有不得就岸者，架长篙接木板作桥，越数十重船以渡。其船尾必竖进香灯笼，入夜明烛万艘，与江波辉映。管弦呕哑嘈杂，竟十

① 〔清〕屈大均：《广东新语》卷十六《器语》"佛山大爆"条，中华书局1997年版，第444页。
② 〔清〕陈炎宗：《佛山忠义乡志》卷一卷首序《佛山赋》，清乾隆十七年（1752）刻本。
③ 〔宋〕刘克庄：《即事十首》第一、第二首，见《文津阁四库全书》集部别集类第三九四册，《后村集》卷十二，商务印书馆2005年版。

余夕。连声爆竹,起火通宵,登舻而望,真天宫海市,不是过矣!

(正诞之日)庙前为梨园剧一棚,近庙十八乡各奉六侯,为卤簿葳蕤,装童男女作万花舆之戏。自鹿步、墩头、芳园,皆延名优,费数百金以乐神。

(庙前广场)搭篷作铺店,凡省会、佛山之所有日用器物、玩好、闺阁之饰、儿童之乐,万货丛萃,陈列炫售,照耀人目。

(村民)糊纸作鸡,涂以金翠,或为青鸾彩凤,大小不一,谓之波罗鸡。凡谒神者、游剧者,必买符及鸡以归,馈遗邻里,谓鸡比符为尤灵,可以辟鸟雀及虫蚁,作护花铃云。①

清末诗人丘逢甲有诗《波罗谒南海神庙》②,写自己拜谒的南海海神的神像是"莽莽扶胥镇,庙祀南海神。冕旒古王者,龙服如天人",写波罗庙外海上商船的热闹景象是"雄鸣雌辄应,奔走百粤民。东风吹万艘,打桨波罗春",写波罗诞盛会是"神寿知几何?云是神诞辰。香烟霭高空,广庭杂羞珍。鱼龙进百戏,曼衍何优优?是时庙市集,蜑语争蛮银。泥鸡绘丹彩,妙若能鸣晨。终岁妇孺工,罄售未浃旬。年年荷神庥,近庙民不贫"。其中,"鱼龙进百戏,曼衍何优优"的"优优"是众多的意思,描摹出当时神功戏表演热闹兴旺的情景。

由于神功戏有取悦神灵的目的,因此一般在内容上会带有宗教含义,如驱赶邪魅、善恶因果、孝感动天等。例如,佛山祖庙北帝诞常演《祭白虎》,在中国传统民间信仰中,"白虎"五行属金主利刃,方位属西主凶煞,四季属秋主肃杀,是个凶星,而《祭白虎》演的是武财神赵公明降服白虎。陈守仁《香港粤剧研究》中记述,人类学家华德英(Barbara E. Ward,1919—1983)看完此剧表演后,把演出过程描述出来:

观众正鱼贯进场。突然音乐师只用敲击奏出一种独特的节奏,一个黑面、黑须的男角由舞台右方出台,他右手持着三尺长棒,上面挂着一串燃着的爆竹。……他直奔,穿过舞台……在左方离开舞台,然后立刻转入后台,再从舞台右方出场,这次不带爆竹,在桌面上摆功架(在前

① 〔清〕崔弼辑,闫晓青校注:《波罗外纪》卷二,广东人民出版社2017年版,第65页。

② 〔清〕丘逢甲:《岭云海日楼诗钞》,上海古籍出版社2009年版,第320页。

台中央），而向舞台左方，持着长棒。（甫进场便在桌面上摆功架，代表这角色是刚下凡的神仙。）然后，在舞台左方进来了一个人，匍匐着，身穿一件紧身的黄色戏服，拖着一条长尾巴，戴着一副狞笑的猫样面具：白虎。白虎从舞台左方跳下去，四足齐奔，跑到前方，找到一块生猪肉，然后作势吃它。就在这时候，神仙从山上下凡来，摆出一个扑击的姿势，双方扑前扭打，直至黑脸的角色战胜了白虎，骑着它平卧的身躯，然后用一条类似马勒的金属链套着它的口……骑着它向后走，在舞台左边退场。当两个角色离开后，从天幕后传来一声相当沙哑的叫喊声，布景师走出来移开排在台前的一列椅子，乐队也立即开始奏出通常开场的音乐。①

 上演这种降服凶煞的情节，既包含信众向神灵祈祷祛邪赶鬼的愿望，其热闹的武戏场面也为群众提供了娱乐。同时，《祭白虎》这出戏经常用作"破台"仪式，成为祭祀仪式的一部分。所谓"破台"，是中国很多传统地方戏曲的戏班的一个讲究，即到了一个新的演出舞台，不能随便就开口演唱，必须进行一系列祭祀动作来"破台"。在今天的香港地区，只有新戏院和新的固定舞台才使用这套复杂的仪式。在神功戏戏棚初落成时，一般就是演出这出没有台词，不用开口出声的《祭白虎》，演到把白虎降服了，演员才能在舞台出声。所以上述记载"当两个角色离开后，从天幕后传来一声相当沙哑的叫喊声"，然后乐队才奏出开场音乐，戏班才开始正式的演出。

 另外，传统的神功戏剧目还包括《八仙贺寿》《六国大封相》《天姬送子》《跳加官》等寓意吉祥的戏。其中，《跳加官》可以给神加官，先讲明给某庙某神加官，然后进行对其歌功颂德、为其加官晋爵的表演；也可以给人加官，有贵人来看戏，待其进场，就高呼为某某大人加官，演员扮作天官，在台上展示"天官赐福""恭贺高升"等绸布，为贵人作贺。值得一提的是，佛山万福台的神功戏不只在神诞上演，旧时经常在农闲时节找个由头就开办，打个娱神的招牌用以娱人。正如史料所载，

 ① 陈守仁：《香港粤剧研究》上卷，香港广角镜出版社有限公司1988年版，第25页。

"自是月至腊尽,乡人各演剧以酬北帝,万福台中鲜不歌舞之日矣"①。

同时,日本学者田仲一成指出:

> 大宗族的较多出现,从地域上看,是在几乎所有村落都由宗族构成的江苏、浙江、江西、广东等江南地区,从历史时期上看,是在大地主宗族对村落的支配被强化了的明中叶以后。……从中国戏剧发展史的总体上来看,宋、元以前,戏剧的主体是在市场地、村落等地缘集团中,进入明代以后,宗族对地缘集团祭祀戏剧起的作用增大……从宋、元至明、清,可以说是从地缘性的市场——村落祭祀戏剧,向血缘性的宗族戏剧收缩的历史。②

神功戏主要在乡间演出,而农村多由地方宗族支配,很多时候乡村祭祀由当地大族举办,被宗族把持,所以神功戏也会既是"乡间戏",又是"宗族戏"。这在番禺沙湾的北帝祭祀里就体现得很明显。

沙湾镇本地有何、王、李、黎、赵五大宗族,其中,何氏就是广东音乐"何氏三杰"所属的宗族,在当地势力最大。据统计,沙湾镇100多个祠堂当中,何氏祠堂多达87间,其中,大宗祠"留耕堂"是广府地区有名的祠堂建筑。全镇分成17个街区,合称"一居三坊十三里",其中,王氏多聚居在三槐里,李氏多聚居在文溪里,黎氏多集中在经术里,赵姓多集中在江陵里,何氏则遍布所有17个街区。沙湾人把北帝作为当地的最高神灵,称为"村主",并称沙湾北帝是全中国三个北帝的"正身"之一(其他两个一个在北京,一个在武当山)。沙湾北帝的祭祀由17个街区轮流当值供祭,某个街区当值时,北帝神像就被安放到该街区的祠堂中,哪怕有的街区专门建了北帝祠,当地人的观念中该建筑也是祠堂而不是庙宇。不当值的街区,祠堂就是空的,没有北帝神像。一个"镇"里面的"居""坊""里"本来是地缘概念,但是在沙湾镇,它们与宗族血缘是交叉的概念,轮到哪个坊里供奉北帝,该坊里人数最多的宗族就认为是由本族对北帝进行供奉。何氏分布的地区最广,因此,大

① 〔清〕陈炎宗:《佛山忠义乡志》卷六《乡俗志》之"岁时",清乾隆十七年(1752)刻本。

② 〔日〕田仲一成著,钱杭、任余白译:《中国的宗族与戏剧》,上海古籍出版社1992年版,第321~322页。

多数年份都由何氏供奉北帝，何氏实际上在沙湾镇各族中有着最大的影响力。

何氏在北帝祭祀演神功戏的传统民俗中也体现出这个最高地位。例如，去年供奉北帝的坊里今年要送走北帝，就要请一个戏班演戏。轮到今年当值的坊里要迎接北帝，也要请一个戏班演出。然而，无论哪个坊里当值供奉，何氏都要另外再请一个戏班。而且，祭祀盛会中，全镇所有的戏班大多由何氏去请回来，请回来后再承包给私人，承包者再向看戏者收费。

何氏大宗祠——（留耕堂）前有个大水塘，水塘上搭戏棚（如图10-1、图10-2所示）。无论轮值坊里把戏台设在何处，这个水塘上搭建的戏棚才是主戏场，戏台向着留耕堂，看戏的村民就坐在留耕堂前的空地上，北帝神像则坐在观众的前面正中或者最后面，也是观众的一分子。① 于是，这种神功戏既是给北帝看的，又是给何氏祖先看的，还是娱乐全镇乡里的。这就彰显出何氏留耕堂在沙湾镇上的特殊地位，此处上演的神功戏也带有了祭祖的宗族戏剧性质，满足了当地人对血缘关系的宗族、地缘概念的社区双重认同的心理需求，增强了宗族内、社区内整个群体的凝聚力。

图10-1　番禺沙湾何氏大宗祠门前的大水塘（戏棚可搭建于水上）

① 沙湾镇轮值供奉北帝的详情参见刘志伟《大族阴影下的民间神祭祀——沙湾的北帝崇拜》，见汉学研究中心编辑《寺庙与民间文化研讨会论文集》（下册），"行政院"文化建设委员会1995年版，第707~722页。

第十章
粤剧是广府民间风俗的载体

图 10 - 2　番禺沙湾何氏大宗祠门前的广场（可做神功戏观众席）

现在珠三角地区的神功戏演出已经不多见，但粤西地区还保留了"春班戏"和"秋班戏"。"春班戏"指在春节后的"年例"期间，请戏班演出助兴；"秋班戏"则指中秋期间的粤剧演出。其中，"春班"是一年中的重头大戏，是粤西地区群众最重要的传统节目，也是粤剧戏班的重要收入来源之一。

所谓的"年例"，顾名思义是每年例行的节日，是粤西人民过年的传统贺岁活动，据说是"溯古例今，年年有例"之意，盛行于茂名（包括茂南区、电白区、高州市、化州市、信宜市）、湛江（包括吴川市、廉江市）等地的乡镇、农村，具有很强的地域特色。2012 年，"茂名年例"被广东省人民政府批准并列入广东省第四批省级非物质文化遗产名录；2013 年，"吴川年例"入选广东省第五批省级非物质文化遗产名录推荐项目名单。春节是固定不变的节日，而"年例"是不固定的，从农历正月初二到二月底，每个村都可以选择日子，以村为单位来举办，所以在每年的头两个月，粤西地区每天都有村子过"年例"，有好事者每天都可以去不同村子参加别人的"年例"，吃玩不断，非常热闹。而"年例"当中涉及的文化因素很复杂，包括冼夫人文化、高凉文化、雷州文化、祖先崇拜等，因此，祭祀时既拜神灵，又拜当地的历史英雄人物（冼夫人），还拜祖先。这是粤西地区历史上汉文化与百越文化交融、沉淀、繁衍而来的一种地方文化。

在"年例"的庆祝活动中，除了游神祭祖、大宴亲朋，最重要的就是欣赏粤剧。1949 年以后，广府地区除了港、澳以外，祭神仪式的宗教意义与迷信成分大大削弱，加上粤西最大的民间信仰冼太夫人其实是历

史上对当地做出杰出贡献而被神化的人物，与其说是拜神，不如说是缅怀她的历史功绩。因此，原本作为神功戏演出的"年例"粤剧，其娱神用途的"神功"部分现在已经几乎消失，只剩下娱人作用的"戏"。"年例"中的春班戏具有巨大的市场空间，据2012年的统计，仅吴川市就有1585个村庄，每个村庄都做"年例"，粤剧团的演出非常繁忙。而村多团少的现实情况更使演出酬金居高不下，"年例"春班戏的商业性也就非常明显。① 不过，近年来，由于珠三角的农民日益富裕，"年例"也仅着重于娱乐性，除了粤剧，村里还会请来相声、杂技、歌舞等娱乐团体，粤剧必须与其他娱乐形式进行竞争，令粤剧团压力加大。加上农村粤剧往往在村礼堂、村广场等地方演出，条件比较简陋，无法保证演出的艺术效果，而如今农民的文化素质大大提高了，其审美能力、欣赏水平也日益提升，普通戏班的演出水平难以满足观众的娱乐需求，粤剧进行有针对性的革新迫在眉睫。

但是，香港、澳门的屋村社区和离岛村落还比较完好地保留着神功戏。请神功戏上演的有各种神诞（包括土地诞、天后诞、北帝诞、关帝诞等）、太平清醮、盂兰节、各种神庙启用的开光仪式，以及中国传统节日（如春节、元宵、端午、中秋、重阳等）。

农历三月廿三是天后诞，又称"妈祖诞"，澳门半岛内港的妈阁庙历史悠久，始建于明弘治元年（1488）。每年诞期，妈阁庙前便搭起大棚作为临时舞台，请戏班来上演神功戏。澳门妈阁水陆演戏会每年都会邀请粤港两地的戏班在天后诞演出，曾在此演出的粤剧团有彩龙凤剧团、日月星剧团、广东粤剧院、广州红豆粤剧团等，演员有罗家英、南凤、关海山、吴仟峰、谢雪心、钟康祺、欧凯明、梁淑卿、曹秀琴、吴国华等。

例如，2017年澳门天后诞的神功戏，澳门妈阁水陆演戏会邀请香港金龙剧团主演，澳门曾慧粤剧团和肇庆粤剧团协办，从农历三月廿一到三月廿五，连续五天演出《六国大封相》《花月东墙记》《蛮汉刁妻》《穆桂英大破洪州》《八仙贺寿》《贺寿大送子》《征袍还金粉》《无情宝剑有情天》《红鬃烈马》《福星高照喜迎春》《汉武帝梦会卫夫人》《铁马银婚》十二出戏。该戏棚以竹竿为框架，以编制布盖顶，戏台正对妈阁庙，整个神功戏演出（连带祭祀）的仪式流程都比较好地保留了珠三角

① 数据参考邓龙飞《粤西"年例"风俗对粤剧演出繁荣的影响》，载《南国红豆》2012年第2期，第23页。

酬神戏的传统。

这次活动的策划人是名伶曾慧，她是新马师曾之徒，第十九届中国戏剧梅花奖获得者，曾是佛山粤剧团的台柱，后来去了肇庆粤剧团。她在澳门登记注册"澳门曾慧粤剧团"，性质是私营剧团。组织机构澳门妈阁水陆演戏会由澳门本地商绅举荐代表组成，是民间组织。因此，天后诞神功戏是没有官方背景的纯粹民间活动。在这样一个神诞民俗的演出中，粤剧成为连通粤、港、澳三地文化的纽带，促进了大湾区内部的文化交流。

香港的神功戏演出比较多，据陈守仁的统计，20世纪90年代之后，约30个粤剧戏班平均每年共演出700天戏（一天内有时会演出两出戏），其中五分之二为神功戏。加上专门演出神功戏的潮剧、福佬戏，估计香港全年平均每天至少有四出戏曲上演。[①] 而农历七月十五盂兰节期间的演出最为频繁，在港九新界多个地方都可见到举办不同规模的盂兰盛会，一般在农历七月十五日至十七日一连演出三个晚上。因为香港的盂兰节最早是潮汕人移居香港时从粤东地区带过去的习俗，所以早期的盂兰盛会的神功戏只有潮州皮影戏。但是，香港属于广府文化区域，受到广府文化的影响，现在的神功戏除了演潮剧外，还要演粤剧，原来在潮汕人小圈子里流传的香港盂兰盛会也演变为全香港人的节诞，可以说，粤剧神功戏在盂兰盛会的演出是广府文化对其他地域文化产生影响的结果。

香港演出粤剧神功戏最频繁的地区是大澳，该地区居民主要是渔民，历来以捕鱼、晒盐作为谋生手段。20世纪70年代时，大澳每年上演六至八台粤剧神功戏，20世纪80年代以后，每年的土地诞、关帝诞、侯王诞、天后诞、金花夫人诞等也都请戏班演戏。旧时由乡人以捐献形式筹款作为戏金（戏班演出报酬），后来因经济原因，香港市区筹办神功戏一般改成卖票，只有离岛及新界等乡村地区较多保留捐献的传统习俗。

总的来说，粤剧神功戏既是具有观赏性的传统戏曲，又是具有宗教性的民俗。一方面它为取悦神灵而演，是"娱神"的工具；一方面又能娱乐普罗大众，具有"娱人"的功能。并且在某些地区，粤剧神功戏在表演之余，又承担了维系一个地区乡亲社区关系或者宗族关系的责任，能够加强群众出于社区认同或者宗族认同的凝聚力。同时，粤剧神功戏

① 参见陈守仁《香港的神功戏》，三联书店（香港）有限公司2012年版。

是民间自发组织的活动，从某个角度来看，其实也是百姓定期举行的娱乐盛会，人们在为生活忙碌辛劳之余，需要一个调节自我精神的契机。拜祭神灵，祈求保佑，反映了人们追求美好生活的愿望，这在神功戏的剧目也能体现出来。这样，粤剧神功戏承载着民间信仰，其本身也是大湾区祭祀民俗的组成部分，它与广府民风民俗是紧密结合在一起的。

二、用粤剧展现广东民俗

不少粤剧都能在剧情内容上紧贴广东人生活，从中反映出广东人的生活习惯、民风民俗；也有更直接的方式，即把民俗生活作为主要题材。例如，2016年8月24日，在珠三角的东端，深圳粤剧团主演的新编粤剧《南海疍家人》在深圳大剧院首演，展现了深圳"南海疍家人"的风土人情。

疍家是分布在广东、广西、福建、海南一带沿海地区的一个水上民系。疍，原作"蜑"，他们大抵是百越族分支后裔，世代在水上生活，以渔业和水上商业运输为生，不在陆上置业，流动性很大，所以官府不把他们录入户籍，亦难统计人口，使疍家人长期成为朝廷"黑户"。珠三角一带的疍家人所说的方言是一种加入了地方土音的粤语。

疍家民系历史悠久，不少古籍对其都有记载，至少在晋代已经存在。如清代雍正初年编的《古今图书集成》"广州"部里记载："蜑户以舟楫为宅，捕鱼为业，或编蓬濒水为居，又曰龙户。晋时，（广）州南，周旋六十余里，不宾服者五万余户，皆蛮蜑杂居。"① 北宋乐史《太平寰宇记》记载："蜑户，县所管，生在江海，居于舟船。随潮往来，捕鱼为业，若居平陆，死亡即多，似江东白水郎也。"② 北宋陈师道《后生丛谈》卷四说："二广居山谷间，不隶州县，谓之瑶人，舟居谓之蜑人。"③ 北宋苏轼被贬岭南，从番禺循水路赴惠州时，曾作诗《连雨涨江》："越井冈头云出山，牂牁江上水如天，床床避漏幽人屋，浦浦移家蜑子船。"④

① 《古今图书集成·方舆汇编·职方典》第一千三百十四卷。
② 〔北宋〕乐史：《太平寰宇记》卷一百五十七"岭南道·广州·新会县"条。
③ 〔宋〕陈师道：《后山集》卷二十一，见《文津阁四库全书》集部别集类第三七二册，商务印书馆2005年版。
④ 《集注分类东坡先生诗》卷八《江河》，见《四部丛刊初编》集部，上海商务印书馆。

第十章 粤剧是广府民间风俗的载体

南宋嘉定十四年（1221）王象之《舆地纪胜》卷一百二十四"琼州·景物"记载："蜑户以船为生，居无室庐，专以捕鱼自赡。"① 元人贡师泰《送黎兵胡万户南还》写南方的少数民族说："黎人满溜槟榔水，蜑户齐分牡蛎田。"② 明人田汝成《炎徼纪闻》卷四"蛮夷"中说："蜑人濒海而居，以舟为宅，或编蓬水浒，谓之水栏。以海钓为业，辨水色以知龙居，故曰龙人。"③

明清时代，中山、珠海一带广泛分布着蜑家人。清康熙年间所修的《香山县志》记载，明洪武二十四年（1391），香山县（相当于今天中山市地段）已有2620户蜑民汇聚在那里。明人黄佐《石岐夜泊》有说："香山秀出南海壖，四围碧水涵青天……渔歌菱唱不胜春，桂楫兰桡镜光里，石岐夜泊白鸥沙，南台缥缈浮梅花……"诗中所谓"渔歌"就是指当时蜑家人所唱的咸水歌。清光绪年间修纂的《广州府志》说淇澳岛"西南曰蒲湾，鱼庄杂处"，指蜑家人在该岛的海湾上有聚居点。

中山市曾有大量以"蜑家"命名的地点，例如：原香山县县城（石岐镇）西部偏北，有一个沙洲，清代同治年间，它原名为"蜑家墪"；石岐镇东边20里，五马峰下附近有一地点名为"蜑家井"；石岐镇之西，隆都区沙溪墟西北有"蜑户新墩"；远离石岐镇西北的"古镇、曹步、海洲"的地段，清代文献里说那里有"第四沙蜑民居住点""第六沙蜑民居住点"；远离当时县城的水边，还有一个地方曾名为"蜑家湾"。珠海市三灶北面亦曾有一个地方名为"蜑家湾"。④

《南海蜑家人》的主人翁是蜑家这个独特族群中的一位名叫海珠的女子，她的丈夫在海上溺亡，她怀抱着上岸安居的梦想，离海登陆，想在岸上安葬丈夫。但是，这个做法既违背了蜑家人"水生水葬"的习俗，也不为歧视蜑家的岸上人所容许。她向岸上人苦苦哀求，感动了一位叫陆瑞的大少爷。他力排众议，让海珠把亡夫葬在陆家祖坟所在的山上。

① 〔宋〕王象之：《舆地纪胜》卷一百二十四，中华书局1992年版，第2809页。
② 〔元〕贡师泰：《玩斋集》卷四，见《文渊阁四库全书》集部别集类第四〇六册，商务印书馆2005年版。
③ 以上均转引自张寿祺、黄新美《珠江口水上先民"蜑家"考》，载《社会科学战线》1988年第4期，第311页。
④ 均见于清同治年间修、光绪版《香山县志》卷一《舆地上·图说》。转引自张寿祺、黄新美《珠江口水上先民"蜑家"考》，载《社会科学战线》1988年第4期，第311页。

陆瑞爱上了这位善良美丽的疍家女,无视社会陋俗的阻力,对海珠展开追求,但疍家人男女老少齐心合力阻挡。陆瑞按照疍家习俗,与海珠海上对歌,赢得海珠的芳心。海珠跟随陆瑞去了广州西关,为迎合陆瑞母亲,模仿岸上人,并模仿西关小姐的做派,可惜最后瞒不过去,被陆母识破是疍家寡妇。陆母坚决反对这门亲事。陆瑞无奈之下参加解放军,等到中华人民共和国成立,疍家人的社会地位得到提高,他和海珠的爱情才获得圆满结局。

该剧的舞美设计注重在舞台上运用多种艺术手段来营造凄美哀婉、悲壮震撼的戏剧场景和艺术画面,整个表演融入了很多现代元素,如应用现代化电子音乐的合成配器、借鉴西洋音乐的多声部演唱组合、融合京剧武戏与中华传统武术的动作、借鉴电影的不同时空场景叠加交错的"舞台蒙太奇"处理,使这台粤剧洋溢着作为经济特区的深圳开放兼容的城市特色与地域风情。被列入国家非物质文化遗产的沙头角鱼灯舞和海上婚嫁习俗也在剧中得到呈现。剧中设计了四场鱼灯舞,分别表现不同的感情色彩。疍家寡妇海珠与大少爷陆瑞的恋情遇到的阻力来自岸上人和疍家人之间由于文化隔阂而形成的不公正对待,该剧的结局把消除歧视和融合文化寄希望于外力,只强调了外在因素,而非男女主人公合力冲破陋俗桎梏,实现不同族群的和谐共处,这对观众来说略为遗憾。但是剧中反映出来的疍家人的美好梦想和本土水乡风情确实有打动人心的力量。

无独有偶,在珠三角的西端,2017年7月13日,珠海粤剧团在珠海大会堂首演本土原创新编粤剧《疍家女》。这个剧本前后经过八稿修改,演出版本也经过几次修改提高,在2017年广东省艺术节上获得了六个奖项,包括剧目一等奖、优秀表演奖、优秀编剧奖、优秀导演奖、优秀音乐创作奖、优秀舞台美术奖。是珠海市在历届省艺术节上获奖最多、奖项最全、分量最重的剧目。剧中展现了珠海本土的疍家民俗文化。该剧以珠海地区的民间传说为素材,用独特且富有传奇色彩的戏剧情节,塑造了敢于与命运抗争的疍家女形象,从一个崭新的视角展现了珠海独特而厚重的疍家文化。

《疍家女》讲述清末时沙澳镇何家大少爷何慧生在充满疍家风情的"哭嫁歌"仪式上,与美丽、善良的疍家女水妹初遇。何慧生坚持向水妹表白,一曲不流利但是充满爱意的咸水歌从何慧生的口中唱出,疍家女

水妹被打动。两人在蛋家人备受歧视侮辱的社会环境下产生了火一般热烈的恋情。由于岸上人有不与蛋家人通婚的习俗，何慧生的父亲何宏俊要拆散这一对相爱的恋人，门第差别使二人始终不能在一起。三年后，水妹已经嫁给曾救她性命的海盗匪首。岸上蔓延起一场大瘟疫，何家父子运送药品流落荒岛，被海盗扣押药船。何家父子与水妹相遇。水妹为了拯救岸上人，也为了提高蛋家人的地位，让岸上人与蛋家人平等和睦共处，牺牲自己，救出了何慧生和一船药品。

这出粤剧有两个最大的特色。

其一，和《南海蛋家人》一样，《蛋家女》也展现了蛋家民俗风情。《南海蛋家人》中的蛋家是经过精致的唯美化、意象化处理的，着重于"美"；而《蛋家女》则致力于较为真实地反映蛋家习俗，着重于"真"。

《蛋家女》的成形花了整整五年时间。剧组人员进行了多次采风和调研，对蛋家文化有了充分的了解，所以舞美设计能够充分突出水上人家的特色。舞台上波光粼粼的海面、一条条整齐的小船，还有随风摇曳的芦苇丛，让观众近距离接触以海为生、以船为家的蛋民。剧中角色穿戴的是蛋家女独特的服饰如"斜襟衫""短裤银腰带""海笠帽""狗牙毡布"，编"五绞长辫"等，还有船家特有的"掉桨""撑竹""迈船头"的动作。剧中还展示了蛋家人的水上婚嫁习俗文化，珠海斗门的"水上婚嫁"是珠海市第一个国家级非物质文化遗产名录项目，经过漫长的沧桑变化和数代人的融合、沉淀，在斗门水乡已流行了几百年，是珠海蛋家人的传统风俗。剧中何慧生以"渔船上未挂灯"来判断水妹尚未婚嫁，反映出蛋家人已婚嫁则"渔船挂灯"的民俗。屈大均《广东新语·舟语·蛋（疍）家艇》记载的"诸蛋以艇为家，是曰蛋家。其有男未聘，则置盆草于梢；女未受聘，则置盆花于梢，以致媒妁。婚时以蛮歌相迎，男歌胜则夺女过舟"[①]，亦说明蛋家人有着以船上放置某物表明婚姻状态的习俗。该剧的音乐还融入了蛋家民系的传统民歌——咸水歌。咸水歌没有固定的歌谱，源自生活、贴近生活，即兴创作，音调婉转、通俗易懂，反映了蛋家人的思想感情、生活情趣和审美观念。该剧由珠海粤剧团团长琼霞领衔主演。琼霞是中国戏剧梅花奖得主，又是红线女的关门弟子，她创新性地运用"红腔"演唱咸水歌，声音清澈明亮，声腔高亢柔美，

① 屈大均：《广东新语》卷十八《舟语》之"蛋（疍）家艇"条，中华书局1997年版，第485页。

发挥出"红派"艺术的特点,能够把疍民的"咸水味"和粤剧的唱腔融合,让这种流传已久却随着疍家人上岸生活而濒临消失的渔歌文化在舞台上大放异彩,又充分展现了南粤水乡的风情,以情带声,以声传情,构筑起富有个性的音乐形象。

其二,更重要的是,真实反映出曾经存在于广东社会的各个族群、各个阶层之间的隔阂。疍家人处于社会最底层,没有户籍,以艇为家,到处流动,生活在文明社会的边缘。这本来是这个族群的生活特点,但是由于生活习俗与岸上农耕文明的疏远,这些习俗成了疍家与其他族群的隔阂。在漫长的岁月里,对岸上人来说,疍家人的社会身份十分低下。因此,岸上人凭借着掌握了社会话语权而对疍家有多方面歧视。例如,官府从法律上规定疍家人不准上岸耕种(即使是无主荒地也不允许),不能接受教育,不许出仕,不许与岸上人通婚。这些法律与习俗都是对疍家人的极大限制,把他们与岸上的文明社会隔离开来。

《疍家女》这出戏正是反映了疍家人世世代代被拒绝接纳进主流文明的无奈和悲哀,以及他们对消除疏离隔阂,追求公平公正,渴求文化融合,以获得疍家族群新发展的美好愿望。面对岸上人破坏疍家人上岸耕作的行为,水妹挺身质问:

> 疍家也是龙的传人,
> 为何偏要低人一等?
> 这荒野本无主荒地,
> 抢粮夺地有何据何凭?

在面临爱情与门第的矛盾时,水妹唱道:

> 我如草一棵,
> 这鸿沟未许破。
> 你在云霄天高,
> 我似草血泪多。
> 长日风长夜霜侵,
> 天天由人踩过。
> 你可知,

第十章
粤剧是广府民间风俗的载体

> 我草如泥贱，
> 空望明月又如何，
> 难以手同牵。

这段唱词明白晓畅，通俗易懂，唱出了水妹对社会不公的委屈和怨怼，更深层次的是疍家人对自由的婚姻爱情和幸福生活的无比渴望。也正是出于这种渴望，最后她义无反顾地牺牲自己的生命，换回大批用于治疗瘟疫的药品，那是拯救岸上人的希望。水妹的牺牲，是一份超越个人、超越族群的大爱，也是与"如草一棵"命运的抗争，与充满歧视和隔阂社会的抗争。这个角色把沉重的现实摆在观众面前：过上在岸上安居乐业、不再漂泊的生活，是整个疍家民系的愿望，但是从外部环境来说，岸上人的隔阂不容易消除，社会歧视的压力十分巨大；从疍家人内部来看，他们大部分人既有融入主流社会的愿望，又因为一千多年来所受的压迫而认命屈服，把社会的不公变成族群习俗的一部分。在这种情况下，要扭转整个族群的心理和行为模式，改变他们的命运，可能要付出像生命一样沉重的代价。因此，这出戏充满了对疍家人这个一千多年来备受压迫的民系的人文关怀，具有深刻的思想性和强烈的艺术张力。

这两出粤剧用最地道的广府戏曲唱腔和表演艺术，把观众带进了传统地方文化的氛围，向观众展示了珠三角疍家人过去的生活方式和思想感情。如今，广东疍家人基本上都已上岸安居，疍家文化已经成为岭南水乡文化的一种记忆，珠海的疍家风俗也成为非物质文化遗产，正在被推广成为当地的文化名片，海珠和水妹们的愿望已经成真。观众观看这两出粤剧，在领略疍家风俗的同时，既会为当时疍家人受到的不公待遇而哭泣，也会为现在疍家人的幸福生活而微笑。

三、粤剧行内的一些风俗

古代中国很多行业都有自己的禁忌，这也是民间风俗的一种。粤剧界也不例外，以前粤剧艺人乘坐着红船在珠江水系往来演出，流动性很大，风险也很大，因此会拜祭特定的神灵，形成信仰风俗，并产生很多图吉利的讲究。

粤剧戏班总要祭祀几位神灵，即华光大帝、田窦二师、张师傅和谭公爷。华光大帝的真身有多种说法，有人说是火神祝融，因为当年粤剧

艺人在红船生活，戏台是木制，衣箱、杂箱（戏班放道具的箱子）也都是木制，十分忌火，因此供奉火神祈求平安。也有人说，华光大帝又称"灵官马元帅""三眼灵光""华光天王""五显灵官大帝""马天君"等，为道教护法四圣之一。相传他姓马名灵耀，生有三只眼，民间所谓"马王爷三只眼"，说的就是这位神仙。他原是如来弟子妙吉祥化身，初名灵耀，因违反佛家教义被贬，生下有三只眼，大闹龙宫杀龙王，盗取紫微大帝的金枪，后被玉皇封为火部兵马大元帅。当时扬州后土圣母娘娘庙前有一株素不开花的琼树，开出一朵琼花，圣母献花于玉皇，玉皇赐琼花宴，说有功者可插琼花、饮御赐酒。灵耀不服气，大闹琼花宴，抢琼花，饮御酒，自称"华光天王"，大闹天宫、人间和地狱。后得道转世，修成正果，被封为善王显头官，属南帝。粤剧是南方剧种，应归南帝管辖。又因华光掌管火部，是为火神，因此，出于防火的目的，也供奉华光大帝。

　　这两个说法其实差不多，都归结于华光掌管火，戏班忌火而祭之。但是后一个说法其实更有特色。这位华光具有很强的叛逆性，闹龙宫、盗兵器、闹琼花宴。在元代杨景贤的杂剧《西游记》中，观音大士组织十位神仙暗中保护唐僧，华光是其中之一，但众仙俱至，只有华光姗姗来迟，而且出场就自夸"上天宫闹玉皇，下人间保帝王……我将那五月欺，五气掌，五瘟神遣之于霄壤，五音中徵为偏长。五星中让我在南天上坐，五方内将咱离位藏，谁不知五显高强"。作者也是把他塑造成一个桀骜不驯的"刺头"形象。前文谈到古代岭南因地理环境封闭，文化落后，一度被中原文化称为"南蛮"，梁启超也称"广东亦自外于中国（指中原）"，古代广东人在心理上由于地理、历史、文化等原因，具有"自外于中国"的潜在心理。清初，明朝残余抵抗势力在广东福建一带活动，唐王在广州称帝，桂王在肇庆称帝。康熙皇帝收复台湾之后，官府重点监控离台湾最近的福建，因此，剩余的反清势力聚于广东，散于民间。有清一代，广东始终是反清力量的根据地，民间对清廷的叛逆心理是比较普遍的。佛山祖庙陈列于前殿正中的神龛式多层镂空贴金木雕神案，神案右上方就刻着"光绪己亥佛山承在龙街"字样，木雕其中一部分雕刻了金銮殿文武百官上朝的情景。1958 年维修该神案时，人们发现该处木雕金銮殿牌匾上的字是裱糊上去的，覆盖着下面雕刻的"大明江山"四字。佛山的善男信女跪于神案前叩拜北帝，实际也是在叩拜大明天子。

加上清代不少反清人士都是戏班中人，后来广府戏班中还爆发了李文茂起义，导致粤剧一度被禁。广府戏班选择了这位同样具有叛逆思想的华光大帝作为行业保护神来世代供奉，大概也是出于这个原因。此外，华光的生平事迹主要记载于明代书商余象斗所写的中篇神魔小说《南游记》中。小说中，华光为道教的神仙，有着佛教出身，又身兼一个世俗官府架构中的官职，这体现了明代以来三教合一的社会思潮。粤剧戏班供奉华光，又可见中原文化对岭南产生的影响。

至于田窦二师，根据著名粤剧编剧家杨子静的考证，"窦"是相近的"都"音之误，"二"应为"元"，"师"应为"帅"，田窦二师不是两人，实指一人，应是"田都元帅"。"田都元帅"是个"神号"，相传成神之前，他的原名是雷海青，是唐代值得称颂的一位宫廷乐工。据《明皇杂录》资料所载，唐代天宝年间安禄山攻陷两京，掳走府库兵甲、文物，获梨园弟子数百人。安禄山筹群贼大会于洛阳时，逼梨园弟子弹奏作乐。众人相视泣下，雷海青却不愿屈服，表示反抗，当着安禄山的面将琵琶愤投于地。安禄山大怒，即命武士绑起雷海青到台前"肢解示众"。安史之乱平定后，唐明皇敬重雷海青，追赠雷为"唐忠烈乐官""天下梨园都总管"，唐肃宗又加封雷为"田都元帅"。后来，有闽人何琇光写了一首《琵琶诗》："胡儿鼙鼓乱中原，献媚多从将相门。独有伶官名足传，欲歼贼帅死何言。渐离击筑功堪并，子幼弹筝没其冤。省字为田雷变姓，灵神或说报忠魂。"该诗赞颂了雷海青，并说到了变雷姓为田姓的事情。① 所以，拜祭田窦二师应该是南戏从外省流传到广东、福建沿海地区时由外江班带过来的一种信仰。除了粤剧，广东的正字戏、潮剧、广东汉剧，福建的梨园戏、莆仙戏、闽剧等都供奉该神。

拜张师傅的习俗源于张五。张五，绰号"摊手五"，据说是湖北人，成名于北京，于雍正年间南下广东，寄居于佛山镇大基尾，把北方戏剧的技艺传授给广府戏班艺人。也有个说法说张五是天地会拳师，在京城参加反清活动而被朝廷追缉，南下避难藏身于戏班中。据说，"江湖十八本"就是张五传授给广府戏班的。他又把粤剧行当重新调整分类，使戏班里分工明确。因此，粤剧中人尊他为"张先师"，又称"张师傅"。事实上，从北方来给广府戏班传授技艺的绝不止张五一人，"江湖十八本"

① 该说法参考自潘邦榛《粤剧戏神田窦二师的说法》，见戏剧网（http://www.xijucn.comhtmlyue/20150206/65780.html）。

也未必全由张五传授。只是中国人传统上有把群体功劳归于一个典型人物的习惯，粤剧界是以尊奉张师傅来对所有曾经为广府戏班传授演艺的外地艺人表示敬意。

而谭公爷名德，归善县大岭（今惠州市惠东县大岭镇）人，是当地一个善于唱歌的牧童，年少早夭。当地人传说他13岁时羽化成仙，后经常显圣，帮助沿海百姓，被尊为"海神"。粤剧界内传说他曾显灵拯救过发生火灾的红船，留下一个玉印，上刻"九龙峰谭公爷宝印"。从此，戏班供奉谭公爷，感谢救火之恩。旧时香港曾属惠州地界，也有谭公信仰，在西贡和筲箕湾都有谭公庙，香火到现在都很鼎盛。澳门路环岛也有谭公庙，每年农历四月初八谭公诞，路环街坊四庙慈善会都会在该前地搭起一个巨型戏棚，聘请香港出名的粤剧戏班前来演出神功戏，包括任剑辉、白雪仙的"仙凤鸣"，麦炳荣、凤凰女的"龙凤"，龙剑笙、梅雪诗的"雏凤鸣"，林家声的"颂新声"，以及罗家英、汪明荃的"福升"等著名戏班都曾在此演出。

旧时广府戏班乘坐红船，行走江湖，漂泊演出，因此在红船上有很多禁忌习俗。有些禁忌是有现实原因的。例如：上午10点之前严禁大声说话，也不准穿木屐，因为有部分演员要演天光戏，演完后上午才睡觉休息；开台之前绝不能下河游泳，即使夏天酷热也只能打水洗身，因为开台第一晚要演《六国大封相》，担心有演员身体不适。有些禁忌则带有浓厚的迷信意味。例如：第一晚开台演《六国大封相》前，演员们不能化妆，连化妆品也不能动一下，也不得高声谈话，要先等丑生上台"开笔"，即是丑生用毛笔蘸上银朱和铅白，在紧靠化妆桌子的那台柱子上面写个"吉"字，再在桌面上写上"开笔大吉"四字。写"吉"字时有个讲究，"吉"字下面的"口"不能封死，要在左下角留个缺口，这样才算真正吉利，演戏离不开"口"，演员也是靠"口"来维持生活，因此不能封"口"。此外，戏班外的妇女，都不得上红船，否则将被视为大不吉利的事。亲如妻女，也不准登船探访。任何人的女眷来探班，都只可在岸上传呼对话，或者另雇小艇，远离红船停泊，由艺人到艇上会面，绝对不允许擅自上红船探望。[①] 扮演关公的演员必须在神龛前说明这是演出，并非有心冒犯。关公的青龙刀除非演出，否则绝不能随便碰，画关公脸

① 参见黄伟《粤剧红船班禁忌习俗》，载《中国戏曲学院学报》2008年第2期，第55页。

谱时，也要点一颗痣，表示自己是假冒的。另外，红船上专门有个鸡舍，每个戏班都要养一只公鸡，用于占卜戏班生意的好坏。[①]

这种用鸡占卜的风俗上承自古老的百越族，《史记·孝武本纪》："乃令越巫立越祝祠，安台无坛，亦祠天神上帝百鬼，而以鸡卜。上信之，越祠鸡卜始用焉。"张守节正义："鸡卜法，用鸡一、狗一，生，祝愿讫，即杀鸡狗煮熟，又祭，独取鸡两眼，骨上自有孔裂，似人物形则吉，不足则凶。今岭南犹此法也。"今日中国南方一些少数民族，如彝族、苗族、壮族仍然保留着"鸡卜"的习俗，卜法不统一，也没有什么实际道理，是百越先民巫觋文化的遗存。

古代广东长期处于文化落后的状态，上古巫觋文化融合了后来的民间宗教信仰，在岭南十分盛行，当中有不少迷信成分。它们大都是原始先民在自然力压迫下恐惧、愚昧和迷信心理的产物；但这些禁忌又是人类在漫长的探索中所获得的生产和生活经验的结晶，当中寄托了人们追求稳定、美好生活的共同理想和愿望。同时，粤剧戏班中这些禁忌习俗虽然带有迷信意味，但实际上也反映出戏班艺人对演出非常重视，因为演出成功与否直接关系到戏班所有成员的生存问题。台上一分钟，台下固然苦练十年功；而台前演员一分钟，幕后众人更需十年功。所有演职人员必须团结一致、互相关爱、小心谨慎、配合默契，才能保证演出质量，才能保证生活，这也是所谓"小心驶得万年船"。因此，他们的禁忌习俗越多，就越是折射出广府戏班生存环境的艰难。

中国地方戏曲从民间风俗文化的土壤里开始萌芽，伴随着当地的民间风俗而不断发展和成熟。反过来，地方戏曲的发展在一定程度上也不断丰富着当地的民俗文化。粤剧也不例外，它和广府风俗密不可分，粤剧中蕴藏着丰富多彩的民俗文化，如现在的粤剧使用粤语方言表演，穿着华丽繁复的广绣戏服、音乐中有大量的广东音乐等，这些都使粤剧具有了深厚的广府文化特色。民俗文化为粤剧提供了源源不绝的艺术营养，粤剧还能吸收地方风俗作为表现的主题，使粤剧能够做到广府艺人演出广府大戏，广府大戏反映广府民生。同时，民间的各种神诞节日也为粤剧的演出提供了平台，如神功戏和"年例"春班。而粤剧的演出也增强了神诞节日的仪式感，带给观众喜庆的气氛和庄重的氛围，丰富了岁时

[①] 参见黄伟《20世纪初海外粤剧演出习俗探微》，载《戏剧（中央戏剧学院学报）》2014年第1期，第105页。

节诞文化。此外，粤剧也可以是风俗文化的组成部分，如神功戏本身就是祭祀民俗中的一个部分，反映出广府民众对祭神、祭祖的重视，深层次来说，就是对地缘关系和血缘关系的重视。这两层关系也就是"同乡"与"同宗"，是广府社区文化中最重要的感情纽带。对这两层关系的重视甚至能随着粤剧的传播延伸到海外，共同构成海外华人群体的乡情。

第十一章　粤剧在海外华人中的文化功能

清代中后期，沿海地区的华人以各种形式走出国门，侨居在异国他乡。数量庞大的粤籍华侨聚居在东南亚及北美等地，为粤剧在海外的传播提供了便捷的条件。粤剧拥有一个全球性的海外市场，有人说，在海外，有华人的地方就有粤剧。

一、粤剧在海外的传播状况

华人最早在国外的聚居地是东南亚地区，14—15世纪就有不少南方沿海地区的人为生活所迫从海路去东南亚定居。李恩涵的《东南亚华人史》中记载：

> 华人（特别是福建南部的漳州、泉州人）最早移民到马来半岛的马六甲、槟城与新加坡去可追溯到十四世纪或十五世纪，如元代人王大渊所著《岛夷志略》一书即追述他本人所到过的单马锡（今新加坡一带），已有华人流寓该处。随从郑和下西洋的学者费信著《星槎胜览》（出版于1436年），其中记载马六甲有华人居住云："当地人间有白者，唐人种也。"另一郑和的学者随员马欢，著《瀛涯胜览》则记载当时（十五世纪）已经有华人定居在爪哇北海岸的杜班（Tuban）、革尔昔（Geresik）、泗水（Surabaya）和满者伯夷（Majapahit）；马欢甚至记载满者伯夷的华人，"多有从回回教门受戒持斋者"。葡萄牙资料也明确地记载华人之定居者于马六甲。①

元代、明代移居东南亚的华人数量也不少，葡萄牙统治马六甲时期

① 李恩涵：《东南亚华人史》，东方出版社2015年版，第485页。

(1511—1640),当地已有数百名华商,其中不乏广东籍人士。① 因此,广东的戏曲(当时粤剧还未形成)早已在东南亚地区演出。1685 年 11 月 1 日,暹罗大臣华尔康为葡萄牙国王彼得二世(1668—1706)登基日举行盛大的纪念宴会,邀请了葡萄牙及法国使团共襄盛举。舒瓦西(Choisy)在其日记中记录了宴会中中国戏班表演的情况,可见广东戏班早在清初就已在暹罗地区上演:

 第一个节目为中国戏,演员衣裳绮丽,仪态可掬,动作也敏捷,惟其管弦,喧闹可厌,无异于依拍子敲锅;第二个节目为暹罗歌剧,其歌唱比中国剧稍好,白古人亦表演一场轻快的歌舞,祝宴以一场中国悲剧结束,盖因此地有广东戏班,也有漳州戏班,后者较为华美且壮丽。②

 这些早期的华人移民经历了四五百年的海外定居,与当地土著社会开始发生融合,产生同化现象。到了 19 世纪,随着清代后期再次出现的海外移民高潮,东南亚的中华文化圈也渐趋稳定。在 19 世纪中期,经历了两次鸦片战争,广东原有的自给自足的小农经济被严重破坏,大量农民成为剩余劳动力,而广东的省城——广州远远不能完全消化掉这些剩余劳动力。当时,广府华人到国外主要有两个途径。一是被诱拐掳劫,俗称"卖猪仔"。前文也提及有不少戏班中人或戏迷被"卖猪仔"到国外,为海外粤剧的传播奠定基础。二是主动离乡背井到国外谋生。19 世纪初到 19 世纪中期,东南亚发现了锡矿,又开发种植橡胶,珠三角地区很多下层人民迫于生计而"下南洋"。李恩涵分析道:

 至 19 世纪后半期,许多新因素使得所有东南亚的华人社会不只不再与当地土著社会同化,甚至在文化上亦少融合;在荷属东印度之此一情况,更为显著。过去曾经在文化上融合或部分同化于当地土著社会的华人社会,此时则趋向于"再华化"(resinified),再认同于中国与中国化。此类新因素包括:(1)华人新移民("新客",Totoks)在数量上之大为增加,特别始自 1870 年代之大量移入部分荷印地区(也至马来亚、暹罗

 ① 贺圣达:《东南亚文化发展史》,云南人民出版社 1996 年版,第 470 页。
 ② 转引自陈荆和《十七世纪之暹罗对外贸易与华侨》,见《中泰文化论集》,台北"中国文化出版事业委员会"1958 年版,第 377~378 页。

等地），实为阻止华人继续同化或在文化上融合于当地土著社会之第一项重要因素；（2）自1893年后华人妇女之移民日增，亦为另一项重要因素，虽然妇女移民的大量来到荷印之某些地区，尚是1918年以后的事；（3）1870年代后，东南亚华人与中国的联系大为便利，这不只建立起经常性频繁而安全的轮船服务，使个人旅行较为容易，也使政治性的影响更易于互通声气。①

正因为华人社区和族群不再与当地文化融合，而是建立起稳定的中华文化圈，中国本土的文化也得以在东南亚传承发展。东南亚华人中，广东的广府、潮汕、客家三大民系人数都不少，他们各自形成自己的文化小圈子。新加坡、马来西亚是早期华人聚居区，东南亚地区被称作"粤剧第二故乡"。

据现在可考的资料记载，东南亚最早的粤剧团体是咸丰七年（1857）由旅居新加坡的广东粤剧艺人组建的伶人组织"梨园堂"。咸丰十一年（1861），李文茂起义所建立的政权"大成国"解体，"起义失败，清朝统治者加紧对粤剧艺人进行了残酷的镇压，禁演粤剧，捕杀艺人，许多粤剧艺人被迫逃亡……逃往越南、马来亚、新加坡、泰国等地避难谋生。在新加坡、马来亚的粤剧艺人比较多"②。李文茂起义后，清政府禁演粤剧。后来禁令逐渐松弛，广府戏班艺人频繁到南洋等地为重建粤剧行会组织而进行筹款义演。1889年，邝新华等在广州建立八和会馆，海外粤剧界亦大为振奋。1890年，新加坡当地政府限令所有社会团体一律登记注册，"梨园堂"更名为"南洋八和会馆"注册，负责管理新加坡和马来亚各州，以及印度尼西亚的职业粤剧戏班的演出事务和艺人的权益福利。直至1965年新加坡独立后，才又更名为"新加坡八和会馆"，只管理新加坡一地的粤剧行业。除处理日常事务外，新加坡八和会馆还定期组织纪念、庆典、赈灾、筹款等演出和扫墓、祭祖等活动。会馆供奉华光神像，外地到此演出或过往的粤剧艺人照例会前往拜访、进香。会馆对粤剧在当地的发展起到推动作用。

自从有了行业会馆南洋八和会馆，东南亚的粤剧开始走上组织化、专业化的发展道路，广受民众欢迎，发展步入"黄金时代"。其时群星闪

① 李恩涵：《东南亚华人史》，东方出版社2015年版，第490~491页。
② 赖伯疆：《东南亚华文戏剧概观》，中国戏剧出版社1993年版，第179页。

耀，名伶辈出。在新加坡、马来西亚、越南、缅甸、柬埔寨、菲律宾、印尼等广东籍华侨聚居地区，也都流行粤剧。甚至出现了男女艺人分班演出的情况。根据清朝旅居新加坡的官员李钟珏在《新嘉坡风土记》中的记载，1887 年，"戏院有男班、有女班。大坡共四五处，小坡一二处。皆演粤剧"①。据 1881 年官方统计，新加坡共有 240 名演员，其中粤剧艺人占大部分。② 新加坡原来只有七八个戏园偶然演出粤剧，自 1890 年以后，由于建立了固定演出粤剧的室内剧场，戏班数也随之增加。可见当时粤剧在新加坡十分繁荣。

其他越南、马来西亚、泰国、菲律宾等东南亚国家的粤剧表演也十分活跃。"清朝光绪三十年（1904）左右，越南方面各戏院派人回广州'订人'，一般都是假手设在黄沙一带，专经营半班（即只有一只小红船的小型班）的戏班公司。当时一般在国内稍能立足的大老倌都不愿往国外演出，而半班则因经营不易支持，时组时散，通过他们找人较易。因此，由那时粤剧界的把头、半班的班主细春、烂颈祥、黄柏（名旦走盘珠的丈夫）等经营的专做半班生意的公司，经常成为代越南各戏院订人的掮客。"③

马来西亚是广东人在海外的数量仅次于新加坡的一个国家。随着广东人在各个历史时期为了谋生或躲避战乱等原因源源不断地移居马来西亚，粤剧在马来西亚获得了生根发芽的土壤。马来西亚的粤剧始自广东移民的自娱自乐，由于早期出洋华人多为文盲，粤剧在他们之间是以口耳相传的方式流传的。同时，由于李文茂起义失败，大批粤剧艺人从广东、广西逃亡到东南亚，这些职业戏班艺人在马来西亚组团开班以谋生计，才使当地粤剧逐渐走上专业化道路。广东戏班如广州八和会馆属下的新丽声、艳阳天、嘉乐、升华、大罗玉、新青年等粤剧戏班常常前往

① 〔清〕李钟珏著，许云樵校注：《新嘉坡风土记》，中华书局 1985 年版，第 10 页。

② 参见 [新加坡] 黄胡桂卿《粤剧在新加坡的发展》，见刘靖之、冼渔义主编《民族音乐研究》第四辑《粤剧研讨会论文集》，香港大学亚洲研究中心、三联书店（香港）有限公司 1995 年版，第 487 页。

③ 刘国兴：《粤剧艺人在海外的生活及活动》，载《广东文史资料》1965 年第 21 辑，转引自余勇《明清时期粤剧的起源、形成和发展》，中国戏剧出版社 2009 年版，第 283 页。

新加坡、马来西亚演出。① 广东粤剧戏班到南洋的商业演出刺激了马来西亚本地戏班的建立。20世纪20年代吉隆坡有三个戏班，他们经常做商业性演出，在暗崩、芙蓉、金宝、太平、马六甲、坦罗、新埠等地各有一至两个粤剧戏班。这些戏班规模大小不一，大埠的戏班约100人，小埠的戏班为30～60人。中国著名的粤剧演员新华、靓元亨曾到这些戏班走埠演出。② 在20世纪30年代，吉隆坡还出现了由当地华侨或华裔组织的专业粤剧戏班，如吉隆坡的八和会馆属下的粤剧团有新丽声、艳阳天、大罗天、新青年、环球乐、嘉乐、天仕、文英、金凤、龙凤、胜利、升华、文郎、辉宙、伟新声等。③ 1936年，胜寿年粤剧团从广州到新加坡及马来西亚的吉隆坡、槟城等埠演出。他们摆脱传统剧目的束缚，推陈出新，上演了一些抨击时弊的新编历史故事戏，如《龙虎渡姜公》《十美绕宣王》《粉碎姑苏台》《怒吞十二城》《肉搏黑龙江》《血染热河》等。著名的粤剧演员薛觉先于同年8月，应新加坡邵氏兄弟公司的聘请，组成觉先旅行剧团，前往马来西亚演出，其演出有《关公古城会》《霸王别姬》《西厢记》《白金龙》《三伯爵》等中外题材剧目。④

而在北美方面，19世纪的美洲国家正值资本主义扩张期，美国南北战争消灭了奴隶制，正需要大量劳动力。广东人去北美有两个主要的出海地点，潮汕人一般从汕头出海，广府人一般去香港坐船。1848年1月，北美洲西海岸发现金矿，引发全世界的淘金热，世界各地梦想一夕致富的人纷纷涌入旧金山港口，短短三个月，旧金山人口就激增2.5万人。其中就有许多华人自愿或被迫地把金山梦寄托在大洋对岸那片土地上，在那里被组织起来挖金矿、修建横贯东西部的中太平洋铁路。这样，大批华工便在异国他乡安家落户了。这些华工绝大多数是社会底层的劳动人民，文化程度普遍比较低。基于国外种族歧视、文化风俗差异，以及语言交流障碍等问题，华工们大多聚居在一起，形成小圈子，小范围活动。1850年左右，旧金山建立唐人街，但唐人街形成之后，更是无形中筑起了海外华人们心理上的"墙"。这批华侨的活动范围相对固定，基本上不

① 赖伯疆：《东南亚华文戏剧概观》，中国戏剧出版社1993年版，第179页。
② 康海玲：《粤剧在马来西亚的流传和发展》，载《四川戏剧》2006年第2期，第38页。
③ 参见赖伯疆、黄镜明《粤剧史》，中国戏剧出版社1988年版，第358页。
④ 参见赖伯疆、黄镜明《粤剧史》，中国戏剧出版社1988年版，第354～355页。

会走出唐人街,社交甚至做生意的范围也仅限于华侨圈子。

广府华侨大部分都是粤剧戏迷,因为他们离开中国前,在家乡唯一的娱乐形式就是粤剧。因此,他们按照中国文化的形式,在唐人街区建立自己的文化圈,其中就包括粤剧演出场所。现存最早的有关粤剧海外演出的记载是美国《上加利福尼亚日报》(*Alta California*)于 1852 年 10 月 16 日刊登消息:"鸿福堂"(音译)将于 1852 年 10 月 18 日在旧金山三桑街(Sansome Street)的美国剧院(American Theatre)首演①,该戏班的演出人员多达 123 人,演出剧目包括《八仙贺寿》《六国大封相》和《关公送嫂》等②。"鸿福堂"后来还于 1852 年 12 月 23 日在旧金山建成一座亭楼式的中国剧院,每周演出七天,昼夜不停,并于 1853 年 3 月抵达纽约、新泽西等美国东部城市,展开长达五个多月的巡演③,这是粤剧戏班赴美演出的滥觞,推动了粤剧艺术在北美的传播。《晚清华洋录》曾记载了著名作家马克·吐温 1877 年在旧金山观看粤剧的情况和感受:

> 那本来是在唐人区的戏院上演的,但戏院已在暴乱中被火烧毁了,现在便改到三新街的亚美利坚戏院上演。演戏的剧团是从广州来的,有六十二个团员,包括演员、乐师和其他工作人员。他们这次来美国,预定会到西岸五个城市,演出三十场。
>
> ……很像意大利歌剧加上马戏班的杂耍、中国功夫、奇特的服装和狂野的外来音乐。我以后一定还要看。④

加拿大圣文森特山大学的奥尔尼博士根据史料分析,1870 年也有一个由八人组成的 VON SOO FONG 粤剧戏班和由 21 人组成的黄龙剧团在加拿大演出。⑤ 从这些史料可以看到,伴随着中国华工的出洋,19 世纪已经

① 刘伯骥:《美国华侨史》,台湾"行政院"侨务委员会 1976 年版,第 112 页。
② 参见雷碧玮《一场未排好的戏:中美戏剧在 19 世纪加州的第一次接触》,见李少恩、郑宁恩、戴淑茵编《香港戏曲的现况与前瞻》,香港中文大学音乐系粤剧研究计划 2005 年版,第 32~33 页。
③ 参见周东颖《清代末期粤剧的海外传播及其意义》,载《音乐传播》2014 年第 1 期,第 106 页。
④ [美]多米尼克·士风·李著,李士风译:《晚清华洋录:美国传教士、满大人和李家的故事》,上海人民出版社 2004 年版,第 122~123 页。
⑤ 赖伯疆、黄镜明:《粤剧史》,中国戏剧出版社 1988 年版,第 365 页。

有不少的粤剧戏班到北美国家和地区的华人聚居处进行商业演出。之后，北美华人群体开始壮大发展，吸引了国内更多著名戏班到北美各国华人聚居处演出，甚至在北美当地建立专门的粤剧公司和剧院供固定演出之用。旧金山最有名的粤剧演出场所是大舞台戏院、大中华戏院、金都戏院，纽约则有新声戏院。粤剧的繁荣影响了当地业余粤剧社的成立，如旧金山的叱咤社、学苑剧社、南中国乐社，纽约的民智剧社、中国音乐剧社，西雅图的乐艺社，波士顿的侨声音乐社。据不完全统计，目前美国各地唐人街能维持正常活动的粤剧社有七八十个，一半以上位于旧金山、纽约、波士顿、洛杉矶的唐人街。其中，成立于1925年的旧金山南中国乐社一直屹立至今，成为全美现存历史最久的业余粤剧团体，为丰富热爱粤剧的侨民服务。①

直至近年，广东的粤剧团体仍然经常赴国外为海外华侨演出，如广东粤剧院立足广东，面向全国，走向世界，曾多次出访美国、加拿大、澳大利亚、新加坡、马来西亚、泰国等国家和我国香港、澳门、台湾地区演出，深受海内外观众欢迎。受加拿大多伦多华人社团邀请，广东省粤剧青年团2009年9月19—21日在多伦多为当地侨胞献上内容丰富的四台精彩大戏，与当地华侨华人共贺新中国六十华诞。此次是广东省粤剧青年团自2005年成立以来第五次应邀到多伦多演出，该团在当地华侨华人中拥有较好的口碑。2015年9月27日，广东省文化厅率广东粤剧院演出人员赴泰国曼谷，在"中国广东文化丝路行"活动中进行了首场演出。应新加坡新明星粤剧中心的邀请，广东粤剧院一团在2017年12月10—12日于新加坡中国文化中心和新加坡华族文化中心上演了《粤剧折子戏专场》《白蛇传》《兰陵王》三台大戏。2018年9月18、19日晚，广东粤剧院一团赴加拿大温哥华进行文化交流活动演出，并作为中侨护理服务协会的亲善大使团在米高霍克斯大剧院举办2018年粤剧慈善夜活动。

2014年3月20—27日，广州粤剧院派出最强大的阵容，以欧小胡、黎向阳、陈韵红、崔玉梅四位中国戏剧梅花奖得主领衔赴新加坡演出六场，每场观看人数都达到一万人，座无虚席。美国时间2014年10月16日，广州粤剧团赴美一行35人，在旧金山唐人街大明星戏院为当地的华人送上四天五场精彩的粤剧演出。（如图11-1所示）全院满座，掌声不

① 统计数据参见李爱慧、张强《美人华人文艺团体及其功能探析——以粤剧社和华人合唱团为例》，载《八桂侨刊》2017年第1期，第13~14页。

断，演出得到了观众戏迷的一致好评，许多观众散场后久久不愿离开。

图 11-1　2014 年 10 月广州粤剧院在美国旧金山大明星戏院演出

同年 10 月 21 日，广州粤剧团又赴洛杉矶，在洛杉矶柔似蜜高中礼堂进行三天四场的演出，对进一步推广岭南文化以至中华文化都起到了积极的作用。2015 年 6 月 14 日，为"纪念加拿大温哥华市与中国广州市缔结姐妹城市 30 周年"，时任广州市市长陈建华亲自率领艺术代表团走访温哥华，广州粤剧院演员、红线女的入室弟子、红派艺术传人欧凯明与郭凤女携手演绎粤剧折子戏《斩经堂》。同年 6 月 26 日至 7 月 2 日，广州粤剧院广州粤剧团又远赴加拿大，呈献了《宝莲灯》《刁蛮公主憨驸马》等精彩节目。美国时间 2017 年 4 月 12 日至 27 日，广州粤剧院赴美演出团一行 37 人，在美国旧金山和洛杉矶两大城市开展为期 16 天的粤剧演出及文化交流活动，共演出了九场。此次演出在旧金山及洛杉矶等地华人社区引起轰动，掀起观演热潮，现场气氛高涨。

二、粤剧是海外华人的乡情纽带

从上面的史实可以看到，伴随着华人从广东向世界移居迁徙的过程，粤剧也漂洋过海，在异国他乡陪伴着游子们度过艰苦奋斗的岁月。海外华人思念着故土，粤剧就最能体现他们难以割舍的故土情怀。所以，粤剧在海外华人群体中最突出的文化功能，就是发挥着凝聚海内外华人的作用，成为海内外华人的情感纽带，是中华民族文化认同的象征。

前文提到，广东人十分重视地缘关系和血缘关系，亦即重视"同乡"

与"同宗"。同乡与同宗的概念并不相同，但其范围有部分交叉重叠之处：同乡可能是同宗，也可能不是同宗；同宗又可能是同乡，也可能不是同乡。严格来说，"同乡"是一个模糊的概念，小至一乡，大至一省，都可以被称为"同乡"，而且，攀认同乡关系的人一般是原来互不相识的，并且攀认时人不在故乡。有时相邻两个地域、属于同一文化圈的人也可以认作同乡，如东北三省、江浙、广东潮汕与福建东南地区，还有广东珠三角和广西讲白话的地区。而"同宗"最直接的表现就是同姓。中国传统文化里一般说的"家族"概念，指的是五服之内的血缘姻亲关系的群体，即往上推五代，凡是血缘关系在这五代之内的算是"同族"，五代以外的算是"同宗"。我国按照血缘关系建构的社会结构就是以"家—族—宗"为基础，层层递进的。

中国是一个典型的以大陆性农耕经济为基础的社会，农民世代居住在相对固定的土地上，他们不愿意搬迁，流动性很小。在稳定的土地资源上，聚居着稳定的人群，人们对血缘归属具有认同感，因此，他们对彼此间的血缘关系非常重视。代代相传之下，这种血缘认同变得根深蒂固。这种以血缘为基础的宗法制度源于父系氏族社会。在处于蒙昧与野蛮时代的民族的社会中，亲属关系起着关键的决定性作用，用血缘关系来区别身份地位正来源于此。

地域归属感是基于血缘归属感发展而来的，"同乡"就是"同宗"的范围扩大化。随着人们生活流动性的增强，以及商业经济的发展，出现了一种同乡会馆组织，来自同一地域的人们在异乡凭借着血缘亲情及由此升华出的乡情，互相沟通联络，守望相助。例如，在清代，随着粤商的发展，全国各地都建起了广东会馆。商人在会馆里居住、宴会、谈生意，甚至堆放货物。据考，清初的北京有40所以上的广东会馆，国内现存修缮、保存最好的广东会馆位于天津。这些广东会馆不仅是粤商的旅居之地，而且为当地的广东同乡提供了不少帮助，其往往由富商捐资。凡广东老乡有困难寻至会馆，急需钱财的赠予一定钱财，缺粮饥饿的发放粮食，无以为生的帮助找工作，穷困思乡的资助盘缠，等等。

华人迁徙到海外定居，由于初代华侨大多是劳工，处于社会底层，只有抱团互助，才能生活得更好。因此，他们便按照在国内的习惯建立类似的组织，也就是各种名目的宗亲会和同乡会。在美国华人居住密度最高的城市旧金山，华人除了组建各地同乡会，还成立了一种有宗族性

质的团体，以"堂"命名。（见表 11-1）

表 11-1　旧金山宗族团体①

团体	宗族姓氏	团体	宗族姓氏
颍川堂	陈	荥阳堂	郑
陇西堂	李	马家公所	马
江夏堂	黄	西河堂	林
忠孝堂	梁	沛国堂	朱
庐江堂	何	胥山堂	伍
风采堂	余	清白堂	杨
彭城堂	刘	武陵堂	龚
天水堂	赵	高密堂	邓
清河堂	张	南阳堂	叶
陇西堂	关	爱莲堂	周
光裕堂	谭	安定堂	胡
三省堂	曾	宝树堂	谢

这种宗亲会的堂口名称大多用该姓氏的郡望命名，表现出浓重的乡土宗族情怀。每当有粤剧戏班到旧金山演出时，这份情怀就会更凸显出来。每当有名伶老倌到旧金山登台，戏院会事先刻意宣传他的姓氏，与该名伶同姓的堂口就会组织人手前来捧场，还会给他送礼物，送家具陈设布置他住宿的房间，把他当作国内来的亲戚一样。这一方面是因为姓氏相同而打破了时间和空间的距离，对该名伶产生"自己人"的认同感；另一方面也是借该粤剧名伶的演出抬高自己姓氏的地位，加强宗亲会组织内同姓华人的凝聚力。

早期的海外华人大多数是在 19 世纪中后期时或被诱骗或被拐卖到世界各地的劳动人民，即使自愿出国，也是家境贫寒、饱受困苦。出国之

① 数据来自黄伟《20 世纪初海外粤剧演出习俗探微》，载《戏剧（中央戏剧学院学报）》2014 年第 1 期，第 108 页。

第十一章
粤剧在海外华人中的文化功能

后,他们也大多从事体力劳动,在矿山、种植园等过着几乎和奴隶一样的生活,还受到当地人的排斥、歧视和压迫,心情十分苦闷,加上文化素质一般比较低,有相当一部分人是文盲,他们缺乏抒发心中的压抑情绪的途径,而且思念故土,想念大洋彼岸的亲人。他们离开中国前,粤剧就是他们为数不多的主要娱乐方式。移民之后,他们仍然喜爱这种娱乐方式,但是在娱乐之外,粤剧以其独有的音乐、语言和内容,承载着海外华人的乡音、乡情和乡愁。

实际上,海外城市的唐人街范围都不会很大。旧金山唐人街(当地广府华人称之为"唐人埠")是美国西部最大的华人聚居点,号称亚洲以外最大的华人社区,以都板街(Grant Avenue)和加利福尼亚街(California Street)交叉处为中心,以布什街(当地叫"布殊街",Bush Street)、鲍威尔街(当地叫"跑华街"或"宝华街",Powell Street)、百老汇街(Broadway)、科尔尼街(当地叫"企李街",Kearny Street)为范围形成一个区域,纵横加起来也就四五个街区。但是,现在有十几万华人在此处生活,加上旧金山处于地震带,平民楼房一般都不会太高,更显得这里生活空间狭小。这几条街与外面的世界泾渭分明,到了分界处,马路这边的店还是汉字招牌,老板与客户用粤语高声谈笑,马路对面就都是英文招牌,白人、黑人川流不息。最早期的旧金山华人被限制在都板街和加利福尼亚街交汇处生活,形同圈禁。唐人街形成之后,大多数人的活动范围也不会超出唐人街。即使后来有些聪明的华人学得英文,与当地人口语交流无碍,但是由于文化的隔阂一直根深蒂固,加上华人劳工的地位很低,他们很难走进当地人的社交圈子。既然走不出去,华人便着重发展自己的内部圈子。他们把从故土带来的文化传统以口耳相传的方式传承下来,即使他们文化水平低,受教育程度不高,但是以地域、方言为基础的乡土观念十分清晰,更进一步的,是对相同或相近血缘关系的认同。无论地域观念的强化、方言的代代传承,还是血缘关系的认同,其实都是华人们在一个陌生而且内外都充满敌对关系的环境中寻找自我归属感,这是漂泊游子的共同心理特征。

有人的地方就有矛盾,有人的地方就有斗争。海外华人内部的确不是铁板一块,一些宗亲会、同乡会之间也常常会因为小事而发生争执,但是,19世纪末,华人在充满敌视的环境下,一同生活在一个被异种文化隔离的贫民窟,他们又是团结而具有凝聚力的。欣赏粤剧是其中的一

种表现。由于地位卑微,受尽歧视与压迫,华人劳工面对当地人、当地文化时是紧张而警惕的,还带有恐惧。只有回到唐人街,按照自己熟悉的生活模式和文化传统来过日子时,他们的精神才会稍微放松。看粤剧,甚至组个私伙局唱粤剧,是放松身心、结交朋友最好的方式。不同籍贯的广府人用粤剧这个共同的娱乐方式,分享共同的文化记忆,无形中也强化了对共同身份的认同感。

三、粤剧强化了海外华人的"中国人"身份认同

值得一提的是,在 19 世纪末,粤剧最早带来的共同身份的概念大概就是一个模糊的"同乡"概念,而没有上升到"国家"的层面。正如前文所述,有清一代,广东沿海地区都有反清地下势力活动,广东独特的地理环境在当时也造成普通百姓对封建专制中央朝廷的隔阂。加上 19 世纪中期开始连续发生的两次鸦片战争、英法联军火烧圆明园、甲午海战失败、戊戌变法失败、八国联军侵华等丧权辱国的事件,清政府的腐败无能使其统治岌岌可危,清末的广东又诞生了民族资产阶级与工人阶级,因此,"大清子民"这层国家身份对当时的华人劳工来说非常淡薄,以至辛亥革命发生之后,旧金山华人便迫不及待地剪去了辫子,宣示自己不再是清国人。

辛亥革命前后,广东一些"志士班"粤剧团体也非常适时地把一批宣传反帝反封建的大戏传播到海外华人群体,如振天声班曾于 1908 年赴东南亚各地演出,在马来西亚的吉隆坡、太平、霹雳(旧称"吡叻州",Perak)等地演出《火烧大沙头》《温生才刺孚奇》《秋瑾》等粤剧,唤起了当地华人侨胞的共鸣,他们深受鼓舞,反应十分强烈。孙中山先生曾在给同盟会缅甸仰光分会会长庄银安的一封信中,对振天声剧团的演出给予很高的评价:

> 振天声初到南洋,为保党造谣欲破坏,故到吉隆坡之日,则有意到庇宁,演后就近来贵埠。乃到芙蓉埠之后,同志大为欢迎。其所演之戏本,亦为见所未见,故各埠从此争相欢迎,留演至今,尚在太平、霹雳各处开台,仍未到庇宁;到庇宁之后,则必出星加坡,以应振武善社延请之期。现闻西贡亦欲请往。故该班虽不到贵埠,亦可略达目的矣。顺

第十一章
粤剧在海外华人中的文化功能

此通告,俾知吾党同人,所在无往不利,可为之浮一大白也……①

 从兴中会到同盟会,都得到了海外华侨的支持。兴中会的首批成员20多人都是华侨。1905年,中国同盟会在东京成立,并陆续在香港、南洋、欧洲、美洲等地设立了分会,这是中国第一个统一的资产阶级革命政党,大大推动了全国资产阶级民主革命运动的发展。海外华侨不顾个人安危,毅然加入革命组织,仅新马地区的同盟会会员人数就有三四万人,形成了"凡华侨所到之地,几莫不有同盟会员之足迹"的局面。辛亥革命的经费基本来源于华侨的捐赠。②直到"1919年,革命党人黄大汉又在马来亚的槟城组织了'南洋华侨真相剧社',继续以戏剧为工具宣传革命思想。他们演出革命时事粤剧,演员穿民国初年的军装上台演出"③。在这样的大环境下,宣传革命的大戏受到海外华侨的欢迎,除了东南亚,北美也有"新舞台"等戏班,通过演戏宣传革命道理,向华侨发动募捐筹款。同时,"志士班"革命粤剧使用粤语演出,代替了之前的"戏棚官话",海外广府华人熟悉的方言乡音在舞台上被大量运用,激发起海外华侨对故土的眷恋,更把乡土情怀上升为爱国热情,促使他们同情革命、支持革命,最重要的是使他们强化了"国家"的概念,用"中国"代替了"大清",用"国民"代替了"臣民",强化了自己"中国人"的身份认同。

 "二战"之后直至今日,海外华人社会正在面临日益西化的现实情况,尤其是年轻一代的华人华侨。在唐人街里生活长大的人会受到更多中国文化的熏陶,而上一代甚至上几代已经搬离唐人街,从小和外国人一起长大的华人华侨,其心理往往难免有双重身份认同的困惑,一方面是来自家庭的价值观念和行为模式,另一方面是来自学校、公司等的外国社会文化。这使他们感到自己既不完全属于当地社会,又不完全属于华人群体。他们很多人虽然有着华人的面孔,并生活在华人家庭中,但由于接受的是国外的教育和文化熏陶,在思想观念上很外国化。他们面

 ① 孙中山:《致庄银安述振大卢戏班演出盛况函》,见中国国民党中央委员会党史委员会编订《国父全集》第3册,1973年版,第80页。
 ② 李海峰:《海外华侨与辛亥革命》,载《光明日报》2011年9月18日,第7版。
 ③ 赖伯疆:《东南亚华文戏剧概观》,中国戏剧出版社1993年版,第184页。

临一种尴尬的处境，即觉得自己既不是纯粹的华人，又不是纯粹的外国人。他们希望得到社交圈子里外国朋友的认同，把自己看作外国人的一分子，但实际上，外国人始终认为他们是华人，而家里的长辈、国内的亲戚朋友又觉得他们洋里洋气（粤语叫"鬼鬼哋"）。

像粤剧这种中国传统文化的艺术形式，年轻的华人华侨们知道但不会主动接触。而各处海外粤剧社团又都成立于当地华人社区，基本在华人社区演出。这样，不在唐人街生活的年轻华人华侨就更少机会接触到粤剧了。不过，20世纪80年代以后，越来越多的海外粤剧团体寻求变化，致力于把演员、观众从以往的老一辈华人华侨转变为新一代的"香蕉人"甚至外籍人士，把粤剧包装成国际化、跨文化的艺术，向作为华人华侨未来中坚力量的海外广大年轻人推广。例如：新加坡敦煌剧坊排演了一系列英语粤剧；2000年时，德国汉堡举行第39届世界博览会，敦煌剧坊演出了大型英语粤剧《白蛇新传》。为了推广粤剧，海外粤剧团做出了大胆的尝试，他们把粤剧带到社区、学校演出，配上该国文字字幕，让当地观众能够看懂。如敦煌剧坊在海外演出，就经常使用幻灯字幕协助当地观众欣赏台上的表演。他们在意大利罗马、英国爱丁堡、埃及开罗、美国旧金山和明尼苏达州、罗马尼亚布加勒斯特等地采用英文字幕演出，在日本东京则用日文字幕，在德国柏林就用德文字幕。①

祖籍南海九江的彭溢威自小出生在柬埔寨，1978年定居在法国。他发现法国的华人很少聚在一起听粤剧，为了把粤剧推广给法国的华人，他卖掉了自己的三间酒楼，成立了法国广东粤剧社，又跋涉到荷兰、比利时等地号召成立粤剧社。在他的推动下，几年内，欧洲先后成立了比利时粤剧社、荷兰粤剧社、比荷音乐社、丹麦粤剧社、瑞士粤剧社、英国侨声音乐社、英国华人粤剧曲艺研究会、德国粤剧社等。后来，粤剧社规模越趋壮大，1994年成立了大规模的跨国粤剧艺术团体——欧洲粤剧研究会联合总会，彭溢威自任会长，并在巴黎总部举办了第一次欧洲粤剧大会演。自此以后，每年10月或11月，他们都要轮流在欧洲各国举行粤剧大会演。1999年，欧洲粤剧大会演更名为"欧洲国际粤剧节"，以法国为起点每年在欧洲六个国家轮办，成为欧洲华人有史以来规模最大的文化活动。彭溢威还出钱让太太陈思燕回广州学粤剧，现在，被誉为"欧洲第一花旦"的

① 参见胡桂馨《新加坡敦煌剧坊推广粤剧之"三深两意"》，载《南国红豆》1997年第1期，第16页。

陈思燕便随丈夫在海外演出。2008年，时任中国国家副主席习近平提议，把"欧洲国际粤剧节"定义为"亲情中华"全球华人文化活动，于是该盛会正式命名为"亲情中华全球华人粤剧文化节"。

2012年，第19届亲情中华全球华人粤剧文化节在泰国举行。来自法国、美国、瑞士、澳大利亚、丹麦、新加坡、中国、马来西亚及泰国等十多个国家和地区的粤剧演出团队会聚泰国。2013年，第20届亲情中华全球华人粤剧文化节在马来西亚的怡保举行，共有来自马来西亚、澳大利亚、荷兰、英国等11国18个剧团约300名代表出席。2014年，第21届亲情中华全球华人粤剧文化节在法国巴黎举行，除了法国、英国、丹麦、荷兰、比利时、新加坡、澳大利亚、美国等国家和地区的演出团队，广东省还派出九位中国戏剧梅花奖获得者进行演出，为面向全世界弘扬粤剧文化而努力。

海外侨胞所做的这些粤剧推广的努力，就是为了以共同的文化渊源、共同的民族情感展示粤剧文化，培养世界各地广大华侨对传统文化的审美意识和价值观，增强海外侨胞的文化自信。即使平时生活中不会主动接触粤剧的青年华侨，通过这种盛会，也能感受到中华传统文化的魅力。这就增强了华侨后代的身份认同感。

粤剧170年前离开广东这个生于兹长于兹的母体，伴随着华工一步一血泪、一鞭一回头地漂泊海外。粤剧里沉淀下来的、几千年广府地区发展出的民俗风情、艺术风韵都被带入了一个被外国文化包围的孤岛，在充满疑虑、困惑、彷徨、委屈的海外华人社区里，成为华工们黑暗中的一盏灯、凄冷时的一堆火。粤剧在海外华人的世界里的意义远远超过戏剧本身，它像是一条无形的线，把漂泊海外的游子与祖辈耕耘的故土系连在一起。他们看戏，不仅是看戏，而且把粤剧当作一个窗口，情怯地推窗观望故乡发生的一切，也通过看戏，让自己想家的热望得到缓解，思乡的心得到慰藉。然而，第一代人对故土的思恋未必能代代相承，孤岛中的中国传统文化固然坚挺顽强地支撑着游子的身份认同，走出孤岛生活的人却会逐渐感到迷惘：我是谁？我从哪里来？这种古老的困惑会慢慢滋生。化香异邦，是因为根在中国，粤剧正用它独特的开放性、包容性进行着各种跨文化的变革尝试，让越来越多的海外华人感受到中华民族优秀传统文化的巨大感召力。这增强了海外侨胞的文化自信，提升了中华文化的亲和力和影响力。

第十二章 粤剧的美学

粤剧艺术是一种成熟的审美载体,是广府艺人五百多年来在吸取其他地域艺术中有价值的艺术经验、表现方式的基础上,经过无数艺术家的选择、加工、改造,积累出丰富多样的艺术技巧和手段,用来表现各种生活内容和广府人思想感情的一种艺术形式。粤剧在舞台上呈现出来的艺术美是高于自然界的自然美的,黑格尔说:"艺术美是由心灵(按:或译作'精神')产生和再生的美,心灵和它的产品比自然和它的现象高多少,艺术美也就比自然美高多少",因为艺术美中包含了"心灵活动和自由"。① 而观众看粤剧,就是一个审美的过程。所谓"审",是认识和理解。观众看戏,其实是理解世界的一种特殊形式。可供观众去"审"的"美",包括舞台上所有的物质存在和它们让观众理解出来的精神存在,所以观众在看戏时,需要调动自己的理智和情感,从主观和客观上对舞台上呈现的一切物质和精神进行感知、理解和评判。黑格尔也说过:"戏剧无论在内容上还是形式上都要形成最完美的整体,所以应该看作诗乃至一般艺术的最高层。"② 正因为戏剧是最高层的艺术,所以其艺术美也是最复杂的。

一、从外在美是核心到"内外兼修"

王国维在《戏曲考原》中对戏曲的定义是:"戏曲者,谓以歌舞表演故事也。"就是说,戏曲是由演员扮演角色,在舞台上以歌舞的形式当众表演故事的一种艺术。而实际上,戏曲的综合性非常强,把戏曲的艺术

① [德] 黑格尔著,朱光潜译:《美学》第一卷,商务印书馆2017年版,第4页。
② [德] 黑格尔著,朱光潜译:《美学》第三卷下册,商务印书馆2017年版,第240页。

美进行分类的话，大致可以分成与表现形式相关的外在美，以及与思想、主题、内容相关的内在美。这种分类法和其他的艺术样式是一样的。对其他的艺术样式，如文学、绘画、建筑、雕塑等来说，其形式美与内容美两者之间的关系是相对稳定的。但对粤剧来说，其艺术审美重心不是一成不变的。早期的粤剧审美以形式美为核心，后来逐渐向形式美、内容美并重发展。因此，粤剧的审美呈现出线性流动变化的趋势。这是粤剧审美的一个重要特征。

例如，对文学来说，形式美具有审美顺序的先行性，而内容美是审美的核心，而二者的关系是"质胜文则野，文胜质则史。文质彬彬，然后君子"①。拿中国古典诗歌的七言律诗来说，平仄格律、音韵以及遣词造句的技巧就是它的形式美。如律诗通常讲究首联要少用对偶，第一句要起得突兀，如劈空而来。脍炙人口的杜甫《登高》中，首联"风急天高猿啸哀，渚清沙白鸟飞回"，就符合这个要求。律诗又讲究颔联、颈联用对仗，杜甫写"无边落木萧萧下，不尽长江滚滚来""万里悲秋常作客，百年多病独登台"，对仗非常工整。这些都是这首诗的形式美。但是，这首诗之所以传颂千年，被誉为"古今七律第一"，主要是因为它通过写登高所见到的秋江景色，倾诉了诗人长年漂泊、老病孤愁的情感，抒发了年迈多病、感时伤世，以及寄寓异乡潦倒不堪的沧桑、愁苦的情绪，表达出一种沉郁顿挫的意境。千百年来，无数读者与诗中表达的感情产生强烈的共鸣，这才是这首诗获得"古今独步""句中化境"美誉的原因。可见，欣赏诗歌总是先欣赏它外在形式的美感，但是归根到底，思想内容的美才是最核心、最重要、最能打动人心的。没有令人共鸣的思想感情，只一味追求形式、运用华丽词句的诗歌，如齐梁宫体诗，则是苍白无力的，其整体艺术水平并不高。这样的审美标准、审美过程从古到今都比较稳定。

而中国古代的传统戏曲起源于巫觋，发展于达官贵人蓄养的优人，成熟于民间，宋金时在城市的勾栏瓦舍中就有戏曲表演。元杂剧是中国古典戏剧的一个高峰，但由于现在看不到其具体的表演，很难判断其实际舞台效果，后人对杂剧的研究只能停留在文本上，实际上只是文学研究。南戏诞生于南方民间，初期比较简陋且贴近世俗，但在明朝时发展

① 杨伯峻译注：《论语·雍也》，中华书局2006年版，第68页。

为中国古典戏剧的又一座高峰，取代了杂剧而雄霸戏曲界，称为"传奇"。明传奇的主要作家从下层落魄文人逐渐转为贵族和士大夫，使明传奇从民间艺术转变为宫廷艺术和士大夫艺术，他们的作品有明显的"雅化"的趋势，如汤显祖的《牡丹亭》文辞精美，文学性很强，而最为人津津乐道的是该戏曲的主题歌颂了"情"，肯定了人的"情"与"欲"，强烈追求个性自由的浪漫主义理想。但是，实际上对《牡丹亭》的体悟往往也只是从其文学性去研究。《牡丹亭》更多是一部文人案头文学，只是运用了"戏曲剧本"这种体裁来创作，舞台上演出的昆曲《牡丹亭》也是符合士大夫阶层的文人雅士的审美趣味。前文提及的清代黄燮清的《帝女花》就更是纯粹的案头艺术，只能从文本上去研究。

粤剧虽然吸取了南戏部分的艺术营养，但是和传奇的生长土壤不同。早期广府戏班演出的戏曲多为戏班中人根据外江班带来的剧本改编而成，后来以广府人民的主要生活为内容去编写剧本，使戏曲贴近生活，通俗而富有生活情趣，但这对士大夫阶层来说是鄙俗的内容。而剧本的本身十分粗疏，早期"提纲戏"时代甚至没有真正成形的剧本，语言通俗甚至粗俗，思想性、文学性都不高。加上如前所述，岭南文化的核心是世俗性，在世俗性的影响下，粤剧的第一性是娱乐性，因此，大部分广府老百姓看粤剧就是消闲娱乐。他们爱看戏，但正如贾府的焦大不会爱上林妹妹，他们看戏的重点往往不是这个戏表达了什么崇高思想，从中获得什么人生启发，令他们深入思考什么重大社会问题，其实大多数人看的就是个热闹。这就是普通民间百姓看戏的普通目的。

而所谓的"看热闹"，就是欣赏舞台上排场的盛大、布景的精美、南派武功的精妙、服装的华丽、音乐唱腔的动听等，而这些正是粤剧形式美的内容。看戏是一个审美的过程，观众看戏之前会因为戏曲的宣传和口碑，以及对演员老倌的了解，而对这出戏有所期待，这叫"审美准备"。观众作为审美主体，根据已知信息和自身的经验，对审美对象产生审美期望。审美期望体现了审美的主观性，如果期望值过高，演员的演出比预期的差，审美愉快就会下降；反之，如果期望值不高，这出戏给观众的感受比预期的好，审美愉快就会提高。

看一个人，首先映入眼帘的是人的外表，随着他由远到近走过来，别人先看到他的体形，然后看到他的衣着和发型，最后看到他的五官。看戏也一样，首先看到的是整个舞台的舞美布景风格，这是视觉审美；

乐师开始奏乐之后，观众对音乐也有听觉审美。演员出场之后，观众第一反应是关注他的衣着打扮，根据戏曲服装的固定程式，判断该演员扮演的角色的身份。然后，演员走到台中心开始表演，观众能看清他的脸了，就会对他的相貌、化妆评头品足，符合观众审美标准的就被认为是漂亮、美丽，这样的演员能给予观众更多的审美愉悦感。

于是，在观众坐在台下看戏的审美过程中，观众欣赏演员诗歌化的"念"、音乐化的"唱"、舞蹈化的"做"和"打"等表演，也欣赏演员的服装、妆容。随着戏曲一幕一幕演下去，观众越来越投入地对舞台上发生的一切进行审美观照。在他们眼里，舞美背景和人物融为一体，他们观看的是一个时空里的发生的故事，这个空间里有着真实的山水自然、亭台楼歌、道路村庄——舞台上没有的，观众通过观看表演，用想象补足。随着剧情的发展，观众的美感体验越来越丰富和深刻。当剧情到达高潮时，观众的美感体验也到达整个审美过程的高潮，整个身心处于美的享受之中，审美愉悦达到顶点，其他所有的心理活动都停滞了。这个过程是一个非理性的过程，观众对舞台上的一切很少有复杂的思考，即使产生想要理性思考的念头，也会因为剧情的转变、演员表演动作的快速转换而来不及做理性的分析、推理、判断，而只会直观、被动地接受舞台给予观众的所有感受。

直到戏曲演完了，演员谢幕了，这时观众开始从美的享受、美的陶冶中抽离出来，开始对刚才所观照的审美对象进行判断和评价，所以观众退场时往往三三两两谈论着刚才的演出，哪里唱得好、哪里念得不够好。这时审美主体的理性认识恢复了，开始进行审美评价。评价的过程中，观众按照自己的审美标准和经验，对审美对象进行理智的分析。伴随着这种理性的审美评价，观众会产生一种不同于看戏时的情感体验，即对已经消失在眼前的审美对象的回味和怀念。一般来说，审美观照过程中产生的美感体验越强烈，审美评价时的情感体验就越强烈。简单来说，就是看得越过瘾，就越令人回味。回味这种情感体验会促使观众产生审美欲望，希望再次体会到美感，再次沉浸在美的享受之中。而审美过程的反复出现、审美评价的反复进行，能够有效地提高人的审美能力。所以，观众看戏看多了，就会越来越懂戏，评价越来越内行，初级戏迷到资深戏迷就是这样发展来的。

早期的广府大戏剧本比较粗糙，即使有些剧本故事来源于明清传奇，

有其文学渊源，但由于不同于昆曲多在城市演出、条件较好，广府戏班演出场所多在农村、条件比较简陋，剧本很难编排得精致严密。剧本作者也是戏班中人，本身文化程度不高，只是凭着演出经验创作，加上观众文化素质低，文盲亦为数不少，如果戏曲文学性、思想性太强，反而会影响观众的接受程度。因此，早期的广府大戏着重用表演本身来吸引观众，甚至有"睡钉床""胸口碎大石"等带有走江湖卖艺痕迹的演出。而一些观众十分熟悉的老剧本如"江湖十八本""新江湖十八本"等，其表现的中心思想不外乎邪不胜正、忠君爱国等封建时代的主流价值观，当时的观众对情节内容及其表现的思想都已经十分熟悉，他们更看重演员如何演绎这个角色、看重演艺的本身。因此，外在形式美在很长的时间里一度成为审美的核心。

基于一面倒重视形式美的审美惯性，从20世纪到21世纪，一直到现在，粤剧戏班仍然十分重视粤剧的形式美，这可以说是粤剧的重中之重。一流的剧本如果只有三流的表演，就是失败的演出；反过来，三流的剧本如果有了一流的表演，只要该剧表达的价值观是正面的，就仍然可以算是成功的演出。也就是说，戏剧的成就很大程度是从演出效果来看的。前文所述的粤剧舞台上各种新颖的表现形式，其实都是因应这种审美惯性而产生的。不过，对粤剧思想内容美的注重在进入20世纪之后，出现逐渐提升的趋势。如南海十三郎要写"有情有义"的词，认为戏剧不单娱人，亦当言教。他在抗日战争时期所写的一系列宣传抗日救亡的粤剧充满了爱国主义激情，鼓舞了观众的抗战热情，坚定了群众对抗日胜利的信心。

随着20世纪后粤剧的演出主阵地从农村迁到城市，从简陋的乡村露天戏台搬到城市剧院的室内大舞台，市民也成为粤剧的主要消费群体。市民观众受教育程度相对更高，文化素质更好。因此，人们除了对粤剧的表现形式进行审美，对粤剧的思想内容也日趋重视。这时的粤剧逐渐走进社会的知识分子阶层，观众的审美要求大大提高，单纯用演员的唱念做打、绚丽的舞台效果、鲜艳夺目的服装、仿真的布景作为卖点已经不能完全满足观众。因此，粤剧开始提高思想性，突出表现戏里的情感。如唐涤生曾改编黄燮清的《帝女花》。黄作是纯粹的案头文学，长平公主与驸马虽然成亲，但感情线被淡化，主要想表现历史沧桑感，却又被神仙轮回的套路冲淡，思想落入俗套。唐作突出男女主人公在乱世中忠贞

不渝的爱情，又因其身份而上升到山河破碎的家国之悲，对故国的大爱和对恋人的小爱交缠在一起，歌颂了人世间美好的爱情和民族气节，大大增强了作品的艺术感染力。唐涤生有很多剧本改编自前人作品，他善于把自己对相关情节、人物的理解融进去，其改编其实就是再创作。他还善于把现代人的观念写进古装戏，所写的爱情很现代化、很真实。他重视人物塑造，把人物塑造得立体全面，把真实的人性表现出来。例如，唐传奇和汤显祖所写的霍小玉是个柔弱女子形象，而唐涤生所写的霍小玉敢作敢为，据理争夫，一派新时代女性坚强独立的作风。唐剧的观众群体中有相当多新女性，她们从唐剧中看到自己的榜样、自己的影子，从而产生艺术共鸣。

21世纪以来的新编粤剧在重视各种新颖表现形式的同时也注重思想的深刻性。例如：《三家巷》改编自欧阳山著名的同名小说，以20世纪20年代的广州为背景，塑造了满怀革命理想的广州青年的形象，把青春和爱情放在大革命时期和岭南文化的厚重背景中，描绘出中国革命初期错综复杂又轰轰烈烈的时代画卷；《碉楼》以清末民初金山华工的故事，反映了广东海外华侨的辛酸史与血泪史；《还金记》中一个小人物追着红军归还作为军需经费的黄金，对诚信的坚守令人动容，而在雪山冻僵、集体牺牲的红军群像场面更是逼真地展现了二万五千里长征中革命先烈在艰苦卓绝的环境下的钢铁意志和顽强精神；《梦红船》中红船子弟与日寇以死相搏，最后，主人公邝三华施展粤剧中的南派武功绝技"高台照镜"，引爆了日寇的军火，与敌人同归于尽而壮烈牺牲，展现了一段真实的粤剧艺人抗日历史，表现了强烈的爱国主义精神，使全剧主题得到升华；《谯国夫人》讲述南朝时广东粤西地区部落女首领冼夫人平乱归隋的故事，表现出爱国爱民、维护国家统一的伟大民族精神；《白蛇传·情》改编自民间故事，以现代意识突出唯美浪漫而真挚的感情（包括爱情、亲情、友情），让年轻观众深受感动。

这样，粤剧的艺术美从以形式美为核心，逐渐发展到"内外兼修"，经历了一个变化的过程。对任何一种艺术来说，形式美非常重要，各种新鲜的感官刺激是吸引观众注意的有效手段，同时，演员的演艺属于表现形式，也是舞台艺术的中心。观众审美鉴赏能力在提高，粤剧的艺术水平也必须内外一起提高，力求把外在各种令人心驰神荡的表现形式和内在动人心魄的主题情感结合在一起，为观众提供视觉与听觉、客观与

主观的美的盛宴。

二、粤剧的和谐美

美感不是一种单纯的观念，而是人在生活中积累的一切对自然、对社会的认识的意识综合体。这些综合的意识受到地域性、民族性的制约，特定的民族在长期生存的特定的自然环境和社会环境中形成其文化传统，这种文化传统又会深刻地影响该民族的审美理想。中国传统文化里认为和谐是最高的审美境界，"和"就是多种事物或因素的协调、融和地共处，形成一个有机统一体。阴阳鱼图案就是互相消长、对立统一的和谐关系。儒家说的"乐而不淫，哀而不伤"①、"文质彬彬，然后君子"②、"君子和而不同"③，道家讲的"天地与我并生，而万物与我为一"④ 都是和谐关系的具体表现。因此，和谐是中国古典美学的传统及其基本特点，"美"作为人的生命意识的综合体现，其本质就是和谐。

粤剧的和谐美主要体现在以下四个方面。

第一，审美主体和客体的对立统一。审美主体是观众，客体即审美对象，指的是舞台上的一切演出因素，包括演员、布景、道具、服装，而其中的中心对象是演员。观众观看演员表演，对演员的唱念做打进行审美，对舞台上的一切灯光舞美服装道具进行审美；同时，观众的专注度、情感反应，如适时的掌声也会给予演员反馈，舞台下的掌声是对台上演员最大的鼓励，演员会因为表演被观众肯定而获得心理愉悦，从而进入更佳的表演状态。在这个过程中，观众进行审美，也促进演员创造更多的视觉美和听觉美；演员被审美，同时也创造美。主客体之间构成和谐关系，便是一场成功的演出。

第二，审美客体内部的和谐统一。戏剧是综合艺术，舞台给予观众的整体观感，是舞台美术设计与灯光设计、音响设计、服装设计、化妆设计、道具设计、饰演者共同作用下的综合和谐体。舞台上参与表演让观众欣赏的不只有演员，还有视觉上的布景、道具、服装，听觉上的音乐等。这些也都是舞美师、道具师、服装师、乐师的心血结晶，都烘托

① 杨伯峻译注：《论语·八佾》，中华书局2006年版，第32页。
② 杨伯峻译注：《论语·雍也》，中华书局2006年版，第68页。
③ 杨伯峻译注：《论语·子路》，中华书局2006年版，第159页。
④ 〔战国〕庄周著，〔晋〕郭象注：《庄子》，上海古籍出版社1989年版，第14页。

着演员的表演：传神的布景能表明人物活动的时间和空间，精致的道具能增添人物所在环境的真实性，精美而恰当的服装能帮助观众判断人物的身份和状态，悠扬动人的音乐渲染出人物情感的氛围。这些都与演员融为一个整体。

这个审美客体的整体很复杂，是由很多种统一关系共同构成的，比如戏曲的服装，其设计要始终把握整个舞台设计的统一，所有人物服装风格要统一，服装和道具的时代风格统一，服装与演员身高体态相适应的外在美与展现角色的身份、性格、思想的内在美也要统一等。如广东粤剧院、广州粤剧院联合演出的《谯国夫人》，由于冼夫人是岭南百越族部落首领，其族人颇有未受汉化者，彭庆华饰演的达猛，其人物造型设计起初是突出其原始部落的服饰，后来受到中原文化影响，过渡到以汉族服饰为主。这样，人物的服装才能和剧情的时代、人物的身份和剧情高度吻合。

又如舞台灯光。其一，灯光的运用设计可以与布景道具融合，达到特殊的艺术效果。资深粤剧灯光设计师梁兆源曾撰文自述灯光设计的心得，提到两出戏里他的设计理念。一出是广州红豆粤剧团的《野金菊》第二场，演的是媳妇在公公的遗像前与别的男人幽会，灯光师设计从头顶打一束白光从上而下照在遗像上，由于光源自上而下，显得遗像颧骨尖削，眼神阴森。另一出是同团演出的《楚河汉界》，他设计了用人手操纵的散流光打在固定的大旗上，营造出飘忽感，借以表现出项羽军队的军心浮动。① 这种灯光是能够表现出情节场景氛围、人物内心活动以及暗示剧情发展的。其二，灯光的运用也可以与演员的表演融合。如广东粤剧院的《决战天策府》中，演到敌人向主人公射出弩箭，舞台上当然不可能有真的箭，于是，饰演敌人的演员做出放箭的动作，灯光师用刺眼的红色光束射在主人公胸口，配合音响师及时按出的中箭音效，主人公表演中箭的反应动作，既抽象又逼真地表现出中箭飙血的惨烈场景。这些都是灯光与演员、音响等其他舞台演出因素高度融合统一所造出来的艺术效果。

这样，整个舞台就是一个审美客体，它特有的艺术表现力、艺术创意、艺术风格都来自各种设计的完美和谐的融合。

① 参见梁兆源《粤剧舞台灯光的悟与行》，载《南国红豆》2008年第5期，第52页。笔者参看其论文后亦观看了粤剧《野金菊》《楚河汉界》，观摩其灯光运用。

第三，粤剧的剧情体现了理想与现实的统一。在一出戏中，通常要赋予主人公一个理想，他希望过怎样的生活，希望做什么事，这就是理想。《六月雪》的窦娥只想好好侍奉婆婆，等着丈夫回家；《紫钗记》的霍小玉希望和爱郎双宿双栖；《帝女花》的长平公主只想招个青年才俊继续过皇家太平日子；《蝶影红梨记》的谢素秋只想见见那个因题诗结缘而倾慕了三年的笔友；《搜书院》的翠莲希望有选择夫婿的自由；《桃花扇》的李香君本想与侯才子共结连理；《伦文叙传奇》的伦文叙想中个状元娶个妻；《梦红船》的邝三华想戏班红火，想和师妹共度余生；《决战天策府》的李承恩只想平定叛乱保卫大唐；《八和会馆》的邝新华希望本地班解禁，振兴粤剧……然后，抬头思理想，低头见现实，戏里一定会有一个令人震撼的现实与初始的理想相呼应。如果最后现实与理想相符，大团圆结局，这符合观众的心理期待，令观众心情愉悦。哪怕改编自中国古典悲剧《窦娥冤》的《六月雪》，也是个先苦后甜的喜剧。这一类的剧情中，主人公虽然遭遇磨难，但最后，现实与理想是和谐统一的，令观众产生美感体验。

如果最终现实与理想不符，那就是悲剧。例如，长平公主与驸马同饮毒酒以身殉国，李香君割发断爱青灯礼佛，邝三华引爆军火与日寇同归于尽。从文学性来说，悲剧具有更大的触动人心的力量，但是大体上，中国戏剧还是用大团圆结局的为多。其中一个重要的原因是，剧作家本身被腐败黑暗的现实刺痛，需要宣泄自身情感，做自我心理调适。这个原因在元杂剧、明清传奇等中国古典戏曲中比较多见，但用在后来的粤剧上则不太合适。因为早期粤剧的编剧本身就是戏班艺人，编戏演戏是谋生工具，可供自由表现个人情感的空间并不多；虽然后来编剧的待遇好了，也名成利就了，但是粤剧是活在市场里的，观众也以下层人民为主，对普通广府百姓来说，看戏本为娱乐，而生活本来就艰难困苦，何苦花了钱再去戏院体验一把本来就已经够苦的苦日子？所以，大家都喜欢看些种善因得善果的大团圆戏。编剧出于商业性考虑，也就多写团圆情节。而从美学来说，即使戏中主人公遭遇的现实与理想背道而驰，造成悲剧，这实际上也是一种基于对立的统一，显现出巨大的审美意义。

第四，粤剧体现了物质与精神的统一。一个多世纪以来，粤剧舞美有着实景化的趋势，舞台上要山可以造山，要水可以引水，要房可以搭房，甚至要动物也可以有动物，如广东粤剧院《还金记》的初版就由两

第十二章 粤剧的美学

名演员踩着高跷饰演一匹战马"大黑青",十分活灵活现。但是,舞台艺术毕竟不是电影电视,无论实景化趋势如何发展,也不可能做到演员做几个动作就切换一个场景,更不可能出外景(粤剧电影或许可以,但考虑到制作成本和拍摄方式,依然不太实际)。而西方古典主义话剧遵循的同一天、同一场景、同一主题的"三一律",虽然简练紧凑,但在中国观众的审美中,这样的格局略小。所以,中国戏曲的舞美即使有实景化的发展趋势,戏曲的虚拟性也是无法取代的,虚拟性仍然是中国戏曲表现艺术的核心性质。

舞台上的实景,只能布置出剧情场景的一个局部,无论制作得多么精美仿真,其作用都是用来提示观众,让观众在脑海中自行补足该场景的整体大环境。例如,为了表现《伦文叙传奇》里伦文叙的茅庐,舞美人员搭建出逼真的视觉效果,有篱笆有院门,门边有水缸,室内有桌椅、书架等家具。但是,室外的田园景物,如乡间小路,布景就不做交代,仍需观众自行想象。《梦红船》中两层楼的红船船楼、船舱布景十分精美逼真,但是舞台上除了船舱外,并没有一条真正的船,整条红船的存在是靠船舱实景提示观众去想象的。也就是说,舞台的实景是一把打开观众精神空间的钥匙,在观众的审美体验中,它必须与精神的虚景结合,只有物质和精神和谐统一,才能构成观众认知中剧情发生的完整的环境。

不但布景是物质和精神的统一,演员的表演也是如此。虽然粤剧多方借鉴话剧和电影的表演方式,但它毕竟是一种中国传统戏曲,有许多特定的表演程式。新时代下我们提倡创造更多适应当今社会的表演程式,但并不等于要抛弃旧有的表演程式。事实上,一套表演程式流传到现在,一定经过历代无数艺术家舞台表演的考验。这些表演程式的艺术性就来自其虚拟性,如表演上楼,舞台上很少能造出真正的楼梯,像《梦红船》那种两层楼的船楼十分罕见。绝大多数的"上楼"都是靠演员的虚拟表演动作来完成的。角色站在舞台杂边(放道具箱那边)台口,先抬头向上看,让观众的目光跟随角色的目光向上,表示此处有条楼梯,然后左手做出扶住"楼梯栏杆"的动作,右手轻轻提起衣服右边下摆(古人长袍较长,拉起以免绊倒);若是旦角,则轻轻拉起裙子下缘,再低头看着"楼梯"的"台阶",先出左步,高起轻放(高起是把动作夸张,让后面观众也能看清;轻放表示小心翼翼),双脚依次向前踏出七步,到达舞台衣边(放置衣箱那边)台口,然后回头向下俯望,用目光表示已经登上

楼上，还须做个拗腰动作，表示楼上风大，女子娇柔弱不禁风，又表示楼高使人惊怯。而"下楼"表演则反过来，从衣边台口向下看，用右手扶住"楼梯栏杆"，左手拉起衣服下摆，先出左脚，七步下楼，再回头向上一望，表示下楼完毕。如果舞台较小，不够位置走七步，演员就随机应变，灵活掌握，只要上下楼步数一致即可（懂行的观众会数步数，如果上下楼步数不一，观众会认为演员水平低下，甚至嘲笑起哄）。

台上明明空无一物，而演员凭借表演程式，向观众展示虚拟的景物；观众则凭借演员的动作提示，在脑海里想象出该景物，并在精神世界里构成该景物与演员搭配的虚拟景象。这样，有限的舞台空间就能给观众营造出无限的时空。观众对粤剧表演的审美，其实是对演员演出与观众自身虚拟想象空间的结合体的审美，令他们产生美感体验的是物质与精神的统一体。正是因为认识到这一点，《还金记》的升级版就删除了演员饰演的战马"大黑青"，把初版中这匹被饰演得十分写实逼真的马放回到虚拟的想象空间中。该剧导演莫非说："写实不是戏曲最擅长的，最后我们去除写实的'大黑青'，运用戏曲特有的虚拟手法去表演'大黑青'，化有形为'传神'。"① 主人公用一条特制的长马鞭，用戏曲特有的身段、技巧，用写意的手段演绎出"大黑青"的种种行为，以及人与马之间的交流互动，反而增强了观众的艺术体验，毕竟想象出来的才是完美的。虚拟和现实统一的和谐美才是传统戏曲最吸引人的艺术魅力。

作为一门在商业竞争中发展起来的舞台艺术，迎合观众喜好，吸引观众入场观看是最为重要的，毕竟生存问题才是第一问题。所以，早期粤剧重视形式多于重视内容。剧本再好，它不是用来看的，是要用唱、做、念、打，舞美，化妆，服装，道具等外在形式的东西去表现的。而粤剧又是一门成熟的传统戏曲，它的成熟不在于每个方面都发展到顶峰而无可改变，而在于它总是能发现自己的不足而自我进化。因此，我们能看到粤剧越来越明显的思想内容的内在美与表现形式的外在美并重的发展趋势。说到底，这是社会日益进步、观众审美水平日益提高的结果。粤剧的"内外兼修"的美学特征，是其适应观众需求而发展的结果。同时，粤剧本来就是若干种传入岭南的外来音乐合流并与本地文化融合发展而来的，粤剧的创作者、表演者都抱有岭南人特有的开放通达的心态，

① 《升级版〈还金记〉整体风格人物定位更细化》，见新浪网（https://ent.sina.cn/tv/tv/2017-08-023/detail-ifyinvyk3306649.d.html）。

把大量不同地域、不同文化的元素放在一起,有的能产生浑然天成的融和的美感,如中西合璧的粤剧乐队,中乐与西乐合奏听起来和谐悦耳。有时,这些不同的元素又只是简单的堆砌,过于追求华丽的形式美而未能真正融合,如在古装戏服里藏闪亮的霓虹灯的做法可以令人新奇一时,但现在也已经在舞台上消失。当中要把握住的美学原则其实就是粤剧的民族性和地域性。粤剧乐队加入西乐,但以带有岭南特色的民族乐器为主;舞台加入大量实景布景、华丽服装和现代科技设置等,但不可脱离传统的带虚拟性的程式表演。归根到底,粤剧既广泛吸收其他艺术样式的优点,又保持自身的艺术特点,不把自己等同于其他艺术样式,这就是粤剧"和而不同"美学特色的内涵。

第十三章 粤剧的文化品格之辩

文化品格是一个很广泛的概念，狭义来说是事物在其起源和传承过程中逐步形成的思维模式、思维价值取向、审美情趣等因素的总和。从明代中期外江班大规模入粤演出开始算起，粤剧至今已有500年左右的历史。粤剧在地理环境、人文环境、政治环境、经济环境等各种因素的影响下，在其诞生和发展的过程中形成了自己独特而复杂的文化品格。粤剧源自市井世俗，与现代年轻人相对疏离，但作为"文化遗产"，又常被打上"高大上"的标签；又因为粤剧在进入21世纪以后发生的新变比较明显，所以人们容易对其"俗"或"雅"、"旧"或"新"的文化属性发生困惑。本章试对这两个方面的文化品格进行讨论。

一、"俗"与"雅"之辩

粤剧到底是"俗"文化还是"雅"文化，这个问题看起来并不是问题。从粤剧发展史来看，早期广府大戏多在乡村演出，主要观众是村民，后来逐渐把演出重心放在城市，主要观众是市民，所以粤剧的主要受众是市井的平民百姓。岭南文化是一种世俗文化，粤剧作为岭南文化的组成部分，不可避免地被打上世俗性的烙印。我们很容易产生一个印象，来自市井民间、下层社会的文化就是"俗"文化，来自精英阶层、上层社会的文化就是"雅"文化。中国古典文学的雅文学和俗文学就是按照文学使用者（不是创作者）的社会身份地位来划分的：被士大夫阶层视为正规的、标准的、规范的文学就是雅文学；反之，非士大夫阶层的平民大众所嗜好的所喜爱的就是俗文学。这是中国几千年封建社会文化传统造成的一种认知。

但是，事实上，当我们仔细思考的时候，就会发现，如果将"俗"与"雅"的划分方式套用在粤剧上，"俗"与"雅"的分界（或者说标

第十三章 粤剧的文化品格之辩

准）是模糊不清的。如果按照文化创作者的社会身份来判断文化的雅俗，就等于设定了上层社会创造的是雅文化，下层社会创造的是俗文化，然而，古代的雅文化也是来源于民间然后逐渐雅化的，如"国风"、汉乐府都源自百姓生活。同样，如果按照粤剧创作者的身份来判断粤剧的雅俗，那么，早期粤剧编剧就是戏班艺人，后来的编剧是熟悉粤剧表演的知识分子，实际也都是普通百姓。然而，演出的粤剧却能传播到上层社会，不少官员及其家眷都追捧粤剧。所以，认为粤剧因阶层区别而产生雅俗分别的标准并不符合实际。

如果和古典文学一样，按照使用者的社会身份地位来划分的话，清代广府大戏的观众确实主要是市井百姓。但进入20世纪之后，实际上，粤剧已经作为整个广府地区的主要娱乐形式之一，其观众群体远不止普通百姓，不少政府官员都喜欢看戏，粤剧作为地域文化，其传播是跨越社会阶层的。如广州市原市长黎子流就是资深的粤剧戏迷，在推广粤剧文化方面做出了重要贡献。在中国古代，文化知识掌握在少数人手中，形成士大夫阶层。一个人即使没有官职，只要有最低一级的秀才功名，就已经迈进了士大夫阶层，享有一定的社会特权。哪怕是考不上秀才的童生，或者因故失去了官员身份的读书人，他的自我心理定位和自我归属认同仍然是士大夫群体。这种身份认知是终生的。所以，即使杜甫穷得茅屋为秋风所破，贾岛穷得当和尚去敲月下门，唐伯虎被剥夺功名穷得死后靠朋友相助才能下葬，他们的诗歌仍然属于雅文学的范畴。清朝被推翻之后，士大夫群体就不复存在，特别是推行普及教育之后，掌握知识不再是少数人的特权，因此，观众群体的社会身份不是固定的，也不是唯一的。一个知识分子，即使其职业是官员，无论在官场上掌握多大权力，从法理上，他下了班就是老百姓，他可能同时兼有祖父、父亲、儿子、叔伯、兄弟等多重身份，实际上，他也需要过普通人的世俗日子，要吃喝拉撒，要过节，要祭祖，也要消闲娱乐。那么，他看粤剧，粤剧算是雅文化还是俗文化？

在中国古代，雅文化是与平民百姓有距离的疏远的文化，因此，也有人从审美距离判断一种文化样式是"俗"还是"雅"。这个审美距离可以是对知识的距离，如古代不认识字的农民没法理解文人吟诵的诗歌，哪怕是最贫困潦倒的文人写的诗，对他来说都不知所云。古代的制度下，知识代表着获得财富、权力等社会资源的可能性，农民对知识的敬畏来

源于对权力的敬畏，对那首不能理解的诗歌产生崇高感，习惯上就把这种文化的特性称为"雅"。所以，古代的"雅"和"俗"带有阶级性质，包含褒贬意义。但对于今人来说，对知识的距离这一层意义显然大大减弱甚至不存在，而另一种距离——时间则比较突出。时间也是重要的审美距离，人们会习惯地把离我们时间久远的文化在思维里包装，把"历史"的本身作为"雅"的重要构成因素。这样，粤剧的源头在500年前的明代中期，粤剧的重要发展在清代中后期，哪怕使用粤语演出，也是一个世纪前的事了，粤剧走向衰落也已经50年了。对今日的年轻人来说，这些事件不是发生在他们周围的，已经是"历史事件"，甚至不能用近指代词"这些"，应该要用远指代词"那些"去指代了。再就是粤剧在当今社会各种文娱艺术形式中不算是流行的，虽然有着广泛的群众基础，但在年轻人中又是属于小众的文化，其从业人员比起电影、电视等其他更为流行的文娱事业也少得多，这也拉大了粤剧与年轻人的距离，也会让人产生"传统艺术"等同于"高雅艺术"的错觉。

粤剧诞生早而成熟晚，跨越了封建社会、半殖民地半封建社会、社会主义社会几个时代。对文化的理解是有时代性的，总是受到一个时代的审美趣味、社会风尚、价值取向等因素的制约，一种文化样式是"俗"还是"雅"的判断会伴随着时间的延伸而不断摇摆。例如，粤剧的受众人群从只有本地下层百姓到不分阶层，对粤剧的审美从重视形式到形式与内容并重，这些变化都有时代因素的影响。

不过，"俗"与"雅"的分界模糊不清，并不妨碍"俗"与"雅"概念中心以及其核心特性的建立。雅文化的核心是脱离商业性与娱乐性的，与任何利益无关，它指向人生价值、生命意义等形而上的精神，是具有严肃性的，是创作者生命形式的精神外延。例如，古典诗学说"诗言志"，可见古典文学中的诗可用来表达诗人自己的理想情志，抒发内心真实情感，表现对生命的思考或者价值观。而古人认为"词为小道""词为艳科"，不登大雅之堂，就是因为词是与商业性、娱乐性挂钩的，宋代词人饮宴时作词娱乐，做笔墨游戏，为歌伎作的词又被歌伎传唱作为商业宣传手段招徕客人。可见，俗文化的一个重要特性就是与娱乐相关，或者也与商业相关。

而前文已经论及，粤剧从诞生开始，就具有商业性和娱乐性，并且这两个性质从来没有改变，那么，粤剧属于俗文化是无疑的。只是此处

所论不在于简单地把粤剧归类,而在于归类之后把握其发展道路。粤剧从市井世俗中来,伴随着广府地区的商业发展,曾经是广府人主要的娱乐形式,但是它在发展中又同时发生着"雅化",有以下四个表现。

第一,戏剧创作注重思想性。剧本创作者从戏班艺人转变为知识分子,于是创作时大大加强了戏剧的思想深度,挑战了日常生活中的现实意识和价值观。如唐涤生继承汤显祖的"至情说",在戏剧中重点突出人物爱情,并反映现代人的爱情观。如《紫钗记》《再世红梅记》等剧,霍小玉、李慧娘等女主人公主动追求爱情幸福,带有新时代女性的独立思想,也是对现代在某些地方仍然存在的男尊女卑、女子依附男人生存的意识的挑战,反映了唐涤生的女性独立意识。

第二,文辞雅化。雅文化在语言上的特性表现在追求凸显语言魅力,因此,其常常打破日常语言运用的原则,而俗文化则通常是口语化的语言。粤剧虽然用粤语方言演出,但粤剧唱词念白从早期的直白俚俗逐渐发展到越来越重视文采,形成既着重本色,又着重文采的艺术风格。① 如《挥泪别南唐》的曲词:

【破阵子】
[二重唱]四十年来家国,三千里地山河。凤阁龙楼连霄汉,玉树琼枝作烟萝,
[合唱]几曾识干戈!
[李煜]一旦归为臣虏,沈腰潘鬓消磨。
[周薇]最是仓皇辞庙日,教坊犹奏别离歌,
[二重唱]挥泪对宫娥,挥泪对宫娥。
[口白]周薇:唉!主上。
李煜:唉!强邻压境,今日耻为臣虏咯。
周薇:唉!无限江山,别时容易见时难呀!

【乙反二黄合字板面】
[李煜]楼船靠岸边,转瞬别国辞行,
远望江边目迷泪渗,结队归鸦,
声噪腾腾,欲断魂。

① 参见赖伯疆《本色、文采、音乐性的互补和融合——粤剧、粤曲语文的艺术特色》,载《南国红豆》1996年增刊,第59页。

［周微］前去万里遥，诀别故园，
暮云夕照间，寒露冷风霜凛。

【乙反长句二黄】
［李煜］哀此亡国之君，怕听后庭遗韵，
难离难舍，故国臣民，
［李煜弹词］自此南唐天地暗，百姓苦海逐浮沉；
［周微］剩有遗民谁护荫，哀鸿遍野痛呻吟。

此曲开头就以李后主《破阵子》原词谱曲演唱，再口白，然后填词唱二黄。口白和填词的风格与后主原词风格相似，显得沉郁悲壮，充满了对江山沦丧的痛心、即将离别故乡的难舍之情，以及对前途命运的焦虑迷惘，是文采与本色结合的典型。

第三，以塑造人物典型为中心。一个戏无论灯光舞美服装多华丽，归根到底是以塑造人物为中心的。一方面，同一个角色，不同的演员能塑造出不同的典型。粤剧的故事情节往往是一个大概的线索，这条线索又经常是为大众所熟悉的。粤剧的唱词、念白也是写意式的，对人物的刻画是粗线条的，犹如国画，善于留白。所留的白，就是为演员留出的表演空间。演员可以通过自己的表演，把独特的个性融入人们熟悉的角色中去。如改编自明传奇的《焚香记》，该剧讲述了妓女敫桂英救助落难书生王魁，但王魁中状元后入赘相府，给敫桂英寄去休书的故事。红线女饰演的敫桂英情感充沛强烈；陈韵红饰演的敫桂英爱憎分明、刚柔并济；而李嘉宜饰演敫桂英则注重内心世界的演绎，用外在的表演程式表现人物性格与情感的多重性。另一方面，同一位演员也可以为相似的多位角色注入不同的气质和魅力。如林家宝擅演帝王，演过唐明皇、李后主、睿王等，号称"皇帝专业户"，他演绎的每位帝王都能诠释出角色的内在气质，把角色之间的微妙差别展现出来。

第四，以营造美学意境为核心。粤剧也注重舞台美学意境，如《白蛇传·情》的舞美设计着力于营造充满诗意的美感，与演员的表演融合在一起，断桥初会的烟雨江南、温馨浪漫的洞房花烛、气势磅礴的水漫金山等，每一个场景都是一幅鲜活的图画，其意境充满了古典与现代结合的美学意蕴。

粤剧发生雅化的原因，一是社会渐趋稳定，国力逐渐增强，人民生

活水平提高，这是经济基础；二是剧本由知识分子创作，他们有表达自己价值取向和对人生、社会的思考的需求；三是观众的受教育程度提高，审美眼界开阔，审美需求增长。而粤剧的雅化现象是伴随着大湾区城市化进程而产生的。珠三角地区城市化的发展离不开商品流通的发展扩大。古代广州本来就有商业基础，清代自乾隆年间开始实行长达85年的"一口通商"政策，使广州率先成为全国的商业大城市，加上十三行的建立和推动，持续一百多年的对外贸易带来了非同一般的繁荣，迅速带动了周边村镇的发展。首先受惠的就是紧邻广州的南海、番禺、顺德，然后是顺德南边的香山（包括今天的中山、珠海）。戏班在广州演出，为了适应市民的需求而产生不同于农村演出的新变，各地商贾来往及戏班的商业化，又会把戏班的新变带到农村。由于广州是珠三角的经济中心与文化中心，周边村镇居民的各种需求、标准逐渐向广州趋同，因此广州的商业发展既带动周边地区的城市化，也带动了这些地区的人文娱需求的变化，反映在看戏娱乐方面，就是产生了审美与广州市民相似的雅化现象。正是这一轮广州及其周边地区的城市化运动催生了广东音乐，而番禺沙湾则成为广东音乐发展壮大的温床，为粤剧整合广东音乐打下了基础，是粤剧文化从吸收本地民间文艺到兼容西方文化，走上中西合璧道路的开始。在现代，大湾区城市化进一步高速发展，许多昔日的城乡接合部现在高楼大厦林立，满街是集消闲、饮食、娱乐于一体的大型商场，已经都很难分辨城市与乡村的区别，不少原来的农村行政单位都被改成了城市行政单位，如村、镇（乡）演变成社区、街道。这种城市化趋势还会随着大湾区经济的腾飞而继续高速发展。而随着地方经济、文化的发展，人们对文艺的欣赏水平也在不断提高。粤剧要想生存，更应该在商业性、娱乐性的基础上，坚持以俗文化为底蕴，努力改变自己以适应人民群众日益发展的文娱需求，从生存空间受到其他文艺样式挤压的困境中杀出重围，而雅化可以是其突出重围的道路之一。

二、"旧"与"新"之辩

前义谈了很多进入21世纪后粤剧的新变，包括音乐方面更多的西方音乐元素，比如伴奏音乐的交响化、舞台布景的实景化、灯光舞美的科技化、南派武功的影视化等。运用这些现代化的娱乐手段之后，观众在叫好之余，也有一些质疑："改成这样还能叫粤剧吗？"有些观众直接表

示否定:"戏很好看,但它不是粤剧,是粤语音乐剧。"

有的人产生怀疑或者否定,是因为其先预设了"粤剧是怎么样"的标准,不符合预设标准的,自然就不是这个事物。这又回到了上编第一章的问题,为粤剧制定标准很困难,因为粤剧的变化几乎是持续发生的,所以标准本身就是不稳定的。但是,事实上,现在不少观众即使对粤剧不熟悉,也会对粤剧有一个比较相近的印象:用民乐伴奏、表演节奏比较慢、剧目内容较多才子佳人类、演员年龄偏大等。部分资深戏迷则把粤剧的标准定在20世纪40年代到60年代的模样,因为那是粤剧最辉煌、最流行的年代。平心而论,这是无可厚非的,正如很多"80后"心目中的流行歌就是90年代"四大天王"时代的歌曲。这种标准的制定受不同时代审美风尚的制约,是出于对熟悉的艺术风格的理解和共鸣,也加入了对自身青春的怀念。

中国人的传统文艺思想里有一种复古论,也就是认为一种文艺样式在某个已经过去的时代达到顶峰,就常常以该种文艺样式在那个时代表现出来的特征作为一个不可逾越的典范,后人进行创作时,就应该遵循这个典范。例如,在中国古典诗歌领域,明代中期出现了诗学上的复古派,以李梦阳、何景明为首的"前七子",以王世贞、李攀龙为首的"后七子"大力提倡"文必先秦两汉,诗必汉魏盛唐"的文学复古主张。更具体一些,就是在诗歌创作上,古体诗须学汉魏,把汉魏诗歌视为"古体"的范式;而近体诗须学盛唐,因为盛唐诗气象浑厚、高昂明朗,历来被认为是中国诗歌的艺术巅峰。这种复古诗论一直影响到清代的诗坛。明代文学复古派的领袖"前后七子"提倡复古的直接动机是利用古代汉魏盛唐诗歌高格朗调的艺术风格来反对明代台阁体诗歌的靡弱,但是矫枉容易过正(有时也必须过正),为反对一种观点而标举另一种观点时,往往会说一些过火的话,如他们把汉魏的古体诗、盛唐的近体诗奉为古代诗歌的完美代表,而认为唐以后直到他们当代的诗歌则一代不如一代,总有各种缺点。何景明说:"近诗以盛唐为尚。宋人似苍老而实疏卤,元人似秀峻而实浅俗。"[①] 王世贞说:"西京之文实,东京之文弱,犹未离实也。六朝之文浮,离实矣。唐之文庸,犹未离浮也。宋之文陋,离浮矣,

① 何景明:《与李空同论诗书》,见《大复集》卷三十二,《钦定四库全书荟要》,吉林出版集团有限责任公司2005年版,第292页。

愈下矣。元无文。"① 何景明和王世贞都认为文学一直在退化。

除了文艺思想以外，在日常生活中，尚古尊古也是中国人一种常见的情结。例如：重大历史题材故事会被反复挖掘，翻拍成影视作品；各种青史留名的人物被反复谈论；说话如果能引经据典，会被视为有文化。中国历史文化源远流长、博大精深，可供怀念崇敬的人事实在太多。从地理历史来看，古代中国的周边并没有什么可以相提并论的文明，中国人要拿一个东西出来比较，就缺乏外部借鉴的对象，只能自己和自己比，现在和过去比，而出于祖先崇拜的文化传统，就容易认为今不如古。而从心理学上来说，尚古情结其实是由对现实的不满而产生的，实质是在回忆的世界中寻找心理安全区。

回到粤剧领域当中，笔者曾经就粤剧改革的问题采访香港粤剧戏台服饰大师陈国源师傅。陈国源认为："粤剧是改无可改的，它在20世纪四五十年代已经发展到完美，还有什么可以改呢？"陈国源年近九旬，是当今的粤剧戏服传承人，他18岁入行做粤剧演员，24岁开始制作戏服及帽饰。作为资深的粤剧从业人员，曾参与了20世纪四五十年代粤剧最鼎盛辉煌时任剑辉、新马师曾、林家声等一批大老倌的大部分戏服制作。陈国源亲身经历了粤剧的兴盛和衰落，被誉为粤剧界的"活字典"，他的观点很能代表一批粤剧人和粤剧观众的看法。

这一类怀旧尚古的说法把"旧"和"新"对立起来，认为旧的作为行业标杆，什么都好，新的总有这样那样的缺点。如有人认为，现在的新编粤剧在创新方面走得太快、改得太多，一味迎合年轻观众，抹杀了梆黄体系，失去了粤剧的传统韵味。而改革者听到这种批评声音，自然会反驳，从而引发争执。其实，客观地看，"新不如旧"的观点有时并不是简单的"保守"和"怀旧"。陈国源师傅的粤剧服饰制作职业生涯其实就充满了创新与改革，当年各种华丽又新颖的舞台服饰，包括前文提及的胶片装，都有着他不能替代的贡献。那么，是什么让曾经是粤剧改革先锋的陈国源师傅说出"改无可改"的话呢？很大程度上，这是对现实感到失望。人们出于对粤剧衰落现状的不满，在回忆中捧起一个偶像，以求得心理上的舒适。正如有人不满当今电视剧的粗制滥造，便总是把以前的电视剧奉为经典。但是，认真分析那些经典电视剧，如1983年版

① 王世贞：《艺苑卮言》卷三，见丁福保辑《历代诗话续编》，中华书局1983年版，第985页。

的《射雕英雄传》、1995 年版的《神雕侠侣》、1996 年版的《笑傲江湖》、1997 年版的《天龙八部》等，其实也因资金问题和拍摄条件有限而有许多不如人意之处，不合理的镜头也不少。观众们把这些剧视为经典，实质是表达对现在影视的不满，这是一种合情合理的心理表现。认识到这一点，我们便会对所谓的守旧观点有更多的理解，守旧与创新其实在某个意义上是一体的。

当今的粤剧处于新一轮的新变发展中，与过去粤剧的表现形式相比，确实有许多的不同之处。对于把粤剧的"旧"与"新"对立起来，甚至质疑"这还是不是粤剧"的态度，笔者想为改革者解释几句。

首先，无论粤剧怎样改革，其实始终是在"戏曲"这个范畴里改，演员唱念做打的基本功是粤剧的基本功，所改变的主要是作为外在包装的表现形式。在各种外在包装中，音乐的包装，如交响化、多用新曲少用梆黄等，受到的批评是最多的，反而先进的灯光舞美机关设置更容易让在 20 世纪四五十年代看过把火车头、小汽车都搬上舞台的老戏迷接受。这是因为自从 19 世纪中后期西方文化大量进入中国，西方音乐随之对中国原有的传统音乐造成冲击，对沿海地区人们的听觉审美也造成冲击。音乐是看不见摸不着的无形文化，比起有形的视觉审美来说，听觉审美更不稳定，听觉审美风尚更容易产生变化。在时代风尚的影响下，年代越久远的古曲，与当代的审美距离越大，对当代人来说越不容易欣赏，"00 后"听 20 世纪 80 年代的歌曲可能都喜欢不起来。反之，视觉审美由于审美对象看得见摸得着，因此审美风尚相对比较稳定。这就导致在粤剧发展过程中，伴奏音乐与演员的唱和念与年轻观众的隔阂是最大的。

所以，粤剧改革中力度最大的肯定是音乐部分，戏服无论怎么变，只要演古装剧，就万变不离古装，不会穿西装去演；但是，古装粤剧却会使用流行音乐、使用全新谱写的曲子填词演唱。其实，每个年代的粤剧改革都是这样。20 世纪初，广东音乐是当时广府地区乐坛的流行音乐。"四大天王"登台演出广东音乐时，何大傻弹夏威夷吉他，吕文成打木琴，何浪萍吹萨克斯风，尹自重拉小提琴，加上程岳威打爵士鼓，光看这乐器配置就是典型的西方音乐乐队，而本来以梆黄为主的粤剧吸收的就是这样时髦、新潮的广东音乐。后来各个年代的粤剧音乐也使用很多当时的中西流行歌来填词（前文已论，此不赘述），如今的粤剧音乐改革

只是沿着先辈的改革路子一直走下来而已。

其次，粤剧的"旧"与"新"不是割裂的，而是同时并存、相互促进的。这表现在两个方面，一个方面是同一出戏里新编的元素与传统的元素并存。粤剧的所有新变，都不是为了另起炉灶，去创立一个新的剧种，而是为了以新带旧，让更多年轻人关注粤剧。并且，一台戏无论表现形式如何新颖，不化传统戏曲浓妆而化淡妆也好，不用传统惯用的夹领麦克风而用挂耳耳麦也好，使用大量新曲也好，吊威亚打咏春也好，都绝对不会摒弃粤剧的传统。给年轻人耳目一新的感觉，是为了让他们走进剧场看更多大戏。而让他们看的，不是模仿影视、话剧的新剧种，而是用新颖形式带着传统表现形式，让年轻人在被声色光效吸引的同时，也接触到传统的唱念做打功夫，不求他们立刻就喜欢上，只求先接触熟悉，通俗地说，就是起码可以先"混个脸熟"。引领审美绝对不是容易的事，尤其这种审美需要花钱买票进场。观众进不进场，对剧团来说是演职人员生存的问题，对文化传承来说是粤剧生存的问题。近年的一批新编粤剧，如《梦红船》《白蛇传·情》及改革相当激进的《决战天策府》都很好地完成了以新带旧、吸引关注的任务。

另一个方面，新编戏和传统戏并行不悖，由于人力、物力、财力的限制，目前暂时只有大型的剧团才有能力演出新编粤剧，大部分地方中小剧团还是以演出传统粤剧为主。新编粤剧和传统粤剧并不是唱对台戏，不是竞争的关系，而是各自适应不同的观众群体的需要而同时并存。新编粤剧适合资深戏迷，更适合刚接触粤剧、对粤剧认识不深，抱着试试看心态的年轻人群体；传统粤剧则可能更适合对传统戏曲已经有一定了解的观众。这里说的"更适合"都只表示相对的倾向性，而不是把观众群体硬性划分，即使第一次看粤剧的年轻人也绝对可以去看一场原汁原味的传统戏，静下心来欣赏传统艺术。也就是说，粤剧可以新旧并存，多元化发展。

再次，今日的所谓"新"，就是他日所谓的"旧"。上文所提到的"新编粤剧"主要指近二三十年来由本地剧团重新编排并在城市演出的粤剧，其剧本是原创或根据小说、历史、坊实等改编的，舞台上应用了精美的灯光、舞美设计，甚至利用科学技术，达到绚丽的舞台效果，音乐偏向交响化、原创化等。而所谓"传统粤剧"指的是20世纪40年代到60年代粤剧黄金时代的表演风格和样式。当我们明确了这两个概念的时

代内涵之后就会发现，所谓的"新"与"旧"只是一个相对的定义。40年代到60年代的粤剧相比起19世纪末到20世纪初的粤剧肯定是非常新颖的，现在的粤剧舞台表现形式比起50年前也是新颖的，再过50年回头看现在的表现形式，则又是旧的，现在的"新编"会成为50年后的"传统"。而且"新"与"旧"只是粤剧在发展历程的不同阶段表现出的不同特征，所以既非"新"不如"旧"，也非"旧"不如"新"，先出现的表演方式是后来者的基础，为后来者提供宝贵的经验。粤剧作为广府地区重要的非物质文化遗产，这个"遗"，就是一代一代人累积、传承的意思。

所以，如果因为现在的粤剧从服装到音乐和以前的粤剧有显著的不同，就否定现在的粤剧是粤剧的话，那就是把粤剧的表演形式看作固定不变的。但是，如果粤剧是一成不变的，恐怕我们现在还在听着戏棚官话，演员还在使用着混乱粗陋的提纲本。粤剧一直在改变，这个30年和上一个30年就不一样，这个五年和上一个五年也不一样，甚至每一场戏和上一场戏都不一样。唐涤生、薛觉先、红线女等人的改革，都是把粤剧放在当时的时代背景下，对它实行改革的措施。实际上，每个时代都有新的观众，观众在每个新的时代也有新的审美需求，这就要求我们必须在表现形式上有所创新，满足观众的娱乐需要。如果把某一个时代的粤剧表现形式当作粤剧亘古不变的形式，这是违反了粤剧本身规律的。

对于改革比较激进的《决战天策府》，也有人认为这部戏的成功在于蹭了网络游戏《剑网三》的热度，消费玩家的热情，圈玩家的钱，蜂拥而来的年轻观众其实并不是来看粤剧的。

确实，这部戏刚开始巡演时，来捧场的年轻观众很多都不是来看粤剧的，他们把这部剧看作一场由专业演员出演的高端 cosplay。但是，抱着这种想法的观众在后来的演出中越来越少，他们被带进了粤剧的世界。不要小看每一个年轻的观众，每一个能走进剧场的观众，不管他们走进来的初衷是什么，他们其实都是能够感受、体会甚至体悟艺术的。年轻人很少看粤剧的原因，一是嫌节奏太慢，不符合现代的生活节奏。另外，不少传统剧的桥段即便不看戏曲的人都已经烂熟，戏中表现的思想也可能不合时宜。二是他们不懂欣赏传统戏曲艺术。值得注意的是，他们不是不愿意欣赏，而是不懂什么是好什么是不好，缺乏价值判断标准。

对于这样的年轻观众，就要吸引他们走进剧场，给他们看一出服装、

音乐都符合年轻人口味的戏，用一个动漫游戏的壳，让他们接触粤剧的魂。这个魂，是唱、做、念、打，是功架身段，是手、眼、身、法、步，一举手一投足都是满满的粤剧味。不少年轻观众在看了改革得如此激进的《决战天策府》之后，学会了买票去看其他的粤剧，能够一边听，一边打着拍子摇头晃脑去欣赏，也能看得出哪些是值得鼓掌的精彩之处。这不就是粤剧人希望看到的吗？所以，以新带旧、新旧并存既是粤剧生存之道，也构成了粤剧在现代尤其突出的文化品格。

粤剧的文化品格是在时代发展中形成的，其构成十分复杂，除了"俗"与"雅"、"旧"与"新"，还有"土"与"洋"、"城"与"乡"。粤剧传承自明代南戏，在广府本土孕育、发展，与广府人的现实生活密切相关，反映了广府人的思维模式，体现出岭南的地域精神，其本土性十分明显。19世纪中后期西方文化大量进入珠三角，广东最早发生了东西方文化融合的现象。受到西方文化的深刻影响，整个岭南文化都存在着中西合璧的艺术特色，而当时粤剧作为广府人主要的娱乐方式之一，也同样在艺术表现手段上呈现了许多西化的特征。粤剧在20世纪之前的三四百年间主要在岭南农村演出，时至今日，"春班"下乡仍然是许多粤剧团体主要的收入来源之一，乡村粤剧演出又经常与祭神、祭祖相关，与当地民风民俗及中国文化中的祖先崇拜和宗族观念紧密联系，粤剧文化有着根深蒂固的乡土性。20世纪以后，粤剧逐渐把演出中心移到城市，从乡村的户外舞台转移到城市的室内剧场，有了固定的舞台，又有了城市比较发达的科学技术的支持，加上市民群体的欣赏水平较高，粤剧省港班走上了城市化的发展道路，伴随着大湾区的城市化进程的发展而发展，因此，也具有高度的城市化特征。在岭南地区，几乎没有一种文化门类是单一性质的，建筑、饮食、方言等的构成都是复杂的，粤剧也不例外，在岭南大地上以其海纳百川的品性形成了宜俗宜雅、承旧创新、亦土亦洋、入城下乡的文化品格。

第十四章 粤剧未来的发展

粤剧的现状是尴尬而困难的。半个世纪前,省港粤剧走上了市场的巅峰,然后内地的粤剧又从市场里落寞地走了出来,港澳地区的粤剧靠着当年的老观众勉强还站在市场里,却也风光不再。它享受过高朋满座、鲜花迎送的尊荣,也尝过偃旗息鼓、人去台空的辛酸。攀登高峰时当然一腔豪情、干劲十足,走下坡路的时候却容易人心涣散,但也可能穷极思变。往日的辉煌与今日的落魄对比之鲜明,令许多老倌和老观众唏嘘不已。20世纪80年代之后,在很长的时间里,广州各戏院的粤剧演出票价都极低,戏院大堂还经常贴出给街坊赠票的通知。票价低,意味着粤剧从业人员收入低。广州的省市级剧团作为事业单位,尽管收入低,也还有政府养活,而二三线城市和乡镇上的地方剧团日子则相当艰难。当老戏迷越来越老、小戏迷越来越少,粤剧剧目陈旧、缺乏创新,人才青黄不接、后继困难时,粤剧便不得不成了夕阳产业。现代的粤剧改革就是在这样的困境下提出来的。

一、粤剧发展中要注意的几个问题

对粤剧未来发展这个话题,笔者提出以下几点要注意的问题。

第一,进入市场竞争,又要坚持粤剧艺术;可以"雅",但要坚持"俗"。

有人认为,粤剧演员就该由国家养着,站完最后一班岗就可以了。这种论调的实质就是混吃等死,消极地等着粤剧自然消亡。实际上,与中国其他传统戏剧相比,与西方戏剧相比,粤剧还是一个很年轻的地方戏剧,现在只是遇上发展的困境。最重要的解决办法,就是要从事业性的福利型文化,转型为或者说回归到产业性的市场型文化。也就是说,要投身市场,把自己放在市场竞争中,这样才能重新焕发活力。

第十四章
粤剧未来的发展

戏剧是让人看的，戏剧人是依靠票房收入生存的，有压力、有竞争，才有积极进取的动力。市场的买方就是人民群众，所以只有回归市场，才能让粤剧回归到广大人民群众的怀抱。广州粤剧院董事长余勇指出：

有些作品，观众喜欢看，市场也不错，但无法成为上级部门所需要的精品，也许是"思想意识"或者"主旋律"体现得不够；还有一些作品，领导满意，观众不买账，演几场或评完奖后就被搁置起来，这就是所谓的"国家是投资的主体，领导和专家是基本的观众，评奖是主要的目的，放入仓库是必然的结果"。[①]

这种迎合一小撮领导、评委需求的作品如果无法获得观众的喜爱，就纯属劳民伤财。因此，粤剧如果完全依靠政府供养，那么只会越来越衰落。粤剧是鱼，市场是水，回归市场才能如鱼得水。政府对剧团的扶持很重要，但领导应该"扶文化"，应该"管文化"，而不应该"办文化"。一部戏是不是好戏，不应只由领导和专家来评，应该由广大观众说了算。现在早已不是民智未启的封建时代，人民群众的文娱需求和审美标准才是粤剧的最高评判标准。站在观众的价值观和审美观的立场上，适应观众的审美需求，把戏曲放在市场里，按照市场规则做好包装与宣传，现在已经取得一些成果，可以一直坚持下去。

这里有一个观念一定要把握清楚，粤剧可以因为要适应观众日益提高的欣赏水平而雅化，但是岭南文化的核心精神是世俗性，当中包括浅显性、现实性的特征。简单来说，高雅的阳春白雪注定只能让一小撮人去欣赏，而粤剧的当务之急则是要让更多的人加入观众群体。所以，粤剧要继续坚持自己的世俗性，在市场当中，要使戏剧的内容、思想、表现形式都贴近广大人民群众。现在粤剧处于式微衰退的时期，又是买方市场，那么，现阶段的改革方向当然是观众爱看什么，剧团就演什么，观众爱听什么，剧团就唱什么。但是又要注意，尊重观众意愿并不是丢掉粤剧。即使观众不爱听锣鼓小曲，也不能把粤剧演成话剧。这就是怎么处理市场和艺术的关系的问题。投身市场是基础，在这个基础上还必须坚持粤剧独特的形式美，包括两个方面：演员方面，要有唱、做、念

① 余勇：《浅谈粤剧精品与市场》，载《南国红豆》2005年第2期，第17～18页。

打的戏剧功夫,包括粤剧各种声腔的综合运用、举手投足的戏剧动作程式、各种手眼身法步的讲究,以及南派武术特别是以咏春拳为基础的粤剧武功等;音乐方面,要以传统音乐为基础,包括五声调式的音乐旋律、以民乐为基础的乐队,等等。

我们可以在坚持粤剧形式美的基础上对粤剧加以各种创新性的包装:音乐可以用五声调式写很多新曲(新曲重复演出一百遍就成了旧曲,就有可能成为新的经典);以民乐为核心,也可以加入西方乐器,中西合璧本来就是岭南文化的重要特点;还要创造更多符合现代人生活的新的表演程式;等等。同时,注意通俗不等于庸俗,接地气不等于无下限。

粤剧是一种综合的成熟的艺术,这个本质我们不会丢掉。而这种艺术要以市场为基础。物质基础决定上层建筑,要是连人的生存都成问题,艺术就是空中楼阁。当然,我们即便把粤剧放在市场里,也要注意不能为了迎合观众而使戏剧作品庸俗无聊、低级趣味。一部好戏,思想性当然要有,能够唤起大家某种情感的共鸣,在某些问题上能够引起大家深入的思考,这当然是改革者努力的方向,但是归根到底,以娱乐大众为己任,以市场为依归,这才是粤剧发展到鼎盛辉煌的不二法宝。如果所有粤剧演员都想着"我是一个高雅的艺术家",那么这门艺术就会死去;只有大家都想着"我是一个演员",这门艺术才能真正发扬光大。

第二,管理人员要认清自我定位,杜绝外行领导内行。

粤剧团的管理人员必须加强自身在管理方面的素质修养。一般来说,现在粤剧团体的管理者以前也是演员,或者现在还是演员。由资历深厚的演员出任管理者,可以起到非常明显的积极作用。特别在整合资源方面,凭借着多年的积累,他们有着得天独厚的优势,能够更好地利用自己的资源,带领着整个团体往前走。但是,一个好演员有时未必是一个好的管理者。他必须明确认识到自己从演员到管理者的身份转变。如果粤剧团是一支军队,演员就是冲杀在前面的先锋,管理者应该是坐镇中军运筹帷幄的元帅。如果对自我身份认识不清晰,那么他手中所掌握的管理权力,可能会给整个团体带来负面的影响。比如说,只顾着自己台前的演出,忽略了自己对整个团体的责任。作为演员,确实只要管好自己在舞台之上、灯光之下的演出就够了,观众的掌声、业界的荣誉对他来说是最重要的。而作为掌握了行政权力的管理者,他必须把团体的柴米油盐放在自己的个人得失之上,必须对整团人负责,让上至大老倌,

第十四章
粤剧未来的发展

下至小梅香，人人有戏演，人人有饭吃，人人有钱赚。

同时，必须杜绝外行领导内行。管理一个剧团、剧社，不但必须对粤剧的方方面面有着透彻的了解，而且必须有粤剧从业经验。很多事情如非自己亲身经历过，是缺乏真正理解的。正如电视台直播球赛时多半会邀请职业球员或职业教练与主持人一同讲解，而那些纯粹的足球评论员，以及街头巷尾很多资深球迷固然能把球赛评论得头头是道，但是他们当中绝大多数人都不会是称职的足球教练。而巴西的世界杯冠军教练卡洛斯·佩雷拉即使没踢过球，他也是多年在足球队从事体能教练工作的。所以，在很多粤剧团编、排、演等具体事务的管理上，没有真正台前幕后工作经验的人是很难做出恰当的指挥、领导和安排的。最了解行内的，永远只有内行。

所以，管理者必须胸襟开阔、目光远大，把公心放在私心前面；提升自己行政管理的能力和职业素养。另外，政府部门也应该制定相关的监督机制，以防止绝对的权力引致的腐化。

第三，"传"得下去才有"统"，"创"在市场检验"新"。

很多人说粤剧改革改得失去了传统，像《决战天策府》那样把动漫游戏搬上舞台的，没有以前的戏剧浓妆，没有穿以前的服装，没有听到很多熟悉的传统曲牌，合唱部分不是齐唱而是分声部合唱，灯光弄得绚烂无比、变化多端，还有以前根本看不到的裸眼3D投影技术，演员演出区域还不只在舞台，都跑到观众席上了。那么，这是失去传统了吗？

实际上，当我们回顾粤剧界前辈所做过的改革，就会发现粤剧在化妆、服装、道具、音乐这些方面的改革措施，都是迎合不同时代的观众审美需求的结果，也是市场竞争的结果。我们不能用低级趣味的东西去哗众取宠，但是在中国传统文化的基础上不断去创新，千方百计满足观众的观赏需求，这是可以的，这也是我们的先辈所走过的路子。粤剧史上的大老倌留给我们的最宝贵的遗产就是一种精神，一种打破原有模式的改革精神。倘若一味遵循10年前、30年前的模式，那么传承的只是"术"，不一定符合现在观众的审美要求。但如果看到了粤剧的本质，学到了改革的精神，那么传承的才是"道"。把握本质不变，用创新的眼光打破原来固化的套路，这样传承的才是粤剧的真谛。

粤剧的改革应该依托在广府人的三个精神之上。

第一个是勇于打破规矩的探索精神。对广府人来说，原则性的规矩

固然要遵守,但是不合时宜的规矩一定要打破。

第二个是岭南地域兼收并蓄的气度。只要是合理的内容,只要是观众爱看的效果,粤剧都可以适度吸纳其他文化、其他剧种的优秀成果,再按照粤剧艺术规律加以改编设计。

第三个是岭南人重视现实的精神,重实务、讲实惠。不管黑猫白猫,能抓到老鼠的就是好猫。在改革的过程中,有时候会使用一些激进的手段(如引入流行音乐、使用电子交响乐伴奏、吊威亚飞来飞去之类的),这是为了引起广大群众对粤剧的关注。先用抓住眼球的方式把观众带进剧场,才有培养观众的可能。今天创新的东西,是根据以前的传统去发展的,当今日的创新经过舞台的检验,经历时间的筛选,又会成为以后的传统。社会应当用辩证的眼光去看待粤剧,不要打着传统的旗号扯创新的后腿。传统传统,传得下去才有统,传不下去就是博物馆的文物、祠堂的牌位而已。

二、粤剧的未来离不开大湾区共同发展

粤港澳大湾区不仅是一个经济湾区,也是一个文化湾区,具有文化同质性。

粤港澳大湾区是中国改革开放新文化的发源地,也是我们国家文化发展的重要阵地。地域文化的发展越来越成为区域经济发展的深层动力,塑造湾区人文精神,坚定文化自信,增强湾区文化软实力,对湾区经济的发展具有重要意义。

广东有广府、潮汕与客家三个文化圈。其中,广府文化是广东文化的主干,而大湾区文化正是广府文化的核心,整个大湾区的文化同质性非常高。"九市二区"(九个城市、两个特别行政区)位于珠三角冲积平原,珠江流域是我国文明发祥的四大区域之一,历史非常悠久,古代百越族人在珠江流域曾创造出灿烂的文明。后来,百越文化被中原文化融合同化,但是该地区族群的集体性格特征、集体意识、精神内核从原始文化时代就逐渐形成,在百越文化时代成型,在后来几千年的发展过程中渐趋定型,最终在珠三角地区形成了具有高度同一性的文化样式。而粤剧正是湾区文化的一个重要代表。

粤剧现存的行会组织是建立于清代光绪年间的广州八和会馆。1953年,香港成立了香港八和会馆,与广州八和会馆遥相呼应,多有交流。

香港八和会馆还开办了八和粤剧学院，肩负起培育年轻粤剧人才的重任，并制订了全方位的粤剧传承计划，既培养年轻演员，也注重与内地的交流。香港八和会馆主席汪明荃说，培养粤剧传承的青年力量，将有利于岭南文化的传承与发展，也将推动粤港两地的文化交流与融合。

1979 年，广东粤剧院组织庞大的粤剧交流团去香港、澳门地区演出，标志着粤港澳三地的粤剧恢复交流。2002 年，粤港澳三地建立了文化合作机制，决意携手共同发展粤剧，打造了"粤港澳少年粤剧艺术交流夏令营"等联合培养新人的活动。2003 年，广东省文化厅牵头，并联合澳门文化局、香港康文署，共同确定每年 11 月最后一个周日为"穗港澳粤剧日"。

2019 年是粤港澳三地联合粤剧申遗十周年，在申遗成功的十年里，粤港澳三地都进行了多项粤剧发展项目，粤剧交流活动十分丰富。

佛山粤剧院在 2012—2019 年间与香港同行合作制作了《李清照新传》《金石牡丹亭》等剧目，多次赴港演出并场场爆满。

广州粤剧院每个月都会赴香港、澳门地区剧场演出，据广州粤剧院董事长余勇统计，2016—2018 年，广州粤剧院就多次组织剧团到港澳地区进行粤剧交流，其中赴香港的有 97 批，共 2028 人次，演出 159 场；赴澳门的有 23 批，共 609 人次，演出 29 场。2015 年《刑场上的婚礼》在澳门演出时赚足了澳门观众的眼泪。香港著名粤剧编剧李居明先生也和广州粤剧院合作创作了十几部剧目，并保持着每年一到两部新戏的创作频率。

自 2011 年开始，粤港澳三地每两年会轮流举办一次"粤港澳粤剧群星会/新星汇"，主办地会邀请其他两地演员同台演出并于三地巡回上演，成为粤剧界一大盛事。

2012 年，粤港澳三地在香港举行粤港澳文化合作第十三次会议上签署《粤剧保护传承意向书》，承诺进一步合力推动粤剧的保护、传承和发展。2014 年，广州出台了《广州市进一步振兴粤剧事业总体工作方案》，提出了振兴粤剧的"五大工程"和"十大项目"。2018 年，又由广州市文化广电新闻出版局出资、广州粤剧院承办，启动"广州市粤剧电影精品工程"，计划用三年时间拍摄十部粤剧电影于全球发行上映。

澳门特区文化局一直积极推动粤港澳三地粤剧艺术交流，致力于为澳门粤剧人提供更广阔的交流和展演平台。2018 年年初，广东粤剧院、

香港八和会馆与澳门街坊会联合总会的一众年轻粤剧演员合作，在澳门永乐大戏院联袂演出了经典粤剧《白蛇传》，取得圆满成功。

除了演艺活动的合作，粤港澳三地还多次联合进行关于粤剧发展的学术探讨。仅在 2019 年上半年，5 月有"粤剧保护、传承与发展学术研讨会"在广州大学举行，其中专设"港澳粤剧代表论坛"，来自港澳地区的粤剧研究学者各抒己见，气氛热烈；6 月有"粤剧保护的广州经验"学术论坛在粤剧艺术博物馆举行，向广东及来自港澳地区的粤剧专家介绍广州进行粤剧保护发展的经验，互通有无，取长补短；8 月有"2019 粤港澳大湾区粤剧艺术发展论坛"在香港西九龙文化区戏曲中心举行，三地学者与名伶一起回顾粤剧申遗成功十年的发展，探讨粤剧艺术的未来。

这些事实都说明，粤剧的发展离不开整个广府文化区域内的往来融合，粤剧是大湾区共同的传统文化样式，又是连接九市二区的文化纽带，见证着大湾区文化的同根同源、血脉相连。所以，粤剧的发展能推进港澳与内地的文化交流，增强湾区人的文化归属感，从而产生更大的凝聚力。

广府文化的根在珠三角大湾区，却能通过移民辐射到北美洲、北欧、澳洲、新西兰、东南亚等地区。在 21 世纪，太平洋西岸地区，特别是东南亚一带将发展为世界经济中心，粤港澳大湾区正是南中国面向东南亚、远望全世界的一个重要阵地。粤剧作为大湾区宝贵的文化遗产，它诞生发展在这片土地上，曾经是广府人最重要的娱乐方式之一，其传承发展离不开粤港澳三地人民共同的努力。如今居住在海外的华人华侨超过 6000 万人，其中超过三分之一是母语为粤语的广府人，粤剧随着他们的足迹传遍世界，几乎有华人聚居的地方就能听到粤剧的声音，这种具有独特韵味的音乐和唱腔被寄托了广府侨民的乡思乡情。所以，粤剧除了具有娱乐功能之外，它的文化意义超过了戏剧的本身，已经上升为一种让大湾区甚至全世界的广府人产生民系认同心理的文化符号。粤剧在大湾区文化中占有重要的地位，正是因为粤剧的传承，传承的绝不仅是粤剧。

第十五章　结　语

粤剧起源于南戏，又杂糅了梆子、徽剧、汉剧等外地声腔，经过数百年的融合，在本地戏班的演出中发展，成为广东最大的传统戏曲剧种。它走过了曲折的道路，在官府的禁令下被迫离开城市，又因自身的发展壮大得以重回城市。之后，在时代的变迁中，为适应观众不断变化的审美需求而持续对自身进行变化改革，形成粤剧最大的传统。因此，这是一门年轻而充满活力且能够不断变化发展成长的地方剧种。

粤剧的持续改革体现在几个方面，最突出的是演出语言的改变，从使用"戏棚官话"到使用粤语是一个重大的突破。珠三角地区本来就有很多使用粤语方言演唱的民间曲艺，使用粤语进行创作演唱是有着悠久历史的。粤剧语言转变的直接原因是辛亥革命时期志士班推广宣传革命思想，内在深层原因则是人民群众的选择，使用母语演出使粤剧更为本地化，也令观众倍感亲切。

音乐方面，粤剧乐器经历了从"硬弓组合"到"软弓组合"的转变，这是根据观众的听觉审美标准而改变的。在此基础上，在西方文化的影响下，吸收了一批西洋乐器，形成了中西合璧的粤剧乐队。粤剧吸收西洋乐器的过程，也是粤剧吸收广东音乐的过程。同时，粤剧还吸收了流行音乐、地方民歌、少数民族歌曲，近年来电子音乐的运用和配器交响化，也是粤剧音乐现代化发展的结果。

剧本方面，粤剧剧本从粗疏的提纲本发展到细致规定曲牌、唱词、科介。南海十三郎和唐涤生都是天才型的编剧，特别是唐涤生在中国古典戏曲剧本的基础上加入西方电影、话剧的编剧技巧，善于运用现代戏剧的创作手法，重视剧本的平民性、世俗性和商业性，留下了400多部作品，大部分是20世纪40年代到60年代当红的剧作，《紫钗记》《帝女花》《牡丹亭惊梦》《再世红梅记》等都是至今传唱的经典之作。

舞台表现形式方面，粤剧服饰从各戏通用向专戏专用发展，更有利于塑造人物；舞台布景实景化的趋势十分明显，甚至从静态布景向动态布景发展，但又不缺乏写意的极简式布景，舞台设计虚实相生。近年来，动画、投影、灯光、吊威亚等科技手段的运用加强了舞台表现力，使粤剧舞美更为丰富多彩。

在薛觉先与马师曾"薛马争雄"的艺术竞赛后，红线女大力提倡粤剧改革以吸引年轻观众并付诸实践，她参考迪士尼动画，制作了粤剧动画电影《刁蛮公主憨驸马》，开创了粤剧与二次元文化跨界的改革道路，后来改编自成语故事的粤剧电视动画片、改编自网络小说的《梦惊西游》、改编自网络游戏的《决战天策府》都是沿着这条路走下来的。

粤剧的这些持续的改革，体现出广府人的文化性格和精神内涵，包括坚韧勇敢的冒险精神、对本土文化传承的重视，最重要的是体现了广府人性格中多元兼容、包容开放的精神。这种开放性和包容性与岭南本土文化一脉相承，融古今中外的文化要素于一体，传承了岭南地区带有海洋文明性质的历史文化传统。同时，在岭南文化世俗性的精神内核影响下，粤剧的第一性是娱乐性，与之相关的是粤剧的商业性，粤剧就是要在"娱人"和"生存"的基础上不断发展艺术。此外，粤剧不但"娱人"，岁时节诞的神功戏也有"娱神"功能，它承载着民间信仰，是大湾区祭祀民俗的组成部分。有些粤剧直接以民俗生活作为主要题材，反映了岭南地区的民风民俗，向观众展示了地域文化的面貌以及广府人的思想感情，体现出粤剧与广府地区的民间风俗之间密不可分的关系。

粤剧的演艺发展过程也是它的美学特征发展变化的过程，粤剧早期以形式美为核心，后来逐渐加强了思想美、内容美和情感美，达到"内外兼修"的艺术美态。而粤剧兼容并蓄的特点也反映出"和谐"的美学表现，观众与舞台、舞台上的各种构成要素、粤剧剧情中的理想与现实、演员演出中的"实"与"虚"、粤剧中的民乐与西乐等的辩证统一关系，都深刻反映出粤剧"和而不同"的美学特色。并且"和而不同"也体现在粤剧的文化品格上，粤剧既属于俗文化，但在广府地区商业发展和城市化发展过程中又产生了雅化；同时，新旧文化并存，互相促进；受到西方文化的深刻影响，粤剧也具有中西文化合璧的特点；粤剧演出重心在城市，带有城市文化的特征，同时仍然保留下乡演出的方式，又带有乡土性。

第十五章 结　语

粤剧要回到市场基本上是业界的共识，但是离开市场久了，要再进入就有不少困难。在粤剧的本体上，在保证粤剧艺术规律不改变的基础上，坚持以俗文化为中心，坚持以观众的审美为依归，坚持创新改革之路。还要让市场检验这些创新，做到既不哗众取宠，又能满足观众的文化需求。

粤剧是广府文化的重要载体之一，体现出广府民众共同的思维模式、生活习惯、思想感情，它不但是一种休闲娱乐的形式，而且已经成为文化湾区的一个重要象征。粤剧的发展离不开整个广府文化区域内的文化交流，粤港澳三地一直开展丰富的粤剧往来交流活动，粤剧是大湾区文化的重要组成部分，是湾区人民的共同文化财富。粤剧是世界上传播最广的戏剧之一。作为文化纽带，它见证着大湾区文化的血脉相连，也见证着全世界广府华人华侨的"同声同气"，极大地增强了大湾区人民以及海外华人华侨群体的文化归属感。粤剧在海外华人华侨群体中的意义甚至远远超出戏剧本身。它是游子们的根，作为广府地区的文化符号，给予海外游子乡情的温暖，慰解他们的乡愁，把他们和祖国紧密地联系在一起。海外华人华侨与中国的粤剧团体来往交流，致力于在各国的华人文化圈中推广粤剧，以及面向全世界弘扬粤剧文化。这些都是粤剧增强自我文化定位和身份认同，提升海外华人的文化自信的重要表现。

参考文献

古籍文献

[1] 杨伯峻. 论语[M]. 北京：中华书局，2006.

[2] 庄周. 庄子[M]. 上海：上海古籍出版社，1989.

[3] 乐史. 太平寰宇记[M]. 北京：中华书局，2008.

[4] 孟元老. 东京梦华录（外四种）[M]. 上海：上海古典文学出版社，1956.

[5] 苏轼. 东坡全集[M]//文津阁四库全书：370册. 北京：商务印书馆，2005.

[6] 贡师泰. 玩斋集[M]//文津阁四库全书：集别别集类406册. 北京：商务印书馆，2005.

[7] 何景明. 大复集[M]//钦定四库全书荟要. 长春：吉林出版集团有限责任公司，2005.

[8] 王世贞. 艺苑卮言[M]//丁保福. 历代诗话续编. 北京：中华书局，2009.

[9] 王骥德. 曲律[M]//中国古典戏曲论著集成：四. 北京：中国戏剧出版社，1959.

[10] 徐渭. 南词叙录[M]. 上海：上海古籍出版社，2013.

[11] 汤显祖. 汤显祖诗文集[M]. 上海：上海古籍出版社，1982.

[12] 汤显祖. 柳浪馆批评玉茗堂紫钗记二卷[M]. 北京：国家图书馆出版社，2016.

[13] 李廷谟. 叙四声猿[M]//中国古典戏曲序跋：第一册7卷. 济南：齐鲁书社，1989.

[14] 屈大均. 广东新语[M]. 北京：中华书局，1997.

[15] 杨懋建. 辛壬癸甲录[M]. 北京：中国戏剧出版社，1988.

[16] 杨懋建. 梦华琐簿[M]. 北京：中国戏剧出版社，1988.

[17] 俞洵庆. 荷廊笔记[M]. 广州：西湖街富文斋，1885.

［18］徐珂. 清稗类钞［M］. 北京：中华书局，1986.

［19］李渔. 闲情偶寄［M］. 北京：中国戏剧出版社，1959.

［20］李渔. 李渔全集：卷一［M］. 杭州：浙江古籍出版社，1991.

［21］崔弼. 波罗外纪：卷二［M］. 闫晓青，校注. 广州：广东人民出版社，2017.

［22］黄振. 石榴记［M］//蔡毅. 中国古典戏曲序跋汇编：第3册. 济南：齐鲁书社，1989.

［23］李钟珏. 新嘉坡风土记［M］. 北京：中华书局，1985.

通志

［24］黄佐. 广东通志：丙丁杂记［M］//中国戏剧家协会广东分会、广东文化局戏曲研究室. 广东戏曲史料汇编：第1辑. 1963.

［25］黄佐. 广东通志：上册卷二十［M］. 明嘉靖三十七年（1558）刻本.

［26］陈炎宗. 佛山忠义乡志［M］. 佛山志局，清乾隆十七年（1752）刻本.

［27］广东文化局戏曲研究室. 广东通志稿［M］//中国戏剧家协会广东分会、广东文化局戏曲研究室. 广东戏曲史料汇编：第1辑. 1963.

今人著述

［28］梁启超. 世界史上广东之位置［M］//饮冰室合集：第7册. 上海：中华书局，1932.

［29］王国维. 宋元戏曲考［M］//王国维戏曲论文集. 北京：中国戏剧出版社，1957.

［30］王国维. 宋元戏曲史［M］. 上海：上海古籍出版社，1998.

［31］欧阳予倩. 谈粤剧［M］//一得余抄. 北京：作家出版社，1959.

［32］李斗. 扬州画舫录［M］. 北京：中华书局，1960.

［33］刘伯骥. 美国华侨史［M］. 台北：台湾"行政院"侨务委员会，1976.

［34］田仲一成. 中国祭祀演剧研究［M］. 东京：日本东京大学东洋文化研究所，1981.

［35］梁沛锦. 粤剧研究通论［M］. 香港：龙门书局，1982.

［36］广东省戏剧研究室. 粤剧研究资料选［M］. 广州：广东省戏剧

研究室，1983.

[37] 陈翰笙. 华工出国史料汇编：第 1 辑 [M]. 北京：中华书局，1984.

[38] 田仲一成. 中国的宗族演剧 [M]. 东京：日本东京大学东洋文化研究所，1985.

[39] 梁培炽. 南音与粤讴之研究 [M]. 旧金山：美国旧金山州立大学民族学院亚美研究学系，1988.

[40] 陈守仁. 香港粤剧研究：上卷 [M]. 香港：广角镜出版社有限公司，1988.

[41] 赖伯疆，黄镜明. 粤剧史 [M]. 北京：中国戏剧出版社，1988.

[42] 王文全，梁威. 粤剧春秋 [M]. 广州：广东人民出版社，1990.

[43]《中国戏曲志》编委会. 广东戏曲志·广东卷 [M]. 北京：中国 ISBN 中心，1993.

[44]《中国曲艺志》编委会. 中国曲艺志·广东卷 [M]. 北京：中国 ISBN 中心，2008.

[45] 赖伯疆. 东南亚华文戏剧概观 [M]. 北京：中国戏剧出版社，1993.

[46] 赖伯疆. 薛觉先艺苑春秋 [M]. 上海：上海文艺出版社，1993.

[47] 贺圣达. 东南亚文化发展史 [M]. 昆明：云南人民出版社，1996.

[48] 田仲一成. 中国演剧史 [M]//胡忌. 戏史辨. 江巨荣，译. 北京：中国戏剧出版社，1999.

[49] 黄兆汉. 粤剧论文集 [M]. 香港：莲峰书舍，2000.

[50] 赖伯疆. 粤剧艺术大师马师曾 [M]. 北京：中国戏剧出版社，2000.

[51] 赖伯疆. 广东戏曲简史 [M]. 广州：广东人民出版社，2001.

[52] 龚伯洪. 粤剧 [M]. 广州：广东人民出版社，2004.

[53] 谢彬筹，谢友良. 红线女粤剧艺术 [M]. 北京：中国戏剧出版社，2006.

[54] 俞为民，孙蓉蓉. 历代曲话汇编：新编中国古典戏曲论著集成 唐宋元编 [M]. 合肥：黄山书社，2006.

[55] 陈非侬. 粤剧六十年 [M]. 香港：香港中文大学出版社，2007.

[56] 蔡孝本. 粤剧 [M]. 北京：中国文联出版公司，2008.

[57]《粤剧大辞典》编纂委员会. 粤剧大辞典[M]. 广州：广州出版社，2008.

[58] 罗铭恩，罗丽. 南国红豆：广东粤剧[M]. 广州：广东教育出版社，2009.

[59] 余勇. 明清时期粤剧的起源、形成和发展[M]. 北京：中国戏剧出版社，2009.

[60] 黎键. 香港粤剧叙论[M]. 香港：三联书店（香港）有限公司，2010.

[61] 牛月. 粤琼戏话：广东戏曲种类与艺术[M]. 北京：现代出版社，2010.

[62] 陈守仁. 香港的神功戏[M]. 香港：三联书店（香港）有限公司，2012.

[63] 黄伟. 广府戏班史[M]. 北京：中国社会科学出版社，2012.

[64] 崔颂明，郭英伟，钟紫云. 八方和合：粤剧八和会馆史料系列[M]. 广州：广东经济出版社，2012.

[65] 王馗. 粤剧[M]. 杭州：浙江人民出版社，2012.

[66] 阚男男. 广东粤剧、藏戏[M]. 长春：吉林出版集团有限责任公司，2014.

[67] 李恩涵. 东南亚华人史[M]. 北京：东方出版社，2015.

译著

[68] 黑格尔. 美学[M]. 朱光潜，译. 北京：商务印书馆，2017.

[69] 多米尼克·士风·李. 晚清华洋录：美国传教士、满大人和李家的故事[M]. 李士风，译. 上海：上海人民出版社，2004.

论文

[70] 易健鑫. 怎样来改良粤剧[J] 戏剧，1929，1（2）.

[71] 麦啸霞. 广东戏剧史略[M]//广东文物. 上海：上海书店，1940.

[72] 陈荆和. 十七世纪之暹罗对外贸易与华侨[C]//中泰文化论集. 台北："中国文化出版事业委员会"，1958.

[73] 冼玉清. 清代六省戏班在广东[J]. 中山大学学报，1963（3）.

[74] 刘国兴. 粤剧艺人在海外的生活及活动 [M]//中国人民政治协商会议广东省委员会文史资料研究委员会, 广东文史资料: 第 21 辑. 广州: 广东人民出版社, 1965.

[75] 孙中山. 致庄银安述振天声戏班演出盛况函 [M]//中国国民党中央委员会党史委员会. 国父全集: 第 3 册. 台北: "中央"文物供应社, 1973.

[76] 赖伯疆, 黄雨青. 粤剧源流初探 [M]//中国戏剧家协会广东分会, 广东戏剧研究室. 戏剧艺术资料: 2. 广州: 中国戏剧家协会广东分会, 1979.

[77] 黄镜明,《粤剧唱腔音乐研究》编写组. 试谈粤剧唱腔音乐的形成和演变 [M]//中国戏剧家协会广东分会, 广东戏剧研究室. 戏剧艺术资料: 2. 广州: 中国戏剧家协会广东分会, 1979.

[78] 赖伯疆, 黄雨青. 粤剧的历史从何时算起: 关于粤剧源流的探讨 [J]. 学术研究, 1980.

[79] 红线女. 粤剧 "真善美" 剧团组织始末 [J]. 人民戏剧, 1981 (2).

[80] 何建青. 替粤剧算命 [M]//中国戏剧家协会广东分会, 广东戏剧研究室. 戏剧艺术资料: 6. 广州: 中国戏剧家协会广东分会, 1982.

[81] 黄镜明. 广东"外江班"、"本地班"初考 [M]//中国戏剧家协会广东分会, 广东戏剧研究室. 戏剧艺术资料: 11. 广州: 中国戏剧家协会广东分会, 1986.

[82] 莫汝城. 粤剧声腔的源流和变革 [M]//粤剧研究: 第二期. 广州: 广东省戏剧研究室, 1986.

[83] 张寿祺, 黄新美. 珠江口水上先民"蜑家"考 [J] 社会科学战线, 1988 (4).

[84] 王建勋. 二、三十年代广州粤剧得失谈 [J]. 南国红豆, 1994 (6).

[85] 黄胡桂卿. 粤剧在新加坡的发展 [M]//刘靖之、冼渔义. 民族音乐研究: 第 4 辑. 香港: 香港大学亚洲研究中心, 1995.

[86] 区文凤. 粤剧的地方化过程初探 [J] 中华戏曲, 1996 (2).

[87] 俞振飞. 怀念"君子之交"薛觉先 [J] 南国红豆, 1996 (6).

[88] 赖伯疆. 本色、文采、音乐性的互补和融合：粤剧、粤曲语文的艺术特色 [J]. 南国红豆, 1996 (S1).

[89] 潘福麟. 石湾公仔与清代戏服：谈粤剧服装艺术（一）[J]. 南国红豆, 1998 (2).

[90] 潘福麟. 状元坊广绣戏服：谈粤剧服装艺术（二）[J]. 南国红豆, 1998 (3).

[91] 李洁非. 古典戏曲的游戏本质和意识 [J]. 戏剧文学, 1998 (12).

[92] 龚和德. 漫谈粤剧舞台美术 [J]. 广东艺术, 2000 (4).

[93] 江沛扬. 粤剧编剧南海十三郎 [J]. 南国红豆, 2004 (6).

[94] 雷碧玮. 一场未排好的戏：中美戏剧在19世纪加州的第一次接触 [M]//李少恩, 郑宁恩, 戴淑茵. 香港戏曲的现况与前瞻. 香港：香港中文大学音乐系粤剧研究计划, 2005.

[95] 余勇. 浅谈粤剧精品与市场 [J]. 南国红豆, 2005 (2).

[96] 黄伟. 粤剧"江湖十八本"考源 [J]. 西南民族大学学报（人文社科版）, 2006 (12).

[97] 康海玲. 粤剧在马来西亚的流传和发展 [J]. 四川戏剧, 2006 (2).

[98] 谢衍良. 新概念：电视动画融粤剧 [J]. 视听, 2008 (8).

[99] 黄伟. 粤剧红船班禁忌习俗 [J]. 中国戏曲学院学报, 2008 (2).

[100] 梁兆源. 粤剧舞台灯光的悟与行 [J]. 南国红豆, 2008 (5).

[101] 李日星. 粤剧剧种要素、识别标志与粤剧史的甄别断制 [J]. 南国红豆, 2008 (5).

[102] 赖宇. 应以更宽广的视角去研究粤剧史：与李日星教授商榷 [J]. 南国红豆, 2009 (1).

[103] 罗丽. 粤剧研究三十年 [J]. 戏曲研究, 2009 (1).

[104] 何梓焜. 关于粤剧何时有的逻辑思考 [J]. 南国红豆, 2009 (3).

[105] 王洁. 传统京剧交响化的实践与探索 [J]. 河南科技学院学报, 2009 (3).

[106] 李日星. 用粤语演唱是粤剧形成的主要标志 [J]. 南国红豆, 2011 (2).

[107] 李海峰. 海外华侨与辛亥革命 [N]. 光明日报, 2011-9-18 (7).

[108] 朱红星. 粤剧南派武打艺术与民间搏击武术的区别 [J]. 神州民俗, 2013 (209).

[109] 周东颖. 清代末期粤剧的海外传播及其意义 [J]. 音乐传播, 2014 (1).

[110] 黄伟. 20世纪初海外粤剧演出习俗探微 [J]. 戏剧（学报） 2014 (1).

[111] 李嘉宜. 论如何创新经典戏曲人物的舞台呈现：以粤剧《焚香记》的敫桂英为例 [J]. 神州民俗, 2015 (238).

[112] 薛觉先. 南游旨趣 [J]. 南国红豆, 2015 (1).

[113] 程敏珊. 粤剧界纪念宗师薛觉先 [J]. 南国红豆, 2015 (1).

[114] 仲立斌. 粤剧、粤曲运用流行歌曲的三个阶段 [J]. 南京艺术学院学报（音乐与表演）, 2016 (4).

[115] 王溢凡. "薛马争雄"与粤剧改革 [D]. 北京：中国艺术研究院, 2019.

[116] 戚铿. 高胡在粤剧音乐中的主要指法和重要性 [J]. 戏剧之家, 2017 (7).

[117] 李爱慧, 张强. 美人华人文艺团体及其功能探析：以粤剧社和华人合唱团为例 [J]. 八桂侨刊, 2017 (1).

网络资料

[118] 卢庆文. 广东音乐的乐器, 你认识几种? [EB/OL]. http://www.360doc.com/content/20/0219/10/36427266_893099151.shtml.

[119] 钟哲平. 后红船时代, 粤剧进入"娱乐圈" [EB/OL]. http://www.xijucn.com/html/yue/20150313/66771.html.

[120] 符超军. 粤剧竟有英文版？新加坡这个剧团逆天了 [N/OL]. 南方日报, 2016-9-12. http://static.nfapp.southcn.com/content/201609/12/c130945.html.

[121] 潘邦榛. 粤剧戏神田窦二师的说法 [EB/OL]. http://www.xijucn.com/html/yue/20150206/65780.html.

[122] 升级版〈还金记〉整体风格人物定位更细化 [EB/OL]. https://ent.sina.cn/tv/tv/2017-08-023/detail-ifyinvyk3306649.d.html.